藝術大師的苦樂人生

邱聲鳴 著

書房裡的水波雲（序）

崔黎莉

距成都市區二十公里的雙流彭鎮楊柳河畔，有一座至今保留完好的老茶鋪——觀音閣。老茶客們抽著葉子煙一邊喝茶，一邊聊天。來來往往的客，在這茶館裡話平生，倏忽竟有上百年。茶館的地上被茶客們踩出一層厚厚的「千腳泥」，紋路如波蕩漾，人們笑稱這是茶館裡的水波雲。

邱聲鳴先生的書房裡，也有這樣的一片水波雲。那是他筆耕多年的記號。夜夜秋雨孤燈下，邱聲鳴先生馳騁於筆墨之間、方寸之地，累了，就拖動座椅，起身，踱步思考，又落座，移動座椅，繼續埋首。日復一日，書桌下的地板被蹭出一方凹痕，狀若浮雲。

猶如觀音閣的水波雲不知記載了多少茶客的人生，邱聲鳴先生書房的水波雲，也折射出時代風雲際會下的苦樂人生。邱先生在雲端漫步，勾勒風暴和彩虹，在與藝術大師們的心靈碰撞中，聆聽一個世紀的足音，感受那一個個高潔的靈魂。

《藝術大師的苦樂人生》像一個珍貴的容器，邱先生小心捧起的，都是從那水波雲間滴落的，露珠般晶瑩美麗又奇幻迷離的人生。金石大師、全才花旦、抽象畫家、菊壇耆宿、京劇名家、私人博物

館館長、書壇怪傑……每一個人的人生都堪為傳奇，追念及之，可歌可泣。然而傳奇也如曇花，唯有求助於妙筆，才能將之定格在永恆的花季。

為人立傳作傳奇，以司馬遷為第一人。一部《史記》被譽為「無韻之離騷，史家之絕唱」，司馬遷開創的以人物描寫為中心的「記傳體」，成為歷代正史的標準文體。但「五四」後，因其體裁特殊，傳記文學一度被邊緣化，後注重「真、信、活」，傳記文學再度興盛。

傳記文學的「真、信、活」說來容易做來難。「志屬信史」，單一個「真」字，就須得十分功夫。調查走訪要勤，搜集資料要全，思考研究要深，人真、事真、情真。「信」，也是如此，要實事求是，不主觀不濫情，不虛構渲染，不隱惡揚善。即使做得到「真」和「信」，要想真正寫「活」一個傳主，又尤為難也。何以故？嚴謹敍事，難免犧牲掉一些恣意潑墨的文采。邱聲鳴先生的人物傳記卻篇篇真、信、活，何以故？厚積薄發，每一人每一字都是辛苦得來，耄耋之年才捧出《藝術大師的苦樂人生》這一陳年好酒。

邱先生四十餘年在報業耕耘，始終保持著讓人敬仰的報人情懷。他曾擔任地方報紙社長，被評為全國優秀新聞工作者，享受到政府特殊津貼。然而，這些光環對他來說就像一個意外，他執著熱愛的是新聞事業本身，是採訪寫稿的快樂，是為民眾利益勇敢發聲的愉悅，是在真實的新聞生活中尋求人生價值的幸福。他為之奉獻一生。結果，就像所有專注於所熱愛事業的人一樣，榮譽和成功變成附加物接踵而至。

中，邱先生遭遇了很多奇人奇事，為《藝術大師的苦樂人生》積累了豐富的素材。而這，正是一個優秀的人物傳記作家必不可少的資源。邱先生積數十年新聞工作的專業經驗和技巧，在傳記文學中求真、求信、求活，終成真實嚴謹、細節飽滿、文風樸實、思想深沉之作。

傳記文學之真實，在各種細節。邱先生嚴守傳記文學之規，行文之細細到人物的每一個重要轉折處，都周全詳實，枝椏清晰。比如人物地理精確到村、鄉，線性時間精確到年月，性格描繪精確到傳主及相關人物說過的每一句話……新聞工作者都知道，要獲取這樣豐富的細節，沒有充足的準備和大量的採訪、補充採訪不能做到。有時候，即使是為了一句其他人物說的話，就需要數次拜訪，多方印證。且不說邱先生為完成作品而進行的採訪工作如何專業、勤勉、有效，單論一個身居高位的報人多年在新聞採訪一線奔波，這本身就令人敬重。天道酬勤，邱先生的辛勞成為彌足珍貴的歷史資料，這些資料不僅是他所記載的傳主的人生細節，也是社會進程的細節。人類就是循著這些星星點點的足跡，走向更為光明的未來。

每一個傳主的人生，都是一個時代的投射，是一個行業的縮影。邱先生是個新聞雜家，為寫好報導、虛心好學，樂於探索每一個陌生的領域。這也是他身為新聞人的特質——對一切抱有熱忱的好奇心。《藝術大師的苦樂人生》中，邱先生對篆刻、京劇、繪畫等藝術門類如數家珍，看熟稔程度，定是專家裡手。其實，邱先生出身貧寒，自小在打包廠當童工，並沒有耳聞目染藝術的環境。文章裡展

示出來的藝術修養，全靠邱先生的好學而來。每寫一個傳主，他都要細心查閱相關的背景資料，不懂的就問，不會的就學，毫無一些文人自命清高的習氣。外行人看熱鬧，內行人看門道，他筆下的專業背景介紹，就是內行人也挑不出什麼毛病。比如評價汪新士「其印因字設形、章法自然、平中見奇、印外求印，富於筆墨情趣和金石氣韻。尤擅長邊款，沖切結合，筆墨情趣與金石斑駁相融洽，形式多樣，各體皆備，有六朝碑意。與此同時，他的書法藝術也達到相當境界，其書不留飛白，橫畫順勢直下並拖，豎畫則從輕出，一波三折，燕尾處挑筆，節奏自出腕底，顯得古拙厚重，結構天成，為他晚年在書印界自成一格打下了堅實基礎。」可謂字字精準，點評到位。

　　拋卻創作技術層面上的細節，邱先生的人物傳記最可貴的還是其內在的人文情懷。二十世紀是一個風雲變幻的年代。邱先生的傳主們有很多都出生於二十世紀二十年代左右，正是這些人，見證了大半個世紀朝代的更迭、時代的變遷，從戰火到和平，從動亂到重建，他們在時代洶湧的潮聲中開始各自微弱而頑強的歌唱，這歌唱又變成歲月回聲的一部分，激蕩到下一個世紀。

　　邱先生聽到了這些弱小生命的歌唱。他追溯著他們的故事，像沿著一條咆哮的河流行走，時間回到一九一〇年，一九二〇年，一九三〇年……年月像破碎的波浪，人們像隨波逐流的野草，春風得意時，戰火紛飛時，顛沛流離時，回首如夢時，邱先生的傳主們在追求藝術的路上從不停歇，富貴不淫，威武不屈，病困磨滅不了意志，鐵窗鎖不住夢想。畫癡李青萍的遭遇讓人落淚，書傑尹昌期的命運使人扼腕……在邱先生一字一句的描述下，一個時間段一個時間段的回溯下，讀者看到的是一個個

非凡高貴的個體，感受到的是邱先生那火熱慈悲的心。我們從個人的命運看到的是什麼？是一個偶然的悲劇？還是一個時代的傷痛？邱先生的書中自有答案。

個人的命運構成了時代的命運，時代的命運又決定了個人的命運。在時代前行的征程中，個人的生活像一個里程碑，對應歷史的座標。這里程碑，就是青梗山下的那塊頑石，記載著各自的紅樓夢。

而那些在藝海沉浮的人們，有著更為波瀾壯闊的人生，享盡內心的瘋狂與寧靜，看盡大繁華和大枯寂，一生苦樂交集，堪為傳奇。

真正的傳奇，如天邊的片片彩雲，總有機緣遇到邱聲鳴先生這般的守望者。他守望著真相，守望著滄桑，守望在人生邊上，將這片片浮雲，採擷進書房，變成字字心血的不老文章。

二〇一四年六月二十六日夜

目次

鑠金流石的璀璨人生
——著名篆刻大師汪新士

被稱為中國篆刻藝術殿堂的西泠印社，創建百年，能有幸入社的不到三百人，而一九四六年前入社的早期社員，近年仍活躍在印壇的只汪新士一人。汪新士為西泠印社創始人王福庵、丁輔之、唐醉石及馬公愚的入室弟子，與一代國畫大師張大千同年入社，是當代中國書法篆刻界資歷最深的西泠嫡派傳人。他六十餘年如醉如癡，游刃方寸金石之間，治印一萬餘方。曾先後為鄧小平、彭真、陳立夫、沙孟海、關山月等刻治「私家印」或藏書章。他弘揚國粹，傳承西泠精神，一生培養學生三千多名，成為弘揚中華傳統文化的脊樑。他那金石般生命撞擊出的火花，如同鑠石流星，飛落神州大地，將中國特有獨具、至高至雅的金石篆刻藝術發揚光大於世界。汪新士出身名門，轉益多師，作品高妙，才情橫溢，但一生顛沛，歷經坎坷，年近八旬仍在深圳以賣字治印為生。二○○一年十一月十九日逝世那一天的凌晨三點，天空出現多年難逢的獅子座流星雨，大師仍在教學生治印，直至生命的最後一息。

出身名門書香　幼承庭訓

汪新士先生名開年，號不舍翁、無際老人。書齋名養氣齋、鍥鏤軒，意寓藝海無涯，為攀登書印藝術高峰鍥而不捨。

汪新士先生一九二三年生於浙江省衢州府江山縣（現江山市）大陳鄉的一個書香世家。大陳鄉四面環山，峰巒起伏，小橋流水，滿目蒼翠，汪新士少時就生活在這「環山十里皆松樹，天下應無第二園」的世外桃源之地。秀麗的山水孕育了他的藝術靈氣。

自古江南多才子，衢州歷來就是文人薈萃、詩書傳家之鄉，多有隱逸之士。汪新士祖父汪乃恕為光緒年間衢州首富，曾任衢州府商會會長。一生積德行善，鋪路修橋、建涼亭、施藥醫，創辦義學萃文學會（民國改為萃文中學）。新舊《江山縣誌》均有記載，被譽為「清末慈善家」。父親汪志莊為民國初年國會議員，在北京住了十年，精詩書印，特別是書法造詣很深，自今衢州市博物館收藏有他的多幅隸書。且富收藏，廣交結、書畫碑帖、石章印譜、鐘鼎彝器、文房四寶⋯⋯既多且精。伯父汪訪平篆刻別樹一幟。母親余氏更是生在「文藝傳家三百年」的七代書畫之家。舅父余紹宋是民國時期的大書畫家、理論家、與梁啟超、陳師曾、葉恭綽、于右任、黃賓虹等友善。清末留學日本，學法律，曾畫風霜雨雪四幅墨竹參加全日本書畫展，被日本皇太后重金收藏。回國後從政，官至北洋政府

司法總長。因不滿北洋政府與法國簽訂的不平等貸款條約，而拒絕簽字（即民國史上的金法朗案），憤然辭官回故里，專事研究學問，著有《畫法要錄》、《書畫書錄題解》，現此兩書仍為研習書畫者的理論典籍，其家鄉浙江，建有余紹宋紀念館。

幼年的汪新士就生活在這樣一個書林畫海文化氛圍十分濃烈的家庭環境裡，耳濡目染，培植了他對書、印的濃厚興趣。五歲開始跟隨父親臨帖寫字，十五歲從伯父、舅父研習篆刻，臨摹西泠八大家作品。父親常教導他篆刻應「執刀如執筆」。一九四八年汪新士在他的《學印師承紀略》中，對他這段學藝經歷作過記述：「開年幼喜塗鴉，見家君臨池，心竊好之，退諸小筱則摹擬以為樂。稍長好為人書，即非所求者，亦強贈之，至為可笑。弱冠學治印，辛巳赴龍游省觀舅氏余越園先生……」

汪新士生性聰慧，摹仿力很強，幾至達到亂真的程度。有一次，他給外婆去拜壽，並帶著自己的書印作品求舅父余紹宋教誨。舅父展開一看，大吃一驚，以為是自己舊作，讚歎之餘，正色地對外甥說，你不要摹仿我的字，這只能「徒具形似」，卻失去了個性。習字應多臨古帖，刻印要以「秦漢為宗」，多摹古印，多研書法及《說文》，始有所本；不能專攻一家，尤其不能摹仿近人作品，以求自立……。六十年前舅父的諄諄教誨，他須臾未敢忘懷，以至他後來在書法篆刻上獨樹一幟，創出了自己的風格，確是名師引導的結果。

余紹宋見外甥汪新士資質聰慧，勤勉好學，確為可造之才。一九四一年，遂將其介紹給從他學山水畫的門生韓登安學藝。韓登安名競，別號仲靜，書齋曰「容膝樓」。一九三三年入西泠印社，

一九四七年為印社總幹事、代理社長，也是書法篆刻界一大名家。其細朱文印人稱絕藝，尤擅多字印及小印。

抗戰初期，韓登安在浙江省政府任省政府主席黃紹竑秘書，代省主席回信，時間比較充裕。汪新士常將自己習作寄給韓師指點。韓登安不厭其煩為其細加批改，評論指導，雖極細微處，亦不放過。汪新士一九四一年至一九四五年從韓師函授學篆刻四年，功業大進。

汪新士十分珍惜韓師教誨，把有韓登安閱示的印存輯為八厚冊，鄭重地在封面題簽《汪新士學印初稿集成》。可惜這八本《印存》在解放初期汪新士赴上海讀書時未及帶走而散佚。幸被族人汪德祥父子拾得一冊，農民用其背面作收穀賬本，由族侄汪逸羽索回，得以虎口餘生，成為手抄孤本。筆者在汪老處看到過此殘本。見韓氏在每方印稿上都用蠅頭小楷批示：「茂秀」、「流走自然」、「有韻」、「尚佳」、「稍細則秀」、「此為嶺南一派，刀法筆意均佳」……並從字法、篆法、章法上親作示範。老一輩印學大師嚴謹治學、誨人不倦的精神，令人嘆服。

當時汪新士在浙江麗水縣碧湖鎮省立聯合中學藝術科就讀。其美術課教師是徐悲鴻的得意門生、情人孫多慈女士。孫繼徐氏衣缽擅素描寫生。因有此淵源，汪新士不僅兼通正草隸篆四體書、工詩詞，尤精篆刻，也善丹青，偶作墨竹，亦清新淡雅，意境幽長。文革他在湖北鍾祥縣下鄉落戶期間，為生產隊和社員畫了不少毛主席像，即有賴於青年時代打下的基礎。

轉益多師　拜一代宗師為徒

抗戰勝利後，汪新士隨校復員到上海，就讀於上海誠明文學院中國文學系。院長蔣維喬原是江蘇省教育廳廳長、東南大學（中央大學前身）校長，著名學者。汪新士親聆其授古典文學課，因此汪老古文功底深厚，善吟詩作對，自吟自撰自書，一氣呵成，對仗工整，且時出新意。二十歲曾撰聯自壽：「童子何知，幸承舊德；冠年初度，敢忘先憂。」此古文功底為他製作邊款奠定了堅實的基礎，也提高了他的印學修養，印外功夫甚佳。

去上海前，舅父余紹宋寫了一封薦舉信，將汪新士介紹給西泠印社的創始人之一、他的老朋友、書法篆刻界一代宗師王福庵。

王福庵（一八八〇至一九六〇），名褆，字維季，別號持默老人，浙江杭州人。曾先後在北京、南京任中央印鑄局校正，創作官印關防。王老最工小篆，合以古籀，沉健圓潤，詢得二李奧秘，自成一家。治印穩實渾樸，挺秀停勻，直追秦漢，開創浙派新面貌，為當代所宗。光緒三十年（一九〇四年）王福庵為弘揚中華傳統文化、開風氣之先，與丁輔之、葉舟、吳隱、唐醉石等共同在杭州創辦了西泠印社。西泠印社是中國第一個研究金石書畫的學術團體，也是中國篆刻藝術的學術研究中心，被譽為「天下第一名社」。一九一一年，孫中山先生創建民國，中華民國國璽（解放前夕，蔣介石帶往

臺灣），就是王福庵刻的。

王老不僅學養高深，人格也十分高尚。上海淪陷時，汪精衛派人邀王氏去南京汪逆偽政府任職，王氏嚴辭拒絕，並刻了「山雞自愛其羽」一印以表心跡，曾轟動一時。他和其他幾位西冷印社創始人，約定終生不任西冷印社社長。他為自己治了一方印：「但開風氣不為師」。王福老及舅氏余紹宋不畏權勢、淡泊名利、高風亮節的錚骨對汪氏的人生產生了巨大的影響，也造成了他後來的坎坷命運。

汪新士拜見王福庵前，韓登安也多次向王福老談及過汪新士，說汪新士為可造之才。為鄭重其事，父親汪志莊特將自己珍藏的一頁扇面帶去作為拜師禮。王福庵展開一看，不禁一驚，竟是他父親王同（清同治年間進士、大學問家）寫給太師秋圃夫子的書法作品，大喜過望。仔細欣賞，連說從未見過，但表示實不敢受。汪新士說：「父命難違，請老伯一定要收下。」王福庵這才站立起來，屏息沐塵，畢恭畢敬地對著扇面鞠躬，三拜而受之，並為汪新士的印屏題寫「新士鐵筆」，收其為弟子。

汪新士成為王福庵的入室弟子後，他每週都一、二次攜著自己的印稿，到王老寓所求王師賜教。王老不吝指點，勤勉有加，鼓勵汪新士創出自己的風格。汪新士把老師的教導記錄在自己的《治印日記》上，反覆領悟，並帶印泥把王老自刻的用印，鈐在宣紙上，以便摹刻。

一九四七年，汪新士臨摹王福庵一九三八年刻的一方蘇東坡詞句：「我欲乘風歸去，又恐瓊樓玉宇，高處不勝寒」，經反覆領悟，將其數處篆法改動。王老看過後，大加讚賞說：「改得好，比我的

更加緊湊。」後來親筆題詞勉勵這位高足：「勉力務之必有憙」。稱讚他「好學力行，日有進境。」這樣高的評價出自一代宗師之口，實屬難得。汪新土所刻的這方印，解放後被江山市博物館收藏，並在新出版的《衢州市志》上刊載。

少年得志　二十四歲躋身西泠印社

當時西泠印社的大師們大多住在上海，為讓這位高徒博採眾家之長，王福庵又引薦汪新土拜見寓居滬上的西泠老人丁輔之、唐醉石——他的這兩位摯友，拜其為師。

丁輔之（一八九七至一九四九）名仁號鶴廬，收藏有西泠八大家印五百多方，其中浙派始祖丁敬的篆刻有七十二方，故顏其居曰「七十二丁庵。」唐醉石（一八八六至一九六九），名源鄴號醉農，十八歲即為西泠印社創辦人之一，其外祖父李輔耀，因此而將孤山別墅連同花園贈作印社社址，以促成其事。

自拜了這兩位名家為師，汪新土便經常出入丁、唐住所，求教於這兩位老前輩，聆聽教誨。丁、唐二老常在精要處加以點撥，以「小心落墨，大膽奏刀」、「以古為師」、「印外求印」等語相勉，令愛徒得其精髓。在滬期間，王、丁、唐以及馬公愚等，均向這位晚生出示了他們歷年珍藏的古今石章印譜，指點他精勘鑒別。

汪新土花了兩年時間，將王、丁、唐的藏印共八百餘方，鈐拓成譜。在丁

老親手督導下，學會了拓邊之法，達到「黑白分明，油光閃亮」的八字要求；並幾次親見唐醉石老師用切中帶削的滾刀法為其修改刻印，而得其真傳。

就這樣，汪新士在上海大學求學期間，在完成學校功課之餘，遍訪在滬的書畫名家，穿行於眾師之間，同時廣涉前人碑帖，深研金石印章，上溯秦漢，下法鄧（石如）趙（之謙），功力益進，使其在風華正茂之年而頭角嶄露。其印因字設形、章法自然、平中見奇、印外求印，富於筆墨情趣和金石氣韻。尤擅長邊款，沖切結合，筆墨情趣與金石斑駁相融洽，形式多樣，各體皆備，有六朝碑意。與此同時，他的書法藝術也達到相當境界，其書不留飛白，橫畫順勢直下並拖，豎畫則從輕出，一波三折，燕尾處挑筆，節奏自出腕底，顯得古拙厚重，結構天成，為他晚年在書印界自成一格打下了堅實基礎。

汪新士還為自己的篆刻總結了一套經驗：「運筆臨石之初，試收神攝氣以審度，平心靜氣以佈局，沛然盛氣以發刊，則氣之所存，形神險巧俱隨之矣。」受到眾師讚賞，曰：「吾弟實為我浙後起之第一人也！」「十年之後，未有不名家者！」

汪新士轉益多師，書法篆刻藝術造詣已達到相當水平，水到渠成，一九四六年，汪新士由恩師王福庵、韓登安引介，加入了西泠印社這所篆刻藝術殿堂。當年與他同時入社的有一代國畫大師張大千。張大千時年四十八歲，他二十四歲，是當時社中年紀最小的，直到現在還保持著這個紀錄，可謂少年得志。

抗戰前，西泠印社社員每年清明、中秋兩節各聚會一次，每次一週左右，在一起切磋技藝，開辦展覽，交換收藏。一九四七年重陽，是西泠印社抗戰勝利後補行成立四十周年紀念會，汪新士有幸列其中。是日，群賢畢至，少長咸集，湖光山色，交相輝映，各位老前輩談古論今，揮毫奏刀，樂也融融。汪新士置身其間，感到受益匪淺。二○○一年夏，汪老向記者出示了一九四七年秋西泠印社補行四十周年紀念的社員合影照，留影者多為鶴髮銀鬚，或屆中年，惟汪新士少年英俊，西裝革履，風度翩翩。五十多年後，重睹舊物，歲月磋砣，汪老不勝唏噓。

刻印娛親　前無古人

一九四八年，汪新士完成了大學學業。畢業後，一九四九年七月入上海華東新聞學院研究班（復旦大學新聞系前身）。為研究班授課的是范長江、惲逸群、王中等中國最具權威的著名報人和新聞理論家。當時新中國剛剛成立，急需無產階級新聞人才，研究班的學員只學習了一年就畢業了。

一九四九年前，汪新士的家庭已家道中落。原來，汪新士的父親汪志莊兄弟四人，祖父汪乃恕去世後，父親分得良田一千六百畝，加上祖母的一份，共三千二百畝。汪志莊秉承祖上遺風，樂於施捨，助人求學。汪志莊辭官歸隱後，變賣了部分田產，在家鄉辦報紙、興實業、開電燈公司、建電影院。嘗謂：身外之物不足惜，但求溫飽足矣；縱使千金不復來，亦復何憾。有一次，家鄉一廟宇倒塌，和

尚到汪家化緣，汪志莊將賣田準備給兩個兒子的學費悉數捐給了廟裡。諸如此類的事不勝枚舉。

一九四八年，是汪志莊和夫人余氏六十歲生辰，汪新士專為父親治了「守拙歸園田」、「老不求名語益真」、「千金散盡還復來」、「閒居三十載，遂與塵世冥」、「我願慈闈多福壽」等二十多方石印，收在他解放前印拓的《娛親印存》中。汪新士以刻印娛親，一時在師長、親友中傳為美談。舅氏余紹宋在《娛親印存》扉頁上題辭：「娛親之方法不一端，而以刻印娛其親則前人尚未有。開年此刻實為創舉可嘉也」。解放前夕，汪志莊家只剩下田地四百畝，因他樂為鄉梓造福，故土改時被定為「開明地主」，未受到鬥爭，故汪的老友笑對汪志莊說，你還真有先見之明。

一九四九年初，汪新士與小他六歲的張明之（原名張明珠）結為伉儷。

汪新士在華東新聞學院研究班畢業後，開始準備分配他到山東《大眾日報》，後考慮到他夫妻分居兩地，改分配到上海鐵路局政治部宣傳部，創辦《上海鐵道報》。宣傳部長見他擅長書畫，將其留在宣傳部工作，並編寫《鐵路宣傳員手冊》。一九五三年，鐵道部創辦上海鐵路電訊信號專科學校，汪新士缺乏師資，讓他改行任教員。一九五六年鐵路教育大發展，鐵道部又在武漢籌建鐵路運輸學校，汪新士同夫人張明之一起調到武漢。汪新士任語文學科主任，張明之在校圖書館工作。

逆境中的驚世之作

一九五七年，整風反右開始，汪新士一下子跌進了人生的底谷，這場噩運改變了他以後的大半生命運。

整風運動初期，汪新士聽了毛澤東在全國最高國務會上的講話錄音，毛澤東說，人長了嘴巴有兩個功能，一是吃飯，二是講話，你不能不讓人講話。大鳴大放時，小組推選他執筆，寫了一篇文章《救救我們的肚皮》，意思是不讓人發表不同的意見，光吃飯，肚皮會撐破的。學校聯繫到他大地主、大資本家的出身，將其劃為右派，因他不認錯，又「升格」將其打為反革命，開除公職，判刑四年，投入監獄勞改，一九六一年方始出獄。

在此以前，他拿的是副教授級工資，每月九十六元。失去工作後，只有妻子一月五十九元的工資收入維持他夫妻和四個孩子的生活，日子過得十分艱難。那正是三年困難時期，精簡城市人口，號召居民下鄉，下鄉者除由政府負責路費外，還給二百元安家費，帶小孩的另有補助。汪新士一咬牙，一九六二年帶著十歲的女兒新立和六歲的兒子迎超，下到鍾祥縣長城人民公社蕭家店孫家灣生產隊。

蕭家店是鍾祥縣最落後的地方，缺水缺肥，每個工分只有四分錢，一年中有半年是吃的返銷糧。

雖然隊裡看他是個知識分子，沒有讓他做田裡的農活，安排他給生產隊放牛，但生活還是十分艱

難，煮一鍋稀飯吃三餐，也同隊裡的老鄉一樣，餵養了幾隻雞，用下的蛋拿到鎮上去換點鹽油醬。十歲的女兒汪新立幫助他放牛、洗衣、碾米、做飯和照料弟弟迎超生活，喊周圍社員為大伯、大媽，農民都很喜歡她。

昔日的篆刻大師，在政治上、生活上都一下子跌入了底谷。但生性樂觀和性格倔強的汪新土在艱難的歲月裡沒有失去自信，仍癡迷於他賴以為命的篆刻藝術。白天要放牛、做飯、洗衣、種菜，只有夜晚才能拿起刻刀，但連起碼的電燈也沒有，他便用墨水瓶做成煤油燈，夜晚伏在煤油燈下潛心刻印，常奏刀至轉鐘一、二點。腹中饑餓，就喝幾口用瓦罐在柴草灶裡的餘火煨熟的稀飯，抓一把鹹菜，聊以果腹。生活上的困難他能克服，他感到最為難的是沒有刻印材料。開始他一方石章六面刻滿，後來連這帶來少有的幾方石章也用完了。一次他放牛路經一片瓦礫地，偶然心有靈犀，想到了秦磚漢瓦。便參考秦始皇開國之印，試著在磨光的青磚青瓦上刻了幾方磚印、瓦印。拿在放大鏡下一看，連自己也驚呆了：這些磚刻、瓦刻頗為新奇而別有一番風韻，那種金石斑駁的情趣，是人工難以模仿的。從此他便一發不可收拾，在鍾祥期間，他共刻了六十多方磚、瓦印。每刻完一方印，他都要在煤油燈下，用放大鏡仔細觀賞把玩，欣賞一番，感到樂不可支，寵辱皆忘。

一九六四年毛澤東正式出版了他的詩詞三十七首，北京榮寶齋準備舉辦毛詩詞全國書畫展，向全國徵集書畫印作品，西泠印社、東湖印社為此向社員轉發了通知。汪新土受命從毛澤東詩詞中精選了三十四句詩詞，用三字句、七字句組合成了一組類似歌謠體的印刻《毛澤東詩詞集句》：

怅寥廓，江山如此多嬌；

憶往昔，百年魔怪舞翩躚；

……

多奇志，敢教日月換新天；

起宏圖，欲與天公試比高；

……

迎春到，風景這邊獨好；

看今朝，神女當驚世界殊；

歌一曲，環球同此涼熱。

在表現形式上，採取或方或圓、或長或短、或擬古或用今。所刻出的四十六方印章，每方分別用鐘鼎文、石鼓文、多種金石文、瓦當文、古璽文、玉著篆、擬秦詔版、漢碑、魏碑、元宋文、浙派刀法、白石老人法甚至毛主席書體等不同字體刻就。在風格上，有浙派、皖派及明清和當代各大流派俱備，而刀法上更是單刀、雙刀、沖刀、切刀、鑿刀等無不運用。其中用瓦片刻標題八方，最大的一方直徑達十五釐米，篆刻作者均署名「紅農」，取紅色農民之意，也指印泥的紅。該作品凝聚了汪老的

平生所學，可謂篆刻藝術之集大成，也是汪老篆刻藝術的登峰造極之作。

一九六五年，《毛澤東詩詞集句印屏》送榮寶齋展覽，好評如潮。但由於當時的政治環境，沒有人敢公開宣揚。直到一九八六年在北京展出，這組詩詞篆刻作品，才重見天日，引起再一次轟動，被大陸革命軍事博物館作為文物收藏，獎給他四枚紀念章。

九十年代他在深圳，有香港記者問他：汪老，你治印六十年，一生刻過一萬多方印章，你認為哪些印章是你的最得意之作？汪老不假思索地說，是我在鍾祥刻的那些磚章瓦印，確是我傾其心力，富有創造性的作品。

在劫難逃　「文革」再陷囹圄

汪新士下到鍾祥的第二年春節，夫人張明之從武漢趕來看望他和小孩。她見他拖著兩個孩子在農村勞動，十分艱難，特別是兩個孩子的教育問題很難解決，意欲將小孩帶回武漢。但此事談何容易。因當時下放時，新立和迎超的戶口都隨父親轉到農村，要想再轉回城市，那比登天還難。在苦苦作了一番思想鬥爭後，汪新士一咬牙，又作出了一個驚人決定：與十多年相濡以沫的妻子張明之離婚，以便子女隨母親將戶口轉到武漢。雖然這是出於萬般無奈出此下策，但為了子女們的前途和今後免遭連累，他與妻子不得不忍痛斬斷情絲，默默地承受著巨大的痛苦。張明之攜兒女回城後，為負擔一家大

小的生活，白天在學校上班，夜晚到職工夜校教課，含辛茹苦、艱辛備嘗，直到二十年後汪新士重獲自由，他們夫妻、父子（女）才得以重新團聚。這是歷史所鑄成的人間悲劇。

當時汪新士在農村雖是改造對象，但他和村裡的農民關係相處很好，平時幫社員寫信，春節為老鄉寫春聯，有時還教隊裡小青年學書法、唱歌和識音樂簡譜。純樸善良的老百姓沒有將他作「四類分子」看待，仍然親切地稱他為汪同志，隊裡還安排他去教小學二年級。這使他心裡感到人間的溫暖。處事豁達、榮辱不驚的他，雖身處逆境，但藝術追求成了他的精神支柱，在執刀鑿石中，尋求自己的一分樂趣。

但即使這樣的「好境」也不長，不久就發生了文化大革命。文革一開始，就不准他再在耕讀小學教書。桀驁不馴的性格和不諳世事的書生氣又讓汪新士做了一大糊塗事，他竟然上書國務院和《人民日報》，寫了一篇什麼「建議書」。招致他以「大搞翻案活動」的罪名被抓去無休止的批鬥、掛黑牌、遊街，受盡了人身侮辱和折磨。

身體上的折磨，他尚能忍受，而令他心裡滴血的是抄了他的「家」，將他幾十年耗盡心血珍藏的書法作品、印章、印譜，包括他精心刻製的《毛澤東詩詞集句印譜》的原件，統統抄繳一空。其中有陳伏廬（清末翰林、民初國民政府秘書長，即陳叔通的二哥）和他的先師王福庵、唐醉石、馬公愚、韓登安等為其書寫的書法篆刻作品，及他一九四八年他為父親刻的多方娛親印章均未能倖免。所幸的是他侄兒汪樂夏（中學高級教師），幾年前因向他學篆刻，採用函授形式，兩人常有書信往來。也

許是汪新士對文革初期山雨欲來風滿樓的政治風雲有所覺察，或對自己斗膽上書中央提建議會產生什麼樣的嚴重後果有所醒悟。已於一九六六年初將隨身收藏保存了二十餘年的兩本印存、兩幅印屏寄給了汪樂夏，並在無意中將一九四七年西泠印社補行紀念成立四十周年的合影照及社員題名錄也夾了進去。使之得以躲過十年浩劫而被保存下來，因文革時西泠印社也被抄，照片及題名錄已佚失，汪老將那幀彌足珍貴的西泠印人合影照片贈給了西泠印社。使這一珍貴文物能留存於世，真乃蒼天有眼，不幸之幸。

在那段淒風苦雨的日子裡，汪新士心力交瘁，十分消沉。一九七〇年九月，他給侄兒汪樂夏寫了一封信，附寄韓愈的一首詩：「一封朝奏九重天，夕貶潮陽路八千。本為聖明除弊政，敢將衰惜變殘年。雲橫秦嶺家何在，雪湧關蘭馬石前。知汝前來應有意，好收吾骨漳江邊。」並特別解釋說，這首詩是韓愈降職廣東後，他的侄孫韓湘去看他時寫的。汪新士向自己的親侄兒抄錄這首詩，實際上是表達自己當時的心情和境遇，並預感未來命運的險惡。

一九七三年清理階級隊伍。汪新士不僅是右派、反革命分子、大官僚、大地主、大資本家的孝子賢孫，而且還清理出他二哥在一九四九年初逃往臺灣，表姐夫現在香港，有著複雜的臺港關係，還加之他斗膽上書中央等罪名，在批鬥會上由軍管會當場宣佈將他逮捕，判刑十五年，再次投入監獄。這年，汪新士整整五十歲，一代英才，遭此劫難，令人痛心。

獄中收徒　演繹「高牆教化」

汪新士身陷囹圄，仍不忘他的篆刻藝術。他在獄中篆了兩方印章投寄《湖北新生報》被刊載。

在監獄的管理幹部中，有一位二十一歲的統計員昌少軍，稍懂書法和繪畫，見獄中有此高人，便萌發了向汪新士學習篆刻的念頭。當時，因汪新士有一技之長，已被安排到獄中建築設計室描圖。一天，昌少軍以到設計室統計數字為名，拿著這張報紙悄悄對汪新士說：「我想拜你為師。」汪老會意地點點頭。當天晚上，昌少軍寫了一封拜師信。汪老見昌少軍態度誠懇，便在獄中收了這位徒弟。

當時汪新士住在設計室三樓的一間小閣樓上，每天夜深人靜，昌少軍就悄悄溜進汪老的住處，汪新士收上活動樓梯，蓋上木板，教小昌學治印，師徒二人沉浸在藝術的殿堂之中，經常「三更燈火五更雞」刻印到東方發白。

學了一段時間，昌少軍學業大有長進，在一些書法繪畫展覽會上頻頻得獎。昌少軍便將自己這一奇遇告訴了荊州日報記者、書協會員魯家雄和江陵縣文化館館長、畫家蕭代賢。魯家雄帶著相機到獄中採訪、拍攝照片。蕭代賢與汪新士的老師唐醉石之子是同學，早仰西泠印社，便趕忙來到監獄觀看了汪的作品，並和管理汪新士的指導員商量，讓汪新士為文化館辦的書法學習班學員講課。這樣便由文化館出面，招收了三十多名學員，在獄內辦起了一個特殊的書法篆刻學習班。辦班之前，監獄長、

政委一起找汪新士談話，要他不要保守，表現好可以酌情減刑。

在此同時，沙市也辦了個五十多人的書法篆刻學習班，沙市的學員聞訊後便趕到荊州監獄來聽課，學習班猛增到九十人，監獄的會議室裝不下了，監獄領導只好作出讓步，將學習班搬到了工人文化宮。開始，汪新士在監外授課，後面還跟著一個獄警。後來獄方感到有些彆扭，便不跟了。再後來又將汪新士調到獄外的基建隊描圖，相對自由了些，汪新士講課也更方便了。這樣，汪新士在特殊的環境以特殊的身分，為文化館開辦的三期書法學習班授課。

創建南紀印社　設館授業

一九八五年，汪新士提前兩年被釋放出獄。自一九五八年汪新士運交華蓋，噩運伴隨他歷時長達二十七年之久，使得他精力正旺的中、青年時期幾乎全部在磨難中度過，浪費了他寶貴的黃金時期，真乃中國很多知識分子的一大悲哀。

汪新士出獄的當天，昌少軍將老師接到家裡住下，並邀汪老的幾位弟子設家宴為老師接風。

汪新士出獄後，堅持貫徹黨的知識分子政策而又熱心的孫華明副專員安排他到荊州師專講授了兩年古代文學課和書法課。接著，又在學生們的幫助下，在荊州東門內仿古一條街開辦了汪新士藝術中心，以賣字治印為生。

汪新士恢復自由後，精神十分亢奮，他十分珍惜這遲到的春天。創作欲望如火山噴發，他重涉印壇，再展雄風。

一九八五年九月，他被邀參加河南國際書法展開幕式，所送去的十一方印章全部入選，被同行評為「刀法渾厚沉雄，佈局參差錯落，因字設形，自成一格」。這是他重獲自由後，第一次參加大型書法篆刻展出。從此，他更一發不可收拾，作品在各種展覽會上不斷亮相，本人也頻頻出現於各種集會和展覽會上，拜訪心儀已久的同輩與名家，結交才華初露的青年朋友，在印壇沉寂了二十多年的汪新士煥發出第二次青春的奪目光彩。

此時，汪新士已年逾六旬，幾十年的風風雨雨，幾十年的人生坎坷，使他頓悟出「人世無常，藝術永存」的真諦。他憶起早年王福庵恩師「但開風氣不為師」的教誨，決定在楚文化發祥地的荊州，倡導西泠精神，培育新時期的書法篆刻藝術人才。在昌少軍、李海、戴詩春、江傳國、嚴峰、馬在新等眾弟子的幫助下，於一九八六年端午節在荊州創建了南紀印社。汪老將印社取名「南紀」，取意於《詩經·小雅·四月》詩句：「滔滔江漢，南國之紀。」

為祝賀南紀印社成立，沙孟海、譚建丞、鄧少峰、錢君匋、吳丈蜀、王遽舉、陳大羽、顏家龍、葉一葦、劉江、林乾良、王京甫、陳振廉及香港的佘雪曼等書印界名家紛紛來電、致函和贈聯題詞相賀。篆刻理論家葉一葦的題辭是：「創南紀印人史，結西泠金石緣。」著名書法家林鍇題聯：「繼西泠，接東湖，下開南紀；方內剛，圓外秀，妙得中和。」中國書協理事、湖南省書法家協會主席顏家

龍贈聯曰：「脈繼西泠，名成南紀；望高北斗，藝重東湖。」其意為汪老先生一九四六年加入西泠印社，一九六二年又成為其師唐醉石在武漢創辦的東湖印社骨幹，現創辦的南紀印社，以西泠為宗，一脈相承，祝願汪老如仰望北斗星那樣，在南紀更攀印學高峰。寓意既深又含東、西、南、北四字，頗費了一番斟酌。

在南紀印社，汪老集合書法篆刻界同仁聚會（他們稱為雅集）切磋技藝，舉辦作品展、編印學習資料、出版社員作品，殫精竭慮，不遺餘力。他立下多出有用人才，將荊州造就為篆刻之鄉的宏願，並設館授業。將自己平生所學傾囊而出，循循善誘、扶掖後進。

從汪老學藝，得其薪傳者有局領導、黨校校長、武警大隊政委、大、中學校教師、新聞記者、企業職工、文化工作人員，更多的是青年書法、篆刻愛好者。年齡最小的才幾歲，最大的比汪新土還年長。汪老「有教無類」，只要有志斯道，他都毫無保留地悉心教導。

汪老治學特別嚴謹，一筆一刀都不放過。他多次告誡他的弟子們，方寸金石本來很小，要想做好，一定要加倍用心投入，甚至付出自己的一生精力。有一次，學員楊昱摹漢印《淮陽璽》刻了又磨、磨了又刻，先後十多遍，汪老又一刀一刀修改、邊改邊教；還有一次為參加「江陵縣第一屆書畫作品展」，汪老命小楊拓邊款，連續刻了四十八小時未曾合眼，共拓了三十多方印章，汪老從一旁指導，任務完成後，楊昱倒在床上整整睡了一天一夜……

汪新士對學生要求嚴格、一絲不苟，但平時對弟子卻十分親切，正如他的學生江傳國等所說的那樣：汪老師把我們所有學生都當成自己兒子一樣，教我們學藝、教我們做人……

汪新士從在監獄辦班到一九九一年離荊南下，七年間共辦班二十一期，培養學生六百餘人，其中佼佼者數十餘人，後來不少人已在海內外被譽為當地「第一把刀」，成為弘揚中華民族傳統文化的金石脊樑。他們一直對汪新士事師如父，師徒之間情感甚篤，留下了諸多佳話。

一九九〇年汪新士家鄉成立了浙江江山印社，聘任汪老任名譽社長，並請他返鄉講學。汪先生闊別家鄉四十年，也想回鄉看看親友並順道赴上海等地會會他的同學和師兄弟。回家鄉後，汪新士受到隆重的禮遇，市文化部門為他舉辦了作品展覽，並為他的作品展和講學拍攝了電視專題片，在浙江電視臺連續兩天播映。在上海，汪新士與在滬的原華東新聞研究班的老同學一起聚會，並當場為校友揮毫奏刀。上海電視臺又為他錄製了一個半小時的專題片《汪新士藝術生涯六十年》。這次重返故里，汪新士感到收穫很大。在江山，他受請對博物館所收藏的印章一一作了鑑定並鈐拓成印譜，清理出他本人在中共建政前的刻印三十六方，他專為他父親刻的印章十方，還有文彭等明清印人刻的印。

另外，有人還歸還了汪新士外祖父寫的扇頁精品、有祖父題款的上海名書家寫的隸書條屏以及他本人一九四五年前刻的印稿本等。他十分欣喜地寫信告訴弟子昌少軍：「這些對我來說，是失而復得的傳家寶也！」

在江山逗留的日子裡，汪新士小時要好的朋友、同窗，也是同鄉、同宗（侄輩）的汪逸羽先生

陪汪老重遊故里環山園。歲月匆匆，兩人都不勝感慨，逸羽賦詩三首，其一曰：「猶憐少小娛親情，發白歸來吊祖庭。瓦破磚殘書散盡，天留鐵筆繼西泠。」汪老對最後一句特別欣賞，除為整首詩刻印外，另精心為「天留鐵筆繼西泠」治了一方白文印章。

深圳十年　再現輝煌

一九九一年，汪新士受原在江陵中學任教的弟子江傳國之邀赴深圳度假。臨行前，由他的學生操持，提前為汪老七十生辰祝壽設宴，為汪老壯行。汪老一到深圳，就感到這裡極富現代城市化氣息，且溫和濕潤的海洋性氣候很適合他的身體。在學生的勸說下，汪新士在深圳這塊改革開放的熱土留了下來。

在與旅粵學生的交往中，師生多次談及往事，再一次撥動了汪老的西泠情結。他聯想到五年前顏家龍給南紀印社的那副題聯，想到東、西、南、北印社，尚缺其一。便在學生的幫助下，創辦了深圳北斗印社，仍聚眾講學，在深圳承傳西泠精神，弘揚中華文化。深圳十年，又有五百多學員從汪老學藝。汪老秉承「老師是怎樣教我的，我亦怎樣教學生」的宗旨，一如既往，教書又育人。常以「志者，學之師」，「世事能成俱由癖，人非有格不安貧」，「人不可有傲氣，但不可無傲骨」，「學藝術不可存功利主義」等一生信守的理念勉勵學生，告誡青年，將西泠精神傳到深圳篆刻界。為此，他

特寫了一首《從師五十年》的七言絕句：「西東南北五十年，方寸耕耘更著鞭，師訓諄諄猶在耳，喜看桃李照眼鮮。」

自汪新士出獄後，曾應邀四處講學，廣收門徒，走到哪裡就把書法篆刻藝術的種子播向哪裡，他的學生遍及湖北、浙江、陝西、海南、廣州、安徽、重慶、山東、深圳以及港、澳、臺等地。投在先生的門下，親耳聆聽先生教誨的學生達兩千多人，其中不乏在全國書畫篆刻界頗有影響的人才，學生中加入中國書協的有十五人，省級書協三十人，作品參加全省、全國、國際大型展覽並獲一、二、三等獎的近百人。

汪新士誨人不倦，將中國特有獨具、至高至雅的金石篆刻藝術發揚光大於世界，桃李滿園，碩果累累，受到人們敬重，被譽為書法篆刻教育家、當代「武訓」，新世紀的「孔子」。

在十餘年教書育人的過程中，汪老自身書法篆刻藝術也爐火純青，更臻精湛完美，而自成一格。他的學生朱新繁說，看老師刻邊款，是一種藝術享受，他運用西泠正宗刀法，一筆只用一刀，單刀直切，軋軋作聲，金石撞擊之聲美妙動聽，頃刻完成，儼然一幅書法作品。讀其印稿，或古拙蒼勁，渾厚挺拔；或綿麗雋永，端莊凝重。既有傳統功力，又具時代氣息，給人以真、善、美的感受。

在以秦漢為宗的基礎上，他深鑽其他金石文字，以氣質氣勢為歸，創作出新的面貌，並用攣寶子碑筆意，開創單刀刻邊款，連同他的看家本領鐵線篆刻成為中國當今印壇一絕。

名成功歸，許多識者不遠千里親自或輾轉託人前來求印。他的作品為國內外公私所收藏，尤為多

家博物館和藝術館收藏。在深期間，汪新士曾先後為鄧小平和彭真、陳云、沙孟海、關山月、錢君匋、陳大羽、劉宇一、劉江、呂國璋、陳振廉、朱森林等原國家和廣東省領導人、知名人士及香港、澳門特區的名人治印。其中有不少印章是汪老的得意之作。如為廣東省長所刻之「朱森林」三個字包含有六個「木」字，為使這六個「木」字有變化、不呆板。他將「林」字的兩個「木」粘連在一起，變成一筆；而「森」字的三個「木」則似連非連。印章為滿白文，整體佈局可謂「密不容針，疏可跑馬」。彭真之子傅亮將汪老的鐵線篆書《傅氏彭真藏書》印章帶回家後，彭真看了這方整體對稱、線條均勻、蒼勁有力的篆刻，十分高興地說，這是我收藏的三十多方印章中最滿意的一方。為此傅亮特為汪老題詞：「清風傲骨，為人師表」，要拜汪老為師。

一九九五年，臺灣人陳開雄先生回大陸時，慕名請汪新士為國民黨元老陳立夫寫了一幅字，刻了一方印：「立夫九十九歲後書」。陳立夫老先生十分高興，欣然書一條幅「天爵常修」相贈，並親筆給汪老寫了一封感謝信：「承惠賜橫幅書法及篆刻圖章一塊均工雅可愛，無任感謝，茲回贈拙字一張，敬請指教為幸。」

「痍信文章老更成，凌雲健筆意縱橫。」近十餘年，汪老可以說是他一生中的大豐收時期。他的書印作品先後在國際書法展、中日百家篆刻邀請展、當代名家書畫展、西泠印社國際篆刻書畫邀請展、韓國第三屆國際篆刻展、紀念趙謙之誕生一百六十年書畫邀請展、全國印社篆刻聯展等高品位的中外展覽會上展出，多次獲獎。他的藝術生平被選入《現代篆刻家作品集》、《紀念孫中山篆刻

集》、《國際書法篆刻大觀》、《當代篆刻家大辭典》、《當代書法家大辭典》、《當代印人名鑒》以及《江陵縣誌》、《衢州市誌》等辭書、方志中。一九九九年，由西泠印社出版了《汪新士篆刻書法集》。他在世時不僅是中國書法家協會會員、湖北省書畫研究會理事、南紀印社創社社長、北斗印社社長，還是余紹宋研究學會研究員、深圳書畫藝術學院篆刻研究班導師和廣東嶺南印社導師。汪新士的一位書壇老友曾對汪老半戲半真地說：「你少年得志，老年得福，為兩頭紅。」汪新士晚年的事業是成功的，甚至十分輝煌，但他仍然十分清貧。他雖然出了獄、平了反，但沒有誰來來賠償他的損失，也沒有誰來來安排他的工作。

　　一生篤信「世事能成俱由癖，人非有格不安貧」的汪老安貧樂道，豁達開朗，從不怨天尤人。而一心在方寸金石世界裡尋找人生的真諦與雋永，在這浮躁忙亂快節奏的都市中平靜地生活，每天「日出而作，日沒而息」，以賣字刻印為生，將情致凝於他的刻刀之下，筆墨之中。在世時，他曾向筆者戲言：我在深圳能得以生存，一是我有西泠這塊牌子，二是我有這把鬍子。

送別先生　感天動地

　　二○○一年夏天，他荊州的弟子馬在新「五一」期間在北京中國美術館舉辦個人作品展，特邀汪新士老師為之剪綵。汪新士偕同夫人張明之順路回湖北，同兒孫及弟子相聚。他先在荊州二女兒家

住了一個半月。老人一如既往，與弟子們談笑風生，滔滔不絕地講述著他的書法篆刻藝術。他立下宏願，要在有生之年，再出兩本《汪新士篆刻書法集》（第二、三集），他還計劃在武漢地區再辦一個「中原印社」，這樣，東、西、南、北、中便全部齊了，不想這竟成了他對學生們的遺囑。

六月中旬，汪新士離荊赴漢，在武漢兒子汪迎超家裡住了近一個月，與在漢的弟子們談書論印。

在漢期間，汪新士帶著寫給湖北省文化廳的報告拜訪了廳長蔣昌忠，請求發還他在文革中被抄去的印章，並親赴鍾祥，清點存放在鍾祥博物館殘存的這些珍貴印章。

在鍾祥逗留期間，汪新士還特地到他四十年前下放勞動的鍾祥市蕭家店孫家灣村看望了已八十四歲的當年老房東金大媽、老隊長盧大相和他當年所收的學生孫元貴、孫祥清、孫長錄等父老鄉親，暢敘鄉情，共話當年，並一起合影留念。

汪新士帶著弟子和家人的濃情厚意，於二○○一年六月下旬回到深圳。先生有感於江澤民總書記「以德治國」的論述，特用篆書寫了一幅唐魏徵《諫太宗十思疏》（節錄），還應香港張其源先生之請，用篆書寫了一幅佛教經典《般若波羅密多心經》。回深圳後，汪老除了繼續寫字治印，就是整理自己多年的書稿，醞釀寫回憶錄《六十年的追憶》，他還將弟子們多年為他寫的詩、聯用楷書繕正，編輯成冊。

十一月初，二女兒新立赴海南考察，特便道赴鵬城為老人做八十歲生日。十一月四日、五日兩天，汪老邀約在深的幾位弟子及鄰居在家吃飯。弟子與鄰居們頻頻舉杯為老人祝壽。弟子蕭家貞為祝

老師八十華誕，特賦《七律》詩一首相賀：「人間漫道小雕蟲，方寸之中見苦功。傳繼西泠弘國粹，授徒南北拜名宗。窮鄉破瓦神工筆，金石滄桑氣韻雄。八十高標多勁節，白雲飄處一雙童。」

汪新立和汪老的弟子們做夢都沒有想到，汪老八十歲壽辰剛過半個月，竟然撒手西去。

西元二〇〇一年十一月十九日凌晨，天空出現近年來最大的一次獅子座流星雨。汪新土按照多年的生活習慣，還在手把手教著三個學生刻印，印面已經刻好，又刻了三面邊款，這時已是凌晨三點。這方印章是深圳一對有識的家長宋湘雄先生、謝群女士為慶賀他們的女兒宋哈煜喜獲奧林匹克數學競賽一等獎及十歲生日，而特別送給她的一份珍貴禮物。不想這方石印竟成了汪老六十餘年執刀鑿石的

「絕筆」。

送別了學生，汪老又看了半小時書。這就是他去世後床頭邊那本還沒有合上的《西泠往事》。二〇〇三年，是中國篆刻學術中心西泠印社創建一百周年，作為當今資歷最深的西泠印社早期社員，他已收到了印社的約稿函，他準備為紀念西泠印社成立一百周年撰寫回憶文章。

上午九點半，他起床穿衣，感到心急氣喘，便向樓上指了指，對夫人張明之說：「喊阿盧。」阿盧（君華）也是客居深圳的一個外地人，住六樓，汪老在四樓，他是汪老一位很友善的鄰居，常去汪老住所看大師作書治印。他急忙揹著汪老到下面的一家診所去看醫生。剛下到二樓，發現汪老的手鬆了下來，背上也覺得有些沉重，經打「一二〇」，醫生趕來搶救，汪老已停止了生命的最後一息，於上午十點四十五分與世長辭。後來汪老的弟子桂建民先生特為盧君華書字一幅，曰：「馱靈」。謂先

生駕鶴西去，阿盧這位憨實忠厚的小夥子就是馱負先生的那隻黃鶴。

汪老逝世後五分鐘，噩耗就通過他在深圳身邊的弟子陳恒傳到各地。大弟子昌少軍得此不幸消息，於當天就同汪老在武漢和荊州的子女們趕往深圳，他的另一位高足馬在新也於次日乘機赴深。汪老在武漢、浙江、陝西、海南、珠海、重慶等地的弟子亦紛紛奔赴深圳，無比悲痛地與恩師告別。他們仰望著老師銀髯飄飄的慈祥遺容，悲慟交集，老師生前的言談舉止、音容笑貌和對自己循循善誘、傾囊而出的諄諄教誨，又一次浮現在眼前，競相揮毫運筆，書寫輓詩輓聯，寄託對老師的哀思。

「一生淡泊弘揚國粹堪稱當代孔夫子；兩袖清風行止謙仁應為再世汪宗師。」「名、利、錢、權為何物，吾不知；詩、書、畫、印視生命，爾焉棄。」「公去應無愧志業盡在東西南北四印社；人來皆有譽鐵腕能作篆隸行楷五體書。」「一生唯印志在神州霞燦夕陽模楷在；四海為家心弘國粹神輝日月毅魂存。」「恩重情深十二年相依此刻登仙界兩悲泣；耳提面命四千日教誨如今隔幽冥一慟驚天。」……懸掛在深圳沙灣殯儀館汪老靈堂四周弟子們所作的幾十幅輓聯，概括了汪新士先生一生襟懷豁達，淡泊名利和對書法篆刻藝術執著追求的高尚品格和藝術風範，也表達了弟子們痛失業師的無限悲慟和深切的懷念之情。

汪老一生甘守清貧，他既無組織，又無房產，可謂兩袖清風。但他卻為世人留下了精湛的書法篆刻藝術這筆寶貴的精神財富和承傳西泠精神的二千弟子。他逝世後，他的學生們傾其心力，合力操辦他的喪事和善後事宜。十一月二十三日上午的追悼會開得既簡樸又隆重。主持追悼會、致悼詞和各

方張羅的除了汪老家人全是汪老的學生。以至前來採訪的深圳特區報、深圳商報、深圳法制報、深圳僑報、深圳電視臺、深圳廣播電臺、香港大公報、香港文匯報的記者以及汪老的生前好友，殯儀館的工作人員，無不為弟子們對老師的一片真情而動容。特別是在與汪老的遺體告別時，沒有任何口令，也沒有一個人示意，幾十位弟子不約而同齊刷刷地一起跪在汪老的靈柩前失聲慟哭。跪在最前面的大弟子昌少軍撫摸著汪老的美髯銀鬚，呼天號地，有的弟子手臂被拉青了，也不肯起身。電視臺的記者一邊拍電視一邊流淌著眼淚。

汪新士追悼會一結束，汪老的弟子們立即聚會，一致決定成立「汪新士藝術研究會籌備組」，並決定編印出版《悼念汪新士先生專輯》，編寫出版《汪新士年譜》，成立汪新士藝術研究會，舉辦《汪新士書法篆刻遺作展》和開展紀念汪新士先生誕辰八十周年系列活動等，並遵照恩師的遺願，籌備湖北中流印社，協助汪老之子汪迎超出版《汪新士篆刻書法作品集》第二、三集。追隨了老師二十年的昌少軍，滿懷深情地說：「一日為師，終生為父，我在老師生前未盡到孝道，老師走了，我要盡全力為老師做一些事。」他主動承擔了補充、修訂並出資出版《汪新士年譜》和出資並親自編輯出版《汪新士紀念文集》的任務。

弟子們對汪老的一片真情，受到書法篆刻界的普遍讚譽。汪新士的師弟、著名的書法篆刻家、理論家、浙江中醫學院教授林乾良先生感歎地說：「新士兄一生收徒二千餘人，可謂印壇獨一無二，特別是他待學生如兒孫，學生也報以摯愛的父子、祖孫之情，恐怕世上的許多真兒孫也是做不到的。這

也是師兄最大的福分，我看近代篆刻家中是罕有甚儔的。」

汪新士先生畢生醉心於書法篆刻藝術，度過了他那鑠金流石的璀璨人生。他沒有給後人留下錢財，卻在人們永志不忘的記憶裡，留下了他那笑容可掬、清風拂面、銀髯飄飄的高師風範。

（載二〇〇三年第一期《名人傳記》、二〇〇三年元月號臺灣《傳記文學》）

舞臺生涯八十年

——臺灣菊壇皇后戴綺霞的粉墨春秋

臺灣《傳記文學》編輯室手記（作者：社長陳露茜博士）：

從小就喜愛絢麗多彩的中國戲曲藝術、尤其是京劇與崑曲，直到現在還忘不了七、八歲時在北平跟隨父母去聽戲的那種興奮。當然，看的成分過於聽。梅蘭芳、程硯秋在舞臺上的舉手投足、眼神表情，仍然好像就在面前。京劇曾經引得上至帝后，下至白丁的深深著迷，如今，它是國粹、國寶，更被定性為「國劇」。臺灣目前碩果僅存的「菊壇皇后」、「花旦祭酒」的京劇大師戴綺霞，現在年輕觀眾對她卻知之甚少。今年九十二歲的戴綺霞，七歲學藝、九歲登臺，擅長花旦和刀馬旦；特別是無人能出其右的蹻功，堪稱一絕。早在上世紀的三四十年代，戴綺霞就以全才花旦唱紅大江南北。民國三十八年後，戴綺霞肩負起京劇在臺灣傳承的使命，曾自組戴綺霞劇團、中國國劇社，加入過大鵬劇團、大宛劇團，為京劇在臺灣奠定下發展的根基。她的弟子遍及海內外，成為日後京劇發展的中流砥柱。這些劇團也伴隨著人們走過風雨飄

搖的年代，慰藉了無數人的鄉情離愁。戴綺霞現在雖然住進了養老院，但她一點也不服老。她不僅把京劇唱進了養老院，九十歲高齡還扮演英姿颯爽的穆桂英，不愧是「梨園長青樹」。她的字典裡沒有「怕」字，唯一怕的就是不能唱戲。作者邱聲鳴是戴綺霞的戲迷粉絲，對京劇的知識淵博，且文筆優美，他在戴綺霞的自傳《綺麗人生》一書的基礎上，又採訪多人和參考了許多其他資料寫成《舞臺生涯八十年》一文。本文記錄著戴綺霞如何與戲劇結緣，如何在藝術的道路上磨礪錘煉、苦心孤詣，如何扶植後輩，再現其京劇八十年的點點滴滴，帶領讀者走入戴綺霞的後臺世界。

在一百六十多年的京劇史上，藝齡超過八十年，九十歲後仍能登臺演唱的藝術家寥若晨星，而已故京劇藝術表演家關肅霜的恩師、現居寶島臺灣的菊壇天后戴綺霞就是其中的一位佼佼者。二〇〇八年十一月二十一日，戴綺霞以九十高齡、穿戴起十公斤重的行頭，演出全本《穆桂英掛帥》，令臺灣觀眾歎為觀止。

二〇〇九年已九十一歲的戴綺霞七歲學藝，九歲登臺，擅長花旦和刀馬旦。早在上世紀的三、四十年代，戴綺霞就以全才花旦唱紅大江南北，一齣海派經典連臺本戲《宏碧緣》，更讓上海觀眾為之瘋狂，一九四八年來臺灣後，傾其畢生精力傳承中華民族文化，弘揚國粹，將博大精深的京劇藝術播種到寶島及香港、新加坡、美國等地，弟子遍及海內外，備受推崇，享有「九歲紅」、「菊壇皇

后」、「花旦祭酒」、「影劇雙棲藝人」等諸多美譽，直到現在，每年仍堅持在舞臺上演出，被譽為「梨園長青樹」。

幼小愛齔齠 人稱「九歲紅」

戴綺霞出身於梨園之家，祖籍杭州，一九一七年生於新加坡。外祖母原唱梆子戲，紅極大江南北，後組團在東南亞演出。母親戴鳳鳴，早年在老水仙花主辦的鳴盛和科班學戲，藝名小鳳鳴，與著名花旦演員小翠花是師兄妹。戴綺霞從小就跟著外祖母的鳴鳳劇團在南洋一帶演出。因為唱戲太苦，又沒有社會地位，母親再也不想叫女兒吃這碗戲飯了。但她卻癡迷舞臺不愛念書，被送到學校又跑了回來，看叔叔、阿姨們排戲、演戲。外祖母問她：「你為什麼要學戲呢？」她學著《打漁殺家》裡桂英念的幾句詞：「生在漁家，長在漁家，不叫我漁家打扮，要如何打扮呢？」把長輩們都逗笑了。母親實在拿她沒有辦法，就說：「好，你真要唱戲嗎？那你就練功吧！」她咬著牙對練功老師說：「這孩子不怕苦，給我狠狠地打！」於是她就跟著戲班的師傅練起功來。她先學娃娃生、武生和老生戲，後又改學花旦。教她花旦戲的啟蒙老師叫張佩秋，是位著名的花旦演員，早年他曾教過京劇四大名旦之一的荀慧生學戲。

戴綺霞九歲登臺，她唱的第一齣戲是《拾黃金》，說的是一個叫化子乞食街頭，拾得一塊黃金，

欣喜若狂，唱各種戲曲以自娛。這雖是一齣丑角戲，但戲中有各種生、旦唱腔。登臺演出時，她高興得要命，但一看鏡子，她就哭了⋯⋯「怎麼這難看呀？」臉上畫著個白塊，還畫有眼屎、鼻涕。媽媽說：「你不是要唱戲嗎？這就是你唱戲的造型！」她也不敢講話，到臺上去了。結果沒想到，一上臺就贏了個滿堂彩，因為扮的這個叫化子實在太像了，唱得也不錯。小孩子唱戲總是逗人喜歡的，觀眾就紛紛向臺上扔紅包。演完後回到後臺，小綺霞哭著說：「以後我再也不要唱戲了，扮得這難看！」這時老師們就說了，這齣戲是你開蒙的戲，你會了這齣戲，以後你什麼戲都好學了。

從這以後，戴綺霞就跟著張佩秋和九盞燈老師學青衣、花旦和刀馬旦。母親見她學什麼像什麼，歡了口氣說：「唉，還是個吃戲飯的。」便親自督促教她練功，特別是花旦必須具備的蹻功、眼神功、手式和運用水袖的功夫。在練眼神功時，屋內所有燈光熄滅，母親手持一炷香，讓她眼珠在黑暗中跟著香火轉動，轉動時頭不可以動，眼皮不能眨，眉毛更不能上下亂動，由慢變快，越轉越快，每次一練就是一、兩個小時。光轉動還不行，還要學會用不同的眼神表現各種不同類型的女性角色，有溫柔的、潑辣的、小姑娘的⋯⋯這各種各樣的眼神，都要一道一道地練。這樣經過嚴格的長期反覆的練。戴綺霞練就了一雙靈動有神的眼波，從「九龍口」（戲臺的右後方）到臺口，她的眼神功能把全場觀眾抓住。

水袖，也是她母親的一門絕活。戴綺霞說：「我母親根據一位前輩旦角的研究，把它歸納成十個字⋯⋯勾、挑、撐、衝、撥、揚、揮、甩、打、抖，這十個字，使勁的地方各不相同，運用時互相聯

繫，就可以組成各種千變萬化的舞蹈姿勢。還有母親的花旦手式，共有一百多種，我也是跟著一道道地學。母親說，雖然這些手式你一時還用不上，但以後是管用的。」

戴綺霞這樣經過勤學苦練，練就了一身扎實的功底，使得她一生受用無窮。

戴綺霞一面練功，一面學戲，不僅學會了很多花旦、青衣、武旦、刀馬旦戲，還能反串小生和武生。她邊學邊唱，九歲在南洋演出時就有了「九歲紅」的美稱。十三歲時，班裡唱主角的花旦都結婚了，母親又病了，沒有人掛頭牌，她就掛起了頭牌，十六歲又挑起了劇團團長的重擔，唱遍了東南亞等地。

一九三五年，戴綺霞已十七歲，人也更懂事了。那時東北已被日軍佔領，她認為自己是個中國人，國家正受著外侮，不能老是在異國他鄉漂泊；同時回國多看看南北藝術大師的表演，也更有利於自己藝術的提高。於是她便同母親、胞妹及兩個師妹一道毅然回到自己日夜思念的祖國。回國後演出的第一站是在上海的黃金大戲院，演出的第一齣戲是《虹霓關》，在這齣戲裡，她靈活的身段、眼波和扎實的武功，特別是那份嬌功，更讓人刮目相看，一場下來獲得六百元大洋的戲份。

在接下來的一年裡，因為她常常演出各門派的戲碼，包括梅、尚、程、荀、于（連泉即小翠花）派仍不放過任何一個學習機會，無論演出什麼像什麼，得到了麒麟童、荀慧生等名角的誇獎。但戴綺霞演出的戲，只要有機會，她都用心去看，邊看邊偷學，將其轉化為己有。

有一次，戴綺霞出外巡演，剛巧梅蘭芳在上海演出《坐宮》，儘管她乘搭的班船即將開船，但一

心想看梅先生戲的她根本管不了，趁著開船前的空檔，讓她的隨從人員先裝箱上船，而自己一人跑去看戲，直到戲散了，她才心滿意足地登船而去。

在上海，她還拜了小楊月樓和被稱為「南方梅蘭芳」的趙君玉為師。小楊月樓擅演女扮男裝的小生戲，受楊老師影響，後來戴也愛演女扮男裝的小生戲，如《花木蘭》、《梁山伯與祝英臺》等。期間，小楊月樓還教了她一出私房戲《馬寡婦開店》，戴綺霞配合她自小練就的蹺功，又在前後加上了《別母》、《訓子》、《收山》幾折，形成了一出大戲，更名為《孝義節》，她從大陸到臺灣，走南闖北演了上千場，久演不衰，後來竟成了戴門的招牌戲。

由於她博採眾長，使得她的藝更精、戲更博，不幾年就唱紅了上海和華東一帶，成了名震藝苑的江南名旦。

喜收高徒　造就一代名伶

一九三七年七月七日，日軍挑起盧溝橋事變，接著是「八一三」淞滬會戰，日寇猛撲上海，娛樂場所停演。戴綺霞在上海待不下去了，便將頭髮剪得短短的，做男子打扮，帶著母親四處逃難。戴綺霞說：「那時我揹著母親，前面有人大喊⋯趴下！等我再睜開眼睛，地下一邊躺著個血人，一邊樹上掛著隻手臂。所以有人問我怕什麼，我說我什麼都不怕。我不怕血、不怕黑、也不怕鬼。我又沒做

虧心事，有什麼可怕的。」戴綺霞這種堅毅、無所畏懼的性格，伴隨了她一生，也成就了她的藝術
人生。

這種逃難的生活過了半年多，直到市面稍微平靜下來，她才回到城市唱戲。先是在蘇州、杭州等
地，一九四二年又同丈夫、江南武生王韻武來到被稱為九省通衢的大武漢，應邀在漢口新市場大舞臺
挑班。

武漢是京劇西皮腔調的發源地，舊時有名的「戲窩子」，而新市場又是當年武漢戲劇演出的中
心。這裡百戲雜陳、梅蘭芳、程硯秋、周信芳、譚富英等大牌名角都曾在大舞臺獻藝。戴綺霞是武漢
觀眾慕名已久的花旦演員，由她掛頭牌挑班，吸引了眾多戲迷，特別是由嚴浩明編劇，她主演的連臺
本戲《血滴子》，更是一本接一本，越演越精彩，一段時間，每天劇場門口出現排隊爭購門票和高價
飛票的情況。戴綺霞從江南又紅到中原。

大舞臺有位著名鼓師關永齋，他有個女兒叫關大毛，長得清秀俊雅、聰明伶俐。關大毛從小就喜
歡戲，整天泡在戲班裡，隨著姐妹們練功，並有了一些功底，這年關大毛已十三歲。關永齋看了戴綺
霞的幾齣戲後十分欽佩，產生了讓女兒跟戴綺霞學藝的念頭，便託一位唱花臉的朋友，帶著大毛、一
起去拜訪戴綺霞夫婦。戴綺霞一看就喜歡上了這個小女孩，同意收她為徒。

為慎重起見，關永齋特地辦了幾桌酒席，又請了漢口梨園界幾位有名氣的朋友，讓大毛正式拜師
學戲。按梨園行規矩，拜師後徒弟要隨師姓，關大毛便改名戴大毛，並寫下關書（契約）、行了拜師

大禮。從此大毛便進了戴家的門，一心跟著戴老師學藝，同時跟著王韻武學武功。大毛每天天不亮就起來喊嗓、耗腿、下腰、拿頂、登厚靴、跑圓場、耍刀弄棍……中午後再吊嗓子、學舞臺表演技巧和跟著師父在舞臺上扮個丫鬟、宮女。總之，戴綺霞當年自己是怎麼學的，也怎麼教給這位女弟子。同時還請了一位武功老師和一位旦角老師教她基本功。戴綺霞這樣不遺餘力地培養她，是希望她將來能成為文武生旦「一腳踢」的全能京劇演員。

戴綺霞對大毛要求很嚴格，稍有差錯，就要挨打。此在當時也是出於一番苦心，是盼望愛徒早日成才。大毛未負師傅的希望，第二年，她就能為師傅配戲，演二、三路的小活。

教了一段時間，戴綺霞見弟子武戲有腰有腿，文戲有嗓能念，便正式教她唱頭、二本《虹霓關》，為她登臺亮相積極做好準備。

《虹霓關》是一齣很有藝術特色、有文有武的旦角戲，融唱、做、念、打於一體，是旦角行中有舉足輕重地位的必修劇目。演這齣戲的都是「一趕二」，即前半出演夫人東方氏，後半出演丫鬟。戴綺霞當年從新加坡回國後，在上海唱的第一齣戲就是《虹霓關》。戴綺霞手把手、口對心耐心地教，大毛不怕吃苦認真地學。幾個月後，戴綺霞認為弟子可以演出了，經與王韻武商量後，決定讓大毛以此戲「打炮」，戲碼排在壓軸的位置。所謂「打炮」，一般是指某個演員初到某地頭三天唱的拿手戲，而關蕭霜的「打炮」，卻別有一番含意，這是戴綺霞以此向觀眾宣佈，她的徒弟能唱主角了。

正式登臺，要有一個響亮的藝名，戴綺霞又特別請了一位叫張智儒的先生給大毛取了個藝名「蕭霜」（當時取名時，蕭霜兩字都有鳥旁，一九四九年後，周恩來總理認為筆劃太多，建議去掉鳥旁。蕭霜是傳說中的西方神鳥，取這個名字有鳳凰展翅之意），從此戴大毛便更名為戴蕭霜。

演出的那一天，戴綺霞為了給弟子壯膽，又像現在的教練那樣親自在後臺為她「把場」，隨時給予照料和提示。一齣戲唱下來，蕭霜沒有出一點紕漏，文場戲、武場戲都演得到家。臺下觀眾紛紛給蕭霜以熱烈的掌聲。看到弟子演出成功，戴綺霞心裡比什麼都高興，而坐在臺下捧場的蕭霜的家人和親朋好友，更是笑得合不攏嘴。

一齣《虹霓關》，讓蕭霜在武漢初露鋒芒。接著戴綺霞又將自己的其他拿手戲《辛安驛》、《戰洪州》、《盜仙草》、《穆柯寨》、《大英節烈》《紅娘》和反串小生戲《白門樓》、《周瑜歸天》等一齣一齣教給她。「萬丈高樓從地起」，為她後來的成名打下堅實的基礎，她出師後常演的拿手戲，也大多是戴老師的拿手戲。所以關蕭霜在世時就常對人說：「戴老師對我就像對待自己的親生女兒一樣，毫無保留地對我口傳心授，使我持用一生。飲水思源，我一輩子也忘不了戴老師對我的教導，從我學徒時起，她就一直是我內心世界的中心人物。」一九四九年後，關蕭霜擔任了雲南省京劇院院長，中國戲劇家協會副主席，成了中國京劇舞臺上一顆耀眼的明星。

出演連臺本戲紅極一時

一九四六年，戴綺霞夫婦滿懷抗戰勝利後的喜悅，帶著胞妹婉霞、女兒慧敏、弟子蕭霜等返回上海，在共舞臺掛頭牌花旦。

經過抗戰時期的長年奔波，洗煉的人生經歷和豐富的舞臺經驗，使戴的藝術更加爐火純青，加之她各種旦角、生角都精通的能力，演花旦細膩嬌憨，唱青衣腔潤情深，飾小生風流倜儻，扮武旦、刀馬旦更見驚人功底，所以她常常是前演貂嬋，後扮呂布；前演孫尚香，後扮周瑜，讓戲迷過足了戲癮。

此時剛光復不久，人們還浸沉在勝利的喜悅之中，上海劇壇十分繁榮，南北名角雲集，人人都拿出看家本領，好戲迭出。

京劇歷來藝分南、北兩大門派（又稱海派、京派）。南派戲的主要特點是勇於革新創造，善於吸收新鮮事物，而連臺本戲又是南派戲的一大特色。上世紀四十年代，上海各大劇院都爭相上演連臺本戲，如天蟾舞臺的《火燒紅蓮寺》，《荒江女俠》，大舞臺的《西遊記》、《狸貓換太子》，中國大戲院的《血滴子》、《太平天國》等等。連臺本戲相當於現代的電視連續劇，講究故事情節，並重機關佈景和演員特技，其間穿插有很多飛簷走壁、高臺翻打等精彩武打場面。而武功底子厚實的戴綺霞在此方面便得天獨厚的勝人一籌，一齣《宏碧緣》讓她在上海灘領佔風騷。

《宏碧緣》是她和被稱為「出手大王」的南派武生郭玉昆在共舞臺連袂主演的以武打為主的連臺本戲。劇中郭玉昆扮豪傑駱宏勳，戴綺霞演身懷絕世武功的女俠花碧蓮。花碧蓮這個角色有唱、有翻、有打，還要表演一系列驚人絕技。如在「花碧蓮潛身入室」這場戲裡，戴綺霞身著大紅衣褲，肩披斗蓬，腰勾吊環，從舞臺對面的三樓飛身下滑，經觀眾頭頂飛至舞臺。這招飛人絕技，使觀眾為之屏住呼吸，然後是一陣暴風雨般的掌聲。再如「平山堂打擂」，在舞臺上搭出了小擂臺，擂臺有兩張多桌子高，一丈方，可容雙人對打。戴綺霞之花碧蓮和郭玉昆之駱宏勳，均是用鋼絲吊繩飛人上高，先後與對手對打後，然後翻大筋斗飛下擂臺，過硬的武功讓觀眾傾倒。除此，她還表演有「貼壁輕功」、「懸吊舞臺半空」、「盪大鞦韆飛下亭」等絕技。其中許多高難動作都是她苦練出的「私房功夫」，場場新招送出。當時戴綺霞還不滿三十歲，她身手矯健、扮相俊美、動作乾淨，每場演出都讓觀眾為之瘋狂，既驚險又過癮。直到五十多年後，上海的老看客仍沒有忘記她當年的舞臺風采。二〇〇二年五月上海京劇院為再現已瀕臨絕種的這齣南派奇葩，特別邀貴州省京劇團名旦、關肅霜的弟子侯丹梅加盟，隆重推出《宏碧緣》。一些曾看過戴綺霞等原版原人演出的業內中人和上海的老戲迷們在欣喜之餘，對比戴綺霞當年的演出，有的人仍感不甚過癮，於是便有人著文：「呼籲兩岸文化當局敦請碩果僅存之南派前輩郭玉昆、戴綺霞諸位，趕快合力傳授南派好戲，承亡繼絕。」

在連臺本戲演出中，弟子蕭霜也大展身手。她在共舞臺演《蜀山劍俠傳》飾一位正義的俠女。「砍魔鬼」一場，她從空飛馳而下後，腳落地即開打，眾妖怪把搶一杆杆飛過來；她一一接住，一杆

搶挑起了十六杆槍，妖怪們又分別把槍接回，讓人看得眼花繚亂。

繼《宏碧緣》後，戴綺霞又演出連臺本戲《七劍十三俠》，在上海觀眾中引起了很大轟動而紅極一時。為此劇院貼出了「威震藝苑」宣傳戴綺霞的招貼畫，出版部門也以戴綺霞劇照為內容發行書籤。由於戴綺霞遠近聞名，山東青島華樂劇院經理劉延志特赴上海邀她去青島掛旦角頭牌。在華樂劇院，她文戲武戲全唱，期間她還領銜主演了《封神榜》、《西遊記》、《狸貓換太子》等連臺本戲，長達半年之久，讓青島觀眾飽覽了她的舞臺風采。在青島，她還在一次三大戲院頭牌旦角包括顧正秋、吳素秋等名角的打對臺義演活動中，以最高票數當選為「平劇皇后」。

初入寶島　危難受命

一九四八年，十九歲的戴蕭霜六年學藝師滿，在湖南長沙出師，恢復關氏本姓。出師後關蕭霜受雲南大戲院班主曹百歲之邀與王韻武去了昆明。此時，正好臺灣新民劇院老闆到上海邀角，指明要獨當一面的當家花旦。經友人推薦，戴綺霞便帶著舅母、胞妹、女兒和兩個弟子及其他幾位唱戲的朋友一行十多人，於一九四八年底去了臺灣。與她前後去臺灣的京劇表演團體還有新國風劇團、曹婉秋劇團、海昇京劇團、宜人京班、福升京班等。一九四八年底，出身上海戲劇學校，後被譽為「臺灣梅蘭芳」的顧正秋領導的顧劇團一行六十餘人也來到了臺灣。

臺灣曾兩度被異族統治前後近百年。在抗日戰爭時期，日本統治者在臺灣實行「皇民化」，禁止臺灣人民讀漢文、講漢語，禁止一切帶有中國色彩的戲劇、音樂、舞蹈和民間藝術。京劇等民族藝術在寶島受到極大摧殘。大陸的眾多劇團去臺灣後，使沉寂了多年的戲劇舞臺出現了一派空前繁榮景象。

戴綺霞一行乘搭太平輪抵達臺灣，一九四九年元月六日，在延平北路的新民戲院正式演出。頭三天的「打炮戲」是《木蘭從軍》、《紅娘》、《馬寡婦開店》，接著又演出了《賣油郎獨佔花魁女》、《盤絲洞》、《辛安驛》、《拾玉鐲》、《蝴蝶夢》、《大英節烈》、《八寶公王》以及現代京劇《戲迷小姐》等。與她搭檔的是早她一月去臺灣的海昇京劇團團長、上海麒派老生徐鴻培。

由於大陸去的劇團多了起來，又全是民營性質，團裡幾十號人的包銀、劇場老闆的分賬以及日常業務開支全靠每天的票房收入。如果上座情況不佳，劇團就無法支撐，於是各個劇團都紛紛使出渾身招數，以提高上座率。如顧劇團團長顧正秋女士，出自梅派正宗，陣營整齊，有胡少安、張正芬等，這就是一大優勢，為爭取觀眾，顧女士又延長了每場的演出時間。像《王寶釧》，臺灣當地劇團貼演這齣戲，都是從《武家坡》唱到《大登殿》共四折，而她卻在《武家坡》前面加上《三擊掌》、《花園贈金》、《彩樓配》、《平貴別窰》、《母女會》、《趕三關》，一晚就演出十折，從晚上七點半到十二點，一演就足足四個半小時。

戴綺霞則憑仗她的拿手戲多、能唱各種旦角的「全才花旦」和做功細膩，身段拿捏，其身分詮

釋、眉眼表情掌握絲絲入扣的優勢來贏得觀眾。她在大陸唱紅了的《辛安驛》、《紅梅閣》、《陰陽河》、《大英節烈》、《虹霓關》、《馬寡婦開店》等，在臺灣也是令人叫絕的。還有在劇中「一趕二」、「一趕三」也常常令觀眾喝彩。如全本《法門寺》，她在前頭的《拾玉鐲》中扮孫玉姣，花旦戲；中間《法門寺》飾宋巧姣，青衣戲；後面《行路》她又串劉媒婆，醜婆子戲。在同一齣戲中先後扮演三個不同的角色，充分展示了她的多才多藝。除此之外，戴綺霞還有她的蹻功絕活。

蹻功，也叫踩蹻。就是花旦、武旦、刀馬旦演員在演出時，腳底下綁上一雙用木製成或用布做成的小腳，在舞臺上做各種表演，有如芭蕾舞和現代女性穿高跟鞋一樣，能表現女性的剛健婀娜，增加身段上的美感。一九四九年後，大陸曾一度廢除蹻功。近年來，大陸的一些劇團又恢復了踩蹻，前幾年武漢京劇團演出蹻功戲《三寸金蓮》就在觀眾中引起很大反響。

戴綺霞從小就從母親和班裡以蹻功見長的花旦演員「九盞燈」學練蹻功，先是踩在平地上，後站在磚上，再後來就把磚立起來，站在窄窄的一面上，還要離地好遠，一站就是一個小時，接著還要練「走蹻」、「跑蹻」，綁著蹻練習舞臺上旦角步伐的各種姿勢，吃了不少苦頭。因為經過一番勤學苦練，她在舞臺上踩著蹻，身體像是紙做的，飄飄然，其中扭捏、軟的、硬的，手、眼、身、法、步，統統在一個腳指頭上。她能蹬著蹻蹲下來走矮步，作上樓狀；還能將兩手向前伸直，用綁著蹻的那兩個腳尖輪換打手心，一邊打，一邊走。試想，一個人的手有多長，蹲下來打腳尖已非易事，現在腳上

踩著蹻，腳尖長出了一截，這就要求演員必須同時具備有過硬的腰功和腿功。因此「她的蹻功在臺灣是第一人，從老一輩到小一輩，無人能出其右」（前臺灣大鵬劇校副校長劉文良語）。

戴綺霞就以這種扎實的基本功、精湛的藝術和刻苦耐勞的精神，贏得了很高的上座率，加之她會的戲多，演一、兩個月可以不重複，而且都是放在「壓軸」地位、有硬功夫的「骨子戲」。

就在她的戲贏得臺灣觀眾陣陣掌聲時，初入臺島的她，卻遇到了意想不到的困難。她在新民劇院演出三個月後，由於時局的動盪，後臺三個股東突然拆夥，宣佈劇團解散。演員們不僅生活沒有了著落，回大陸的旅費頓時也成了問題。於是全團演員都來和她商量，鼓勵她接下劇團頭兒的工作。她也知道「寧帶一軍，不帶一班」，但當時的情況讓她無法推卻，三十二歲的戴綺霞便臨危難受命，鼓起勇氣接下了這個班子，成立了戴綺霞國劇團，並擔任劇團團長。

戴綺霞考慮自己在臺北已演了三個月，為了給觀眾一個新鮮感，決定先在臺中、臺南演出一段，然後再回臺北。她們去的第一站是臺中市的國際戲院，哪知票價賣不起來，又缺乏觀眾，賣座欠佳，便轉到臺南的全成戲院演出。在臺南議員許丙丁先生的熱心幫助下，雖然賣了幾天滿座，但仍難維持一個團六十多人吃住、工資及其他開銷，在無奈的情況下，戴綺霞只得變賣自己的首飾以維持現狀。

又苦苦支撐了一個多月，到後來實在無力繼續維持，加之團員中有部分人因思念家人，搭最後一班船返回大陸，因為走了很多演員，想演也演不成了，只好宣佈解散。戴綺霞料理完善後事宜後，搬進了許丙丁先生借給她的位於臺南開元寺附近的一處住所，在前後空地上種些菜蔬，有時也帶著一些小戲

到軍中作勞軍演出，過著清淡的生活。次年返回臺北，在永樂戲院作些短暫演出，又因膽結石發作，昏倒在臺上，只好在家裡休息調治，這一連串的打擊，使戴綺霞心情十分沮喪，她很想回到上海，因交通阻隔，想回也回不去了，只好滯留在臺灣。

影劇雙棲藝人

一九五〇年三月，空軍王叔銘將軍以原有的軍中康樂隊為基礎，籌辦大鵬劇團。王叔銘在駐守舟山時，戴綺霞曾組團到舟山作慰問演出。王叔銘個人喜愛京劇，並熱心支持京劇事業。他十分欣賞戴的演技，在籌備期間，因缺少挑樑旦角，便邀戴加盟。戴便帶著留在臺灣的幾個大陸演員，參加了這個新組建的，後來造就了許多優秀名伶的臺灣第一個軍中京劇團。

大鵬成立後，除「勞軍演出」，還「以戲養戲」，經常組織營業性的公開演出，並多次參加各種義演、伶界大公演和伶票大合演。作為大鵬劇團的當家花旦，戴綺霞以精湛的技藝風靡寶島，聲譽日隆。在臺灣，京劇被尊為國劇，於是戴綺霞又有了「國劇皇后」、「花旦祭酒」的美譽。這時臺灣的一些話劇團體和電影製作公司也紛紛找上門來，邀他參加拍片和話劇演出。

戴綺霞拍第一部電影是在一九五二年。一天，空軍的周至柔將軍領他去見蔣經國。沒有寒暄幾句，經國先生就說，因為他看過她演的《木蘭從軍》，現在想請她拍一部名為《軍中芳草》的電影。

戴綺霞想，唱戲、踩蹺、打把子，這麼難我都演了二十年啦，現在演電影有什麼難的，她本人也想嘗試一下各種文化，便應允下來。

這部電影由臺灣農教電影公司（臺灣中影公司前身）拍攝，於一九五三年六月十二日開鏡。劇情是講述幾個女青年在軍中成長的故事，劇中穿插有一段募捐義演的情節，「義演」的劇目正是戴的拿手戲《木蘭從軍》，似乎這部電影就是為戴綺霞量身寫的。在臺灣各地放映後，頗受歡迎。

繼《軍中芳草》，戴綺霞又相繼拍攝了《風塵劫》、《花木蘭》、《沈常福馬戲團》、《一門忠烈》、《潮州拳王》、《張三豐獨闖少林寺》、《天涯客》以及臺灣第一部以台語發音的電影《黃帝子孫》等十多部電影，

這部台語發音的電影，通過一位女教師（戴綺霞飾）率學生在臺灣各地旅遊，介紹當年先賢從事各種建設的史跡，講述無論是原來居住在臺灣的、或後來臺的，以及僑居海外的，都是黃帝的子孫，頗具教育意義。戴綺霞說：「我出生新加坡，從小會台語，在我拍攝的六部國台雙語影片中，所有台語都是我自己發音，並沒有另外配音。」此外，她還在一九五四年主演了話劇《紅粉忠烈》。

由於她有與生俱來的藝術天賦、多年的表演經驗和武功根底，她參加拍攝的電影和演出的話劇票房很高，其中有的電影如《花木蘭》，還在一九五七年羅馬舉行的第三屆國際特種影片展覽中獲得優勝榮譽獎狀。

在體會了多種文化後，戴綺霞認為，她「最喜愛、最值得她為之長期奮鬥的還是京劇」。她說：

「也許是我演國劇演多了，一齣戲我學了五、六年，在臺上也唱了十幾年，滾瓜爛熟的，我的表演、我的動作都很順，不像電影，劇情不連貫，一段一段的拍，也許是先拍苦的，後拍哭的，一直跳開跳開的拍，不太容易接受。而且比起電影，京劇更能讓人百看不膩，不同人唱、不同團演、不同流派，都會各有各的特色，所以我想，我還是演國劇吧！」

雖然她離開了影壇，但臺灣的老年觀眾還記得她當年在電影中的形象，二〇〇六年十一月八日，臺北舉行台語電影五十周年慶祝晚會，臺灣新聞局和臺灣影人協會共同向她頒贈了演藝貢獻獎。

傳統劇藝 推展海外

在大鵬劇團演了七年多，一九五七年，戴綺霞離開大鵬，自己組團成立了中國國劇社。她的這個劇團陣營強大，「四梁四柱」（各行角色的骨幹）齊全，除本團演職人員六十多人，另外還包了一個軍中劇團作班底，合起來有百餘人，可以說在當時臺灣還沒有這樣陣營強大的劇團。

當時臺灣因時局的激盪，戲院租金昂貴，物價上漲，以及演職員要求增加包銀，已無法維持一個私人劇團的長期演出，迫使不少私營劇團紛紛解散，就是賣座率一直較高的顧正秋劇團，也因上述原因，於一九五三年夏宣佈解散。而此時戴綺霞卻底氣十足的恢復了自己的劇團，她的這一膽識，在臺灣戲劇界和觀眾中引起了很大反響。

中國國劇社除了在臺北金山大戲院演出，還「分包」演出及接演晚會，無論是演傳統骨子老戲和新戲，全體演員皆通力合作，以加倍的精彩演出，答謝觀眾的熱情支持。作為當代名伶，戴綺霞還受到了蔣介石的接見。

就在戴綺霞和她的劇團一次又一次得到滿堂彩的大好光景時，她的很多戲卻遭到了禁演的命運。

原來，臺灣當局為加強對文藝的控制，於五十年代中期，推行「戰鬥文化」，對上演劇目實施嚴格審查，凡一九四九年後大陸新編的劇本不能演；有違臺灣意識形態的戲不能演；所謂「有害社會善良風俗」的戲也不能演。而且還規定，所有劇團在公演之前，必須將所演劇本送有關主管部門審查，未獲通過均不得演出，使臺灣的戲劇演出陷入最低潮。而戴綺霞是以演潑辣旦為主的，她經常上演的全本《盤絲洞》、《陰陽河》、《馬寡婦開店》、《坐樓殺惜》、《武松與潘金蓮》等，雖然藝術性很高，但卻是一些帶風騷、潑辣的戲，因此都歸入禁演之列。還有她常演的《霸王別姬》，當局認為劇情表現「末路亡國」，有影射之嫌，《四郎探母》「同情投降敵國漢奸」，也都不能演。去掉了這些拿手戲，戴綺霞在臺灣就沒有多少戲可演了。為了生活，戴綺霞於一九五八年離開臺灣，流浪到菲律賓四年、香港四年、美國四年，共十二年。

好在這些地方華人票房多，她就一面講學、教戲、作示範表演，一面與當地戲校、華僑合作演出。在美國，她曾與旅居美國的劉大中博士合演《穆柯寨》，由張學良的妹夫趙世輝先生擔任司鼓，其餘角色都是當地華僑票友，轟動一時，創下了多次謝幕的最高紀錄。在菲律賓，她應當地華僑移風

票房邀請四度赴菲，示範演出《紅娘》、《木蘭從軍》、《呂布與貂嬋》等劇，受到廣大僑胞的熱烈歡迎，菲國副總統給她親筆寫信，希望她「繼續在馬尼拉及其他省份展開一系列中國文化表演。」

在香港，她與名票陸秀麟女士舉行慰問香港同胞的聯合公演，香港中國戲劇學院全體師生一同參加演出。一九六六年，她還應美國加州大學洛杉磯分校之邀，教授舞蹈及指導音樂伴奏，為期達六個月之久。

經過這十二年在國外及香港演出，她實際上是做了一件將中華傳統文化、（戲劇）表演方法，傳授到海外和宣慰僑胞的工作。在這十二年中，她看見了外國友人對中國戲劇表演的熱情及海外僑胞對京劇的癡迷，使她進一步加深了對京劇傳承的認識，作為中國國粹的京劇，不止是演戲娛樂和闡揚忠孝、砥礪社會道德、善惡分辨，還另有一種向世界播撒中華文化種子的傳播力量。

薪火相傳　弘揚國粹

一九七一年，她聽說臺灣推行「文化復興」運動，對禁戲有所鬆動，她便返回臺灣，重新恢復了她的「戴綺霞國劇團」。

一九七五年，戴綺霞應臺灣復興劇藝實驗學校聘請，從事國劇教學，培養京劇後繼人才。此時臺灣在熱心於京劇的人士倡導下，成立了不少職業劇校，並將京劇教學延伸到高等學府。由於戴綺霞是

位資深演員，對京劇藝術有很高的造詣和豐厚的舞臺經驗，各校都紛紛請她。從七十年代起，戴綺霞曾先後在大鵬戲劇學校、臺灣藝術專科學校、陸光戲校、海光戲校、中國文化大學中國戲劇專修科、臺灣清華大學藝術系等院校授課，其中僅在復興劇校（後改為臺灣戲劇專科學校）授課就長達十六年之久。戴綺霞教學與眾不同，她不僅是在課堂上講課，而且還要教學生排練，直到能公開演出，這一階段學習才算結束。所以經過她教的學生中有很多人後來都成了臺灣各劇團的骨幹演員，有的甚至是臺灣的名伶。

戴綺霞不僅在各劇校教學，從一九八三年起，她又以自己的名字創辦了「戴綺霞國劇補習班」。參加補習班的學員，有臺灣本土的青少年，各個年齡段的京劇愛好者，其中包括大學教授、中小學校老師、企業經理、主管、家庭主婦，另外還有慕名而來的法國、美國和日本的外籍弟子，以及影視明星和其他劇種的演員。有人問她，影視明星難道也要學國劇嗎？戴言道：「他（她）們不是來向我學國劇，而是他（她）們在演古裝戲時，裡面一些優美的身段、做表，都是由我編排傳授的，其他戲劇的名演員，在戲中的開打或打出手，包括舞刀、槍、劍、綢子，也是我按劇情需要而教導的。」臺灣媒體稱她是一個「有教無類的國劇薪傳工作者」。

她的補習班從不做廣告，更不以贏利為目的，其宗旨是「發揚國粹，以培養更多更優秀的國劇演員，使國劇普及化並立於不墜。」補習班設有專業課程，聘有各行當的資深演員擔任專業教師，由她和她的同道親自傳授京劇技

藝。她教學認真，講求實效，不務虛名。每完成一段學業，都要公開舉辦一次「國劇藝術大展」，每年還要舉行一次年度公演，由她指導學生演出，或與學生同臺演出。

一九八五年，補習班滿三周年，為紀念蔣公介石九秩晉九誕辰暨臺灣光復四十周年，舉行年度公演，戴的弟子朱友玲演出《麻姑上壽》、另一位男旦弟子、南山人壽保險公司襄理李世民擔綱演出戴的本工戲全本《紅娘》，戴綺霞則在戲中為弟子配戲，串演小生張君瑞。戴綺霞反串過不少小生，如《奇雙會》的趙寵、《群英會》的周瑜、《白門樓》的呂布等等，但串演《紅娘》的張君瑞還是頭一回，此次屈尊降貴甘為弟子當配角，可見她培養後輩的一片誠意，博得觀眾的熱烈掌聲。李世民不負老師厚望，繼《紅娘》後，一九八七年、一九八八年又先後演出了兩齣踩蹻戲全本《閻惜姣》和全本《翠屏山》。

在辦班期間，有大陸來臺的京劇演員，因仰慕她的大名要拜她為師。戴綺霞首先問：「你準備在臺灣待多久？」答：「我演完戲就走了。」戴綺霞就說：「既然你馬上就走了，那你能學到我什麼呢？」有人為了能成為她的「弟子」，給她送紅包，她一概拒絕說：「如果你能在臺灣多待一些時間，我可以教你一、二齣戲，紅包我是不要的。」她認為，梨園有個不好的習慣，有的人為了圖好聽，要找一位名師拜一拜，也不認真學藝，實際上是想借此提高自己的身價，她不贊成這種形式主義的東西。所以臺灣著名的戲劇評論家孫奕材先生就說：「戴老師最難能可貴的是，國劇演員有的優點她都有，國劇演員有的一些不好的習慣，她一點也沒有。」

戴綺霞的國劇補習班共辦了十九年，每期都有一百多人參加學習，先後培養學生達二千多人，其中由她親炙的旦角弟子達六百多人，為臺灣京劇舞臺和票房培養了大量的優秀人才。在臺灣，戲劇界和教育界每年都要聯合舉辦一次青少年國劇大賽，參加大賽的有從小學到大學的學生，其中包括各戲校和大專院校藝術科的學生。每次大賽，幾乎都由戴綺霞教的學生拿第一、二名。還有為考入大專院校國劇科，臨時來惡補的，也大多數被錄取。為什麼屢屢取得這好的成績呢？每年都參加大賽工作的資深評委、《國劇表演概論》作者魏子雲教授說：「這是因為她教得好，她舞臺上的東西，教起來又非常嚴格，使學生能學到真東西。」

戴綺霞多年不遺餘力地弘揚中華民族文化，將博大精深的京劇藝術延伸到受異族統治達八十七年之久的臺灣寶島上來，實際上是做了一件將中原文化南傳的播種工作，受到臺灣各界的普遍贊許。

一九八九年十二月，臺灣中華文化復興運動推行委員會會長嚴家淦先生代表該會特為她頒發獎狀，稱「戴綺霞女士從事國劇教學凡四十年，薪火相傳，發揚國粹，貢獻良多，厥功甚偉，殊堪欽佩，特此頒獎，以示禮敬。」國民黨元老陳立夫亦為她撰書：「為爭取自由弘揚國粹與復興文化而獻身。」

而戴綺霞則說：「我在舞臺上演出了幾十年，別無他求，一心只想將自己所學、所能、所知，薪火相傳地傳給下一代，我要讓我的學生在舞臺上演出後觀眾說，哎呀，好像這個有點像戴綺霞，我就滿足了！」

經師不易，人師難求。中華民族的傳統美德就是尊師重教。一九八七年，臺灣全省國劇競賽，

她的學生囊括了高、中、小（學生）三個冠軍。這年適逢戴老師七十華誕，學生們自發為她設立「壽堂」，各班學員輪番跪拜為老壽星祝壽，場景十分感人，時隔二十年，當年的小冠軍林顯源現已擔任臺灣戲劇學院歌仔戲（班）主任。

整理優秀傳統老戲

八十年代後期，兩岸關係開始鬆動。一九八七年臺灣當局宣佈「解嚴」，審查「禁戲」已成為歷史。此時北京京劇院、中國京劇院、武漢京漢劇團等大陸的戲劇團體和著名演員童芷苓、梅葆玖等相繼來臺演出和進行藝術交流，傳統流派的藝術魅力再度展現，回歸傳統的呼聲在臺灣梨園界也應運而起，臺灣一些熱愛京劇的有識之士，還於一九八八年發起成立了「國劇研究發展委員會」。此時的戴綺霞已年逾七旬，她有個宿願，就是要把她四、五十年代常演的《陰陽河》、《辛安驛》、《蝴蝶夢》、《紅梅閣》等幾齣自己最得意的傳統老戲整理出來。她說：「我對這幾齣戲有著一份特殊的感情，我年紀已經大了，再過幾年可能就唱不動了，推出這幾個老戲，是希望給自己六十多年的舞臺生涯及愛護我的觀眾一個交代。以後再唱不唱，就看身體狀況了。」

中國京劇是一種寫意性、虛擬性和藝術技巧很強的民族傳統表演藝術，而表演藝術的精粹又在於演員的技術、技法和技巧。戴綺霞所會的這些傳統骨子老戲裡面都包藏著有技術含量很高的高招絕

技，特別是蹺功、腰腿、做表、女性情慾的刻劃，更有她獨特的地方。為搶救這些遺產，她藝術界的

一些朋友和弟子也紛紛慫恿她儘快將這些瀕臨失傳的傳統劇目發掘整理出來，留傳後人。

一九九一年，經她整理後主演的第一齣老戲《陰陽河》，在觀眾的期待中粉墨登場。這雖不是一

齣大戲，只需四、五十分鐘就可演完，但它卻是一齣技術含量很高的「功夫戲」。這個功夫就是演員

要踩著硬蹺，挑著幾斤重的木桶，擔子要顫悠，一面走、一面唱，同時表演一些動作。這裡面有許多

高難技巧，首先是「換肩」，不用手扶著，突然一轉身，擔子就從一個肩上換到另一個肩上，這完全

靠腰功；然後是「金雞獨立」，一隻腳抬起來，一隻腳慢慢地走，慢慢地唱，非常的穩健；最後連桶

子走鷂子翻身、逃走……這是她早年向「九盞燈」學的一手絕活。

那年她七十三歲，為她配演小生的是臺灣現代傳奇劇場負責人、三十七歲的吳興國，一老一小加

起來共一百二十歲扮演一對情侶，在臺灣觀眾中一時傳為佳話。因為考慮她年歲大，弟子們怕她撐不

下來，就安排她的弟子潘陸琴陪她唱中間的一段。戴綺霞同意了，不過她是另有一番苦用心，那就

是希望將這齣已快失傳的戲讓弟子繼承下來。但戲中最難的部分——挑水，仍由她自己來演。

繼《陰陽河》後，她又先後整理主演了《辛安驛》、《紅娘》、《馬寡婦開店》、新編《蝴

蝶夢》、《紅梅閣》等幾個傳統劇目。她的這幾齣戲各有各的風格。像《辛安驛》，坐在桌子上都有姿

勢，沒有腿功不成。過去看戴綺霞《辛安驛》的老觀眾，就是看她的腿功。又如《蝴蝶夢》，在桌上

劈棺，噌，噌，噌，扔斧子，搶背下來……都是十分精彩的表演。還有那刻劃女性情慾，每齣戲也不

一樣，有的是小姑娘，有的是小娘們，都各不相同，表現「思春」不是咬咬嘴皮、逗逗肩膀、低著頭就是，完全靠揣摩不同女性的內心世界，通過演技將其表現出來。戴綺霞說，這得益於她從小喜歡看外國影片。

戴綺霞是一個要好心切、把藝術看得比自己生命還重的人，每一齣戲她都經過精心整理，保留精華，剔除糟粕。修改劇本，反覆排練，熟悉臺詞……一招一式都務求其精，毫不含糊，直到唱、做、念、打一切她都感到滿意了，才先在臺北公演，然後到全省各地巡迴演出。為整理演出這些傳統經典，戴綺霞花了整四年多的時間。每次演出都受到熱烈歡迎，好評如潮。特別是從大陸去的一些看戲客，他們已多年沒有看到這些精彩表演了，這次重排重演，不僅使他們獲得了藝術上的享受，也滿足了他們的懷鄉思舊情結。演出時，這些老戲迷如醉如癡，有的觀眾看後打電話向戴綺霞表示祝賀，臺灣媒體也以「《紅梅閣》——戴綺霞再現蹻功」、「戴綺霞——蹻功絕活與女性內心世界的揣摩」等為題競相報導。為此，臺灣國劇研究發展委員會為她錄製了幾個傳統骨子老戲，製作成教材戲帶供後輩學習。臺灣音像出版部門也將她的幾個代表作刻製成影音光碟《戴綺霞身段》在全島發行。

大陸改革開放後，戴綺霞常率團回大陸演出，前幾年基本是每兩年回來一次。她先後到過上海、北京、南京、武漢、杭州、青島等地，一九四九年前她經常演過的一些著名城市，她幾乎都去了。舊地重演，到處受到梨園界老朋友和戲迷們的歡迎。

一九九一年四月，戴綺霞來到上海。她早年的弟子關肅霜得知老師在上海，四月七日便攜著子女從昆明匆匆趕到上海奧林匹克俱樂部賓館與恩師見面。師徒已有四十多年沒有見面了。其中有四十年（一九四八至一九八八）完全音信不通，直到一九八八年四月，關肅霜率團到香港演出，才從香港的一位朋友那裡得知戴綺霞的通訊位址，當即與戴老師通了電話。戴綺霞激動不已，她趁弟子在港逗留期間，夜以繼日地親手為關肅霜編織了一件紫色粗毛線坎肩，託朋友從臺灣帶到香港交給關肅霜手中。從這以後，師徒倆電話頻頻不斷。這次師徒相約在上海相會，一見面，關肅霜就跪在恩師膝下，與恩師緊緊擁抱在一起。是悲還是喜，已欲哭無淚。兩天的相聚，師徒倆都有說不完的話，道不盡的情。臨別前，關肅霜特邀請恩師與她（關）的弟子師徒三代次年在大陸作巡迴公演。哪知人世無常，一九九二年三月八日，傳來一個不幸的消息，關肅霜於三月六日猝然歸天，一九九一年在上海的相會，竟成了師徒的永訣。得知這一噩夢，戴綺霞悲痛萬分，她是多麼想飛往大陸，在關肅霜靈前痛哭一場，奈何當時她正在臺北排練三十年沒動的《孝義節》，並且票已賣出，不能分身，只好飽含熱淚寫了一篇《哭肅霜》的悼念文章，把無限的哀戚與悲痛都留在紙上，作為她對弟子遙遠的悼念。

梨園長青樹

戴綺霞將自己的一生都獻給了她鍾愛的京劇藝術。進入二十一世紀後，她雖然沒有再像過去一樣在舞臺上頻頻亮相，但仍經常參加一些重要的演出活動，每次登場仍風采依舊。

二○○○年，臺灣政治大學校友為他們的老教育長、國民黨元老陳立夫舉行百齡華誕祝壽午宴，八十二歲高齡的戴綺霞親自為百歲壽星獻演《麻姑上壽》，她的弟子王度、高秋華等也分別演唱了《四郎探母》和《貴妃醉酒》。護士把戴綺霞等獻唱的戲碼都寫在紙上拿給耳朵嚴重重聽的陳立夫老人看。陳立夫高興地說，今天我有了在家的感受。

二○一○年八月，為紀念戴綺霞國劇補習班成立十九周年，戴綺霞應江蘇省京劇團之邀率團在南京演出，反串《四郎探母》中的小生楊宗保。過去看過她演出的一些同行、老人去拜訪她，敘舊談心，回憶梨園往事。有人問她：「您已八十三歲的人了，身子卻這麼硬朗，還能上臺演戲，而且身手矯健，嗓音甚佳，若沒有扎實的功底，不是長年堅持練功，哪能演得這麼好？」戴綺霞回答說：「的確是這樣，我們在臺灣是自勞自吃，很少有政府補貼，不演戲就沒有飯吃，不練功的演員就會被淘汰。」前來拜訪她的人聽後非常感觸地說：「現在大陸的演員都端鐵飯碗，好的、差的都一樣，長期

不練功、不演出也照樣拿工資，若這樣下去，是培養不出像梅蘭芳、馬連良、關肅霜這樣的京劇藝術大師的！」

戴綺霞還經常參加一些票友活動。二〇〇二年春節，她參加臺灣師範大學國語中心國劇社新春聯歡，即興唱了一段《貴妃醉酒》。那年她已八十有五，足蹬高跟鞋、連唱帶做，讓戲迷們如醉如癡。

有人說，戴老師，您完全不像八十五歲的人，看上去只有五十八歲，展現出京劇人的堅毅和永不凋謝的魅力。戴綺霞笑著說：「你們要年輕，就來學京劇。京劇給我帶來健康，帶來快樂，只要一提起戲，我什麼病都沒了了！」

二〇〇三年「九九重陽節」，戴綺霞在臺北兆如安養中心梅軒大禮堂為老人義演大軸戲《紅娘》，從一上場唱「南梆子」的「一封書……」就是個碰頭滿堂彩。當她邊做邊念，手裡比出二和三的數字，念「我不去，我不去」時，儼然是小兒女情態，一指一劃都看不出她已是一位八十六歲的老奶奶，而且說跪就跪，膝蓋彎曲自如，一舉手、一投足，依然是那麼耀眼，處處展現了她大角風範的扎實功底，散發出人戲合一的渾圓境界。演出結束後，臺北市市長馬英九特上臺為她祝賀並為這位天後頒獎。

此次演出，戴綺霞特別高興，這天不僅為她「欽點」的三個弟子趙揚強（飾張君端）、朱民玲（飾崔鶯鶯）、丁中保（飾琴童）都卯足了勁為她配戲，更讓她不勝欣喜的是她的徒孫（關肅霜的弟子）、雲南省京劇院名旦展麗君這天也與她同臺演出了《天女散花》。演出後，戴綺霞與展麗君合影

留念。展麗君一臉幸福的對師奶奶說：「關老師在世時曾給我們弟子看了師奶奶踩蹻演《紅梅閣》、《辛安驛》等戲的劇照，對我們說，看誰有福氣能看到戴奶奶的精彩表演，想不到這個『福』卻應在了我的身上，不僅看了師奶奶的精彩表演，還有幸與師奶奶同臺演出，結了我們師、徒、孫三代的『戲緣』和『情緣』。」

就在這一年，戴綺霞大師選擇了座落在臺北市郊、環境優雅的兆如安養中心安享晚年。除生活、健康的妥善照顧，院方為滿足這位國寶級大師精神生活和文化層面的需要，還為她設置了佛堂和藝術陳列室。在新的環境下，不但增加了她的交遊範圍，更開闊了她的視野，將原有的淡淡孤寂一掃而空。

儘管是休養，但她仍然沒有放棄她的京劇藝術，二〇〇四年八月，她在院中將一部分愛好京劇的老人組織起來，並吸收了一部分外界票友，成立了一個「崧齡國劇團」，每天她除了誦經念佛，堅持練功（每天拉雲手三十個、踢腿五十下），就是不辭辛勞地教老人們學戲和排練，每隔一段時間，再組織一次演出。幾年來，已先後演出了《女起解》、《鳳還巢》、《坐宮》以及《宇宙鋒》、《空城計》、《甘露寺》等京劇片段。每次演出都給老人們留下了一個滿堂喝彩的美好回憶與希望，這也是戴大師晚年為社會作出的又一貢獻。

除輔導老人學戲自娛，二〇〇六年起，她又辦了一個基本功班，教某崑劇劇團演員練身段、練舞綱子。另外她每年還要作一次年度公（義）演，二〇〇五年她演出的劇目是《貴妃醉酒》，二〇〇六、二〇〇七年是《坐宮》和《霸王別姬》。因要看她戲的人很多，二〇〇八年她將年度公演從安養

院禮堂移到臺北市最大的演出場所之一——位於中華路的國軍文藝活動中心，戲碼是全本《穆桂英掛帥》，演出前，戲票早被索取一空，但還有上百名戴的老戲迷在演出的當天，從中午就開始排隊，爭取入場。臺灣領導人馬英九除發賀電，更向戴綺霞致電抱歉，說因公務繁忙難以到場，拜託她「下次一定要再唱，我一定到」。這天戴綺霞穿戴著十公斤重的行頭飾演女將穆桂英，因劇中穆桂英有許多劇烈開打戲，大夥擔心她身體是否吃得消，她卻說，我本來就是唱刀馬旦的，而且穆桂英領兵出征，不打怎行？該打就要打，頂多就是慢一點嘛！果然她演出時，身段、手勢、表情都相當漂亮，尤其是後面她堅持加的一段武打戲，更是乾淨俐落毫不含糊，獲得臺下爆滿觀眾的如雷掌聲。有人問她，這是不是她的「封箱之作」，戴綺霞說，要說我想唱的戲，再活九十歲也唱不完，但願梨園祖師爺爺保佑，讓我活到百歲仍能登臺獻藝，也不枉我這一生。

戴綺霞老師從藝八十年，一生充滿了對戲劇的執著與熱愛，儘管她一生流離乖舛，但卻也淘洗出她璀璨圓熟的生命智慧，就像她在舞臺上刻劃的那些正直善良的人物，是那樣清純，那樣令人幾十年不忘。京劇藝術已與她無法分割，京劇影響了她人格的一生，而她也為京劇注入了濃烈的生命力。我們衷心祝願這位菊壇耆宿金星煥彩，長樂永康！

（載二○○八年第五、六期《中國京劇》、
二○○九年十一月號臺灣《傳記文學》）

藝海浮沉一青萍

——歸僑女畫家李青萍的藝術人生

題記：

作為學術研究的對象，李青萍具有不可替代的意義。首先，她是藝術史研究的對象。她是中國藝術史上第一代從事現代繪畫探索而又堅持到底的畫家。在中國，這樣的畫家相當稀少。其次，她是女性文化史研究的對象。她這樣一位終生堅持藝術創作的女性，以藝術為生活全部內容的女性，她的種種不幸和她面對橫逆的堅忍不拔，都因其性別身分而倍增沉重。第三，她是中國現代文化史、政治史、法制史研究的對象。作為一個被侮辱、被迫害的藝術家，她的遭遇的每一片斷都值得人們研究、追問和思考。人類文化史上，特別是現代中國文化史上，命運坎坷的文化人大有人在，但像李青萍這樣的遭遇，確實使人歎為觀止。通過研究李青萍，可以更深地瞭解二十世紀中國政治、文化生活。

美術評論家 水天中

將印度潑彩圖與中國畫的技巧有機結合、融為一體，並創出自己的風格，在中國，李青萍可謂第一人。正如英國丹地大學藝術碩士賴新龍先生所說：「二十世紀中國繪畫史上，畫抽象畫成名的畫家不多，而畫抽象畫成功的女畫家更需首推李青萍一人。」（賴新龍：《談李青萍的藝術人生與繪畫語言》）

李青萍的一生，充滿了濃郁的傳奇色彩，她紅極一時，又屢遭打擊；她的作品熱情奔放，充滿人性，而她本人又奉行獨身主義，終生未婚；她的作品被人高價收藏，而她晚年卻為拿不出錢出版自己的畫集而發愁……她那豐富而坎坷的一生，正是中國一段特殊歷史的縮影。

求學之路

李青萍原名趙毓貞、李瑗、李青蘋。一九一一年十一月生於湖北荊州古城一個衰弱的富戶人家。

先祖姓李，是南洋華僑，到她祖父一代才回國定居，入贅趙家，改姓為趙。毓貞的祖父和父親擅長中國的潑墨畫，耳濡目染，她從小就愛上了繪畫。她的叔父趙鷥波先生是前清秀才，亦喜丹青，對毓貞幼年多有教誨。民國十年（一九二一），毓貞十歲，入江陵縣女子高等小學。一九二六年十二月北伐軍攻入荊沙，革命氣氛如火如荼。趙毓貞參加了江陵縣的婦女協會，擔任了宣傳員。她第一個剪辮

子、留短髮，在古城貼標語、畫宣傳畫。一九二七年春末夏初，上海「四一二」國共分裂，形勢直轉急下，宜昌所駐川軍楊森部隊開到荊沙，查封革命組織，捕殺革命人士，毓貞在家鄉待不下去了，便女扮男裝，連夜乘搭小火輪，逃往武昌，投奔時任湖北省教育廳長的四叔趙季南，在蛇山腳下的荊南中學就讀，改名換姓為李瑗。民國十七年（一九二八年），李瑗轉入省女子職業學校，學習刺繡、美工和音樂。三年畢業後，趙季南見她很有美術天賦，便建議她報考進入了武昌美術專科學校。校長唐義精是位著名畫家，發現她很有藝術靈氣，擔心她繼續留在該校會埋沒她的天分，民國二十一年（一九三二年）暑假，親自寫舉薦信，將她介紹到上海新華藝專深造。

上海新華藝術專科學校（現上海美術學院前身），是一所以教授西洋美術為主的高等藝術學校，創辦於一九二六年。校長徐朗西早年是孫中山先生的友人，熱愛藝術教育事業，曾擔任上海美專校長。教務長汪亞塵，早年留學日本、習西洋畫技，曾在美國教授中國毛筆畫二十多年，善畫金魚，人稱「金魚大王」，與齊白石的蝦，徐悲鴻的馬並稱「三絕」。

該校注重教學，廣攬名師，除有潘天壽、周碧初、吳恒勤、陳抱一、丁衍鏞等二十餘位名重一時的教授，還特聘遊學歐州及各派書畫名家來校授課講學。黃賓虹、徐悲鴻、張善子、顏文樑、李叔同（弘一法師）、吳湖帆、唐雲等都曾擔任過藝專的特約講師。

李瑗憑著唐義精校長的介紹信和自己精心繪畫的一幅《山水芙蓉圖》，經過嚴格考試，進入該校圖音系。

李瑗在新華藝專，先學國畫，後轉入西畫。在學習中，她深鑽西方繪畫理論，並廣泛涉獵西方各時期的繪畫代表作品。達芬奇、畢卡索、梵谷、馬蒂思、高更等一代大師的經典作品，深深震撼了李瑗的心。她很快迷上了抽象變形、朦朧浪漫的繪畫風格。野獸派畫家馬蒂思的一句名言：「準確的描繪並不等於真實。」使她對於運用色彩的構成來表現美好、浪漫和情感因素以及彰顯主題有了準確的把握和更深的理解，而終生受益。

各項正規嚴格的基本功訓練，使她的繪畫水平得到長足進展，錘煉培養了她那跳躍敏捷的思維，為後來形成她獨特的藝術風格打下堅實的基礎。

李瑗在新華藝專學習三年，她的藝術才情得到充分展示，受到學校關注。一九三四年，時任國民黨宣傳部長的邵力子先生主持徵集舉辦「全國畫壇名流作品展」，校領導推薦了李瑗的一幅山水畫，該畫技巧新奇，在展覽會大受青睞。

一九三五年夏，李瑗畢業的前夕，學校舉辦了一次畢業生畫展。徐悲鴻是該校的校董，又是特約講師。恰好他當時從法國、比利時、蘇聯等國辦展歸來，被邀到藝專參觀畢業生畫展。他走到李瑗的作品前，指著一幅色彩鮮豔、聯想豐富的畫問道：「這是誰畫的？」李瑗回答：「是我。」大師又走到另一幅畫前，見其畫立意獨特，對藝術有獨到的感受力，他又問起作者。李瑗得意地說：「還是我呀。」徐悲鴻看著這位站在面前亭亭玉立的年輕女郎，笑著連聲稱讚：新派畫家！新派女畫家！

李瑗畢業後，經校長徐朗西推薦，入上海普愛小學補習班試教兩月，於一九三五年九月就聘於上海閘北安徽中學教美術、音樂，正式開始了她的教學生涯。為獲得深造，一九三七年二月，李瑗又回到母校新華藝專西畫研究班，學習半年後，獲得了美術研究生畢業證書。李瑗曾想到去法國留學，尋求藝術薰陶，但她已家道中落，父親無錢供養她出國留學，使她陷入了深深的彷徨之中。

就在這時，有消息傳來：英屬馬來亞（現馬來西亞）政府請託中國教育部在上海招聘四名藝術人才，為該國華僑辦學服務。其具體條件是：一、能教音樂、美術、工藝三門課程；二、有教中學一年的教學經歷；三、旅費自備；四、沒結婚者。李瑗這四個條件都具備。經過考試，李瑗在數百名應聘者中脫穎而出，在四名被錄取的女教師中名列第二。被聘為吉隆坡坤城女子中學藝術部主任。

一九三七年七月十日，盧溝橋事變發生的第三天，李瑗與其他三位受聘的女教師一起乘「杜美總統號」海輪，離開上海，踏上了她人生和藝術新的征程。

在「杜美總統號」啟航前，徐朗西校長、汪亞塵教務長、施振鐸、周碧初、吳恒勤老師及同學們都來給她們送行。在送行的老師、同學中，還有一雙熾烈的目光緊緊盯著她，他就是李瑗的湖北老鄉、藝專同學錢遠鐸。

在新華藝專求學時，李瑗因才華出眾，長得又漂亮，曾有不少男同學追求她。但李瑗有自己的主張。她認為結了婚，有了家庭、兒女拖累就會受羈絆，為此她立下了終生不嫁，將自己所有一切都獻給藝術的宏願。

拜印度畫師學潑彩畫

海輪經過近二十天的航程，於月底到達馬來亞首府吉隆坡。馬來亞當時是英國在遠東最大最富饒的殖民地，擁有三十三萬平方公里的土地和一千一百多萬人口。這裡有百分之四十五的居民是華人。

李瑗任職的坤城中學，規模很大，設備齊全，全校擁有一千多名學生，全部是華僑子弟，是一所地地道道的華僑學校。李瑗為自己有了這樣一個比較安定的工作環境感到十分高興。

踏上南洋的熱帶椰林，在繪畫藝術上孜孜以求的李瑗，似乎尋覓到了藝術的融匯點。飄灑自在的風土人情和熱帶氣候所特有的透明色調，與她本來就帶有海洋情調的畫風一拍即合。一到南洋，她就拿起畫本，抓緊時間四處寫生。茂密的椰林、無邊的大海、盛開的杜鵑、土著的建築、馬來亞的黃昏，以及街市巷陌、風土人情都一一收入了她的寫生畫本。她將這些作品作為教材，寫進她的教案，她要讓學生們懂得，藝術的生命在於價值，價值的存在在於生活。生活才是最好的老師，要學好繪畫，就要向生活低頭，始終不渝地向生活請教。

李瑗對同學熱情、教學認真，深受學生喜愛。

有一天，她審視學生作業，發現有幾幅畫特別奇特，頗有一股南洋風味。同學們告訴她，這是學校裡一位紅鬍子爺爺教她們畫的。李瑗趕忙讓同學們將這位「紅鬍子爺爺」請來。原來「紅鬍子」叫

沙都那薩，四十多歲，是流落到馬來亞的一位印度畫師，現在坤城中學當清潔工。李瑗說出了她欲向他學畫的願望。沙都那薩點點頭，在地上鋪了很大一方紙，又將各種色料分別倒在幾個椰殼內，連同椰汁一同攪拌均勻，然後躬身將椰殼內的顏料向紙上潑去，一連潑了五次，又拿著一根細棍在畫面上撥弄了幾下⋯⋯不到半個時辰，畫面上呈現出一派奇妙景色：沒有人物、沒有風景，也沒有她極力辨認的形體，但見無數根粗細不一的線條，縱橫交錯，設色凝重鮮明，造型扭曲誇張，形痕自然奔放，層次豐富生動，既像變幻無窮的雲彩，又像水天一色的南洋，透出讓人捉摸不定、夢幻般的神氣和韻味。

「啊！這是古印度畫技中的潑彩圖！」李瑗高興得大聲驚叫起來。這不是她多年尋覓的藝術之光嗎？她轉向沙翁：「您是印度畫師，您畫的是印度的潑彩圖。我想拜您為師。」當沙都那薩得知她曾是西畫研究班的學生時，他深為眼前的這位女教師虛心好學的精神所感動，滿口應允願意教她學潑彩畫。

從此，李瑗找準了自己繪畫的位置，將祖傳的潑墨畫、學來的西洋畫與潑彩造型語言有機結合起來，創出了中、印、西三者形神兼備、自成一體的繪畫風格，這種風格成了她後來幾十年的藝術走向。

一九三八年，李瑗被當地華僑辦的《馬華日報》聘為特約記者，為該報《婦女與兒童》專欄撰寫了不少宣傳婦女就業、適齡兒童上學和婦女參加抗日救亡活動的文章，並積極報導南洋華僑踴躍捐獻支援祖國抗日前線的消息。此時她將自己的名字改為李青萍。

當時，馬來亞各僑校之間組織有校聯部、下設接待、遊藝等部門，李青蘋被推選為遊藝部副主席。在此期間，她又與當地的遵孔中學藝術主任鄧荷義等一起籌建了「籌賑祖國抗敵後援會」，並特請陳嘉庚先生任該會主席。為籌募捐款，李青蘋帶頭將自己當月的薪水五十五元叻幣全部捐獻出來，她還與同學們一起到街頭、工廠賣「愛國花」。

徐悲鴻與《青萍畫集》

李青蘋在「籌賑會」擔任藝術聯絡部副主席，經常接待許多國內到南洋的愛國勸募團體和愛國人士。

一九四一年一月，一位畫壇鉅子來到了南洋，他就是鼎鼎有名的繪畫大師徐悲鴻。

徐悲鴻是應僑帥陳嘉庚先生的邀請，特從新加坡來到吉隆坡舉辦抗日籌賑畫展的。受南洋華僑總會委託，「籌賑會」派出李青蘋等工作人員負責接待和安排徐悲鴻畫展的具體事宜。

在李青蘋等人的精心安排下，一九四一年二月八日，徐悲鴻畫展在吉隆坡中華大會堂隆重展出，在當地引起很大震動。

李青蘋在籌辦畫展中，曾仔細看過徐悲鴻的整個作品。展覽期間，李青蘋在當地華文報紙《堡壘》副刊一三〇期上發表一篇文章《觀畫展歸來》，文章寫道：「徐畫師籌賑畫展可說是年來一個空

前偉大的畫展，在社會意識和責任上都表現了它那嚴肅緊張和深刻的價值。我們除了欣賞他那超群偉大的真善美的藝術外，還可以從他作品的內容裡知道他對人們的一種啟示……我們的青年畫師更應學效像徐畫師這種偉大的人格。」

展覽期間及閉幕後，當地的中華女子中學、中華中學、坤城女子中學三所華僑學校，都通過李青蘋邀請徐悲鴻去演講。徐悲鴻在這三所學校分別發表了題為《藝術的意義與作畫的方法》、《生於憂患、死於安樂》、《畫家的派別》等三篇演說，其中以一九四一年二月二十一日在李青蘋所任教的坤城女子中學演講的時間最長，內容最豐富。李青蘋當即要自己的兩位學生吳全意、連葉蘇將其紀錄整理成文，交徐悲鴻過目後送當地報紙發表，並同時交班機送往新加坡，由郁達夫發表在他主持的《星州日報》文藝副刊上。

在工作交往中，徐悲鴻發現李青蘋有深刻的藝術見解，繪畫藝術的造詣也很高。為感謝她的熱情接待和對畫展、演講的精心安排，特地到李青蘋住處作了一次回訪。

一進屋，徐悲鴻就被掛在牆上的幾幅風景畫吸引住了：椰子樹、水翁樹在鮮明凝重的色彩中，蔥郁一片，充滿盎然生機。月色下的大海，遠處是黛色的山脈、相連的是黃金般耀眼的波浪。強烈的光色對比，讓人想到靜謐夜中的熱潮在鼓動。徐悲鴻情不自禁地看了李青蘋幾眼，激動地說：「南洋色調！你畫出了南洋色調。你的青春在南洋沒有白過，你是一個真正作藝術的……」徐悲鴻又讓李青萍拿出她在南洋創作的其他畫稿，包括用作教材的畫稿，共有數百餘幅。徐悲鴻極為欣賞，便對李青蘋

說：「你的畫觀察忠誠、取材新穎、作風雄肆、抉擇雅趣」，建議她出版畫集。

在閒談中，徐悲鴻好像陡然想到了什麼：「李女士，你為什麼改名叫李青蘋呢？」「徐大師，『青』字是別人的好意，希望我藝術能平步青雲；『蘋』字是因我的乳名就叫蘋兒。」李青蘋又笑了笑說：「徐大師，尊夫人芳名碧微，我可不是碧玉，而是四處漂泊的浮萍呀！」

徐悲鴻也笑了起來：「四海為家，有何不好？叫蘋字的人太多了，你應該將『蘋』改為『萍』，你的畫集就取名『青萍畫集』吧！」

中午，徐悲鴻和李青蘋應校長沙淵如女士之請，在她家吃了午飯。徐悲鴻興致很高，欣然揮毫為李青蘋畫了一幅油畫肖像，並擬題寫「青萍小姐」四個字。

「徐大師，真叫人不好意思。把我畫得太美了。不過請你改個畫名，或者把這幅畫送給我，我太喜歡這幅畫了！」

「李女士，你不同意以你的名字命名，那就改為《南洋少婦》吧！不過畫不能送給你，藝術不應藏在小姐箱底，而應到大庭廣眾中接受評議。」

半個世紀來，這幅出自徐悲鴻大師之手的李青蘋肖像油畫，經過多次公開展出，並為各種畫冊、報刊所選用。二〇〇三年四月二十六日，《中國美術報》以半頁彩版將這幅畫刊於頭條。現在這幅畫仍珍藏在北京徐悲鴻紀念館裡。

一九四一年五月二十六日，新加坡《南洋商報》刊發了一則由該報主編胡愈之先生親自撰寫的

一則消息《女畫家李瑗女士輯刊〈青萍畫集〉》。文中介紹說：「我國名女畫家李瑗女士蜚聲藝壇已

久，所作畫品，極為中外人士所讚賞。女士現任職於吉隆坡坤城女子中學校，聞擬於最短期間輯其南

來四載期中於課餘所寫之風景靜物，輯刊《青萍畫集》，以資紀念。該刊由畫師徐悲鴻作序。」

是年秋，《青萍畫集》（第一集）由南洋商報編輯部正式出版，書名由徐悲鴻題簽，扉頁是徐悲

鴻畫的那幅李青萍油畫肖像，接著是徐悲鴻書寫的題詞：「藝術第一」和他撰寫的三百二十六個字的

序言：

近世……

市上兩毫一斤之蘋果，時有酸甜之差，醫生謂其中葆有某種肥塔命（今譯作「維他

命」）……芸芸眾生之我，食蘋而甘，於願已足，不遑深究。吾之所惆悵者，乃見他人食之而

甘之味，而我不可得也……惟在刊行之前，先發譾言，乃不佞對作者聞者，深致其歡哀與惶恐

者也。

青萍女士，既來南洋四載，輯其課餘所寫之風景靜物凡若干圖，將付印刷紀念。為弁一言曰：昔之鄙夫，皆以藝為小道，迨及

幸得見其原作，賞覽讚美，並曾參與選輯之役。

卅年五月　悲鴻序

出版的《青萍畫集》為第一集，共收入了李青萍的《氣象風圖》、《海洋》、《系列貓》等風景靜物畫四十餘幅。這些作品是徐悲鴻從她的數百幅畫中挑選出來的。在此同時，徐悲鴻還為她選好了出版畫集第二、三、四集的作品共百餘幅，因太平洋戰爭爆發，徹底摧毀了她的美夢。

「中國畫壇一嬌娜」

一九四一年十二月七日，日本偷襲了美國在太平洋的海空軍基地珍珠港後，又兵分五路，很快佔領了東南亞的大片土地，馬來亞也被日軍佔領。學校已經停課，李青萍在南洋待不下去了。一九四二年初，她含著熱淚，戀戀不捨地告別了她從教五年的坤城女子中學，告別給了她藝術和生活營養、給了她色彩和情感薰陶的南洋。她帶著裝有《青萍畫集》和部分畫作的小箱子，與孫笛聲、姚楚英、黃實卿共四人踏上了回國的歸程。

他們原來是想從海路直接回國，但海上已被日軍封鎖，他們只得改為陸路，繞道由泰國、老撾到雲南、昆明，然後奔向重慶。

汽車在椰風蕉雨中行駛，在靠近泰國邊境時，突然遭到日機猛烈空襲，司機在慌亂中把握不住方向盤，汽車衝入大海中。幸附近泰國漁民將她救起，李青萍已奄奄一息。她裝有《青萍畫集》的小箱

子也葬身海底。

李青萍被同伴送到泰國醫院，由於泰日聯盟，遭泰方醫院拒絕。情急之中，同伴佯稱李青萍為汪精衛的家屬，才進入醫院。不想這一「佯稱」，竟斷送了她的大半生。

李青萍在泰國醫院住了四個多月，一九四二年五月，乘泰國運糧船回到上海。

一到上海，她就趕往母校新華藝專，可新華藝專已被日軍連燒三次，一片斷壁殘垣，學校已經停辦。李青萍十分傷感，孤身一人，徘徊在大上海街頭。後經多方打聽，在法租界找到了劉海粟先生。

李青萍一九三九年曾在吉隆坡接待過劉海粟，並一起辦過巡迴畫展。劉大師聽了李青萍路上的不幸遭遇，感慨萬端。他給李青萍出具了一張上海美術專科學校的教授證。李青萍又找到當時新華藝專的留守人宋壽昌先生，請他為她辦了一個「安居證」（即身分證），隨即乘船溯江而上，回到了她久別的故鄉江陵古城。就在她返回老家的途中，父親病逝，李青萍撲在母親懷中痛哭了一場。

本來她想守喪三個月後到重慶去，以自己手中的畫筆參加抗日宣傳活動，無奈宜昌至重慶的水陸交通咽喉已被日軍封鎖，無法成行。她只好邊陪伴母親邊作畫，將其裝裱後攜往武漢，設展賣畫。她曾先後在漢口畫廊、工商聯青年會等處辦過畫展，每次展出百餘幅，每幅標價一百元至五百元，最高標到千元。

在湖北老家生活了一年多，一九四三年秋，李青萍重返上海，再次拜見劉海粟大師。劉海粟仔細看了她帶去的畫，特別是那些西畫，火焰般的色彩和動盪浪漫的構思，讓大師讚歎不已。劉海粟問

她：「你原來是學國畫的，為何改學西畫？」李青萍微笑回答說：「劉大師，學生認為中國傳統國畫固然很好，但也要從西方繪畫中吸取營養，才能不斷創新。大師當年從巴黎毅然回國，創辦美術專科學校，不也是為創新民族繪畫培養人才嗎？」

「對，中西結合，才能創新民族繪畫！」劉海粟情不自禁地對李青萍說：「今之西畫引進中國，只有你與我為先驅！」

劉海粟對她提出如此厚望，令李青萍為之一震：「大師如此看重，學生實不敢當，今後只有在大師的鞭策下努力去做。」

聽說李青萍又回到上海，新華藝專的老師和舊日同學都十分高興，為歡迎她的歸來，特在大新公司畫廊為她舉辦了個人畫展，上海各大報也刊登了李青萍女士返滬舉辦畫展的消息。同年《李青萍旅行日記》由上海商務印書館出版，李青萍在上海名聲大噪。

一九四三年冬，李青萍應旅日同學會的邀請赴日本舉辦畫展。她先後在東京、大阪、橫濱等五個城市辦了展覽。展出的多是以潑彩形式表現的風景畫。這些別具一格的繪畫作品，使日本畫界耳目為之一新，他們在日本「朝日新聞」等報紙上發表文章，讚譽李青萍為「中國畫壇一嬌娜」。

從此，這一美雅的稱號傳譽海內外美術界。但這一美譽後來卻給李青萍埋下了禍根。

一九四四年初，李青萍返回上海，繼續以辦展覽賣畫為生，她先後在上海、無錫、天津、北平等地一邊旅行寫生、一邊作畫，過著自由職業者的生活。

從輝煌到底谷

一九四五年日本投降，李青萍懷著人民大團結、藝術大振興的喜悅心情迎接勝利。她依舊到各地去寫生和舉辦畫展。

一九四六年秋香山紅葉時，李青萍來到北平，在六國飯店舉辦畫展。展前，李青萍特地攜畫前往拜訪了她仰慕已久的畫壇泰斗齊白石老先生，請白石老人給她指點。齊白石見李青萍的作品畫風浪漫恣肆、粗獷流暢，看不出是出自一個女子的纖纖之手，便欣然揮毫，寫下了「李青萍小姐畫無女兒氣」十個龍飛鳳舞的大字。白石老人還讓她看了他一九二四年的舊作《鐵拐李》。李青萍驚訝地望著這位畫壇宗師，感到這位蜚聲中外的國畫大師的作品也有抽象變形處理，使畫面人物更天真有趣。對這位老人更為肅然起敬。

抗戰勝利那年，李青萍已三十四歲，時屆中年，人成熟，畫也成熟，加之她又無家庭拖累，精力旺盛，她的創作進入了豐收期。從一九四五年秋到一九四六年秋的一年時間內，李青萍共創作作品八百餘幅。

正當李青萍躊躇滿志的時候，突然發生了她意想不到的事。一九四六年十月，正在上海新生活俱樂部舉行畫展的李青萍，突然被上海淞滬警備司令部逮捕，以「漢奸嫌疑」向上海高級法院提起公

訴。李青萍在上海提籃橋監獄被關押了八個多月，直到翌年六月，才被法院宣判無罪釋放。

有關李青萍在法院受審和被釋情況，當時的上海《申報》都有過詳細報導。一九四六年十一月二十日，《申報》在顯著版面上刊載新聞《高院初審女畫師，李青萍能言善辯》，披露了李青萍在法庭與法官答辯的情況。翌年六月十七日上海高院宣判「李青萍無罪」，《申報》也有過詳細描述：

「李青萍身著淺綠色女式西裝、玉色絲襪、奶油色皮鞋、梳短辮兩條。她站在被告席上，精神較上次受審為佳。」她「頻頻以手帕掩口，似不能掩其內心之欣喜」云云。

李青萍出獄後回到自己的住所，發現自己的全部作品都被抄繳一空，她氣憤地撕去了「查無實據，宣告無罪」的釋放通知書。

經過八個多月的鐵窗折磨，李青萍十分憔悴，但從不向命運低頭的她，稍作休整後，又重握畫筆，在朋友的幫助下，回到新生活俱樂部再辦畫展。在接下來的兩年時間裡，李青萍除在上海、北平、南京、廣州等大城市舉行畫展，還將她的藝術活動延伸到蘇州、杭州、鎮江、無錫、揚州、合肥、沙市等中小城市及港臺地區。

一九四八年夏，李青萍應香港《星島日報》之邀，在香港舉辦義展，為宋慶齡發起籌建「中國婦女福利協會」（後改為基金會）募集資金，所得二十萬元港幣全部捐給了福利協會。香港報紙對此作了報導，並刊登了李青萍在展覽會上與宋慶齡的秘書沈慧芙女士的合影照片。同年秋，李青萍又在香港永安堂胡文虎的安排下，赴臺灣為修建孫中山先生紀念碑亭，在臺北、臺中、臺南、高雄等地舉行義展義賣

活動。此次活動由臺灣省參議會主辦。回到廣州後，她又為孫中山圖書館購買中外圖書作了捐獻義展。

李青萍在上海時，曾與郭沫若有過交往。一九四九年前，因內戰不休，到處都沒有安定的環境，她曾向郭沫若透露過自己的心事：想重返南洋。郭沫若建議她留在國內，說「天快亮了」。

一九四九年秋，重慶發生了「九・二」大火災，大火從臨江門燒到民權路。經郭沫若介紹，李青萍在重慶為「九・二」火災義展義賣，賣畫款悉數用於賑濟災民。

中共建政後，李青萍心中的激情在燃燒，她是多麼渴望自由、渴望光明，她要用自己的畫筆為新中國建設獻身出力。

一九五〇年夏，李青萍在武漢信義大樓舉辦慶祝「五・一」國際勞動節畫展。畫展結束後，經徐悲鴻推薦，她被調到北京文化部藝術處，與田漢、徐悲鴻、梅蘭芳、鄭振鐸、馬少波等一起參加籌辦全國首屆戲曲大會藝術資料展覽。展覽設在北京中山紀念堂，籌備期間，她和田漢、徐悲鴻、梅蘭芳等藝術家一起受到政務院總理周恩來的接見。

一九五一年春，藝術資料展覽結束，李青萍被分配到人民美術出版社，負責圖片畫冊的編輯工作。李青萍散蕩慣了，她坐不慣機關，主動要求到蘇北治淮工地體驗生活。第二年春天，她帶著她在淮河的大量寫生資料返回北京時，領導通知她調出美術出版社，回江陵老家接受審查。

從此，這位蜚聲中外的傑出女畫家，一下子從巔峰跌入底谷，在中國美術舞臺上整整「失蹤」了三十五年。

藝術家的磨難

李青萍回到江陵，當地公安部門根據上級公安機關的佈置，對她宣佈了管制決定。罪名是「特務嫌疑」。一向孤高任性的李青萍又不服管制，跑到公安機關和縣政府大吵大鬧。公安部門索性將她關了起來。關了一段時間，因確實沒有掌握她的罪證，又將她放了出來，交街道繼續管制。

一九五四年，李青萍被取消管制，她像一隻出籠的鳥兒，飛向了自由的天空。她來到北京，想找她當年的畫友徐悲鴻訴說，可是徐悲鴻已於先一年（一九五三年）九月辭世。李青萍十分傷悲。她想找昔日的其他朋友，但他們都經歷過「鎮反」運動。誰又敢與她這個海外關係複雜、有「特務嫌疑」的人接觸呢？無奈之下，李青萍找到當時的文化部部長周揚。周揚對她的遭遇深表同情，派人將她送回湖北，請湖北省文化部門安排她的工作。省裡又將她送回江陵，安排在江陵縣文化館當了一名倉庫保管員兼收發員。

對一位早年大學畢業、藝術上很有造詣的知識分子作如此安排，顯然是很不恰當的。但李青萍沒有計較，兩年的管制與拘留已磨去了她的「火氣」，她已與世無爭，只求過一個平淡太平的日子。但她「太平」不了。一九五五年，全國開展肅反審幹運動，李青萍當然又成了被「肅」、被「審」的對象。一九五五年七月，公安部門又以「反革命」罪將她正式逮捕。一九五六年秋，又將她

放了出來。據說是公安局內部「清案」辦公室幹部胡述祖說了直話，說李青萍當年是藝術家，不是搞政治的，將她赴日辦畫展說成是搞特務活動沒有根據；而且「特嫌」也不等於就是特務，不能老是將人家關起來。就因為他為李青萍說了話，後來胡述祖也被打成右派。

李青萍出獄後，文化館不肯收留她，還是有關部門做了許多工作，才勉強讓李青萍在文化館當了一名臨時工。

一九五七年反右運動席捲全國。李青萍知道自己的身分，在運動中一言不發。但她還是在劫難逃，單位竟以「用沉默對抗運動」，是「無聲的反抗」為由，將李青萍劃為右派。

打成右派後，李青萍先後被押送到大冶鐵礦去勞教，捶磚石、挖土、搬磚；後又被遣往湖北咸寧趙李橋茶場去種茶、採茶、製茶。一九六二年，李青萍從茶場勞教回來，文化館連臨時工也不讓她做了。她曾想到重操舊業，到小學或幼稚園去教小孩畫畫，但她頭上的帽子太多，誰也不敢要她。她只好到居委會辦的一家小紙盒廠去幹劃線、搖馬達等最髒最重的活。

李青萍家原有一幢前後四進、面積一千多平米的老宅，一九五八年私房改造時被「改造」掉了，只給她母親曹慶珍留下不到二十平米的「自留房」。這年李青萍的弟弟李先成也回來了。李先成原是交通部公路勘查設計第三分院的橋樑工程師，在反右運動中也被打成右派，被送勞教。勞教期滿後，因原單位已撤銷，他只好回原籍江陵。母子三人相依為命，住在這間小房裡苦度時光。

政治運動一個接著一個。一九六六年，又刮起了一場紅色風暴，文化大革命開始了。李青萍又成

了當然的受衝擊對象，家一次次被抄，人一次次被鬥，還將她再次投入監獄，關了整整一年。她年邁的母親曹慶珍難經打擊，一九六七年一月十日，在病榻上拉著兒子李先成的手，呼喚著李青萍的乳名「蘋兒」，永遠離開了人世。李青萍被放出來後，沒有了母親，也失去了紙盒廠的那份工作，家徒四壁，一無所有。李青萍成了真正的「無產者」。

為了活命，她向居委會幹部苦苦請求，到街道放水站放自來水，一擔水只收一分錢，她賺幾厘錢。後來她又去賣冰棒。賣冰棒是有季節的，她又只好去拾破爛、撿垃圾。李青萍臂上挽著一隻大籃子，肩上揹著個破麻袋，用枯槁的雙手，到處去扒、去檢、去尋⋯⋯被人鄙視、被人欺辱，任何人都可以給她白眼，都可以朝她吐口沫。她沒有單位，又沒有職業，也沒有朋友。那時與她親近的只有弟弟李先成和一個鐵女寺叫宏法的孤身老尼。宏法老尼也是被管制的對象，靠種菜為生。有時暗暗地塞給她幾把菜、幾角錢，這就是她當時得到的唯一安慰。

李青萍，這位終生未婚堅強的奇女子，是什麼力量支撐了她贏弱的生命呢？是藝術，是她視之為至高無上的藝術！就在她身處逆境、屢遭磨難時，她始終沒有停止她的藝術追求、沒有忘記她的繪畫。在勞動工地上，她用樹枝或木棍在地上畫；在監獄，她用筷子蘸著湯汁畫；在糊紙盒時，她用漿糊在紙盒上畫；在撿垃圾時，她用撿來的顏料瓶洗出殘留顏色在廢紙、香煙盒、木板上畫，在學生不用的作業本和糊鞋殼的破布上畫。

有一次開她的批鬥會，她靠牆而立，任批鬥者如何給她上綱上線，也任臺下的人如何揮舞拳頭喊

「打倒」，她卻始終微笑不語。主持者以為她神經出了毛病，其實她正浸沉在頓悟和靈感之中，背著

手在牆上虛擬地描繪一幅潑彩圖。她從繪畫中找到了心靈的慰藉，找到了對人生坎坷的解脫。

生的回聲

　　經過寒冷的嚴冬，春天終於到來了。一九七九年八月二十日，李青萍收到了錯劃右派的改正通

知，並由民政部門每月給她二十元生活費。

　　由於當時中共十一屆三中全會才召開不久，她的平反是很不徹底的。「右派」的帽子摘了，而工

作單位和生活問題卻沒有得到解決。但李青萍畢竟看到了一道曙光，一九八一年，她拿起筆向國務院

僑務辦公室寫了一封長信，要求恢復公職，給她一份工作。

　　國家僑辦在收到李青萍的申訴信以前，也曾接到過幾封信，其中有原《馬華日報》負責人、香港

知名人士張曙生先生、原吉隆坡坤城女子中學校長沙淵如女士，還有李青萍南洋的學生陳秋華女士。

改革開放後，他們曾到處打聽李青萍的下落，先後找到十多個叫李青萍的人，就是沒有找到他們要尋

找的李青萍。國家僑辦也詢問過文化部，得到的回答是：李青萍下落不明。

　　「啊！李青萍還活著！」國家僑辦將李青萍的信批轉給湖北省僑辦，要求「迅速調查處理」。

省僑辦十分重視，決定由副主任代宏和僑辦幹部陳堅帶著這封信親往江陵調查。

代宏和陳堅來到江陵城關民主街李青萍所住的那間小平房，一下子愣住了……「這就是從海外奔回祖國的老歸僑畫家嗎？」他們低著頭、貓著腰走進這間破屋。伸手能摸到屋簷，四周的牆壁有一半被水浸濕，本來就不大的房被隔成兩小間。兩張破床，兩條破絮，分別用來繪畫和吃飯的一口破木箱和一個土臺子。一隻被鐵絲捆了又捆的小泥巴爐子上放著已捩成不成圓形的鋁鍋燒著水……

李青萍從放水站被鄰居叫了回來，見是省裡來的同志，十分驚喜。但她沒有向僑辦同志過多訴說她幾十年所受的苦難，也沒有抱怨，而是微笑地講著她在南洋、在北京時的許多美好的故事。聽著老人訴說，他們流下了眼淚。臨走時陳堅將自己身上所有的錢都硬塞給了李青萍。

省僑辦根據調查的情況，同江陵縣領導交換了意見。一九八二年元月，江陵縣政府正式下文，認定李青萍的歸僑身分，恢復她的公職，安排她在縣文化館作退休幹部，定行政二十二級，按退休人員待遇百分之七十五發放工資。

這年，李青萍已七十一歲。從一九五二年她命交華蓋到恢復公職，李青萍已在痛苦與磨難中整整熬過了三十年。

李青萍是個堅強的女性，她一生不知受過多少痛苦，從不輕易掉眼淚，這次，李青萍哭了，而且哭得很動情。這眼淚，是她三十年飽含委屈的一次總的傾泄；也是她欣逢盛世、苦盡甘來流出的喜悅淚花。

這一夜，老畫家怎麼也不能入眠。她抑制著滿腔的淚水，推開兩扇破舊的門窗，遙望蒼穹，夜幕中繁星點點，四周一片靜寂。李青萍浮想聯翩，頓生靈感，她再也按捺不住內心的激情，順手拿起靠放在窗前的一塊撿來用以遮風擋雨的三夾板，手握畫筆在上面作起畫來。畫面上：一隻眼睛，帶著些許猩紅，洞視著浩渺的廣宇，漆黑的夜空，畫出幾圈橘黃色的行星軌道，末尾行星偏離軌道，似一副鬆弛的鬧鐘發條；右下角，一株挺直的椰樹，拼命伸向那既像雲霞又像海潮的天空：聖母、亞當、夏娃三個雪白的生靈，正率領著千萬子孫在廣宇中遨遊。

李青萍後來向人們講解她的這幅畫說：

我這幅畫名叫《生的回聲》，是我恢復公職後凌晨的即興之作。畫中，我將過去與未來、世俗與宗教、現實與理想融為一體。橙黃色圈型象徵太陽、地球與宇宙萬物生靈的運轉，椰樹象徵我對南洋生活的深情眷戀和我曲折而充滿活力的一生。人的生命有如時鐘發條總會終止，吾輩已老，更應珍惜時光。你們看那畫面上空的晚霞，正是我生命的回聲、藝術的曙光。

《生的回聲》，這是一幅用心靈、用血淚繪畫出來的藝術珍品。這幅油畫所表達出的深邃的人生哲理和豐富的文化內涵，受到美術界的重視。這幅傳世之作的照片後來被中央美術學院藝術研究所調去研究收藏。

用心靈作畫

李青萍的歸僑政策還在進一步落實之中。一九八四年七月十日，江陵縣政府為了改善她的居住條件和創作環境，也便於有人照顧她的日常生活，將她敲鑼打鼓地送到江陵縣社會福利院，並任命她為福利院名譽院長。縣僑辦和民政部門撥了錢為她購置了床、櫃、桌子、被子等生活用品。

一九八五年七月，中共湖北省委落實知識分子政策領導小組又以「紅頭文件」向江陵縣委發來公函，要求進一步改善李青萍的政治和生活待遇。江陵縣委、縣政府根據省委領導意見，決定將李青萍的工資調增為十九級，按百分之百發放。

太陽的光輝終於照到了老畫家身上。在搬到福利院的當天，她就蹲在地上作起畫來。在過去的三十年裡，李青萍長期受管制，她只能背著人偷偷摸摸地畫，現在她能大大方方、理直氣壯地畫畫了。李青萍被多年壓抑在心中的藝術激情和蘊藏在腦海錘煉已久的一幅幅畫面，像火山般地迸發出來，她是「何等的暢快，何等的開心」。李青萍每天無休止地畫，她要「把失去的時光奪回來」，這就是她的工作，她的生活乃至她的生命。

（引自李青萍《自述》）

李青萍一般是在夜間作畫，特別是潑彩圖，更是要在夜闌人靜，排除了各種干擾後，她才拿起畫筆。現代派青年畫家、美術碩士魏新先生，八十年代向李青萍學藝時，曾兩次有幸親眼目睹李青萍老

師作潑彩畫的全過程。時隔十五年後，魏新向筆者講述了他當年看到的李青萍老師作畫的情景：

桌上擺滿了三十多個大大小小的罐頭瓶，瓶內裝有她預先混合好了的複色顏料。她將畫紙依次鋪在地面上，共十多張，幾乎將她那間小房的空間全部占滿。她先在每張畫紙上打好不同的底色，馬上熄燈，在紙上進行「潑彩」，急速地用手澆、用筆撣……讓色彩在紙上自然流動。然後閉上眼睛、凝神靜氣，使自己進入沉思狀態和夢幻之中。

做完這些無意識、潛意識動作，接著有意識地去發現每張畫的不同色調，有什麼自然效果，再根據每張畫面的審美角度，加入內容，進行調整。將自己的一種印象、一種感覺、一種記憶，用幻化、虛擬、象徵的手法，通過手與筆和諧而急速地運動，把悟時的感受、心境，暢快而自然地表達出來。

這樣，呈現在人們面前的，已不再是雜亂無章的塗色紙，而是一幅幅具有深刻思想內涵和豐富藝術表現力，有神氣、有韻味、有層次的潑彩畫了。

「看李老師作畫，是一種極大的藝術享受，我的整個心靈深深地被撼動了。李老師的繪畫作品，通常是在無意識與潛意識的快速描繪下產生的，多有潑灑、隨意、自由的色調特徵，這種畫面構成了許多想像空間，有很強烈的藝術感染力。」魏新說：「什麼是天才，什麼是藝術？我面前的李青萍老師就是抽象畫派的繪畫天才，就是藝術大師！」

魏新還清楚記得當年他向李青萍老師學畫時，李老師常常對他的教誨：「要用心靈繪畫」；「世界上任何藝術都是真正進入了『化境』，這種『化境』深深植根於生活之中」；「一個藝術家的生活

有多寬、多深，他的藝術就有多寬、多深」；「我喜歡跟著感覺走」。

落實政策後這一段，李青萍的創作進入了她又一個最旺盛的時期。她爭分奪秒、潑墨如雲，似乎迫不及待地在用自己的畫筆向人們傾訴。從一九八二年到一九八六年春的四年時間內，李青萍共創作出了《大海戰》、《婚禮》、《葫蘆胎》、《表妹》、《雜耍》、《天地之間》、《你們都是半神仙》等五百多幅畫作。她這個時期的創作題材十分廣闊，作品中有對過去生活的回憶，南洋風光的依戀，有對真、善、美的歌頌、對假、惡、醜的鞭笞，更有對祖國的熱愛和對未來的美好憧憬。

《新加坡風景》，幾筆就勾出了新加坡的特徵，但美麗的景物是用灰暗的顏色構成的。硝煙彌漫、彈痕累累，沒有陽光、沒有生氣，這是作者對往事的回憶，追述著日本侵略者的罪行。《電子遊戲》，畫幅五光十色、粗曠豪放，運用浪漫的手法展開了神奇的想像，表達了作者對現代科學進步的歡欣和對新時代、新生活的讚美。《宮庭後面》，畫中的他和她依偎在一起，盡情地傾吐內心的真情，享受著愛的溫存，洋溢著作者對自由的追求。《遙》、《望》、《霞》，則傾注了作者對大自然的熱愛之情，流露出作者對伊甸樂園淨土的嚮往……這一幅幅畫作凝聚著畫家的似海深情，洋溢著詩一般的意境，是她幾十年生活的沉澱，也是畫家內在感情在視覺中的結晶。

重現畫壇

一九八六年三月八日，荊州古城的街頭上貼出了廣告：「歸僑女畫家李青萍西畫展在社會福利院展出。」

「不就是那個賣冰棒、拾破爛的老太婆嗎？她是個畫家？還會畫西洋畫？」李青萍辦畫展的事成了江陵縣城的爆炸性新聞。

這的確是一個奇特的展覽：《李青萍畫展》的橫幅就掛在李青萍床頭上，展室設在她居住的那間十多平米的小房裡。牆壁四周從上到下，密密麻麻掛滿了六十多幅水粉畫、油畫、版畫和潑彩圖。房間放不下，又臨時向福利院借了兩間辦公室，儘管這樣，也只展出了她近幾年創作作品的一部分。

李青萍一生辦過五十多次畫展，吉隆坡中華大會堂、曼谷《中原報》大樓、北京六國飯店、上海新生活俱樂部、武漢老璇宮飯店、臺北參議會室……一次比一次豪華，一次比一次隆重。但對李青萍來說，唯有這一次使她最激動。她守候在門口，捧著簿子請每一位觀眾簽名，用嘶啞的聲音向每一個觀眾作詳盡的講解。有人被她這種執著精神感動了，在她展室門前寫了一副對聯：老驥伏櫪退休續譜青春曲，蒼松傲雪終生永唱奮鬥歌。

古城震動了，又驚動了省城的美術界。

江陵縣文化館美術幹部黃猇受組織之託，從李青萍的作品中挑選了五十多幅精品，攜往武漢，以拜訪的形式請省城的美術專家們鑒定。專家們看了這些畫，像發現了新大陸似的拍案叫絕。

專家們一致公認，這樣高檔次的作品，不僅湖北少見，恐怕全國也不可多得。

於是，省美協決定，派副秘書長聶幹因、美協幹部、著名畫家魯虹一起赴荊州再作一次考察，然後在武漢為李青萍辦一個畫展。

經過一個多月的緊張籌備，一九八六年七月十日，由中國美術家協會湖北分會、湖北省僑辦和江陵縣文化局、江陵縣僑辦聯合舉辦的「歸僑女畫家李青萍女士西畫展」在武漢市漢陽琴臺文化宮隆重舉行。

從七月十日至二十五日，在展出的半個月期間裡，每天觀展的人川流不息。李青萍畫展轟動江城。

經過這次畫展和全國媒體的宣傳，一時間，李青萍成了有轟動效應的新聞人物，前來慰問的、參觀的、求畫的、拜師學藝的……絡繹不絕。並驚動了高層，時任國務委員宋健、國務院秘書長陳俊生、湖北省委書記關廣富都就進一步改善她的政治、生活待遇作了批示。全國美協吸收她為會員，《荊州地區誌》和《江陵縣誌》也都將她列入條目，著實熱鬧風光了一陣。

畫壇女傑的晚年傑作

從一九八六年辦展覽到二〇〇一年，李青萍又創作了《兩人情》、《花蓮港》、《馬來西亞的黃昏》、《延安印象》、《精靈之舞》、《採蓮》、《窺視》等各種畫作一千餘幅。其間一九八六至一九八八年和一九九〇年至一九九二年是李青萍繪畫創作的高峰時期，基本上以水粉畫為主，其中也有少量的油畫。一九九六年後，她的油畫作品的數量開始逐漸增多，一九九八年，李青萍油畫創作達到了高峰。

李青萍的後期作品不僅數量多，而且畫風更加成熟、凝重和浪漫不羈，體現了東方寫意與西洋畫技巧的珠聯璧合，熱情奔放，揮灑自如，內涵深沉，更多地體現了人性，飽含著人生五味。用李青萍自己的話說，那就是：「一個藝術家要永無止境地去追求、探索，不但不肯重複別人，甚至連重複自己也是一種藝術的後退。」（李青萍日記）

由於李青萍有這種永無止境的藝術追求，在她的後期，不斷有新作佳構問世。

一九九〇年，李青萍用一塊從舊算盤上拆下的底板，創作了一幅油畫《富士山風光》。畫面上潔白的富士山矗立在藍色的天空下面，倒映在兩旁樹下繁茂的黑色河流之中，一切都顯得那麼寧靜、高潔……充滿了老畫家嚮往大自然、嚮往伊甸園樂土的熾熱之情。這幅畫作的照片，同一九八二年她創

作的《生的回聲》一樣，被中央美術學院藝術研究所調去研究收藏。

現收藏在臺灣卡門國際藝術中心，編號為「二一〇四三七」的一幅油畫，也是李青萍晚年的傑作。這是她難得的一幅大尺寸的油畫，全畫為72×205cm，質地是粗糙的麻布，筆觸渾厚蒼勁。畫面的主題是一位頗似高更（十九世紀末法國印象派畫家）的男子形象，周圍散落著一些幽靈般的小人身影，沉鬱的基底襯托出響亮的賦色。整個畫面彌漫著一種神秘、浪漫、怪異的情調。這幅畫反映出她早年對高更、梵谷藝術的熟衷和南洋風情對她的浸淫。

李青萍的後期創作題材，除人物、風景、花卉、抽象、圖案，也有關注當代社會、反映現實生活的作品，如《九八抗洪》、《奧林匹克風》、《全世界人民熱愛和平》、《旦》等。一九九八年，在長江洪水肆虐、廣大軍民奮起抗洪的緊急時刻，李青萍不僅通過自己的畫筆反映了當時波瀾壯闊的抗洪搶險場面，還拿出十幅作品到武漢參加義賣，杭州畫院的一位西畫教授用三萬元將這些畫買走。李青萍將賣畫的錢全部交給武昌區政協，請他們轉獻給抗洪第一線。在此以前，她還將《全世界人民熱愛和平》等十幅作品送給了北京亞運會。

李青萍的晚年藝術創作，又出現了一個新的輝煌。

老畫家的夙願

九十年代末，李青萍已臨近耄耋之年，身體日衰，精力漸感不支。當年她被打成右派，下放到湖北咸寧趙李橋茶場勞動時，左腿曾被車輪碾傷造成骨折，留下終生殘疾，晚年又患了風濕病，腿腳疼痛，走路必須拄著拐杖，作畫更是十分困難。李青萍這位心高氣傲、從不服輸的老人，也不得不發出「吾輩已老」的感歎！

感歎歸感歎，但她還是要作畫。

她在日記中寫道：「我撐著拐杖，總是頑強地去做。雖然我身體越來越不支，但我在一刻不停地追求，真所謂心有餘而力不足，只好要求自己再嚴一些，不要浪費時間。」

李青萍習慣將紙鋪在地上作畫，晚年她已蹲不下去了，她就跪在地上畫。後來跪著也十分困難，她就坐著在畫案上作畫。她先讓她的養女李美壁幫她將顏料擠在畫布上，然後由她揮動刮刀和畫筆。有時，李美壁上班不在家，她便將隔壁的鄰居請來，為她擠顏料。擠一次，給十元報酬。她聯想到自己幾十年的風風雨雨，坎坎坷坷，李青萍早已悟出「人世無常，藝術永存」的真諦。

已是九旬之身，來日不多，應該有自己的一本畫集。

「我既不求名，也不圖利，唯一的願望是能在我有生之年出版一本像樣的畫集，留給後人一點啟

示。並將僅存的二百餘幅作品獻給生我養我的祖國，此生足矣。」（引自李青萍《自述》）

但出版畫集談何容易，一要錢，二要精力，李青萍二者都不具備。

在人們眼裡，李青萍作品的藝術價值這樣高，她應該是有錢的。但是她沒有錢。其原因有二：一是她重藝輕財，二是她不會理財。

李青萍酷愛藝術，她對自己的作品看得很重。她曾對人說，我一生無兒無女，我的畫就是我的兒女。她將自己特別心愛的畫都藏放在她睡的床鋪墊絮下，讓她的這些「畫兒畫女」與她睡在一起。因她深愛自己的畫，前些年她是不賣畫的。

有一年國慶日，李青萍的作品在沙市中山公園展出，有一幅潑彩畫被一位外賓看中，願出高價將這幅畫連同《猿猴》、《佛山》兩幅畫買走，但她怎麼也捨不得這幾幅畫，而婉言拒絕了。

還有一位來自德國的康克平博士來中國旅遊，他得知李青萍現在荊州。在南洋時，他看過李青萍的畫展，也認識李青萍。有一年康克平博士來中國旅遊，他得知李青萍現在荊州，便特地從上海趕到江陵看望李青萍，並看中了她的一幅名叫《休息》的油畫，願出一萬元美金將它買走。李青萍微微一笑，指了指牆壁上掛的一幀《西畫傳友誼》的條幅，將此畫無償地送給了康克平博士。她認為只要是她藝術的真正知音，她並不在乎給不給錢。

李青萍是個「畫癡」，從來不會理財，更不會聚財。她曾多次笑對友人說：「我是從出金子的地方（南洋）走出來的，我對錢看得很淡」。從一九九六年後，她由以畫水粉畫為主轉為畫油畫為主。

畫油畫需購買昂貴的油畫材料，便以極低的價格向畫商出售了一批作品。這些畫商都是一些識寶的精靈鬼，一轉手就以數十倍、上百倍的利潤賺了大錢，而她卻同自己名字「青萍」的諧音一樣，仍然清貧。

不僅如此，她還常常遇到上當受騙的事。一九九六年七月，有個「收藏家」，說他願意合作為李青萍出版一本作品集，並拿出幾萬元作為償付李青萍的勞務費，但條件是出版後的作品歸他「收藏」。「如果畫集不能在年內如期出版，他負全部法律責任。」

「協議書」訂立、並經雙方簽字後，這位「收藏家」專門請來了兩位美術教授，從李青萍的作品中精心挑選了近百幅精品，共付了五萬元將其拿走。但他所說的「畫集」，直到現在也未見其出版。

後來有人在國內一家畫廊見到了這些作品。

還有幾個「文化人」。承諾為李青萍撰寫和出版一本寫李青萍的書，他們拿走了李青萍付給她的「出版費用」後便再無下文。

諸如此類的被騙的事，在李青萍身上發生過多次，有人承諾為李青萍在附近農村修建一所畫室，讓她在那裡安安靜靜地作畫；有的聲言為她在武漢書畫市場開闢一個展室，讓李青萍的畫長期對外展出；還有的願拜她做乾女兒、乾孫兒……都是錢拿去了，畫要走了，從此再不見面。

還有更令人啼笑皆非的事。有人為了得到她的畫，爭著上門為她打掃衛生，倒垃圾時也「順便」將她的畫一起「倒」走。一次，有人發現了一個偷畫人，問李青萍如何處理，是不是報公安局，李青萍笑了笑說：「你就在他屁股上輕輕拍幾下就行了」。

由此種種，李青萍因沒有錢，出版畫集的事便一直被擱置下來。

二〇〇一年冬，李青萍在自己家裡磁磚地下摔了一跤，導致左腿股骨錯位骨折，癱瘓在床，經醫生診斷，她因年紀太大，很難有康復的希望。從此，她再無法作畫了。由此，她要出版畫集的願望更加強烈。老人心裡很清楚，她家裡最後還保存有兩百多幅畫，這是她的底線。如果將其中一部分作品印成畫集，再辦一次展覽，然後將全部作品捐獻給國家，她最後的心願就全部實現了。

搶救青萍畫

二〇〇三年春節，魏新回荊州探親，來到李青萍老師家。李青萍又向他絮叨她出畫集的事。

其實，李老師想出畫集的事，他早就知道。對李青萍作品的藝術價值和出版李青萍畫集的意義他更是十分清楚。他深知李青萍的現代畫是當今流行的新潮和一代年輕畫家所追逐的前衛趨勢。早在三十年代，她的抽象畫就已引領畫壇風騷，作品中所表現的超時代思維，比中國八十年代才興起的新潮畫至少要提早五十年。趁老師還在，將青萍畫發掘出來，不僅有利於提高青少年的審美意識，也給中國畫壇留下一份珍貴的藝術遺產。此次他返荊州，見老人確已風燭殘年，「如不趕緊搶救李老師的藝術，將會遺恨終生。」

為此，春節後他沒有返回珠海，而是逕直趕到深圳，找到旅居鵬城的荊州老鄉周南海。周南海聞

聽此訊，當時便同魏新去拜訪中國著名攝影藝術家張之先先生。

張之先是中國著名國畫家張大千先生的侄孫，他拍攝的各種千姿百態的荷花等作品飲譽海內外。當他

張先生現居深圳，對藝術圈子的事特別熱心，有人遇到了什麼困難，他都毫無猶豫地鼎力相助。當他

聽到李青萍為出畫集遇到尷尬時，感到十分驚訝：「怎麼還會有這樣的事！」他當天就去拜訪八十年

代在湖北工作，現客居深圳的原湖北人民廣播電臺副臺長紀卓如和原湖北省美協副主席、著名畫家魯

慕迅。向他們進一步瞭解落實李青萍的情況。得到證實後，張之先先生沒有作任何猶豫，拿著魯慕迅

寫給湖北省文聯主席周韶華的介紹信，於次日（二〇〇三年二月二十一日）同魏新、周南海連夜趕往

武漢，向周韶華表明了他願意個人出資，為李青萍拍攝作品並出版畫集。他說：「同張大千的藝術不

是屬於張氏家族一樣，李青萍的藝術應該是屬於全社會的，如現在不及時搶救，它將會被歷史的煙塵

所淹沒，那時，說什麼也來不及了。」周韶華對張先生的義舉十分敬佩，當即給荊州市的領導和市美

協主席蔣仁舜寫信，請他們大力支持協助。

二月二十二日，張之先一行來到荊州。張先生對李青萍說：「六十年前徐悲鴻大師為您出版

了《青萍畫集》，六十年後的今天，由我們來幫助您出版一本精美的、夠得上大師級的《李青萍畫

集》。」李青萍激動地握住張先生的手，連聲說：「太謝謝您了。」她當即表示：在她有生之年，只

要能出畫集，能辦一次展覽，她願意將她現存的作品，捐獻給國家。

在荊州市美協和攝影協會的全力配合下，張之先經過一周夜以繼日的緊張工作，完成了二百多幅畫作的拍攝工作。臨走前，張之先生見李青萍房間連臺空調也沒有，感到很心酸，便拿錢給李青萍買了一臺空調，又為她出錢請了一個按摩師，還幫她安裝了鐵門，共花去了一萬元。李青萍十分感激，要送畫給張之先生。張先生執意未收，他說：「我做這件事，不為名份，不為利益。我收了您的畫，說明我有私心，以後我就說不起話了。只要您的畫集能儘快出版，能辦成國家級展覽，我的心願就滿足了。」

就在李青萍的作品已經封存，準備隨時捐獻給國家時，有人找上門來對李青萍說，現在有人願意出一百萬元收藏她的這批作品。並且告訴她，如果您願意賣，現在還來得及，遭到李青萍斷然拒絕。她說，我的藝術是祖國、人民給我的，我要將它獻給生我養我的祖國和人民。

在最後的日子裡

二○○三年十一月下旬，上海美術館館長李向陽先生由張之先生陪同，親自趕來荊州，看望李青萍老人，觀賞李青萍作品。老人的畫都鎖在一個鐵箱子裡，用了三把鎖，再加鐵絲纏繞住，鐵箱放在老人睡的床下。這些作品大部分是畫在舊紙板、包裝盒、泡沫板、甚至爛塑膠布上，有的已支離破碎，非小心翼翼方能保證它的完整。李館長慢慢看著這些藝術珍品，不禁潸然淚下。他激動地說：

「有些人吸著老百姓的民脂民膏，不為社會辦好事；老人卻把腐朽化為神奇，可敬！可敬！」他深情地親吻了老人一下，承諾一定要為老人在上海美術館舉辦一次高規格的畫展，出一本館藏《畫集》，然後再到北京、武漢、深圳去辦展，還要走向世界。張之先先生也說，屆時他會親自到荆州來接李青萍去上海參加開幕式。老人激動了，眼裡閃著淚花：「我一定去，我做夢都想到上海去，想看一看我的母校，見一見我的老同學，到時我要坐輪椅、坐飛機到上海去。」接著老人笑了，臉上露出了兩個淺淺的小酒窩。老人一生都在笑，儘管生活曾給以她無情打擊，她總是笑對人生、笑對藝術，在她的作品中沒有傷痕，奉獻給讀者的是喜悅、是一顆美好的心靈。

李向陽等上海美術館的同志當即將李青萍的這些作品裝好箱。李館長說：「我們要將老人的作品一一精裱，裝好鏡框，讓它身上穿著最華貴的『衣裳』，展示給人民大眾。」

已在病榻上躺了三年的李青萍老人，聽了這番話，再也躺不住了，她想坐起來畫畫，可是當李美壁把顏料、紙張和畫筆送到她床前時，她的手已經提不起畫筆了，張之先又問她：「除了出畫集、辦展覽，捐獻作品，你還有什麼要求。」李青萍說：「沒有了，我就是想畫畫。」張之先等又一次感動得流下了眼淚。

十一月二十八日，這批畫由李美壁專程送到了上海美術館。

與此同時，在張之先、陳堅、魏新等人的共同努力下，經過幾個月的緊張工作，畫集於二〇〇四年元月由湖北美術出版社正式出版。這冊《李青萍》畫集，為大八開彩色精裝版，有一百三十個頁

碼，共收入李青萍的畫作一百零四幅。畫集由中國現代畫理論評論家水天中和湖北省文聯主席周韶華作序，並選入了中國著名畫家魯慕迅、著名美術批評家嚴善錞、著名書畫家閻正等人的評介文章。序言說：「李青萍的畫，屬於意向性流變抽象結構，它以凝重瑰麗的色彩，豐富奇妙的聯想，憑積澱於心靈的印象畫感覺，形成了潑彩圖像所獨具的浪漫情調。李青萍是一位極不平凡的藝術家，她的潑彩圖是中華民族藝術殿堂的瑰寶，是中國現代美術史的魂寶。」嚴善錞的評論說：「李青萍的畫在用筆方面與德國表現主義畫家諾爾德的手法有一定相似之處，圖案畫風與美國的波普畫家瓊相彷彿，抽象風格比較接近美國抽象表現主義畫家霍夫曼、弗蘭肯薩勒、色彩遞進、銜接、層次方面頗有孔寧的風彩。這位被譽為『中國畫壇一嬌娜』的傑出女畫家，在二十之世紀的中國美術史上，應當有她顯著的地位。」魯慕迅則這樣評論：「從李青萍的身上，我們看到了藝術與人生的完善統一，她的人生與藝術堪與歷史上的徐青藤、八大山人、梵谷等遙相輝映。青萍老人的藝術不僅屬於中國，也是屬於全人類的。」

不知是否是上蒼冥冥之中的安排，這本畫集的出版搶在了李青萍辭世之前。二○○三年十二月三十日、張之先、魏新等將最先下機裝訂好的二十本畫集搶先託人用車急送荊州，直駛李青萍家門。李青萍伸出顫抖的手接過還散發著油墨芬香的精美畫冊。將它緊緊地抱在懷裡，摸了又摸，反覆地說：「太好了，太好了。謝謝你們，謝謝你們！」多年的夙願終於實現了，老人眼眶湧出激動的淚花。她笑了，她笑得是那麼甜。

沒過幾天，老人感到身體嚴重不適，心慌氣喘。養女也是侄女的李美璧、侄女婿江桑濤趕忙將她送到荊州中心醫院。醫生診斷為全身骨質疏鬆，內臟衰竭，並伴有胃出血，老人從此便一病不起。二○○四年元月二十九日，陰曆正月初八上午八時，這位飽經滄桑、終生未婚，在中國畫壇馳騁了七十多年，將自己所有的一切都獻給了繪畫藝術的畫壇奇人，走過她璀璨而又坎坷的九十四歲人生之路，在早春的陽光裡，終於告別人世，駕返天國。臨終前，她對家人說：「如果有來世，我還要畫畫！」

元月三十一日，是李青萍老人出殯的日子。老人頭上戴著她生前最喜歡的「花帽」，脖子上圍著李向陽帶來的紅絲巾，頭上枕著新出版的《李青萍畫集》，面容安詳。本市及來自北京、上海、深圳、武漢的悼念者排著長隊，默默地與這位世紀老人告別。

李青萍老人走了，她雖然沒有留下什麼錢財，卻給世人留下了彌足珍貴的藝術財富和精神財富。

「李青萍為藝術在煎熬中奮鬥了一生，不亞於轟轟烈烈的英雄壯舉。同是楚人，項羽一劍抹過，一切都結束了。李青萍茹苦含辛近一個世紀，把潑彩畫藝術推向巔峰，她活下來就是個奇蹟。她是任何天崩地裂都毀滅不了的偉大生命。」她的名字和她對美術事業的貢獻將永載史冊。

（與崔和平合作。載二○○四年第一輯《湖北文史》、二○○四年三月號臺灣《傳記文學》）

菊壇耆宿宋寶羅的演藝人生

二○○五年雞年的除夕之夜，中央電視臺春節戲曲晚會異彩紛呈。在金雞頌春中，一位身著大紅唐裝、銀髯飄胸的九旬老人登臺唱雞畫雞：「朝陽東升金雞唱，彩霞滿天七色光……」三分鐘內，音止畫成，一隻昂首高歌的雄雞躍然紙上。

這位童顏鶴髮的耄耋老人名叫宋寶羅，供職於浙江省京劇團，他七歲登臺獻藝，曾與程硯秋、周信芳、金少山、李萬春、白玉昆、戴綺霞等諸多名家同臺合作演出，是當今老生行中惟一得到高慶奎、雷喜福、黃少山等老輩名家親傳的嫡派傳人。宋寶羅一生多為政治家演出，他曾先後為馮玉祥、蔣介石、毛澤東、周恩來、朱鎔基、胡錦濤等諸多政要唱過戲，其中為毛澤東演唱過四十多次。宋寶羅早年拜于非闇、趙松聲學工筆花鳥與金石，其繪畫、篆刻造詣也很高，被海外華文報紙譽為「國寶級京劇書畫名家」。

宋寶羅從藝八十年，他的傳奇經歷和奮鬥足跡，從一個側面反映了近百年的梨園景況和政治風雲。從他走過的足跡中，可回望到中國社會和藝壇的昨天。

出身梨園之家　藝宗多師

宋寶羅於一九一六年十月生於北京的一個梨園之家。父親宋永珍，是河北梆子著名花旦演員，藝名「毛毛旦」。幼年與程永龍、李永利（李萬春的父親）、樊永在、尚和玉（尚派武生創始人）等同在「永盛和」科班學藝。其拿手戲是《紅梅閣》、《紫霞宮》、《大劈棺》等，著名男旦小翠花（于連泉）、尚小雲都曾向他問藝。宋寶羅的母親宋鳳雲，是一位官宦之家的千金小姐，因仰慕宋永珍的舞臺風姿，不顧家庭反對，堅決嫁給了大她十六歲的宋永珍。婚後她虛心向丈夫學藝，兩年後也成了著名梆子花旦演員，一九〇九年以「金翠鳳」藝名在滬演出，紅極一時。後因敗嗓，改演醜行，凡彩旦應工戲無一不精，成為京劇史上第一位女醜演員。

宋氏膝下四男二女，皆為梨園佼佼者。長子紫君，工操琴；二子遇春，擅文武老生兼紅生，一九四九年後長期任江西上饒京劇團團長；三子益增，工醜行，戲路廣，被梨園界稱為「戲包袱」；長女紫萍，工青衣，扮相、嗓音、表演俱佳；次女紫珊擅花旦，為荀慧生弟子，輾轉各地演出頗受讚揚。

宋寶羅生此梨園之家，耳濡目染，自小就愛上京劇。時母親在北京城南遊藝園演出，常帶著他到戲院玩耍。寶羅經常坐個小板凳，在「場面」上打鼓的後方看戲，看累了就睡在後臺的衣箱上。時間

一長，也學會了一些唱段。

父母見寶羅聰穎過人，有意培養他。他六歲時，父親便請了一位叫張立英的科班老師為兒子開蒙學戲。接著又將著名汪派老生創始人汪桂芬的弟子黃少山請到家裡教兒子唱戲，使他很快學會了《轅門斬子》、《斬黃袍》、《斬紅袍》、《取成都》、《文昭關》、《擊鼓罵曹》、《戰樊城》等許多汪（桂芬）派戲和劉（鴻聲）派戲。

父母見寶羅學什麼、會什麼，而且嗓子好，扮相俊，喜不自勝，便日夜盤算怎樣把這顆小星星推出去，讓兒子一炮打響。

一九二三年，七歲的小寶羅在北京天橋東歌舞臺粉墨登場。三天的打炮戲轟動了北京城，《益世報》、《群強報》等北京大小報紙都刊登了神童宋寶羅登臺的新聞，有一家報紙的標題就是《平劇神童登場東歌舞臺》。他一下成了北京城的新聞人物，被群益社聘為特邀演員，經常在天橋各大戲院及隆福寺景泰園及口袋胡同和升茶園演出，每場「戲份兒」大洋六元。

一九二四年十一月五日，馮玉祥將軍派鹿鍾麟將宣統皇帝驅逐出紫禁城。馮玉祥在北京郊區南苑舉辦了三天慶功堂會。宋寶羅被接了去。第一天是老生戲《擊鼓罵曹》，演出後，馮玉祥高興地將他叫到臺下，讓他坐在身邊向他問長問短，還給了他一大把花生和糖果。馮的夫人李德全也很高興，當場賞了他二元大洋。第二天演《張松獻地圖》。第三天演《斬顏良》，寶羅飾關公，一把青龍刀他拿不動，離很遠就把顏良斬了，引起全場哄堂大笑。

演到十歲，群益社解散。父親宋永珍自己組班，帶著寶羅兄弟四個先後在天津、濟南、太原、鄭

州、保定、石家莊等地演出。但父親沒有放棄寶羅的學藝，專門請了教師隨戲班教兒子學戲。不久，

宋寶羅因患眼疾，在家休息了很長一段時間，父親又利用他養病期間，繼續督促他上午學戲，以擴大

戲路；下午聽評書，增長歷史知識；晚上觀看名家名角演出，吸取各家之長。此時宋寶羅又拜了一位

很有名的老師雷喜福學戲。

雷喜福是喜連成（創建於光緒三十年，富連成前身）科班的第一名學生，被梨園稱為「大師

兄」。出科後留校任教。他以念白、做工為特長，演「衰派戲」（即蒼、白鬍子做工戲）為主，他的

拿手戲《四進士》、《一棒雪》、《九更天》、《審刺客》等令人叫絕。馬連良、譚富英、高慶奎都

跟他學過戲。雷喜福身懷絕技，但脾氣古怪，喜歡養狗、養鳥、養金魚、蛐蛐。給他當徒弟，每天

要清早六點鐘起床，為他洗狗、餵狗、餵蛐蛐，還要給他把煙盤擦洗乾淨，茶沏好。稍不如意，就

得挨罵。雷喜福每天上午十點鐘才起床，抽完兩口大煙，喝完兩小壺茶，再把狗喚到跟前嗅一嗅：

「不錯，很香。」又側耳聽聽鳥兒叫、蛐蛐兒鳴。他都滿意了，然後才叫道：「寶羅過來，我教你幾

句。」如果教了兩三遍，還不會，他就要罵娘了。宋寶羅每天向他學戲，又跟著他到天津「小廣寒」

小劇場演出。三年多，向雷師傅扎扎實實學了四五十齣戲，技藝大進，為他一生的戲劇生涯打下了堅

實的基礎。

眼疾恢復後，仍由父親帶著他們兄弟到各地演出。並由宋寶羅掛頭牌，幾年間，唱紅了京、津、華北、河南等地。

他們除在劇場演出，還到許多豪門巨室唱堂會，閻錫山、張宗昌、張作霖、石友三、程希賢等都接他們唱過。

有一次，宋寶羅在濟南省府禮堂為山東軍務督辦張宗昌唱堂會。張宗昌長得人高馬大，坐在劇場正中一張籐椅上。三面樓上包廂裡坐有三、四十個年輕女人，一個個打扮得花枝招展。聽人說，這些女人中很多是張宗昌的姨太太。這天戲碼有一齣是著名老藝人劉景然、吳彩霞的《三擊掌》。吳彩霞有七十多歲了，一出場尚未開口，張宗昌就站起來大聲叫道：「別唱了，這麼大年紀的王寶釧，有什麼好看的。讓他們走，每人賞一百元大洋！」接下來是剛出科的王世來。他的戲碼是《小上墳》，穿著一身白衣白褲上場了。還沒有唱，張宗昌又叫了：「我不要看小寡婦戲，換戲，換戲！」宋寶羅原定的戲碼是《賣馬》，管事的怕張宗昌又發脾氣，便事先徵求張的意見。張宗昌說，這是秦瓊最倒楣的時候，我不要聽。最後換了《擊鼓罵曹》，張宗昌才比較滿意，也賞了宋寶羅一百元大洋。

學畫治印　喜遇知音

一九三一年，宋寶羅已十五歲，戲越唱越好，嗓音也越唱越亮，有人說他是「唱不敗的金嗓

子」。哪知樂極生悲，在一個悶熱天裡，他唱著唱著，突然在舞臺上倒了嗓，怎麼也唱不出來了。經醫生診斷，他的聲帶因勞累過度嚴重受損，不僅不能唱戲、吊嗓、喊嗓，連說話也不能大聲。一顆耀眼的童星，一夜之間就失去了光芒。

不能演戲了，但宋寶羅的心仍戀著舞臺，甚至連夜晚做夢也在舞臺上。這煩悶、苦惱的日子該怎麼過？那時書店賣有各種京劇劇本和戲考，他就買了些回來，照著一字一句地抄。

當時他的家已搬到北京延壽寺街三眼井一座四合院裡。這一帶是文藝區，很多著名演員、畫家都住在附近。他家南面房租給了一位叫馬湛汀的著名書畫家。這位馬老先生已有六十多歲，是最早一屆故宮博物院理事。他的如夫人只有二十多歲，原是馬老的學生，是學國畫的。宋寶羅抄劇本遇到不認識的字就去問她，並看她作畫。時間一長，宋寶羅對繪畫產生了興趣，也跟著畫幾筆。馬老見宋寶羅聰明伶俐、懂禮貌、長相也好，還有繪畫天賦，很喜歡他，有時畫梅竹，也叫宋寶羅幫忙著著顏色。如此看看、畫畫、塗塗，宋寶羅對繪畫的興趣越來越濃。有幾次，馬老去故宮上班，他也隨了去。看了故宮的畫藏，使他增加了不少知識。

馬湛汀認識不少書畫界名流，如齊白石、于非闇、李苦禪、王青芳等。他們常來拜訪馬老，馬老回訪時，有時也把寶羅帶上。經馬老介紹，宋寶羅正式拜了名畫家于非闇為師，跟著他學工筆花鳥。學了一段時間，于非闇又教他學篆刻。

北京中山公園內有個水榭園林，是著名書畫團體湖社畫會的活動場所。湖社創建於上世紀二十年代，是北京最早的美術界學術組織。社長金北樓是位很有名氣的金石書畫家。湖社天天有筆會，還經常舉辦畫展。宋寶羅跟著馬湛汀、于非闇常去湖社觀看名家作畫和觀摩他們的作品，在這裡他又認識了徐悲鴻、張大千、徐燕蓀、陳半丁等許多名家，隨時求其指點，受益頗大。

一九三四年春，一次湖社舉行筆會，幾位名畫家合作畫一幅《春回大地》的國畫。徐悲鴻畫了幾隻麻雀，題款時發現沒帶圖章。當時水榭裡備有筆、墨、紙、硯、石頭、刻刀等供畫家隨意使用。宋寶羅靈機一動，拿了一方石頭、一把刻刀，偷偷在角落裡刻了一方「悲鴻」的朱文圖章。徐悲鴻十分高興，便在畫上蓋了這方印，他高興地對宋寶羅說：「你刻得很好，以後你就專門治印，會有前途的。」後來宋寶羅又為齊白石、張大千、李苦禪等人刻了印。直到現在，宋寶羅還保存著這些印樣。

就在這時，宋寶羅有過一次偶遇，並因之經歷了一段以金石結緣、刻骨銘心的戀情。

那是一九三五年。一次，湖社在水榭舉辦京、津、滬聯合畫展。一位來自天津美專松聲畫社的姑娘張琦，她帶來兩幅畫參展，一幅是松聲畫社社長趙松聲作的山水畫，一幅是她本人自作的仕女圖。當時宋寶羅也有一幅《芙蓉翠鳥圖》和幾方篆刻在水榭展出。張琦參觀時，看著齊白石的一幅《月明人靜的時候》畫上蓋的宋寶羅為齊白石刻的一方「一切畫會無能參加」的白文印，她不明白這八個字是什麼意思。宋寶羅向張琦解釋說，齊白石老人出名後，邀他參加的各種畫會太多，這方印的意思是表達齊老先生不樂意參加的心情。經過接觸，互相都有好感，並產生了愛慕之意。畫展結束後，張琦

懷著依依惜別的心情，邀約宋寶羅到天津去。恰好不久，宋寶羅的母親要去天津演出，他便欣喜地隨母親來到天津。

張琦很快介紹宋寶羅進入了天津美專松聲畫社，從趙松聲先生學畫。

趙先生為天津名流，通過趙的引見，宋寶羅又拜識了很多名家，如前清遺老、少保、鐘鼎文專家金錫侯，前清太傅、書法家陳寶琛、國民黨元老、書法家于右任，民初總統、書畫家徐世昌、天津南開大學第一任校長張伯苓、國民政府財政部長孔祥熙等。宋寶羅十分尊重這些長者，主動為他們刻印，並將自己所刻的印鈐拓在一本印譜上，求其指教。受到名家們的讚賞，紛紛在印譜上為他題辭作序。徐世昌題的是「鐵畫銀鈎」，金錫侯題寫：「直追秦漢」，張伯苓為他作序。序云：「吾友宋寶羅，天賦奇才，於藝術無所不能，書畫之外，尤精刻石，運刀成風，一絲不走，堪與郢匠同其技，每一印章告成，見者無不叫絕⋯⋯」

受到眾名家襃獎，宋寶羅更為奮發向上。為求自立，經名家介紹，他先後在天津中華書局、勸業場「夢花室」正式掛牌治印。宋寶羅刻印很快出了名，被人稱為「刻字大王」。他特別愛石，每見一方好石頭，都愛不釋手。張琦見他如此癡迷石頭，便將自己名字改為張君石，意思是「我是你的石頭」。為支持宋寶羅刻印，她為他買了《六書通》、《鐘鼎文》等有關篆刻方面的書籍，一有空就伴在宋寶羅身旁，為他磨石頭、查字典，一起談畫論印，過了一段非常甜蜜的日子。張琦的父親張影香是位銀行家，時任河北省銀行天津分行副總裁。張老先生十分支持女兒的婚事，一九三六年冬，宋

寶羅與張琦辦了訂婚手續，打算次年春舉行婚禮。可天不隨人願，張琦突然病倒，經診斷已是肺癆晚期。宋寶羅日夜守侯在張琦床前為她送湯送藥，經多方醫治，已無力回天。於是年底一個月明如洗的夜晚，張琦靜靜地躺在宋寶羅的懷裡安詳辭世。

有人埋怨宋寶羅，說他不該讓張琦改名君石，說她既然是你的石頭，你天天刻石，「刻」、「克」同音，你不是要將她「克」死嗎？宋寶羅雖不信這迷信說法，但六十多年，他始終沒有忘記他與張琦那一段刻骨銘心的純真戀情。

為程硯秋「救場」

此時，日寇已侵佔東三省，步步向華北進逼。當局為安定人心、粉飾太平，大搞文化娛樂活動。

天津中國大戲院經理李華亭，專請京城名角來津演出，梅蘭芳、馬連良、譚富英、程硯秋、荀慧生、尚小雲、金少山、姜妙香等都曾應邀在此演出過。這些角兒大多住在戲院對門的惠中飯店。宋寶羅的三哥宋義增時在中國大劇院當基本演員，與名角差不多都配過戲。為替弟弟解悶，常帶著寶羅到惠中飯店看望他的這些老朋友。宋寶羅也與他們中很多人認識了，並與姜妙香等時有來往。

姜妙香是位著名小生，常與梅蘭芳先生配戲。姜妙香為人和氣、樂於助人，有「姜善人」之稱。姜妙香喜丹青，尤擅畫牡丹和菊花。不少票友向他

那時很多名角都是多才多藝，有不少人能書善畫。

求畫扇面，他也來者不拒，往往疲於應付。宋寶羅便仿著他的畫法，替他代畫。姜妙香見他模仿得很像，題款蓋章後送了出去，求畫者看不出這不是姜的真跡。梅蘭芳善畫梅花，很多戲迷、票友和老朋友也紛紛向他求畫，梅也感到應接不暇，於是姜妙香又將宋寶羅介紹給梅先生，為他「捉刀」還「債」。譚富英是姜妙香的女婿，有人求譚富英在扇面上寫幾個字，也由宋寶羅代筆了。

交往中，宋寶羅見這些名角說戲、吊嗓子，觸動了他的戲癮，有時也隨著胡琴唱上一段。想不到他的嗓子竟慢慢吊出來了，而且嗓音還是那樣的甜、亮、沖。

就在這時，程硯秋劇團來天津演出。劇目已公佈，戲票也已預售一空。演出前一天，突然有個二牌老生病倒了。按規定戲碼公佈後就不能更改了。姜妙香見程硯秋急得不得了，便向他推薦說：「別急，我這裡有個小老生，才二十歲，論嗓子有嗓子，論扮相有扮相，個頭也不錯，『救場如救火』，就讓他上吧！」程硯秋答允說：「那就先讓宋寶羅唱前面的《陽平關》，如果唱得好，再讓他唱下去。」

在《陽平關》裡，宋寶羅飾黃忠，觀眾見他漂亮的亮相，就給他一個碰頭彩。念白清楚響亮、嗓子痛快、二六板、二個倒板和快板都是滿堂彩。回到後臺，大家都來道喜，姜妙香也陪著程硯秋過來了，程先生連聲說：「好，好，真好！」

在接著的十二場戲裡，宋寶羅除唱了《搜孤救孤》、《文昭關》、《珠痕記》還傍程硯秋演了對兒戲《汾河灣》、《罵殿》等劇目。接著他又陪名角鄭冰如、宋玉茹演了兩期，此後便重返舞臺。

天蟾獻藝　唱紅上海

一九四〇年春，宋寶羅受上海天蟾舞臺老闆顧竹軒之邀，同母親、大哥和大妹紫萍來到上海。當時他父親剛去世，宋寶羅穿著一件藍布舊長衫，臉上鬍子也沒刮，腰裡還縛著個孝帶，更沒有箱籠、行頭。前來碼頭接他的人臉色一下冷了下來，將他們安排在一個名叫大陸旅社的小旅館裡，一連三天也沒有人來理睬他們，宋寶羅十分惱火。還是好心的上海伶界聯合會會長梁一鳴安慰了他：「寶羅兄弟，別發火，要沉住氣，他們以後會賞識你的。」

宋寶羅兄妹一邊在旅館等著，一邊吊嗓子。恰好旅館旁有一家名叫振社的京劇票房，票房負責人黃振世聽到旅館傳出老生和青衣唱腔，感到很吃驚，便請他們兄妹過去為票友們唱一段。「好漂亮的嗓子！」黃振世又將宋寶羅兄妹介紹給上海的劍橋票房、恒社票房、履社票房、滬社票房……當時上海的票房多得很，宋寶羅還未在上海正式登臺，名聲已在民間票房傳開了。

頭三天的戲碼定了下來，這時上海恒社票房負責人、上海商界大老闆吳國璋提醒他說：「凡是到上海來的名角兒，一定要先拜客，還要拜個『老頭子』，不然會受欺負的。」第二天，吳國璋就派人陪著宋寶羅乘著他的汽車拜了三天客。所謂「客」，無非是當時上海灘的大流氓黃金榮、顧竹軒、包打聽盧基（盧老七）等。宋寶羅還持著離京前著名紅生李洪春給他的介紹信，拜見了在上海的大名演

員周信芳、林樹森，另外還拜了上海名票程君謀、商界大亨聞蘭亭以及上海的各家票房，請他們到時捧場。

天蟾舞臺是當時上海最著名的京劇場之一，三層樓，可容納三千五百多位觀眾。各票房和社會名流在前三天就訂了五千多張票。演出那天，劇院爆滿，百多隻花籃從舞臺一直擺到劇場外面。按上海規矩，每只花籃要送五元小費，光這筆小費宋寶羅就花去了八百元。

第一天的打炮戲是全部《四郎探母》。舞臺上的全堂「守舊」（幕布、臺帳等）都是吳國璋送的。簇新的淡黃團花緞子，在燈光照耀下光彩照人。宋寶羅扮演的楊延輝穿著全新的戲裝，一出場亮相，就掌聲四起，念完了引子和定場詩，又贏得滿堂唱彩。當唱到「叫小番……」的叫板，那高六入雲的唱腔更使全場掌聲雷動，掀起了高潮。

宋寶羅一炮打響了。顧竹軒親自到後臺道喜：「辛苦了，辛苦了！」當晚就在大西洋餐廳設夜宵慶賀。

第二天，第三天的戲碼是《取成都》、《逍遙津》和全部《武鄉侯》。這都是宋寶羅的拿手戲。他扮演的諸葛亮，從唱、念、做、扮相、臺風乃至服裝全臻上乘，觀眾被傾倒了。

顧竹軒喜得眉開眼笑，為宋寶羅大擺酒宴。開宴前，他笑對宋寶羅說：「小老闆，以前的事對不起您了，這都怪辦事的人不會辦事。現在決定給您增加包銀，從下月起，每月包銀增加一倍。欠蔣老闆五千元的戲裝錢，也由我付了。您還有什麼困難，儘管跟我說。」

宋寶羅的戲每天客滿，他與天蟾舞臺的合同一再延期，宋寶羅會唱的戲又多，每天換戲，一連演了三個月。在一次酒宴上，顧竹軒向宋寶羅說了心裡話：天賜給我顧竹軒您宋寶羅小老闆，這三個月的好生意，不僅把我欠了幾年的賬還清了，還把我押出去的輪船也贖回來了，明年請再到天蟾來！

這次在上海演出，宋寶羅還有幸參加了為江蘇六縣水災、為麻風病人募捐、為普善山莊施捨棺材等三場大型義演。參加義演的有周信芳、林樹森、金少山、俞振飛、劉漢臣、趙松樵、高雪樵、梁一鳴等各大名家。舊時，義演戲碼都是三國戲，宋寶羅參加了每場的演出。在《群英會》、《借東風》、《華容道》中，周信芳飾魯肅，俞振飛飾周瑜，林樹森飾關羽，金少山飾曹操，宋寶羅飾孔明。可謂明星薈萃，盛況空前。宋寶羅作為二十四歲的後起之秀，能躋身於這些大名家之中，並在有份量的戲中擔任重要角色，這是他資歷上的升級，他感到萬分榮幸。

義演稱「義務戲」，按梨園慣例，大義務戲必須是公認的名演員才能參加。三場義演戲碼都是三國戲，宋寶羅參加了每場的演出。

為感謝上海伶界和劇院的支持，宋寶羅離開上海前，又為伶界聯合會和天蟾舞臺前後臺唱了三天「幫忙戲」（不要包銀）。這三天臨別演出，各界送來的軟匾、錦旗，從三樓一直掛到大門口，把劇場門口都掛滿了，當演到《岳飛》最後一場時，許多觀眾把鮮花、彩紙扔到他的身上，崇拜他的女戲迷甚至把手錶、鑽石戒指也摘下來扔給他。這次上海演出，可謂名利雙收，讓他出盡了風頭，從此奠定了他在南方舞臺上的地位。

金少山的民族氣節

宋寶羅離開上海，已是一九四〇年夏天，他又到南京、蕪湖等地演了一個多月。這些地方不比上海這個大都市、日本人還要顧顧面子；所到之地到處日偽橫行、市面蕭條，民不聊生，戲院不上座。

見此情況，宋寶羅決定先回北京休息一段時間，畫幾幅畫，同時再拜一位名師，多學幾齣戲。

這次回北京，他心目中的名師，是大名鼎鼎的高派藝術創始人高慶奎。

高慶奎，字俊峰，（一八九〇至一九四二年）他嗓音清亮，調門高亢，慷慨激昂，聲容並茂，有如長江大河，使人聽著痛快淋漓。他的戲源於劉鴻聲，但又有發展，創立了自己的高派藝術。與余叔岩、馬連良同列為民初老生「後三賢」。他會的戲很多，除拿手戲《三斬一碰》（《斬馬謖》、《斬黃袍》、《轅門斬子》、《碰碑》）等，還編了不少新戲，宋寶羅對高十分崇拜。在一九三五年前後他倒嗓子的那段時間，凡有高的戲，他都要去觀摩，幾乎一場不漏，向高偷學了許多戲。這次宋寶羅登門拜師，又向他學了「三斬一碰」、《逍遙津》、《胭粉計》、《漢獻帝》、《哭秦庭》、《贈綈袍》等不少高派戲。高派藝術對演唱者的嗓音條件要求很高，合適的傳人只有白家麟、李盛藻、李和曾等等寥寥數人。曾得到高慶奎親傳、而今健在的只有碩果僅存宋寶羅一人了。

一九四一年三月，宋寶羅重返上海，與高盛麟、裘盛戎、童芷苓、李寶奎、俞振飛、趙桐珊（芙蓉草）等合作演出。此時宋寶羅已成立了自己的京劇團，他帶著劇團到南京、蘇州、無錫、常州、鎮江、揚州等城市演出。此時太平洋戰爭已經爆發，日寇為戰爭需要，將中國變成了其遠東戰場的後方基地，更加緊了對中國人民的掠奪，敵佔區人民處於水深火熱之中。演員的日子也很不好過，處處受著日本人和漢奸、流氓地痞的欺壓。每到一處都要拜客、送票、請吃飯，看白戲的也很多，稍有不到就會發生意想不到的麻煩。有一次，宋寶羅在南京夫子廟南京大劇院演出，第一天送出五六百張戲票，但忘記了給電燈公司送票。當晚演出，宋寶羅扮演的諸葛亮剛一出場，劇院的電燈全部熄了，只好退票。當時也弄不清誰是送的、誰是買的，全部退了，受到很大經濟損失。還有一次，宋寶羅在江蘇南通更俗劇院演出，散場後觀眾走出戲院，突然發現劇院門前停放著兩具剛被槍斃的屍體，觀眾嚇得一聲驚叫，四散奔跑。還有誰敢來看戲呢？停演了好幾天，經打聽，是日本憲兵幹的，宋寶羅被狠狠敲了一筆竹杠，才將屍首搬走。

儘管受著日偽的高壓，演員也有反抗的時候。

一九四二年，汪偽行政院副院長兼宣傳部長褚民誼在南京新街口新修了一座大會堂，有二千多個座位。為向日本主子邀功討好，他逼著著名花臉金少山和宋寶羅在大會堂為汪偽官員和日本鬼子頭頭演出。迫於壓力，他們只得敷衍。頭一天唱《斷太后》、《打龍袍》。宋寶羅扮演的李後快上場了。可扮演包公的金少山卻未到。後臺管事的急死了，急忙派人到金

少山所住的飯店催，金少山說馬上就到。管事的覺得不能再等，只好請宋寶羅先上場。宋寶羅一段慢

板唱完了，尚不見包公上場。這時檢場的（舊時戲劇舞臺上的服務人員）拿著小水壺讓他喝水，小聲

對他說：「金老闆還沒有來，請你『馬後』一點」。宋寶羅只好現編念白，將《狸貓換太子》的情節

從頭到尾又念了一遍。接著唱了一段原板，原板唱完再念白，如此拖了二十多分鐘，這時聽後臺有人

說：「來了，來了！」宋寶羅這才唱了四句慢板，慢慢下場了。

金少山上臺後，也沒好好唱，敷敷衍衍唱了幾句就下臺了。第二天演《法門寺》，金少山飾太監

劉謹，連前帶後只有八句散板，他仍沒好好唱，觀眾感到很詫異：「金老闆是怎麼啦！」

第三天，當地日本鬼子頭頭要看金少山的戲，地點改在梅熹大戲院，這是個朝鮮電影院。戲碼

是《連環套》。金少山飾竇爾敦，宋寶羅扮黃天霸。金少山上場了，大引子：「威震山崗」，聲若洪

鐘，滿堂喝彩。坐下以後，是四句定場詩。又是彩聲四起。接著是念白：「姓竇名爾敦，人稱鐵羅

漢……」突然，他躺到桌子下面了。滿場大亂。後場人員七手八腳將他抬到後臺，忙亂了一陣，他方

「蘇醒」過來：「唉呀，真對不起，多年未犯的羊癲瘋又犯了，實在抱歉，對不起大家！」他又

金少山有病，只有讓他休息三天。三天後褚民誼逼著他再次登臺，戲碼還是《連環套》。他又

上場了，全場又是掌聲雷動，喝彩聲不絕。當他唱到：「將酒宴擺至在聚義廳上……」還未

唱完，他又忽然倒下了。口中還發出喃喃之聲，很顯然，他的「羊癲瘋」又犯了。大家只好把他送到

飯店休息。因他有病，褚民誼也不好再逼著他唱了，只好就此收場。金少山趕忙離開南京逃到上海。

宋寶羅陪金少山唱了幾天，沒有分文收入，雖然經濟上受到損失，但除了他胸中這口惡氣，感到很痛快。隔了很長時間，人們才得知金少山這兩次「羊癲瘋」都是裝出來的。紛紛讚揚金少山的英勇行為。他的民族氣節與梅蘭芳「蓄鬚明志」、程硯秋「隱居農村」，在梨園界和民眾中傳為佳話。

宋寶羅離開南京，在杭州大世界劇場演了幾場戲，看戲的人雖多，看白戲的也不少。宋寶羅也懶得再唱了，先後在杭州和上海辦了兩次畫展後，索性隱居於杭州靈隱寺，與一位叫長安的老和尚談詩論畫，過了一段安閒自在的日子。

唱進南京總統府

在日寇鐵蹄下生活了八年，中國人民終於盼來了抗日戰爭的勝利。一九四五年九月九日，國民政府陸軍總司令何應欽代表中國戰區最高司令官蔣介石接受日軍投降書。一九四五年九月底，國民政府在南京新街口國民大會堂舉行慶祝抗日勝利大堂會，宋寶羅參加演出。何應欽看完演出後接見宋寶羅。有人介紹說：「宋老闆不但戲唱得好，還會畫畫、會篆刻，多才多藝。」

「好哇，難得難得，方便時給我刻方印，就刻我的字，好嗎？」當場有人用紙條寫上「何敬之」三個字交給了宋寶羅。

轉眼又到了「雙十節」，一天下午，宋寶羅接到通知，要他晚上參加一個堂會，演出《二進宮》。當晚七點鐘不到就開來四輛小車。宋寶羅和劇團的十五個演員坐進汽車，逕直開進了總統府。

晚會的節目不少。前面的唱歌、舞蹈後，最後是宋寶羅兄妹的《二進宮》。大妹紫萍扮演的李豔妃先上場，接著是宋寶羅飾演的徐延昭和花臉上場。正當老生與花臉一段「二六」對唱時，大幕突然落下了。管事的叫臺上的人都下去。宋寶羅不知發生了什麼事，急忙將盔頭、髯口摘了下來。這時全場起立，掌聲達一分多鐘之久。這時已是夜晚十一點鐘多鐘，管事的通知說：「長官已到了，戲得重頭唱。」於是又從李豔妃出場唱起。全場鴉雀無聲，但也聽不到一點掌聲。戲唱完了，因為扮演的時間太長，早已疲憊不堪，紫萍和花臉趕緊下臺卸裝。宋寶羅也到後臺卸裝，正把紗帽摘下來，管事的又說了：「快去謝幕！」紫萍和花臉都已卸裝，不好再上臺了，只有宋寶羅一人回到前臺謝幕。這時，何應欽攙著蔣介石、宋美齡陪著美國馬歇爾將軍上臺來了。還有國民黨的軍政要員陳誠等也跟著上臺來了。蔣介石和宋寶羅握過手，大家站成一排合影留念。攝影師趕忙攝下了這個鏡頭。第二天，南京各大報都在頭版頭條刊登了蔣介石回南京的消息，並配發了這幅照片。不想，這張照片竟成了宋寶羅的罪證，使他在文革中受盡折磨。

勝利後這段時間，宋寶羅一直在南京演出。為慶祝勝利，他演出了經過他改編的全本《岳飛》。其中岳飛在監獄一場戲，他仿照岳飛的筆跡，當場書寫了「還我河山」四個大字，觀眾看了，掌聲雷動，全場情緒達到高潮。岳飛是中國人民心目中的民族英雄，「還我河山」正反映了廣大民眾抗戰

八年的普遍心願。此劇在南京演出長達七八個月之久，場場客滿，此種盛況，在京劇舞臺上是極少見的。

一九四六年夏，宋寶羅在上海和京滬線一帶演出。當時光復不久，百業待興，老百姓尚浸沉在勝利的喜悅之中，每到一處，演出情況都相當不錯。一九四七年夏天，他正在上海演出時，漢口大舞臺來邀，宋寶羅帶著全團三十多人來到了九省通衢的湖北江城。

當時漢口大舞臺是由國民黨軍事委員會武漢行營主辦的。行營主任是程潛，劇團負責人是政治部主任賈伯濤。劇團主要演員有戴綺霞和他的弟子關蕭霜、王鴻福、劉五立、馬世昌等，都是當時的名角，陣營齊整，票價每張法幣二千元，宋寶羅劇團加入後，票價最高可賣到五千元，演出情況相當不錯。程潛是個京劇迷，幾乎每場必到，他很欣賞宋寶羅的演藝，曾同後勤總司令郭懺、中央特派大員居正接見過他。多少年後，程潛還記得宋寶羅。一九五二年宋寶羅帶著他的劇團到湖南長沙演出，時任湖南省政府主席的程潛特地宴請了宋寶羅，專門通知長沙有關部門，免去了宋的演出娛樂稅。

宋寶羅在漢口演了半年多，又回到上海和江浙一帶演出。這時全面內戰已步步升級，市面蕭條，物價飛漲，人心不安，娛樂行業也很不景氣。宋寶羅只能斷斷續續演出。到了一九四九年春，共軍準備渡江，南京一片混亂。為穩住上海，國民黨政府派湯恩伯將軍去上海督戰，當局為他唱戲送行。管事的官員讓宋寶羅唱《一捧雪》。戲快開演了，又跑來一個軍官，怒氣衝衝地質問宋寶羅：「你今晚的戲碼是誰定的？《一捧雪》不就是《審頭刺湯》嗎？你知道今天的晚會是為誰演的？審頭是審什

麼人的頭？刺湯又是刺誰呀！」宋寶羅才一下明白過來，《審頭刺湯》這個「湯」字有犯湯恩伯的忌諱。商量結果是改演《定軍山》，一場突來風波方告平息。

編演新戲　投身戲改

一九四九年四月，共軍佔領南京，五月攻下上海。宋寶羅歡天喜地參加了上海伶界聯合會組織的慶祝上海解放大遊行。經過八年抗戰，三年多內戰，宋寶羅是多麼盼望有一個和平安定的環境，讓他演戲啊！

此時，上海各界人士發起歡迎共軍的慰勞活動。宋寶羅滿腔熱情畫了二百多把扇面，在上海淮海路公園辦了一次義展，所賣畫款全部捐給了人民政府。

這時，梅蘭芳、周信芳發起為慰問共軍義演。共演三場，第一場是梅蘭芳的《龍鳳呈祥》，原定宋寶羅配演劉備，梅先生考慮宋年紀輕，舞臺上老妻少夫不相稱，便讓宋改在第二場生旦並重戲《王寶釧》中演薛平貴，杜近芳、言慧珠分別演前、後王寶釧，童芷苓扮代戰公主，大軸戲是梅蘭芳與周信芳的《打漁殺家》。第三場是周信芳的《大名府》和蓋叫天的《一箭仇》。

梅先生為人謙和厚道，每處理一件事都考慮得十分周詳，力求皆大歡喜，便讓宋寶羅到他家商量換戲的事。宋表示沒有意見，梅先生十分高興，把一把他畫有紅梅的扇子送給宋寶羅。那天剛好上海

市長陳毅也為義演的事在梅家，梅蘭芳在扇面上題款時，宋請陳市長給他寫幾個字。陳毅為人爽快，馬上應允了他。想了想，便在扇面上題了一首《梅花詩》：

寒歲知紅梅，不與群萼妒，

風雪顯真貞，蘭馨芳如故。

——陳毅

宋寶羅一直將這把扇子珍藏著，可「文革」時被紅衛兵燒了。燒時，還批鬥了他一頓，說他跟「陳（毅）老右」有來往。

中共建政初期，共產黨對戲劇的方針是「百花齊放，推陳出新」和「三並重」（即傳統劇、新編歷史劇和現代劇並重）的政策，強調要大編大演新戲。廣大戲劇工作者熱烈回應，積極投身戲劇改革。梅蘭芳大師整理了全部《宇宙鋒》，並創演新戲《穆桂英掛帥》；周信芳創演了《澶淵之盟》、《海瑞上疏》；李少春演出新戲《野豬林》、《將相和》……一貫熱衷於編演新戲、希望在藝術上有所作為的宋寶羅，更是熱情奔放，他畫也不畫了，印也不刻了，每天除了演出，就是考慮怎樣寫戲、改戲。

有一天，宋寶羅在揚州書攤上發現了一本《朱耷傳》的小冊子。說的是崇禎皇帝遠房堂兄弟朱耷（即八大山人）幼喜書畫。明亡後他不願為清政府效勞，收養了一名義女，改名換姓，裝聾作啞，以

畫畫諷刺清朝官員，被捕入獄。宋寶羅認為朱耷很有民族氣節，還能在劇中穿插自己的繪畫特長，便編寫了一出小型戲《朱耷賣畫》。劇中專門設計了朱耷當場作畫的情節，又唱又畫，演出後很受歡迎。

除《朱耷賣畫》，他還根據史實、小說、鼓詞、民間傳說編創了《劉基辭朝》、《望娘灘》、《神醫華佗》、《佘太君抗婚辭朝》、《收復臺灣》、《圯橋進履》等新編歷史劇和現代戲《風雷渡》等。宋寶羅一生都在改戲，幾乎逢戲必改和無戲不改。

中共建政初期那段時間，宋寶羅也曾遇到一些麻煩和困難，那就是某些文化管理部門對傳統戲限制、挑剔太多，管得過死。當時中央文化部公佈了一批禁演劇目，到了地方又層層加碼。比如你演《春秋筆》，報上就批評說是宣揚奴隸道德；唱《狀元譜》，批評說是宣揚「讀書做官」；唱《珠簾寨》，說是反對黃巢農民起義；演《戰太平》，戲裡有兩位夫人，說是違反了《婚姻法》……搞得演員無所適從。以北京市為例，原有的京（劇）評（劇）傳統劇目有一千二百多齣，但一九五五年經常上演的京劇只有七十四齣，評劇五十八齣，使得有些演員感到無戲可演。宋寶羅也常常遇到一些令人啼笑皆非的事。

有一次，宋寶羅帶著他的劇團在湖南長沙演出，他的打炮戲是《武鄉侯》。上演的前一天，文化局突然來了個幹部，說貼的海報《武鄉侯》中有一折《胭粉計》，是否有色情內容，需經領導審查才能上演。宋寶羅聽了好氣又好笑，說：「您看過《三國演義》嗎？《武鄉侯》根本沒有女角色，怎麼

會有色情內容呢？」他告訴這個幹部，《胭粉計》只是諸葛亮為激將司馬懿出戰，派人送去婦女的頭巾、裙釵所用的一個計策。來人才悻悻而去。

落戶杭州

一九五七年反右前一兩年，是中國戲劇舞臺較為寬鬆的時期，當時中央提出了「百花齊放，百家爭鳴」文藝方針，號召挖掘優秀傳統劇目，文化部對部分禁演劇目開了禁，地方文化部門也放寬了對劇目的審查。宋寶國感到渾身有使不完的勁，他帶著他的劇團走南闖北，先後到上海、南京、杭州、濟南、西安等全國各地演出，走一處，紅一處。

一九五五年夏，北京京劇一團團長李萬春和他的夫人李硯秀來到上海，邀請宋寶羅到北京與他合作演出。當時北京京劇一團除李萬春夫婦、毛世來、曹藝斌等名角，還有李萬春的兒子李慶春、李小春和原鳴春社科班畢業的四、五十個新秀，陣容十分強大。這次赴北京，宋寶羅帶有很多他自編的新戲，如《劉基辭朝》、《吞蜀恨》、《亡吳恨》等。李萬春很捧他，在一些新戲中，李主動為宋當配角。如《劉基辭朝》，宋寶羅演劉基，李演洪武皇帝。（李臺詞一時背不熟，便把臺詞寫好放在桌子上，一邊看，一邊唱、念），很受觀眾歡迎。馬連良、李少春先生都觀賞過他的演出，並給好評。宋寶羅也主動為李萬春配戲，如李演《野豬林》，宋演林沖的岳父，李演《單刀會》，宋飾魯肅，前後

一年多雙方合作得很好，深受北京觀眾歡迎。期間宋還被接進中南海、為中央領導人演唱。

哪知好景不長，全國開展了反右運動，許多有聲望的知名演員如：葉盛蘭、葉盛長、李萬春、奚嘯伯等都被打成了右派。宋寶羅被召回上海參加上海伶界聯合會學習，整天在提心吊膽中過日子。所幸他是個流動演員，「鳴放」時正在各地演出，沒有發表什麼言論，而逃脫了此劫。

反右後全國許多著名的民營職業劇團，如馬連良劇團、尚小雲劇團、北京燕鳴京劇團、梁一鳴的鳴華京劇團等都改成了國營，許多地方也成立了國營劇團。一九五八年，新成立的杭州京劇團團長蕭閔，受省、市文化部門領導委派，多次到上海邀請宋寶羅加盟杭州京劇團。在此以前，上海京劇院也聘請過他，但他早已愛上了杭州的旖旎風光和西子湖畔的秀麗景色，權衡之下，他選擇了杭州京劇團（後改為浙江京劇團）並擔任了劇團藝委會主任。從此，他再也沒有離開杭州京劇團。

當時正是「大躍進」年代，報紙上每天登著「放衛星」的消息：某地糧食畝產超萬斤，某地又超過六萬斤……，劇團領導也要演員制定「趕超」規劃。晚上戲演完後，團長讓大家坐在舞臺臺毯上討論。一個女演員說：「我兩年趕上梅蘭芳！」一個男演員說：「我三年趕上馬連良！」還有的說：「我一年趕上李少春！」「我一年超過宋寶羅！」在這樣的政治氣氛下，宋寶羅也不甘落後，他雖沒有提趕誰超誰，但他編寫了《鋼鐵元帥升帳》、《糧食衛星上天》等一些鼓吹「大躍進」的小演唱節目，到工廠和農村演出。有時白天勞動、晚上演出結束後，還要揹著鋪蓋走二、三十里路趕到下一個臺口去為農民演出。

為毛澤東清唱

一九五八年九月的一天夜晚，宋寶羅在杭州新中國劇場演出《碰碑》、《夜審潘洪》。當唱完《碰碑》中那段「反二黃」時，前臺守門人員慌慌張張跑到後臺報告說：「我看到周總理了，他在後排看戲。」「真的嗎？你快去找領導接待周總理呀！」當時宋寶羅要急於上場，待演完下場回到後臺休息時，全場的燈亮了，大家忙著找尋周總理，哪裡還有周恩來的影子。

過了幾天，市公安局保衛科幹部找到宋寶羅家裡說：「寶羅同志，有位領導同志要見你。」說著就用小車將宋寶羅送到杭州西泠飯店。只見大廳已坐了很多省、市領導，還有大學、科研單位和越劇團、歌劇團的同志。不多時，忽然掌聲四起。只見周恩來滿面笑容地走進大廳，向大家揮手鼓掌。他走到每張桌子前和大家打招呼、握手。走到宋寶羅坐位時，親切地對宋寶羅說：「你是宋寶羅同志吧！」「前幾天，我看過你演的《碰碑》，《碰碑》中那段『反二黃』唱得不錯，等一會唱一段好嗎？」宋寶羅唱了後，周恩來連說：「好，好極了！」

就在這年的深秋，一天晚上，劇團正在東坡劇院演出全部《龍虎鬥》。宋寶羅飾演趙匡胤。當演到「困龍棚」時，團長蕭閔突然上臺來了，對宋寶羅說：「快下去，有緊急任務！」宋寶羅趕忙到後臺卸裝、洗臉。團長蕭閔則在舞臺上講話：「觀眾同志們，宋寶羅同志今晚有緊急任務，我們準備換

《紅娘》，願意聽的請留下，不要聽的可以退票。」

宋寶羅坐上公安局開來的汽車來到杭州賓館。一進大廳，宋寶羅發現前面坐著的除毛澤東、劉少奇和夫人王光美、周恩來，還有陳毅元帥、班禪大師、浙江省委書記江華以及朝鮮貴賓金日成、崔庸健。工作人員徵求宋寶羅意見後，寫了一張紙條，遞給報幕小姐。她看了一下，報幕說：「今天我們請來了杭州京劇團的著名演員宋寶羅同志，請他唱一段京劇《二進官》⋯⋯」話音未落，陳毅元帥站起來大聲說道：「報錯了！不是《二進官》，是《二進宮》！」全場大笑，報幕小姐又紅著臉報了一次。宋寶羅唱完後快步走到毛澤東面前和毛主席握手，毛澤東說：「唱得好，謝謝！謝謝！」這時周恩來走了過來，「你再給毛主席唱段《空城計》好不好？」唱完後，周恩來又對宋寶羅說：「劉副主席想請你唱一段劉派戲《斬黃袍》，好嗎？」於是宋寶羅又唱了一段《斬黃袍》中的「二六」：「孤王酒醉桃花宮⋯⋯」

從這以後，毛澤東每次到杭州，都讓宋寶羅為他唱幾段京戲。有時是清唱，有時是彩唱，有時是在舞臺上唱，有時是在毛澤東杭州的住所汪莊或劉莊唱。毛澤東習慣於夜晚工作，為消除疲勞，每次都是深夜召見。有一次，毛澤東在杭州住了兩個月，曾召見宋寶羅唱了十多次戲。從一九五八年到一九六三年，宋寶羅先後為毛澤東唱了大約四十次。毛澤東最喜歡聽的是高派戲《碰碑》，宋寶羅為他唱過十多次。《失空斬》、《斬黃袍》、《武家坡》、《出師表》、《逍遙津》、《捉放曹》等，毛也很愛聽，也唱了多次。

毛澤東喜歡聽京戲，對京劇藝術也十分內行，他對京劇給予很高評價。他曾對人說：「燈光明亮，能表現出一團漆黑；臺上沒有水，演員能演出『水』來，外國戲能做到嗎？還是中國人聰明啊！」「京劇的寫意性、虛擬性、綜合性、藝術技巧，是自己的特長，外國戲是比不了的。」

一九六一年，毛澤東在上海過「五一」勞動節，同上海市委機關工作人員同桌吃飯。飯後，毛十分高興地說：「看來你們的飯量都不小，為了幫助消化，我來唱一段京劇助助興。」隨即他唱了一段高慶奎的《逍遙津》。

在杭州，毛澤東也多次與宋寶羅談起京劇藝術。有一次，宋寶羅唱完了戲，與毛澤東握手時，毛拉住他的手，和他談了起來。毛澤東首先問：「你是不是南方人，是哪一年到杭州來的？幾歲學戲，老師是哪一個？是不是高慶奎？」宋寶羅一一作了回答。毛澤東說：「我喜歡聽高派戲。高派唱腔的最大特點是高亢激昂，熱情奔放。我也喜歡聽金少山的戲，我在留聲機中聽過他的唱腔，他唱得聲洪嗓大，很有氣派。我也喜歡聽言菊朋的唱片，很有韻味。但也有幾張不好聽，陰沉沉的，你說呢？」他誇獎宋寶羅說：「你在《出師表》中的諸葛亮唱段和《碰碑》中楊老令公的唱腔就很好聽，聲情並茂，恰到好處，等一會，你再唱一段《碰碑》好嗎？你累不累？」宋寶羅又唱了一段《碰碑》，毛澤東閉著眼睛，隨著唱腔慢慢地搖晃著頭，用手在沙發上輕輕地打著節拍。

為毛澤東演唱，宋寶羅最難忘的是一九六二年十二月二十五日那天深夜，他在汪莊為毛澤東彩唱

他自編的《朱耷賣畫》，邊唱邊畫時，毛澤東從沙發上站了起來，輕輕地走到他的身邊，背著手仔細瞧他畫。宋寶羅激動極了，不知何處神來之筆，原來要唱六句或八句才能將公雞畫好，這次只唱了四句，大筆幾揮，雞頭、雞身、雞尾便全畫好了。毛澤東看了，連聲說：「畫得好，用筆很準。」宋寶羅換上小筆，在畫上題「敬獻給毛主席」六個字。毛看了十分高興說：「謝謝，你可以題上『一唱雄雞天下白』。」宋寶羅又趕緊在畫上添了「一唱雄雞天下白」幾個字。

這天，正是毛澤東的七十壽辰，毛特別高興，將這幅五尺長二尺半寬的中堂畫帶回了中南海。

除為毛澤東唱戲，中央第一代領導核心，都聽過宋寶羅的戲，宋還贈送給朱德委員長一把畫有牡丹的扇子。

文化革命　在劫難逃

宋寶羅一生走南闖北，唱紅了半邊天，在江南更是首屈一指。他在幾十年的藝術生涯中，經過長期實踐和不懈追求，開創性地繼承了汪、劉、高三派藝術，將其融會貫通，細加研究，不斷創新，已形成了自己獨特的藝術風格。他有天賦的好嗓子，既寬且亮。唱腔豐富多彩，有時雄渾酣暢，高亢嘹亮；有時蒼涼醇厚、婉約悠長，悅耳動聽；加之他扮相俊美，表演細膩傳神，臺風儒雅，瀟灑飄逸，有書卷氣。在觀眾中早已聲譽鵲起，樹立了良好形象。六十年代初期，宋寶羅四十多歲，藝術已臻成

熟，正是演員一生中的最佳時期。他曾躊躇滿志，擬自成一家，創出自己的宋派藝術。但文化革命一場浩劫，完全摧毀了他的美夢，並使他一下從輝煌跌進了谷底。

其實，在『文革』的前兩三年，他就從當時的政治風向中感到有些不妙。報紙上批判的鋒芒已指向舞臺上的「帝王將相」、「才子佳人」，責問「藝術家的良心何在」，宋寶羅是演傳統戲的，感到壓力很大。中國的知識分子是最聽話的，幾十年頻繁的政治運動，使他們懂得了要生存、要求得平靜地生活，就必須跟上形勢，大演革命現代戲。當時北京的馬連良、譚富英、張君秋、馬富祿、趙燕俠等名角都在爭取扮演現代戲中角色。張君秋為未能爭取到扮演《杜鵑山》中的柯湘，還鬧了情緒。而大名鼎鼎的馬連良也僅在《杜鵑山》中扮演了一個群眾角色。在大潮的湧動下，宋寶羅克服許多困難，嘗試演出了《八一風暴》、《白毛女》、《首戰平型關》、《蟠龍之戰》等現代戲。一九六四年，華東六省一市在上海舉行現代戲彙報演出，宋寶羅代表浙江演《喜迎春》，二哥遇春代表江西主演《風雪渡》，小妹紫珊代表安徽主演《渡江第一船》，均獲得演出獎。人們都說，華東匯演最出風頭的是宋家人，等於是宋家班匯演。

不久，全國文藝界又刮起了一股「評級」風，有人評議宋寶羅的高工資時說：「毛主席的工資也只有三百多元，為什麼他的工資是毛主席工資的一倍，這太不合理了。」宋寶羅自知大勢所趨，在「評級」中自報了個文藝三級，每月工資由五百九十元降到二百四十元。宋寶羅因自願帶頭降薪，受到領導的表揚，但同事們卻對他的「自覺革命」行動多有怨言：「宋寶羅只報三級，別的演員怎麼辦？」

儘管他是這樣響應號召，這樣的順從、順勢，但還是難逃厄運，一九六五年十一月十日《文匯報》發表了姚文元的文章《評新編歷史劇〈海瑞罷官〉》。「山雨欲來風滿樓」，宋寶羅更加忐忑不安，因為他也曾編寫和演出過《于謙》、《劉基辭朝》、《海瑞摘絆》等清官戲，他每天都在提心吊膽、惶恐不安中過日子，預感一場災難就要臨頭了。

果然，一九六六年四月，宋寶羅接到通知要他到市委黨校去集中學習。一進校門他就感到氣氛不對，管學習的首先向他宣佈了不准請假、不准會客，也不准打電話的「三不准」規定。不幾天，牆上貼滿了大字報，指名道姓地要他交代編演《于謙》的問題。

由於彭德懷和于謙都是為民請命，于謙又是兵部尚書，相當於彭德懷國防部長職務，正好掛鈎，於是有人便硬逼著宋寶羅交代他寫此劇的政治背景。本來此劇寫於一九五八年，早於一九五九年盧山會議，而且是奉市委宣傳部、文化局領導之命寫的（因于謙在杭州為官），但在當時的政治氣氛下，他有口難辯，哪裡說得清楚。

隨著運動的不斷升級，宋寶羅被抄了家，紅衛兵來了一批又一批，將他的四大箱戲衣、兩大箱手抄劇本，還有他的書畫作品和兩代人收藏的文物古玩全部抄走，焚燒殆盡，從上午一直燒到天黑，火才慢慢熄滅。眼見著自己辛辛苦苦幾十年積累的資料和置辦的行頭頃刻化為灰燼，宋寶羅心裡在滴血。

可怕的消息又一個個傳進「牛棚」：老舍、葉盛章跳河自殺；馬連良掛著「大漢奸」的牌子挨鬥，被毒打後，不久就死了；張君秋、裘盛戎、李少春等被關進了「牛棚」；上海的言慧珠穿著《貴

妃醉酒》的戲裝，項上掛著「我要唱戲」的牌子，上吊自殺了⋯⋯宋寶羅一日數驚，整天都在心驚膽顫中過日子。

果然更大的災難臨頭了。一九六八年春夏之交，杭州造反派到各地串連，在南京的一家圖書館發現了一張一九四五年十月的舊報紙。報紙的頭版頭條赫然登著一張蔣介石與宋寶羅握手的照片，照片上還有宋美齡、陳誠、何應欽等國民黨要員和美國將軍馬歇爾的身影。這還了得！造反派認為挖出了一個驚天大案，他們風風火火趕回杭州，當夜提審宋寶羅並逐級上報，又驚動了省裡，成立了由林彪黨羽、某軍政委陳勵耘親自主管的「宋寶羅專案組」，以「歷史反革命」罪名對宋寶羅進行立案審查。從這以後，宋寶羅更是跌進深淵。造反派將他從集體「牛棚」裡拉了出來，把他單獨關進一間已倒閉了的化工廠倉庫房裡隔離審查。這間房屋瓦脫落，四面透風，地下潮濕，屋內堆滿了曾裝過化工原料的罈罈罐罐，雨雪過後，地下的污水變成了五顏六色，氣味刺鼻。造反派還喪心病狂地把宋寶羅一個季度的糧票全換成了番薯，不准他吃飯，只讓他吃生番薯。

專案組和造反派一遍又一遍逼著宋寶羅交代「罪行」，每交代一次，就遭到一次毒打，因為宋寶羅實在交代不出與蔣介石有什麼聯繫。

地獄般的日子整整過了兩年。一九七〇年秋才被放了出來。一年後，「九一三」林彪事件發生，他才知道是毛澤東解救了他。

原來，這年秋天，毛澤東來杭州視察。在一次晚會上，毛澤東沒有見到宋寶羅，便問：「宋寶

羅怎麼沒來呀」？沒有回答。毛澤東又追問道：「就是那個唱京劇、會畫大公雞的宋寶羅，他怎麼沒有來？」陳勵耘這才吞吞吐吐地回答說：「宋寶羅的問題還沒有搞清楚。」「什麼問題」？「解放前他給蔣介石演過戲。」毛澤東說：「給蔣介石演過戲，這算什麼問題？我知道，宋寶羅從小就是唱戲的。過去是蔣介石的天下，蔣介石要他唱，他敢不唱嗎？我多次要他唱戲，他不是也來了嗎？亂彈琴！」有了這個「最高指示」，宋寶羅才得以解救。

「我壽應享百年」

宋寶羅從「牛棚」出來後，沒有分配工作。他除了有時幫劇團製作樣板戲的佈景、道具外，就再沒有事幹了。在他閑得十分苦悶的時候，一天他偶然從床底下拉出一個大竹筐，發現裡面裝的全是刻印的石頭，心頭一動：我何不用刻圖章來消磨日子呢？

刻什麼？他想到了毛澤東詩詞。當時毛澤東已發表詩詞三十七首，加上後來又發表的兩首共三十九首，他全部刻成了圖章，共六百餘方。他將這些印章拓成譜，組成了一幅八米多長的金石長卷。

刻完毛澤東詩詞印，又刻了一套《國際歌》、三套《百壽圖》和一套《百福圖》。在文革後期這段時間裡，宋寶羅共刻印一千五百餘方。

145

一九七八年十二月，中共十一屆三中全會召開，改革開放，戲劇舞臺出現了又一個春天。宋寶羅喜事連連。首先是恢復了傳統戲的演出，他又能登臺唱戲了。緊接著是落實知識分子政策，宋寶羅被選為浙江省政協常委（連任三屆，前後共十五年）和省老齡委等許多社會團體的顧問。省委統戰部又為他在「文革」中受到的經濟損失給予他一些補償。

此時，宋寶羅已六十三歲，年逾花甲，但他身體健康，精力旺盛。他開始吊嗓，十多年沒唱戲了，想不到嗓音依然嘹亮。他先在杭州勝利劇院、紅星劇院演出，場場客滿，接著又精神煥發地隨劇團赴南京、南昌、蕪湖、九江、鎮江、揚州、溫州等各地演出。這都是他過去幾十年經常演出的地方，有他的一大批基本觀眾。多年不見，宋寶羅風采仍不減當年。觀眾天不亮就排隊買票，黑市票價漲到兩三倍，劇場每天早早就掛起了客滿的牌子。巡迴演出半年多，前後共演出了兩百多場。

一九八三年又到上海天蟾舞臺與蓋叫天的次子張二鵬領銜演出，上海是他四十多年前一炮打紅的地方，演出時臺下掌聲如雷。不少老觀眾、老朋友寫文章、作詩讚揚他的舞臺風采：

一九九三年，宋寶羅七十七歲，正式退休。但他退而未休，他的社會活動很多，經常有人邀請他參加各種京劇演唱和繪畫活動。宋寶羅十分隨和。無論是賑災義演，還是到機關、工廠、農村、票房、養老院、福利院、甚至到偏遠山區、水網湖區演出，只要有人邀請，他都樂意參加，而且演得同樣認真，日子過得十分充實而又豐富多彩。每次演出，他都不講條件，不計報酬，有時甚至自掏腰包，給伴奏人員一點辛勞費。

除了唱戲，他每天更多的時間是用於畫畫。因為他曾為毛澤東畫過大公雞，很多人都向他求畫公雞，他也來者不拒，每天畫幾幅「還債」。畫雞畫熟了，便採取「流水作業」，一次排開五六張宣紙，依次畫好紅色雞冠，待顏料稍乾，再用其他顏料畫雞頭、雞身、雞爪。於是有人就風趣地說：宋老的家已成「養雞場」了。他不僅擅畫雞，也善畫鷹、畫虎、畫松、梅、荷，而且都有很深功力，但他畫的所有畫都從不賣錢。為此，他專門刻了一方圖章「我的畫不換錢」，印在每張作品上。

他的畫雖不換錢，但卻很值錢。許多單位和個人都紛紛收藏他的作品。一九九一年四月，他的一批作品在美國費城展出，參觀者達數千人。不少參觀者要求購買，因事先有約，皆被承辦人婉拒。展覽以後，宋寶羅送給承辦人兩幅作品，其餘都原物運回。一九九八年抗洪救災，他一次就義賣了上百幅畫，其中一幅八尺墨松，被一位大老闆以五十萬元購去，全部用於賑災。

宋寶羅是位奇人，儘管他年近九旬，但耳不聾、眼不花、牙沒掉、腰不酸、背不痛、身體健康、精神矍鑠，無病無災。

二〇〇二年，宋寶羅已八十六歲高齡，隻身赴美探望他在美國的女兒。他在美國居住了半年，先後在哥倫比亞大學藝術系和佛州、費城等城市的票房舉辦京劇藝術講座，將中華文化精粹傳播到海外。使許多華人同胞感到驚奇，想不到國內居然還有這麼一位高水準、多才多藝、健在的老藝術家。

為感念宋寶羅在文化藝術上的成就與貢獻，美國佛州中華文化活動中心和佛州華商總會特授予他「終

生藝術成就獎」，被美國華文報紙譽為「國寶級京劇書畫名家」。二○○三年，他還去了一次法國。

回國後，他應浙江音像出版社之請，錄製了一張《宋寶羅京劇名段唱腔精選》ＣＤ碟。

宋寶羅退休十多年，他還有一個特殊任務，就是參加接待前來杭州視察的中央領導人。胡錦濤、朱鎔基、李瑞環、李嵐清、丁關根、遲浩田等都接見過他，並聽過和看過他的演唱和繪畫。二○○年夏天，李嵐清來杭，座談時，李嵐清副總理問起他的生活情況，宋說：「還好」。李說：我知道，過去你是高工資，自「文革」前後你們名演員是吃虧了。宋寶羅說：「還過得去。」李嵐清回京不久，國務院發函給浙江省文化廳，從當年十月分起，每月給宋寶羅一千元特殊津貼。二〇〇〇年十二月，朱鎔基接見他時，他為朱總理用京劇唱腔唱了一首毛澤東《七律・人民解放軍佔領南京》。朱鎔基同他合影留念時擁抱了他，笑著稱讚他有「六好」：形象好、精神好、眼睛好、耳朵好、唱得好、畫得好。李瑞環則讚他是「仙風道骨」。

　　二○○四年秋，宋寶羅又一次被評選為省、市「十佳健康老人」。有人曾問過他的長壽之謎。宋寶羅回答說：不爭名利能長壽，快樂能延緩衰老。我給別人帶來快樂，我也生活在快樂之中，能不長壽嗎？為此，他還刻了「不爭名利長壽」、「我壽應享百年」一朱一白兩方閒章以自慰自勵。

（載二○○五年第一期《名人傳記》、

二○○五年七月號臺灣《傳記文學》）

一位不應被忽略的繪畫大師

——記資深水彩畫家金家齊

水彩畫從十九世紀傳入中國，已有一百多年的歷史，其間有的前輩水彩畫家，曾有將西方水彩轉型為中國化水彩之抱負，並以畢生精力進行了苦苦探索，湖北省水彩畫研究會藝術顧問、現年八十七歲的水彩大師金家齊老先生就是其中卓有成就的一位。

二○○八年五月，他的女兒、也是臺灣知名畫家的金莉，在臺北國父紀念館逸仙廳第一次為他舉辦了個人畫展，展出了他四十年代到九十年代的水彩作品一百多幅，轟動了臺灣畫壇，稱這些作品「既有西方水彩的扎實功底，又有東方水墨的神韻，是臺灣光復六十多年來看到的最好的水彩作品」（臺灣淡水大學文博藝術中心主任、著名畫家李奇茂語）。「在大陸也看過不少水彩作品，但像金老先生的作品那樣，可以令人一新耳目，更可以令人品味再三，讓人體驗到一種脫俗氣質的，實不多見。金家齊先生不愧是大陸卓越的前輩畫家，卻也是一位被長期忽略了的水彩巨匠。」（臺灣師範大學美術研究所專任副教授、英國萊斯特大學博物館學博士曾肅良語）。

武昌藝專　嶄露頭角

金家齊一九二一年生於貴州省麻江縣的一個落魄小知識分子家庭，父親金國印喜愛讀書寫字，一手「瘦金體」在當地頗有名望，閒時還喜畫幾筆國畫，特別善畫梅、蘭、竹、菊。金家齊受父親的薰陶，從小也喜好繪畫。金家齊的堂叔金國文擅長中國水墨畫，見侄兒頗有美術悟性，便有意教他學習水墨。初中時改從畢業於上海美專的青年教師吳夔學畫水彩，讀初中二年級時，他就能用水彩的表現方法畫抗日宣傳畫。他記得很清楚，一九三八年武漢會戰，他用桌子搭著凳子，在街頭牆上畫了一幅保衛大武漢的宣傳畫，畫面上有若干兵民舉起上了刺刀的槍，對準張著血盆大口的豺狼刺去，顯示了全國人民同仇敵愾反抗日本侵略者的堅強決心。由於此畫反映了當時人民的心聲，在都勻這座縣城裡反響很大，同時也給金家齊以很大的鼓舞。從初中起，就立下了藝術報國的志向，決心一輩子獻身於他所鍾愛的美術事業。

金家齊讀高中時，已是抗日戰爭後期，對戰後國家與民族的前途、社會問題，學生中都有不同的觀點，並經常發生辯論。金家齊也積極參加學生中的各種辯論，那時學生中也有左和右兩種思想傾向，在辯論中，金家齊總是站在左的一邊。

一九四三年夏天，一次他與一個學生辯論社會貧富不均的問題，金家齊堅持中國社會上有貧有

富，並且形成了貧富懸殊極不合理的社會問題；而那個學生卻認為中國只有大貧和小貧，雙方爭得面紅耳赤，互不相讓。金家齊一氣之下，畫了一幅畫：一個衣衫襤褸的窮小孩，赤裸著雙足，站在破爛的房屋前，以呆滯的目光望著對面小洋房陽臺上晾曬著的華麗的衣服。畫好後貼在教室裡。他萬萬沒有想到，這幅畫給他招來了大禍，學校當局聯繫他平時的過激言論和繪畫作品反映的思想傾向，將他開除出校。

離校後，金家齊到貴州爐山中學教了一年書，次年又在花溪貴築縣民教館工作了一段時間，因他早已立下了藝術報國的志願，一九四五年七月，他毅然離開家鄉，負笈北進，考入了戰時遷到重慶江津的武昌藝術專科學校（為現湖北美術學院的前身），專學西畫，並主攻水彩。金家齊由於有家傳的繪畫功底和中學時吳燮老師對他的正規教育，考入藝專後，很快就受到學校的關注。在讀一年級時，他畫的一幅水彩受到學校董事長蔣南圃的青睞，被推薦參加了校內畫會的展覽。

那時學校經常組織學生寫生，一次，他在長江邊寫生，見一群縴夫揹著縴繩，腰彎得幾乎與地面平行，邁著沉重的腳步逆水行舟。頓時激發了他的創作靈感，以縴夫為題材繪畫了一幅《前程》的木刻，突出反映了飽經風霜的勞動人民生活的滄桑，畫背面還寫了一段話：「沉重的腳步與美妙的幻想相連，艱難而自信地走向屬於自己的明天，雖然困苦，總有希望！」一九四五年末，學校在重慶中蘇友好協會大廳舉辦「武昌藝專美術作品展」，他將這幅木刻畫和其他幾幅水彩送去參展，受到各方好評，並被人買去。他幫同學修改過的幾幅水彩畫也被賣出去了，儘管他進校不久，便嶄露頭角。

一九四六年，武昌藝專從重慶遷回武漢。號稱九省通衢的大武漢，在日本侵略軍的蹂躪下，已是滿目瘡痍。當時藝專的校址已被日軍炸毀，而臨時租借在漢口江漢路的寧波會館復課。一天他站在二樓，憑窗而望，映在眼簾的是不平的小路，遍地瓦礫中用薄板搭蓋的低矮平房，還時有落後的馬車馳過，遠遠望去，雖有幾處戰後殘存的小洋房，但也是陳舊不堪，高聳的水塔、璇宮飯店也失去了往日的豪華壯觀。見此一片衰微破敗的慘境，金家齊心情沉重地拿起畫筆，將眼前見到的戰後景況真實描繪下來。在接下來的課餘時間裡，他有意地帶著寫生本，穿行於武漢的大街小巷，一一記下了戰爭給這座城市留下的創傷，創作了一組水彩組畫《戰後武漢》，畫中他傾注自己的悲憤感情，用構圖和色彩揭露了日本侵略者的罪惡，發出深沉的呼喊：何時才能醫治好戰爭的創傷，恢復城市的繁榮！金家齊這段時期所創作的許多作品，真實地記錄了歷史的滄桑，其中一部分幸運地被保存下來，成了見證歷史的珍品。

從得意到失意

在武昌藝專，金家齊不僅在學業上是冒尖的，同時也是學校各項活動的活躍分子。早在重慶時，他就擔任了學校膳食委員會委員長，學校舉辦的一些大型聯歡活動，也由他主持。學校遷回武漢後，他又被選為學生自治會主席和建校委員會主席。一九四六年末北平發生了美軍強姦北大女學生的「沈

崇事件」，全國爆發了聲勢浩大的反美學潮，在漢的武漢大學、武昌藝專、武漢華中大學、湖北醫學院等大專院校的學生憤怒走向街頭舉行反美示威遊行，金家齊被推選為大遊行的總指揮。

那正是一個激盪的年代，充滿了民主思潮，在武昌藝專，金家齊領導的學生自治會與學校三青團互相對壘，還經常展開一些辯論。一九四六年，金家齊在學生中組織的「白芒畫會」，除了學術研究的需要，也有抗衡三青團的政治因素。

一九四八年初，內戰升級，物價飛漲，貨幣貶值，民不聊生。金家齊這時已結婚生女，為生活計，他在蔡甸漢南中學找了個教師職業，期間與教師中的地下共產黨員有所接觸，於一九四八年暑期加入了共產黨。入黨後奉調回武漢，對國民黨在武漢的軍政要員進行策反工作。武漢中共地下黨組織的一個秘密聯絡點就設在漢口江漢二路金家齊的家裡，每當地下黨員在他家秘密接頭時，金家齊的夫人周蘭就守在門口「望風」。

金家齊負責策反的對象是武漢警備司令部副司令兼平漢路局局長鄔浩，金通過鄔的哥哥、武漢商會會長鄔曉丹接近鄔浩，做他的工作，勸其反正，鄔同意放棄反抗。為不去臺灣，鄔浩於共軍進城前夕躲避到鄉下，共軍進城後才回到武漢。此時，金家齊已調離武漢，鄔因一時找不到證明人，被共產黨政權鎮壓。其妻兒也因此遭到株連，成了多年的「反革命家屬」，長期受著種種歧視，直到中共十一屆三中全會後，鄔的子女打聽到金的下落，由金寫了證明，才給他父親平了反，卸去了長期背負的沉重包袱。對此，金家齊感到十分愧疚，每提及此事，心裡就特別難過。

一九四九年六月二十五日共軍進入武漢，七月，金家齊奉調赴沙市參加城市接管工作。進城後，

他先後擔任市總工會工運組組長、市文工隊隊長、市委宣傳部宣傳科負責人、市文聯主席、文教局副局長、市政府副秘書長等職。金家齊以滿腔的熱情投入到各項工作。儘管工作十分繁忙，他還是沒有忘記畫畫，沙市的第一幅毛澤東的大幅油畫像就出於金家齊之手，沙市中山公園紀念碑也由他設計。他還忙中偷閒畫畫小品。有一次，他站在窗前，忽見一群烏鴉從高空飛過，他趕忙拿起畫筆畫了一幅《秋色圖》，並在畫上題了一行字：「屋前一片秋光好，乘興揮毫亂寫鴉」。

他春風得意地在黨、政上層機關工作了五年，當時他還只三十出頭，是沙市最年輕的縣級幹部之一，又有文化，金家齊對仕途充滿了抱負。正在他躊躇滿志時，突如其來的一場政治運動將他打落馬下。一九五五年全國開展「反胡風反革命集團」運動（一九八〇年中央已平反），金家齊被牽連進去，組織上認為他已不適於留在上層機關工作，將其貶謫到市文化館任專職美術幹部。

受此打擊，金家齊感到心灰意懶，看破一切，但時過不久，他的心就平靜下來，因為他又重新開始了他所鍾愛的繪畫事業，在線條、色彩中找到了自己的追求和樂趣，一切榮辱沉浮也就置之度外，無所縈懷了。

逆境中的輝煌

到文化館後，他首先將自己的美術作品掛在美術室，支起畫案，擺上畫筆、石膏像、調色板和罈罈罐罐，開始了他專業美術人員的生涯。

聽說文化館來了一位高水準的畫家，許多愛好美術的青年都紛紛跑去參觀。起初是去欣賞他的畫，後見他是這樣平易近人，和藹可親，就要求向他學畫。文化館本來就有輔導業餘文藝愛好者的任務，金家齊又樂於誨人，於是在他身邊就集聚了一批青年美術愛好者向他學畫。其中，既有社會青年，又有在讀的中學生。一時，美術室成了文化館最熱鬧的地方。幾年下來，先後從他學畫的有一百多人，每年被美術大專院校錄取的學生，全省除武漢市外，沙市是最多的。其中不少人後來都成了美術院校的教授和知名畫家，如中國美院教授黃發榜、深圳大學美術系教授劉子建、武漢工業大學美術教授王旋峰、中南民族大學美術學院教授羅彬、湖北知名畫家唐明松、已故高級工藝美術師熊家慶，都是五十年代從他學過畫的畫壇佼佼者。

離開紛擾的政界，擺脫了纏身的雜務，丟開惆悵，金家齊感到一身輕鬆，他可以將全部身心投入到藝術創作中去了。每天除了教學生，他就帶著寫生本，到處去看看畫畫，沙市中山路的街景、老天寶銀樓的建築、老城隍廟上的鐘鼓樓、長江上的帆船、古老的便河橋、拖板車的女搬運工，還有許多

人像、靜物，都一一收進了他的速寫本裡。

不幾天，在美術室的畫架上就能見到他的新作。他那扎實的功底、訓練有素的技巧和沉著的色調，都令眾多觀賞者讚歎不已。

一九五六年，省群藝館館長、版畫家武石來到沙市，見沙市文化館美術室裡掛滿了全家齊的畫作，功底是這樣厚實，作品是這樣準確流暢、情感真摯，大感意外地說：「想不到還有一個人才埋沒在這裡！」便將金家齊借調到省群藝館籌辦湖北省第一屆美術展覽。展會籌備期間，一天，他站在中蘇展覽館二樓展廳窗前，望著對面的漢口中山公園大門景色，即興畫了一幅水彩《漢口中山公園外景》。金家齊雖然只用了二個小時作成此畫，但技法的純熟、用色的老練，都達到美的境界，送展後受到觀眾的讚賞和關山月、黎雄才等畫壇名家的好評，並獲得了水彩畫種專業獎，由湖北省文聯收藏。次年，全省第一屆青年美展，金家齊另一幅水彩畫《靜物》，又獲得了二等獎。通過這兩次展覽，金家齊在全省美術界有了名氣，省美協準備為他舉辦個人畫展，並在《湖北文藝》雜誌上發佈了公告，湖北美術學院院長楊立光也邀請金家齊到該院任教，並向沙市發來商調函，殊不知單位某領導以「要講階級路線」為由，執意不讓他去，只好作罷。

在水彩創作的同時，金家齊潛心於水彩民族化的實踐與研究。早在四十年代，他在武昌藝專求學時，就曾對同學們說：「中國人為何不畫具有中國藝術風格的水彩？」他感到自己既較系統地學習了西方水彩理論，又有中國水墨畫的根底，對水彩中國化的研究絕非空想。但後來由於忙於生計和長期

從政，一度放棄了研究工作，現在成了專業畫家，有時間和條件繼續此項研究，何樂而不為？因此，五十年代起，金家齊就一直在埋頭苦幹，不求聞達地進行「水彩中國化」的研究與創作。五十年代，時任湖北省美術家協會秘書長的周韶華（現湖北省文聯主席）一次來沙市寫生，他看到金家齊的水彩作品即「為之一震」，認為他的作品「具有鮮明的可感性和濃郁的東方意象魅力，暗含著東方文化神韻，像他這樣有濃厚的民族文化意識，執著地構建本土文化意識，又具有個性化的語言形式是為數不多的。」「論技藝之高，造詣之深，在當時的湖北水彩畫壇上應推第一。」（周韶華：《有情趣的東方意象水彩》）

獄中作畫

正當他已取得某些研究成果，專心致志地準備繼續進行他的「中國水彩畫」的研究與創作時，一場更大的政治風暴又將他打入了地獄。一九五七年，中國大地開展了整風、反右運動，金家齊被劃為「極右分子」，並被判處有期徒刑五年。

金家齊懷著憤懣的心情走進監獄，幸好他有一技之長，除勞動外，還被經常被抽出來辦黑板報和畫宣傳畫。很快，他的繪畫名聲在監獄系統傳開了，省監獄也將他「借」去畫畫。在省監獄，他畫了一幅表現員警站崗值勤的大幅宣傳畫，監獄的人說：「這幅畫畫得太真了，去也好，來也好，總見

這個『員警』看著你！」他從省裡返回沙市看守所後，因有此好表現，受到看守所優待。為便於他畫畫，還單獨給了他一間小房。這時，金家齊的心情已平靜了許多，他利用這個便利條件，心潮湧動時，也在小紙片上畫畫國畫、水彩。當時他十歲的大女兒金樺常來探監。一次，他興致勃發，在一張小宣紙上隨意揮灑，畫了一群小魚送給女兒，並在畫上即興寫詩一首：

魚兒魚兒放膽游，永向前，不回頭。前面有險阻，前面有激流。
險阻煉爾膽，激流長爾謀，天寬地闊不用愁。我兒奮志當報國，休作庸人窩裡鬥。窩裡鬥，幾時休，損人利己鬼神愁。

字裡行間，寄寓了他對下輩的希望和對無休止鬥爭的厭惡。

一九六二年初夏，金家齊被提前一年多釋放出獄。回到家裡，滿目一片淒涼。自從他被關進監獄後，家裡一下子減去了主要經濟來源，一家五口全靠妻子周蘭每月幾十元的微薄工資維持生活。一家五口擠在一間曾作過倉庫、破爛不堪的十多平米的小房裡棲身，一張舊春臺、二張小床就把屋子裡擠得滿滿的。昔日進城的領導幹部、著名的美術家淪落到今日這般地步，金家齊十分心酸。一天他心有所動，即興畫了一幅《牆邊的靜物》的水彩寫真，畫面上是一堵殘破的舊牆，磚牆前的舊春臺上擺放

著散亂的瓶瓶罐罐和已經枯黃了的蓮蓬、殘藕及幾樣已經乾癟的菜蔬，真實地再現了他家當時生活的窘境。

金家齊出獄後，既沒有了組織，又無固定工作，為了全家人生活，他只得每天畫一些床頭小畫，以兩角錢一張賣給工藝品商店貼補家用。那時三年「自然災害」還過去不久，副食品供應仍十分欠缺。金家齊想到這多年家裡人在饑荒中度過，沒有什麼營養，妻子又正懷著小孩，便在「黑市」上出高價買回兩條鯽魚，又買了二棵大白菜，準備給大家改善一下生活。妻子正準備上午將魚做好，金家齊看著魚十分可愛，畫興大發，便拉住妻子，說改在下午再吃。他將魚、白菜和廚房的兩個壺罐擺放在木箱蓋上，畫了一幅《有魚的靜物》，並在畫下寫下一行字：「一九六二·十一留助記憶」。因為是有興而作，用筆特別自然，空間感覺也很好。一九九二年，此畫被收入《中國水彩畫圖史》。

「荊江之花」

一九六三年，當時的中共沙市市委書記曹野在沙市熱水瓶廠蹲點，曹野是與金家齊同時進城的幹部，與金家齊很熟，也知道金的美術才能，便點名要金家齊到水瓶廠去搞花樣設計。

沙市熱水瓶廠是一九五七年根據中央調整工業佈局、支持內地建設的方針，從上海遷來的四家小水瓶廠合併組成的。開始廠裡沒有自己的花樣設計室，水瓶外殼花樣所用的畫稿、紙板，都是從上

海、南京買來的，花樣陳舊，且畫得十分粗糙、死板，導致水瓶在市場上賣不出去，一度準備將「荊江」牌改名為「金魚」牌。金家齊到廠裡以後，首先建立了花樣設計室，帶著廠裡幾位青年美工，重新設計新的花樣，只用了短短幾個月時間，就把上海、南京買回來的老花樣換了下來。水瓶花樣設計雖屬一般工藝美術，但金家齊卻把它當作藝術作品來完成。他畫的花樣重姿態、重色調、重品格，鮮豔美麗，絢麗多彩，使這平平常常的熱水瓶，成了擺放在室內的工藝品，給人以豐富多彩的藝術欣賞和美的享受。

經過一段時間的努力，「荊江」牌水瓶的花樣已逐漸翻新，第一批經過花樣更新的小磅水瓶，送到上海展覽，同行都感到十分驚訝。短短的幾個月，「荊江」牌水瓶竟像變魔術似的以嶄新的風貌出現在他們的眼前。不久，市場上又傳來喜訊，「荊江」牌好賣了！特別是金家齊設計的花樣，都成了市場上的「搶手貨」，許多姑娘結婚置辦嫁妝，點名要買這些花樣的水瓶。

到了一九六四年底，金家齊和他的同事們共設計出大小磅別的新花型達九十八個，形成了多彩多姿的「荊江」牌風格。加之提高保溫性能、改進造型、包裝，聲譽鵲起，不僅暢銷國內，還遠銷到港澳、東南亞和歐美等幾十個國家和地區，被譽為「荊江之花」。金家齊在水瓶廠卓越的藝術作為，印證了一句老話：是金子放在哪裡都會閃光！

磨難中的佳作

正當「荊江」牌熱水瓶繁花似錦，工廠欣欣向榮之際，一場暴風驟雨席捲神州大地，「文化大革命」開始。市委書記曹野作為沙市最大的黨內「走資派」被揪了出來，為他羅織的罪名，其中重要的一條就是推行「專家治廠」路線，重用「牛鬼蛇神」。在批鬥曹野時，金家齊和本市另外三位知名高級工程師也被拉去，戴高帽、掛黑牌，一起參加陪鬥。金家齊對這樣的胡鬧，內心十分憤怒，事後戲寫了一首小詩，發洩自己的不滿：

「專家治廠」　創名牌　　也被拘來上鬥臺

何故陪君成反派　　啞然一笑豈開懷

在橫掃一切的文革風暴中，設計室他是待不下去了。先是將他下放到勞動強度最大的大爐車間勞動，後又將他趕到郊外廠辦養豬場去喂豬，規定他每天早上六點鐘上班喂豬，晚上六點鐘下班，夏天晚上再騎三輪車去撿兩小時西瓜皮（用作豬的飼料），撿完西瓜皮還要回到豬場去守夜。

造反派批鬥他，有時又利用他。一次，全市造反組織要畫一幅二米多高的毛澤東油畫像，知道他

畫技高，將他找去派人監督他畫。為表現明暗層次，金家齊在畫皮鞋時，用了大的隨意筆觸。畫好後，造反派頭頭來驗收，說他將毛主席穿的鞋子畫成了破皮鞋，面孔嚴肅地將他訓了一頓，令他哭笑不得。

在人妖顛倒的「文革」中，金家齊儘管頭上壓著「反革命」、「右派」、「反動學術權威」三頂帽子，但經歷過多次政治風暴的他，對眼前的災難已不感到十分意外了，他以沉穩的心態，對眼前所發生的一切泰然處之。一位藝術家在任何惡劣的環境裡他都永遠是藝術家。在那艱難的歲月裡，他的心仍掛在他畢生追求的繪畫藝術上，在繪畫中尋找心靈的寄託和生命的方舟。不准他公開畫畫，他就隱蔽地畫，他是個一生都隨身帶著寫生本、走到哪裡就畫到哪裡的畫家，儘管是磨難中，也仍然沒有改掉這個習慣，每天他都懷揣著個小寫生本和筆，在上、下班的路上，在豬場，在撿西瓜皮的街頭……將自己感到有興趣的景象，隨手一一速寫下來，然後借回家的時間在油燈下進行整理。多年後，他在回憶那一段的生活時，說「磨難中是繪畫救了我，一想到畫畫，我什麼都忘記了。」

此時，他和家裡人仍住在那間陰暗潮濕的小屋裡，上面有個閣樓。沒有繪畫材料，他就在紙殼上畫，他曾向女兒金莉說過，只要給我一枝木炭，我就能畫出自己想畫的圖畫來。一天，他借著屋上亮瓦透進的微弱光線，在用木板、木條釘做的小桌子上畫人像，畫了妻子周蘭的，又畫自己的，畫後，又拿在手裡自我欣賞一番，從中找到一份心靈的慰藉。二十年後，他翻出這些舊作，在自畫像的背面寫下了一段文字：「一九六六年畫於崇文舊居，轉瞬近二十年矣。當時已萬念俱灰，又不甘碌碌，乃借破屋頂光，寫此難平之意。」

他就這樣寫呀，畫呀，積累了不少素材。有一次，他的一個在湖北美院讀書的學生唐明松放暑假，特別到他的家裡看望他。在言談中，金家齊仍離不開藝術，他對學生說：養豬場也有美，好多可以入畫的題材在心中蘊藏著，總有一天我要把它們畫下來。事實正是如此，「文革」後，被收入《中國水彩畫圖史》的《雨後》、選赴國外展覽的《秋》、參加省美展的《初冬》、被湖北美術館收藏的《暮》、參加華東五省（市）聯展的《杏花春雨江南》、創造了水彩新技法的《秋韻》和《鄉間小景》等都是那一時期的作品。這些作品凝重大度、渾厚多姿，展示了大家的氣魄，畫出了作者的心聲，別有一種特殊的品位和深刻的思想內涵。有人對他那段時期的作品，作過這樣的評價：

「欣賞金家齊先生的水彩作品，在令人驚歎的表現技巧之外，別有一種沉穩持重而耐人尋思的內涵，這與他生命中所遭遇的淬煉不無關係。在那艱難的歲月裡，生命的光芒只有暗自深深在最深最深的心靈底層。他的許多作品都是在秘密的狀態下完成與保存下來的，然而這些對他身心深沉而痛苦的撞擊，卻磨煉出他堅忍、謙和的性格與對生命價值深沉的思索，孕育出他特殊的審美品位，使得他的作品別有一種深沉悲涼而清新脫俗的風格。」（曾蕭良：《萬象見氤氳，曖曖內含光》）

金家齊被趕出了設計室，他設計的花樣也一同遭到禁用，廠裡不再採用他的畫稿，而代之的是《大海航行靠舵手》、《三忠於》、《林副統帥題辭》等適應當時政治形勢的花型圖案，這些花樣儘管十分「革命」，但用戶特別是外商卻不買這個賬，產品銷售一下子又跌入了低谷。在一九七一年廣州秋交會上，「荆江」牌水瓶因花色不對路而受到外商的冷落。後來有個外商在交易會的舊樣品中，

翻出了金家齊設計的《玉蘭花》、《春華秋實》兩個花樣和從美術院校分來的學生郭方頤設計的一個花樣，才訂了一批貨。廠革委會頭頭感到「還是吃飯要緊」，便將金家齊調回了花樣設計室，但仍沒有放鬆對他的監督管制，除了設計，每天還命他早晨六點到八點打掃廠區衛生。居委會見金家齊已不在豬場養豬了，也命他節假日到居委會掃半天街。「掃地就掃地吧！」只要讓他重新拿起畫筆，他什麼也不計較。經過幾個月的努力，金家齊和他的同事們很快設計出一批好看的新花樣。在一九七二年的秋季廣交會上，「荊江」牌熱水瓶的出口銷售量居然躍居全國同行業廠家之冠，連送去的樣品也被賣光了，「荊江」牌水瓶又恢復了「荊江之花」的美譽。廠裡一個造反派頭頭暗地裡悄悄對金家齊說：「廠裡還靠你這兩筆吃飯！」

為祖國山河留痕

粉碎「四人幫」和中共十一屆三中全會後，天光頓開。一九七八年金家齊收到了錯劃右派的改正通知，恢復公職。經歷了二十多年的政治磨難，終於還了他的清白。從這以後，金家齊名譽恢復，一九七九年他當上了沙市市政協常委，一九八一年被調到沙市輕工業局主管全系統的設計工作，並被選為全省工藝美術委員會的副主席，先後擔任了省政協委員、省美協理事、水彩藝委、市文聯副主席、市美協主席、沙市畫院院長。

對眼前這所發生的一切，金家齊都以平常的心態對待，他並不十分在意這些頭銜，他最為欣喜的是自己能隨心所欲地公開畫畫了。一天，老伴在集貿市場上買回幾條鱖魚，金家齊一時興起，畫了一幅題名《鱖魚》的速寫小品，並在畫面上題詞：「多年不見鱖魚，今集市開放，始得一見，於家務紛亂中捉筆誌之」。這幅畫他畫得隨意而暢快，畫面生動感人，洋溢著畫家從「文革」磨難中走過來難以抑制的欣喜。

此時他已是花甲之年，他十分珍惜這遲到的晚晴，他要抓緊時間多創作一些作品，多研究一些「中國水彩畫」的畫法。他曾寫過一首題為《自勉》的勵志詩表達當時的心情：

他還在一首詞中填入了這樣的詞句：

客路三千里，坎坷四十年。自分沒草莽，不意見晴天。
但求心無愧，何懼從頭越。誰畏征途遠，焉可歡衰顏。

「而今國是縈懷，催我振轡征途。論得失，都尋常事，何須反顧？」

金家齊從五十年代起，因為他受著種種限制，二十多年來，沒有到外地寫生，也不允許他參觀全

國大型美展。特別是「反右」後，更不許他拿作品參加展覽，有時他設計的水瓶花型在行業評比中得了獎，也不讓署他的名字。改革開放後，他獲得了行動自由，決心趁自己還跑得動，到祖國各地去寫生。他十分欣賞中國著名山水畫家李可染的一句話：「為祖國河山造像」，金家齊說：我也要為祖國歷史留痕！

從七十年代末起，他就帶著寫生畫具奔赴各地寫生。他先後到過北京、承德、黃山、貴州、重慶、五臺山、桂林、張家界、蘇杭、灘江、洞庭和泰山、衡山、華山、嵩山、恒山等中國各大名山，足跡走遍祖國的山山水水。乘火車，他靠在窗前；乘輪船，他佇立甲板。他走一路，畫一路，將沿途的風景名勝、民俗風情、物品特產，乃至坐在大車穀堆上的農婦，趕集歸來的侗女，石板蓋成的民居，江南的鵝群，大足山上的佛像，頂禮膜拜的僧眾，都一一畫入他的寫生本上。他給他自己的寫生與創意立下了幾條：：第一，不能張冠李戴；第二，不拘細節，取其所欲見，舍其所勿庸見；第三，要有所引伸；第四，創意的範圍；第五，要昇華與歸納，易作者之畫境為觀者之化境；第六，錘煉是為了最真。

就這樣，他堅持到外地寫生十多年，積累的寫生素材達數十本。他不怕辛勞、不怕吃苦，他認為現在可無拘無束地寫生作畫，是對他二十多年所失去了的最好的彌補。他一邊寫生，一邊創作，十多年來，先後創作出《黃山雲松》、《菏澤牡丹》、《泰山極頂》、《雁蕩山下》、《野塘飛鷺》、

《菊》、《採收》、《飲馬》、《山間小景》以及《三峽系列》等作品及研究稿二百多幅。他以中西並用的手法和豐富的色彩，反映了祖國的壯麗河山和城鄉面貌的新氣象，創造出大量具有優美意境和感人情趣的作品，不論是風景、人物、靜物，都瀟灑明媚、激情奔放動人，哪怕是一幅小小的牡丹也畫得那樣豔麗、潤澤、形神兼備。

金家齊做人真誠，為藝也真誠。他認為繪畫是一門誠實的事業，如果不能遠離浮躁、遠離沽名釣譽，就不能產生美，更不能創造美。他曾在一首題為《詩箴》的詩中這樣寫道：

「詩貴有真情，人貴有真誠。以誠參天地，方可泣鬼神。或囿於成規，或殭守師承。不敢越雷池，不敢露心聲。只如小兒女，效作東施顰。嗟哉學舌者，豈能是詩人。」

雖是論詩，亦為論畫。字裡行間，反映他真誠平和的從藝心境和創作態度，在任何時候都堅守自己的一顆純真的心。淡泊寧靜地用我家我法畫出自己的心聲，從而造就了他水彩藝術恆久的生命力和感染力，他於九十年代創作的《「三峽」風光》組畫，最能說明他的為人為畫。

早在一九四六年秋，武昌藝專遷回武漢，金家齊因所乘木船途中沉沒，改作步行，途經三峽時，那雄偉、秀麗、奇特的自然風光，使他深為震撼，驚歎大自然的鬼斧神工。他當時就立下志願，終有一天他要用自己的畫筆將這神話般的境界真實地描繪下來。在這以後的四十多年歲月裡，因屢遭坎坷

而未能如願。一九八七年他已六十六歲，正式辦理了離休手續，便決心利用有生之年搶在三峽工程動工、峽谷被淹沒之前將三峽奇秀的風光繪畫下來，以實現自己多年的夢想。從這以後，他每年都要從宜昌乘船到重慶，再從重慶返回宜昌，沿著全長一百九十三公里的山水畫廊一路寫生。雄偉壯麗的瞿塘峽、幽深秀美的巫峽、灘多水急的西陵峽，一一描入了他的寫生本，並隨時記下自己的感受，他的全部身心都浸沉在山的重疊與石的紋理變化之中，令他陶醉。

有一次，在三峽由於過份激動，四卷膠卷回來沖洗，竟有一卷是空白，那又是他最感興趣的資料之一。他二話沒說，當即起程重返三峽，終於補照了那些資料。金家齊以七旬之身在三峽寫生整整六年，前後往返三峽十多次，又經過四年的艱苦創作，終於完成了由《三峽雲煙》、《峭壁懸石》、《三峽石壁》、《三峽鷗影》、《三峽晚煙》、《峽光掠影》、《三峽夕照》等十多幅整開水彩畫，組成了一組氣勢磅礡、幽深迷蒙的《三峽風光系列》組畫，另外還有二十多幅三峽素材研究稿，對三峽石壁的結構、肌理與江水的變化的研究是那樣的準確、精到。過去不少畫家也曾畫過三峽，但多是寫意、寄意，像這樣實地大量的寫生與研究，這樣真實、系統地將它描繪下來，金家齊可稱是畫界第一人。有位美術評論家曾這樣評價金家齊《三峽系列》的藝術成就⋯

「他描寫三峽石壁，用色輕薄而淺淡，錯綜複雜的崖壁，他以簡略的筆線和快面描寫，卻給人堅若金鐵、氣勢磅礡的質感。尤其是他對雲霧的處理，以留白的方式，讓山崖與山崖之間產生

距離，在雲霧迷朦之中，也讓人產生遐想的空間。尤其特殊的是，他的雲霧雖以留白處理，卻輕輕加入了色彩的元素，使得雲煙之中似乎含藏著光影或是彩虹般的水氣變化。山光雲景，霧氣飄動，加上碧水之中靜水流深的趣味，相映著崖壁的倒影與留白的河洲，以及行船的船家，不但顯得氣韻盎然，更有一股動靜相生，而又悠然自得的氣質。」

「我還想再活一次」

金家齊一生淡泊名利，從不為名利所累，也不為時尚左右，特別是經過這樣多的人世滄桑，他更不求出人頭地，不求一鳴驚人，始終以一顆平靜的心態，心無旁騖地讓自己浸沉於繪畫與研究之中。

自一九九四年由他主持在沙市舉行的湖北省水彩「雙聯」展後，他就很少與外界聯繫，也不參加各項畫展，中國水彩研究會聘他為理事、湖北書畫院幾次邀他擔任該院院士，他都一一婉言謝絕。他在寫給他的畫友、湖北省書畫院院士陳少雲先生的一封信中曾表露過自己的心跡：「我不能像你一樣，自由翱翔於藝術天宇，我深感來日不多，我想利用這點餘年，畫幾幅畫，完成一點冷靜的研究工作」，從那以後，每次舉辦全國和全省美術作品展覽，畫界同仁都要他送作品參展，他的學生也多次提出要為他舉辦個人畫展，他都以「太勞神費力」，一一婉言謝絕。有一次省裡舉辦畫展，籌辦展會

的負責人對他說，展會已為你準備了四個大畫框，也不要你出展費，你就拿幾幅來吧。金家齊還是笑著謝絕了。

金家齊一般不拿作品參加展覽，但有一次卻是例外，一九九七年香港回歸，市里籌辦慶回歸的畫展，老人精心繪畫了一幅整開水彩畫《團結松》送展。這幅畫他畫得頗為認真，尤其是用筆用色多借鑒於中國傳統繪畫。畫好後，他又在畫上題寫了一段較長的文字：「『團結松』乃黃山名松之一，因此類巨松，一本多幹，故以團結名之。其雄踞高峰，傲然屹立，有不可等閒視之氣概。此畫作於香港回歸倒計時一百天之日，本於我早年幾上黃山寫生系列之素材。今以參加慶回歸之展出，以寄本固枝榮慶回歸，並祝祖國日益興盛之意！」愛國之情，溢於字裡畫間。

進入二十世紀後，金老已年逾八旬，因年事已高，他也不再外出寫生了，更不與外界聯繫，基本過著隱居式的生活，每天靜下心來，深居簡出，閉門作畫或整理原來的畫稿。在他的畫室裡，一幅幅大大小小的水彩畫掛滿了房間，其中有的畫作還特別標明「初稿」或「研究稿」。經過幾十年艱難的磨煉，他的畫更為成熟、凝重大度和揮灑不羈，畫面構圖嚴整，用筆簡練、暢快、勁利，用色不多，卻景致幽雅、萬象森然，別有一種淡泊寧靜的趣味，不少畫看起來就像是「寫意水墨的水彩」。

曾任中央大學、南京工學院建築系教授，被稱為「中國水彩之父」的百歲水彩畫家李劍晨生前曾對好友、臺灣淡水大學教授李奇茂這樣評價金家齊的水彩作品：自西方水彩傳入中國，畫風都是偏重於西方，只有金家齊才是將東西方結合，創造了中國水彩畫的民族風格。

中國美術家協會理事、水彩藝委會主席黃鐵山也對金家齊東方水彩的藝術風格作過很高的評價：

金家齊的作品在作品內涵上，他抓住了意境和氣韻，突破了客觀如實描寫的局限，充分展示了一個中國藝術家的審美情趣；在作品手法上，他採用充滿激情、隨意揮灑的『寫』，而反對死板被動、照抄物象的『磨』，幅幅有中國水墨畫式的酣暢淋漓之感；在作品的傳寫的模式上，他強調了『默寫』和『速寫』，認為只有嫻熟於心的默念過程，才能把筆墨的錘煉與形神在心中的提煉結合起來，才能逐漸達到超凡脫俗的程度，產生形意相生的妙景。

天有不測之風雲。二〇〇三年十月，老人根據三峽寫生素材正醞釀創作一幅《神女峰》的水彩畫。一天，他突然感到頭一陣發昏，視力模糊，兩腿無力，便擱下畫筆，到醫院診治，經醫生檢查，為腦血栓中風。老人在病中，心裡仍想著繪畫，他說：「我能再活一次就好了！」病情稍有好轉後，他便有意加強鍛煉，每天從五樓家中走下來，到對面公園轉一圈，或練練毛筆字，寫寫詩，加強大腦鍛煉和恢復手勁，三年後身體漸漸康復。

二〇〇六年夏天，他見住宅對面川祖宮池塘裡，綠葉滿塘，荷花競放，激發了他的藝術激情，便拿起寫生本將它速寫下來。有位叫蘭蘭的鄰居見他如此癡情，勸他多多休息，說：「您年紀大了，不要再寫『老皇曆』了。」金家齊笑了笑說：「謝謝你的好意。」回家後，他試著畫了一幅水彩《荷花》，並在畫的一側仿前人句題道：「一年好景君須記，正是荷塘綠滿時——二〇〇六年八月病後初作。」此幅《荷花》水彩，花影相映，新穎別致，既有西洋畫寫實功力，又有傳統筆意和動人情趣，

呈現出含蓄的詩意。「我又能畫畫了！」欣喜之餘又作自嘲詩一首：

身心尚健手腳遲，自詡聰明人笑癡。

非怪蘭蘭奚落我，「過時皇曆」豈先知。

繼試畫《荷花》之後，兩年來，老人又畫了三十多幅畫，風景、靜物、花卉、人物各樣題材都有，金家齊將其集成一本，並在扉頁題詩一首：「練線又練點，就為老花眼。夜夜丹青夢，前路能多遠──晚年惡疾相纏，時日荒疏，苦難自補，再不急起直追，悔恨何及，勉之勉之！」金家齊先生這種老驥伏櫪，為藝術奮鬥終生的執著精神，實在令人敬佩。

金家齊有四個女兒，大女兒金樺精室內工藝裝飾；二女兒金矾擅國畫，現為湖北省美協會員；三女兒金莎，從事商業工作，市勞動模範，曾擔任市人大代表；么女金莉更得父親真傳，專攻水彩，曾在中央工藝美術學院進修和在湖北美院研究生部水彩班研究水彩創作，曾任荊州婦女畫會副會長，二○○一年定居臺北，現為臺灣知名女畫家。

金莉從小就對父親非常崇拜，一直是她心目中的天才大畫家。二○○三年她接到父親病重的消息，匆匆趕回家，在病榻前，她想到父親保留了這麼多、這麼好的作品，絕大部分都是沒有公開露過面的，應在父親有生之年，為父親辦一次個展，讓這埋沒了幾十年的作品公開展出來。她便倚在父親

身邊，鼓勵父親說，我要為你出版畫集、辦畫展，你要早日康復，有很多事情我等著與你共同完成。

經過一番籌備，《金家齊水彩畫集——有情趣的東方意象水彩》於二〇〇八年一月在臺灣正式出版，金家齊水彩個展也於同年五月在臺北國父紀念館成功展出，展出期間，好評如潮，並有畫界與企業界的朋友，以每幅幾十萬元到一百萬元新臺幣的高價買走了金家齊的幾幅水彩畫。有位畫家不僅買了他的畫，還在一篇文章中動情地寫道：

「對金家齊先生，這位被忽略多年的水彩巨匠，我們所應該做的，除了舉辦展覽、出版畫冊之外，更應該開始積極地收集他的相關資料，進行藝術風格與史料的整理、分析與研究，這對於一生奉獻給水彩藝術的金家齊先生來說，這才是我們這一代對於篳路藍縷的前輩畫家，最好也是最高的致敬！」

金家齊先生為發展中國水彩畫事業，埋頭苦幹、不求聞達，矢志不移地奮鬥了六十多年。他卓有成就的探索成果顯現出不可磨滅的光彩，給我們提供了許多可資借鑒的寶貴經驗，他的從藝態度和探索道路所具有的典範意義，很多方面都值得後輩認真領會和學習。我們衷心祝願金家齊老人生命與藝術長青！

（載二〇〇九年第七期《名人傳記》）

一位老藝人的梨園舊事
——郭叔鵬與京劇名家的交往

著名的京劇表演藝術家郭叔鵬，十一歲從藝，在上世紀四、五十年代就唱紅南京、武漢、臺灣和湘、鄂兩省。在幾十年的藝術生涯中，曾得到菊壇皇后戴綺霞的提攜，受到田漢先生的讚譽，為梅蘭芳先生改過詞，還參加過赴廣州迎接馬連良、張君秋從香港回歸大陸，曾先後與周信芳、李萬春、戴綺霞、關肅霜、宋寶羅、厲慧良、郭玉昆等老一輩京劇大師同臺演出、多有交往，頗多逸聞趣事。筆者早年是郭老的粉絲，晚年又與郭老結成忘年好友，為搶救這份珍貴的菊壇史料，筆者在郭老生前曾經常到湖北荊州人藝宿舍，與這位「活檔案」進行過多次長談，對他的從藝經歷頗多瞭解，現從中擷取了幾個精彩片斷，以饗讀者。

南京：向諸多名師學藝

郭叔鵬一九一七年生於江蘇吳江縣一個貧苦農民家裡。十歲父親病逝。因生活所迫，他十一歲時

母親四處託人說情，將他送到一個杭（州）嘉（興）湖（州）「水路班子」學戲。

江南水鄉水網密佈、河汊縱橫。上世紀的二、三十年代，這一帶的水路戲班不少。班主大都是有家有業、有頭有腦的人物，其戲箱上寫有老闆的堂名和姓氏。班子的軟硬，所擁有的船支是一個明顯的標誌。船越多，班子就越硬，一般都是七、九、十一條船組成一個班子。他們夜間行船，白天演出。演出的地點大多在廟宇和廟前的戲臺上。有時也將船並在一起，在上面鋪上木板，搭成臨時水上舞臺演出。

郭叔鵬所在的這個班子，叫堂明班，共有十一條船，是一個比較大的戲班。郭的啟蒙老師羅寶坤先生，江蘇宜興人，是位老生演員，戲路很廣，對徒弟要求也很嚴格。郭叔鵬每天天不亮就要起床，到荒郊野外去練聲。練「拿頂」（頭朝下倒立）時，師傅規定點半支香，香不燃盡，誰也不敢下來。學了三年，因班子解散，郭叔鵬二入師門，投到蘇州王富臣老師門下學藝。王富臣是蘇北興化縣人，班子成員大多是王家的兄弟、子侄與徒弟。他們以蘇州為大本營，流動於常州、鎮江、南京、高郵、應寶、泰州、東臺一帶演出。那時一些城市已有了戲園子，還點有煤汽燈。他們不僅每天演出，有時還演日夜兩場。為了適應觀眾口味，除演折子戲，還常演整本戲和連臺戲。劇目有《狸貓換太子》、《乾隆皇帝下江南》、《七劍十三俠》、《濟公活佛》、《五虎平西》、《七俠五義》等等。郭叔鵬由於是徒弟，在班子裡沒有定行，所以不管是生、末、淨、丑、外帶上、下手他都能接受。這樣他

的行當面就廣了，實踐的機會也更多了。當時他們班子的看家戲是連本《狸貓換太子》，能連演三、四十本，包公（幼年）、公孫策、仁宗、田忠、八賢王、展昭、白玉堂、顏查散、油流鬼等人物角色郭叔鵬都演過。由於他經常演出，記憶力又特別好，他基本上能將「總講」（文學劇本）熟記熟背下來。五十年代中期，他所在的沙市京劇團排演《狸貓換太子》，郭叔鵬擔任執行導演，其「總講」就是照著他的回憶記錄下來的。

郭叔鵬在王富臣老師名下學了六年，應行是「硬裡子老生」（主要配角），又幫了一年師。

一九三八年下半年辭別師傅，出外闖蕩搭班唱戲。這時他的母親已經去世。去世時，郭叔鵬正在各地演出。他深為沒有給母親送終戴孝倍感愧疚，便特地做了一件灰布夾袍，作為對母親的悼念。為此他還作小詩一首，以為自責：「本應戴孝三年，怎奈用心不全。每天穿紅掛綠，何必假意敷衍。」

郭叔鵬搭的第一個班子，班主叫劉鳳霞，是一位三十多歲的花旦演員。班子很硬，演員比較齊全，有全幅戲箱，外當家在社會上交際也很廣，所以發展很快。他們先是在蕪湖遊樂場演出，兩、三年之間，便把大本營轉移到南京四相橋明星大戲院。郭叔鵬唱戲賣力，與班主關係相處得好，臺上臺下的合作也很默契，所以他在這個班子一待就是六年。

當時南京有幾家大戲院，除明星大戲院，還有夫子廟前的南京大戲院，新街口鼓樓側的一家大戲院，此外還有麗都花園（遊藝樂園）等。郭叔鵬主要在明星大戲院唱戲，有時也應邀到其他戲院演出。因此他接觸和交往了不少名演員，如高百歲、劉韻芳、海碧霞、郭玉昆、王少樓、言慧珠、劉五

立、劉漢臣、鄭國斌等。並和其中很多人同臺演出。郭叔鵬從他們身上學到了很多東西，其中最使他難忘的，一個叫海碧霞，一個叫劉漢臣。

海碧霞是四十年代菊壇的佼佼者，文武兼優，色藝俱佳，初出茅廬，便風彩照人。她母親海雲峰，原是個女武生，雖已息影，但對女兒要求很嚴。有一次，海碧霞演《金山寺》，扮白娘子。郭叔鵬扮神將與她對打。那幾天她腳下長瘡子，並已爛穿，連走路都一跛一拐的。白天排練時，海母沉著臉對她說：「到臺上不許泡湯，不許出差錯！」海碧霞含淚點頭。當晚她強忍著疼痛登臺演出，一絲不苟，一點也不遜色。

劉漢臣是與藝術大師周信芳同時代演員，文武兼備，功底厚實。郭叔鵬曾在《追韓信》等戲中與他配過戲。有一次，劉在《封神榜》中扮東伯侯姜文煥。戲中，他掀起公案，凌空而起，從舞臺中間雙膝跌跪到臺口，至少兩米距離，其功底之硬和皮肉之苦可想而知。

郭叔鵬從學藝到搭班演戲，在家鄉前後十六年，練就了扎實的基本功並積累了較多的舞臺經驗。

一九四五年，他應漢口大舞臺之聘，同黃雲鵬（中共建政後曾任瀋陽京劇院副院長）、蔣婉華（中共建政後曾任沙市京劇團團長）、胡月珊等一行十多人，離開南京來到武漢。當時郭叔鵬是作為演員兼編導赴武漢的，他的應行（行當）仍是「硬裡子老生」，此後不久，郭叔鵬便在武漢唱紅了。

亦師亦友戴綺霞

舊時的戲班子有很多規矩，你是幹哪行的，就專來哪行的活，如果你是「硬裡子」，你的配角演得再好，也不能主演大軸戲。比如《追韓信》，你能飾韓信，卻不能演蕭何；《甘露寺》你可演劉備，又不能演喬玄（國老）。郭叔鵬雖然基本功扎實，戲路廣，生、淨、末都能唱，而且能編、能導、能演。但由於受到「應行」的限制，在他開始搭班的六年間，他一直沒能在大軸戲裡唱主角。這種情況一直到一九四五年才得以改變。而讓他改變命運的則是後來在臺灣被譽為「菊壇皇后」的一代名旦戴綺霞。

戴綺霞出身於梨園世家。她從小就跟著母親在南洋一帶演出。有「九歲紅」之稱。她擅長花旦和刀馬旦，也能演其他旦角並反串小生。她的絕活是「蹻工」，她能踩硬蹻在臺上走矮步、打腳尖和表演「金雞獨立」、「挑水自動換肩」等高難動作，無人能出其右。一九四五年夏，戴綺霞和她的丈夫王韻武（武生），帶著她的弟子關蕭霜和另一藝徒在河南信陽戲院掛頭牌花旦。這時郭叔鵬在武漢已小有名氣，也被單獨邀請到信陽演出。

也是機緣湊巧，戴綺霞的丈夫王韻武是三十年代初郭叔鵬在水路班子學藝時的師叔。離別十多年，相見甚歡。戴綺霞讓郭叔鵬配了幾齣戲。戴的拿手戲是《馬寡婦開店》、《盤絲洞》、《穆柯

寨》等。在《馬寡婦開店》裡，她演馬寡婦，郭演狄仁傑；《盤絲洞》戴飾蜘蛛精，郭演豬八戒，關蕭霜扮小妖；《穆柯寨》戴飾穆桂英、郭飾楊宗寶、關飾楊六郎，配合得十分默契。《盤絲洞》有個「揹包」高難動作。豬八戒用雙手將蜘蛛精懸空托起，然後將她從右往後摔，轉三百六十度，再用一隻手從左邊將她接住。一次，郭叔鵬在表演這個動作時，手給戤了氣。他強忍著疼痛，繼續托住將她放在地下，博得全場喝彩。回到後臺，後臺的人祝賀地對戴說：「在所有給我配過戲的角兒中，叔鵬是給我感覺最好的。」她說：「叔鵬做戲認真，『狄仁傑』、『豬八戒』……我接觸過不少，都是跟著我的表情走，而叔鵬卻把我的感情調動起來了。」從此，戴綺霞便有意要提攜和成就郭叔鵬。

一九四五年下半年，抗戰勝利後，漢口大舞臺專門派人邀戴綺霞回武漢「挑樑」。戴綺霞帶著她的全家和郭叔鵬來到了被稱為九省通衢的大武漢。當時，漢口大舞臺挑牌老生是譚派弟子王鴻福。王鴻福當時在藝壇已赫赫有名，被觀眾稱為「鴨胚肝」，意思是唱的戲特別有味道。大舞臺還有一位馳名全國的武生劉五立。郭叔鵬跟這三名角在一起，無論是資歷和名望都要後退一步。但戴綺霞卻看中了他的藝術才氣，認為郭的基本功扎實，具備「四功」（唱、做、念、打）「五法」（手、眼、身、法、步），做戲特別認真，將人物的精、氣、神全部表現出來了，又吃得起苦。便不止一次地私下鼓勵他說：「你沒有看到你自己的長處吧，其實在武漢這個地方，觀眾是非常喜歡你的。」戴綺霞經常向大舞臺管事的點名要郭叔鵬配戲，讓郭在內外行中擴大影響。

一天，戴綺霞突然問郭叔鵬：「你會唱《斬經堂》嗎？」「會。」「那你為什麼不唱呢？」郭

說：「你要我上哪兒唱呢？誰又陪我唱呢？」

「我陪你唱，我來演王桂英！」一句話把郭叔鵬驚呆了⋯「你不是開玩笑吧！」

「誰和你開玩笑。」戴綺霞說：「不僅我陪你唱，我還要替你請鴻福叔陪你反串老旦。」郭叔鵬

更不敢相信了⋯「那能行嗎？」令他想不到的是，王鴻福竟慨然應允了⋯「好哇！這齣戲過去我陪譚

（富英）老闆唱過，不費事，對一對詞就行了。」

戴綺霞、王鴻福自願降格、破格（戴主要演花旦，現演青衣；王演老生，現串老旦）抬郭叔鵬的

事，在劇院成了爆炸性新聞。這可難倒了劇院老闆。

舊時，劇院的廣告牌和戲單，演員的排列順序是很有講究的。掛頭排的演員名字是躺著的一橫

排，掛二牌的是坐著的排成品字形，再後面的就是站著的一直排。兩位唱頭牌的演員為一位唱二牌演

員配戲，這該怎麼排呢？情急中，老闆想到了一個辦法，將「坐」著的郭叔鵬三個字排在中間，兩旁

各「睡」上戴綺霞和王鴻福兩人的名字。

廣告貼出後，轟動了武漢的戲迷。演出時，郭叔鵬扮演的吳漢一出「馬門」亮相，觀眾就給了他

一個碰頭彩，隨著劇情的發展，觀眾又給了他滿堂彩，即當叫彩的地方，觀眾都叫了彩。

卸裝時，戴綺霞問郭叔鵬：「怎麼樣，觀眾很看重你吧！你怎麼就看不到自己的功底呢？」從

這以後，戴綺霞、王鴻福兩位老師繼續主動地為郭叔鵬配了幾次戲，如《天雨花》，郭叔鵬演左維明

（主角），戴綺霞飾荀含春，王鴻福演陳母（均為配角）。在《蝴蝶夢》中，郭前演莊周，後演楚王孫，戴演田氏。

一次，劇院準備排演《鳳儀亭》，但缺人扮演關羽。又是戴綺霞出來說話了，她指著郭叔鵬對戲院老闆說：「他能演，就讓他演關公吧！」

在舊時戲班中，不是隨便什麼人都可演關公（紅生）戲的，必須是演過多年戲的文武老生、並具備「六門通」（文、武、唱、做、崑（曲）、亂（彈）不擋），方可勝任此角色。在戴綺霞的鼓勵下，郭叔鵬出演了關公。從此，紅生戲便成了郭叔鵬主要劇目中的一部分。郭叔鵬在舞臺上嶄露頭角，牢固地奠定了他挑樑老生（主要演員）的地位，唱紅了武漢三鎮。

田漢改詞

一九四六年冬，郭叔鵬受邀赴信陽挑大樑。他辭別了有恩於他的戴綺霞等，隻身赴河南闖蕩中原。演了一段時間，又重返武漢，接著又去廣州，參加了國軍的一部隊劇團，一九四七年冬去了臺灣。

此時的郭叔鵬，年方三十，風華正茂，加之又有近二十年的舞臺經驗，一登後就唱紅了臺灣。其拿手戲有《追韓信》、《觀畫》、《跑城》和《群英會》、《華容道》、《陽平關》等。而且在一齣戲中同演幾個角色，如他前演魯肅、後飾關羽，深得觀眾好評。

臺灣當時最大的劇場是臺北中山紀念堂。樓上樓下共有二千五百多個座位，前面的售票大廳有

四個窗口。劇院內觀眾對號入座。令人驚奇的是，偌大個劇場，那麼多觀眾，臺上也沒有任何音響設

備，臺下卻聽得清清楚楚，唱腔念板，字字入耳。郭叔鵬先在臺北中山紀念堂演出了幾場，後又到各

地巡迴演出。有一次，劇團到屏東演出。當晚的大軸戲是郭叔鵬的《古城會》。化妝時，有人告訴

他，田漢先生在臺下看戲。郭叔鵬知道田漢是個大戲劇家，寫過很多劇目。那晚他演得更加認真，演

出效果也特別好。終場後，郭叔鵬正要卸妝，田漢先生有人陪同到了後臺。經過介紹，田漢親切地對

郭叔鵬說：「想不到你的個頭不高，表演得卻很棒，這是氣質、是臺風。你是個角兒！」

郭叔鵬道謝說：「感謝田先生褒獎，還請您多提意見。」

田漢略略考慮了一下說：「好，我來給你提個意見。關羽在『悶簾』（幕後）那句倒板是怎麼唱

的？」郭叔鵬答道：「辭別曹相過陽光。」田說：「這句詞沒有突出人物的性格，不如改成『單刀匹

馬黃河岸』，以展示關羽的英雄氣慨。」郭叔鵬連聲道謝。

郭叔鵬從田漢先生改詞得到啟示，又將後面接著唱的幾句詞也作了修改，連起來就是…「單刀

匹馬黃河岸，千里尋兄淚灑在胸前。一路上曾把六將斬，保定了二皇嫂闖過了五關。」把關羽過關斬

將、無比勇猛的精神和千里尋兄的急切心情都形象地概括出來了。在此同時，他還將後面「二六」中

原來的一段詞：「曹孟德他待我恩德義好，大丈夫豈能忘桃園結拜交……」改成了「曹孟德雖待我恩

德非小……」使唱詞更加準確。

從此，郭叔鵬再演《古城會》時，都是唱改過了的詞。他說：經過田漢先生的教誨，我懂得，凡戲中所唱的詞和念白，都應千錘百煉，力求準確和表達一定的實際內容，而不能搞那些諸如「孤王我坐江山風調雨順」那樣盡是空話、套話的「官中詞」、「水詞」。

梅大師的「一字之師」

田漢先生為郭叔鵬改詞，郭叔鵬也曾為梅蘭芳大師的唱詞改過字。於是菊壇中有人將此事說成是「一字之師」，而郭叔鵬則認為這是梅大師的博大胸懷。事情的原委是這樣的：

一九四八年冬，郭叔鵬隨部隊離開臺灣開赴北平。一九四九年初傳作義投誠，郭叔鵬跟隨大部隊參加了共軍南下工作團京劇團。郭叔鵬任工作團的分隊長，先在北京演出了幾場，效果很好，不久，劇團奉命南下。郭叔鵬以軍代表的身分，參加接管了漢口友誼街大舞臺，將其更名為人民劇院。

那時劇院實行的是院委制，郭叔鵬擔任了院委會副主任。當時，武漢有兩個實力雄厚的京劇院。一個是設在民眾樂園的武漢京劇團，一個便是由大舞臺更名的人民劇院。根據分工，人民劇院以接待和聘請名流演員流動演出為主，作為分管業務的副主任，郭叔鵬親自參加接待過梅蘭芳、周信芳、程硯秋、荀慧生、李萬春、楊寶森、王玉蓉、李慧芳等一大批著名京劇演員。

梅蘭芳是一九五一年四月十八日來到武漢的，這是他第五次來漢。梅先生畢生致力於京劇的改革與創新。這次到武漢演出，他特地將《女起解》中頭場「辭別獄神」這段戲全部刪掉。把原來的老詞：「保佑我與三郎重見一面，我重修廟宇再塑金顏」改成了「我這裡將狀子暗藏裡面，到太原見大人也好伸冤」。

當時郭叔鵬負責處理場務上的一些事。一次，梅蘭芳演《霸王別姬》，他要求虞姬在掌燈出帳時，臺上的射燈要始終尾隨著她，郭叔鵬交代「燈光」（劇場工作人員）辦到了這件事。因此，不幾天，梅先生便與郭叔鵬很熟了。

四月二十四日晚，梅蘭芳先生演《女起解》，演出前，梅先生請郭叔鵬在看完他改過的這齣戲後，提提意見。

郭叔鵬對梅先生的戲，每出都是必看的。這次他看得更加認真。演出結束後，郭到後臺扮戲房向梅先生道辛苦。梅蘭芳問他：郭主任，你看了蘇三戲嗎？郭說：看了，我認認真真地看了。梅又問：你看了，有什麼意見嗎？郭叔鵬說：今天的蘇三，刪走了辭別獄神的形式和唱詞，破除了迷信的內容，這是非常好的。但是還有個問題，我想請教梅先生。郭叔鵬說，蘇三唱的那段「反二黃」，開口第一句就是：「崇老伯，他說道冤枉難辯」，這難字從何而來？郭接著說：蘇三，就念：「你大喜啦！」蘇三問他：「我喜從何來呀？」崇公道又念：「今日按院大人在太原下馬，提你前去復審，你的官司有出頭之日啦，豈不是一喜嗎」？我們看崇老伯的念白裡面，哪裡含有說

蘇三冤枉難辯的意思呢？相反的，倒是說他的官司，可能有出頭的希望了，這似乎應該修改一下。梅

蘭芳先生想了一想說：您的意見提得很有道理。我們要糾正這個錯，離開不了兩種方法：一是改崇公

道的念白；一是改蘇三的唱詞。我看崇公道的念白不好改，因為他的原詞都很合乎劇情，是不能隨意

改動的。那就改蘇三的唱詞，又得注意一點，那段「反二黃」唱腔，已流傳多年，有了

定型。觀眾嘴裡恐怕很普遍地都會哼上幾句「崇老伯……」的腔兒，我們最好是改詞不改腔。郭叔鵬

說：梅先生說得對。這我已經想好了，把這個「難」字改成「能」字，「崇老伯他說道冤枉能辯」，

唱腔不動，您看可以嗎？梅先生馬上說：好，下次演出就改。

又過了幾天，梅蘭芳先生演《宇宙鋒》。梅又徵求郭的意見。郭見梅先生虛懷若谷，不恥下問，

有很大的氣度，便又直率地問梅大師：梅先生，您說戲裡的趙美蓉是真瘋還是假瘋？梅說：當然是假

瘋。郭說：既然是假瘋，她的頭腦應該是清醒的。她明明知道趙高是她的父親，她就不能唱「隨兒到

紅羅帳倒鳳顛鸞」，這有失身分。這詞也應該改一個字，將「兒」字改成「奴」字。「奴」普遍代表

女性，不像「兒」那樣專指，似乎更合乎情理一些。梅蘭芳聽了很高興地連聲說：「改得好，謝謝，

高才，高才！」

關於郭叔鵬為梅蘭芳改字的事，梅先生寫進了他一九六一年十二月中國戲劇出版社出版的《舞臺

生活四十年》一書中。於是戲劇圈子裡有的人便將此事說成是「一字之師」。郭叔鵬深感惶恐不安。

他說，梅大師是當今戲劇界第一人，他能聽取我這個普通演員的意見，說明他對藝術的認真和他寬廣的胸懷。

這次梅蘭芳先生在武漢演出了近兩個月，曾將一場演出的全部收入捐獻給了人民劇院工會，並給劇院工會贈送了一面繡有「造福群眾」的錦旗。為感謝郭叔鵬對演出的支持，梅先生在一個精裝筆記本扉頁上題了辭，送給了郭叔鵬。郭叔鵬十分敬佩梅先生的人格和藝術，為此特地寫了一篇文章《梅大師的美德》，刊登在一九八四年四月的《湖北日報》上。

迎接馬連良歸來

送走梅蘭芳先生不久，人民劇院和武漢京劇團奉命合併為中南京劇團。一九五一年九月，劇團接到一個重要任務：從劇團中選撥人員，臨時組成中南實驗京劇團，赴廣州迎接馬連良、張君秋先生從香港歸回大陸。

郭叔鵬聽領導傳達，迎接馬連良先生回大陸是周恩來總理親自決定、由當時中南區領導人葉劍英親自安排的。此任務由中南文化部具體實施。文化部首先派了一位姓胡的處長，喬裝成商人赴香港先行與馬連良先生取得聯繫，並做好相關的準備工作，然後派出劇團到廣州去接應，讓馬先生首先在廣州舞臺上公開亮相，擴大影響。

這個臨時組成的實驗京劇團，共有九十多人。著名京劇演員高維廉任團長，高盛麟、郭元汾任副團長，郭叔鵬擔任團委兼總務股長。為了使演出能體現出馬先生的藝術風格和演出順利，劇團特意從各地邀請來了曾長期與馬先生合作的老搭檔哈寶山、馬富祿等先生協助完成這一特殊任務。

九月三十日，中南實驗京劇團的全體團員，穿著一色的灰制服，從武漢乘火車出發南下，於次日黎明抵達廣州。適逢新中國第三個國慶日，大家情緒高漲，一放下行李，便彙入了當地文藝隊伍行列參加國慶遊行。

郭叔鵬早就聽說過馬連良先生對前後臺都要求得很嚴格，作為總務股長，他事先對舞臺的裝置進行了認真檢查，發現廣州劇場沒有臺毯，照明設施也不完備，便又趕忙帶了兩位團員火速返回武漢，搬來了臺毯，並請專人調整好電路，添置了照明器材。

馬先生首場演出的劇目是馬派的代表作《龍鳳呈祥》，馬先生前飾喬玄，後演魯肅。郭叔鵬曾在南京明星大劇院看過馬先生的戲。那是馬連良與梅蘭芳先生合演的《打漁殺家》。十多年不見，馬先生的嗓子還是這樣響亮。這時他想起了周信芳先生對馬連良的評價：「賺金子的嗓子！」他也想到梨園行的兩句俗話：「戲子無音客無本」、「一響遮百醜」，深感練好嗓子、保護嗓子對演員的重要。

馬連良對藝術認真，要求前後臺、燈光、服裝、道具都要整體配合，一項也不能馬虎。他要求化粧室要有較大的空間，一定要有兩面立地式大穿衣鏡。化妝後，他要站在兩鏡之間仔細端詳，還要徵求旁人的意見。演出的服裝也要燙熨平整，懸掛起來。演出前，馬先生對這些都要親自檢查。郭叔鵬

曾留意看馬先生在臺上演出時的服裝。不僅沒有皺折，連馬先生腦後的綢條也不見一絲摺縐之處。

馬先生有一堂「守舊」（即幕布和門簾），面料是銀灰色的大緞，上鏽黑色戰國時代戰車圖案，三條橫簷、六條豎線，莊嚴素雅，與他瀟灑飄逸的藝術風格渾然一體。這堂「守舊」是他每場演出的必備之物。這次他在廣州共演出了二十二場，換了十三個演出地點。有一個演出點只有一場戲，舞臺裝置又較好，因「守舊」的搬運比較費力，他的管事人員想這場演出不換「守舊」了。馬先生知道後，堅決地說：只要是演出，無論何時何地，一切都要一視同仁。

郭叔鵬與馬連良先生相處了一個多月，不僅協助馬先生完成了許多演出的後勤工作，而且向馬先生學習了很多東西，特別是他那認真嚴謹、對觀眾負責的精神，使郭叔鵬終身受益。

關肅霜的藝德

郭叔鵬一行十一月初返回武漢，這個臨時組建的中南實驗京劇團也隨之解散。一九五二年三月，經中南區文化部決定，從中南京劇團分出了一個大眾京劇團，任命郭叔鵬任團長，率團赴中南各地巡迴演出。

該團屬自負盈虧，雖慘澹經營，仍入不敷出，郭叔鵬和劇團其他領導賣掉了一些私人的衣服、手錶，勉強維持了幾個月，實在難以為繼，經報上級批准，宣佈解散。

湖南岳陽市京劇團聞訊，馬上將郭叔鵬請了去。在岳陽演出了八個月，場場客滿。郭叔鵬的聲名在湖南各地傳開了，紛紛前來相邀，於是他又在湖南各個城市流動演出了一年多，紅遍了三湘四水。

一九五四年春，郭叔鵬在他的老朋友、被稱為全國「三個半猴子」中的「半個猴子」（擅演孫悟空）李迎春的一再邀請下，來到了沙市京劇團。從此他就再也沒有離開荊沙這塊土地。

荊沙，被人們稱為「戲窩子」。華夏戲劇始祖、楚國的宮廷藝臣優孟，就出生在這裡。荊沙還是漢劇和天沔花鼓、荊河戲的誕生和發源地。荊沙人喜歡看戲，早有「琵琶多於飯甑」之說。

郭叔鵬紮根在這個戲劇之鄉，他不僅挑起了沙市京劇團的老生大樑，還擔任了劇團藝委會副主任（主任由團長李迎春兼），負責新劇目的改編、移植、整理和導演。使得他的編、導、演三者集於一身的藝術才能得到充分發揮。他先後編、導了《還我河山》、《天國春秋》、《臥薪嚐膽》、《柯山紅日》以及五集連臺本戲《狸貓換太子》等一大批新戲。郭叔鵬演戲認真、強調表現人物的精、氣、神，大小戲他都深入角色，充形投入，深得觀眾喜愛與好評，說他「演什麼、像什麼」，「郭叔鵬一上臺，就不要命了」。一九五九年反右，郭叔鵬因編導《狸貓換太子》被打成右派，有將近兩年沒有唱戲。一九五七年十一月他摘掉了右派分子帽子，重新登臺，唱壓軸戲《跑城》，觀眾聞訊後，購票十分踴躍。出臺時觀眾的喝彩聲超過了他以往任任何一次演出。文革中他又受到衝擊，被關進牛棚，並將他下放到農村生產隊和工廠勞動。老鄉們又護著他，爭著把他接去輔導排練「樣板戲」。

像他這樣一個四十年代就在大武漢唱紅了的演員，如果在大城市，早已是全國知名的演員了。由於地域的局限，他沒有在全國揚名，有人替他惋惜，說他是龍遊淺水。但他卻無怨無悔，他認為在地方劇團工作，能更深地紮根於當地群眾的土壤之中，同樣體現出了自己的價值。

一九八四年六月，郭叔鵬赴京參加新編劇《梅鎮情》的彙報演出。在北京，他驚喜地遇到了他三十多年前的老友關蕭霜。這時關蕭霜已是雲南京劇院院長和中國戲劇家協會副主席、全國人民代表，是唱紅了中國大半邊天的名伶。郭叔鵬當年與她在河南信陽初次同臺演出時，郭二十八歲，她還只十七歲。

關蕭霜向郭叔鵬深深鞠了個躬，叫了一聲：「大叔」！郭叔鵬連忙糾正她：「你怎麼這樣叫」！關蕭霜笑了，又深深鞠了個躬：「哦，大哥！」離別近四十年，「多年琴弦又重續」，彼此歷盡滄桑，該有多少話要講，又有多少往事值得回憶啊！郭叔鵬說，在信陽時，雖然你那時還很小，但已露出頭角，你什麼戲都能演，武旦、花旦、青衣、小生、什麼都唱。前些時，我看過你的戲劇影片《鐵弓緣》，身段、嗓子都沒有變。關蕭霜回憶說，我記得在信陽、武漢我們同臺唱戲時，大哥您是一個主要演員，還是一個不計報酬的導演。師傅（戴綺霞）老是誇您多才多藝，排戲、演戲，嗓子都啞了，臺上一絲不苟，跟玩命一樣。郭叔鵬又迫不及待地向關蕭霜打聽她老師戴綺霞的下落。關蕭霜告訴郭，戴老師一九四八年去了臺灣，她有個戴綺霞京劇團。聽說現正著手整理和推出她四十年代末常演的《蝴蝶夢》、《陰陽河》、《辛安驛》、《紅娘》等老戲。郭

叔鵬循著這條線索，幾經周折，幾年後終於獲悉了戴綺霞的通訊位址，並一直保持著電話、書信聯繫，此是後話。

當時關肅霜正忙著出國演出前的準備工作，郭叔鵬也不便佔用她更多的時間。第二次見面時，便直接向她提出了兩個要求：一、介紹沙市京劇團青年演員姜聲萍拜她為師；二、受沙市市長之託，邀請她率團赴沙市演出。那段時間，關肅霜演出活動的日程已排得很滿，而且她一般也不收徒弟，但她還是答應了郭叔鵬的要求。

「大哥，有您的面子，我敢推嗎？」關肅霜說：「不過我收徒弟有幾個條件，一、不許請客，也不許小薑送禮；二、我要先看看小姜的戲；三、我是不收表面學生的，小姜必須跟我到雲南走一趟，我要好好教他幾齣戲。」

關肅霜不食諾言，他從國外演出回國後，便率團來沙市演出。她同全團演員一樣，在舞臺上搭睡地鋪，吃集體食堂伙食。演出結束後便將姜聲萍帶到雲南去了。跟著她扎扎實實學了七十多天，方返回劇團。次年二月，關肅霜從北京開完劇協常務理事會歸來。一下飛機，她就給「叔鵬大哥」寫信。信中又說道：「既然我收了小姜做徒弟，就要毫無保留地教她。」「以後我有機會再回荊州，還要和叔鵬大哥一起為小姜弄兩齣戲，把她促上去！」

在以後幾年時間裡，關肅霜一直很忙。一九九○年她到北京參加紀念徽班進京二百周年活動，作了專場演出；一九九二年二月，在昆明參加了全國第二屆藝術節，向五千觀眾表演了她的拿手好戲

《水漫金山》。令郭叔鵬意想不到的是，比他小十一歲的關肅霜在演出後的第三天，於一九九二年三月六日竟與世長辭，一代名伶，猝然歸天，作為多年至交，郭叔鵬悲痛不已。為悼念老友，郭填《滿江紅‧悼關肅霜》詞一首，遙寄哀思⋯

「驚聞噩耗，心沉重，老淚泉湧。憶往事，悲愴從中，恍惚如夢。少小成才通文武，尚香、公瑾皆擅工。《戰洪州》、《大破天門陣》，齊轟動。呂奉先，白素貞，女巡按鬥奸雄，豪傑居，聯姻寶雕鐵弓緣。桃李滿園心靈美，德藝俱佳堪稱頌。身懷絕技為國馳騁，爭殊榮！」

多才多藝宋寶羅

繼戴綺霞、關肅霜、郭叔鵬，隨後又打聽到了梅派傳人梅葆玖、自成一派的文武老生厲慧良、高（慶奎）派傳人高盛麟、瀋陽京劇院院長、著名武生黃雲鵬等諸多老友的通訊地址，與他們恢復了書信往來。但他心裡還惦念著一個人，那就是多才多藝，集京劇、書畫、篆刻三藝術於一身的高派老生宋寶羅。

說到宋寶羅，其人頗具傳奇色彩。他出於梨園世家，與郭叔鵬同齡，父親宋永珍是河北梆子名演員，母親宋風雲是坤伶第一名丑。本人六歲學戲，七至十五歲在京、津、華北等地演出，有「神童」之稱，十五歲因「變嗓」，不能演出，改學繪畫和篆刻，從著名國畫家于非闇學工筆花鳥，並受

到張大千、徐悲鴻等大師的指點，曾代梅蘭芳、姜妙香畫過梅花和牡丹。二十歲重返舞臺，二十八歲成立宋寶羅京劇團，自任團長與主要演員。走南闖北到全國各地演出，唱紅了大江南北。郭叔鵬就是一九四七年宋寶羅帶著他的劇團到漢口演出時與之結識的。

郭叔鵬記得很清楚，當時他曾與宋寶羅及戴綺霞、關肅霜同臺演出過《封神榜》，宋寶羅飾姜子牙，戴綺霞演妲己，關肅霜扮哪吒，郭叔鵬演梅伯。梅伯這個角色需要一套黑色官服。當時郭叔鵬沒有，劇團也沒有。宋寶羅就讓他的「跟包」（管服裝的）給郭叔鵬趕做了一套。演完戲後，宋將這套戲服送給了郭叔鵬。時隔五十年，郭叔鵬一直沒有忘記這件事和這位老友。

一九九六年春的一天，郭叔鵬在家裡看電視，看到螢屏上出現了一位穿紅色毛絨衣、留著一把白鬍子的老人。一邊用京劇唱腔唱著毛主席的詩詞《浣溪紗·和柳亞子先生》，一邊在宣紙上揮毫作畫，音止畫成，一支昂首闊步的公雞也躍然紙上。

「啊！這是宋寶羅！」郭叔鵬雖然與宋寶羅闊別了五十年，但是從唱腔中還是聽出了宋寶羅的聲音。當他從節目主持人的口裡得到證實後，興奮不已。當天就給宋寶羅寫了一封九頁紙的長信，還附了他演關羽的劇照。

不幾天，郭叔鵬收到了宋寶羅的復信。信中說，多少年來，在他的腦海裡一直記得在漢口時有個叫郭叔鵬的做工老生。為人耿直，臺上做戲很認真……曾多次向人打聽，都未知下落。接到郭的信，

看了郭的劇照，認為很不錯，仍保持著當年在《封神榜》中扮梅伯時的英姿，還是那麼瀟灑、精神。

為此他感到十分高興。他也給郭叔鵬寄來了他的劇照和相關資料。

郭叔鵬一九八五年離休，但他的心仍牽掛著舞臺和京劇藝術。一九八七年沙市京劇團赴岳陽市演出。岳陽是郭叔鵬三十五年前演紅過的地方。老觀眾還記得他，點名要看他的戲。他趕往岳陽，只見岳陽街上懸掛著「熱烈歡迎麒派老生郭叔鵬老先生來岳演出」的大紅橫幅，使他感動萬分，先後兩天演出了《古城會》和《觀畫》、《跑城》。《岳陽晚報》專門為此刊登了一篇《寶刀不老》的專訪文章。後來郭叔鵬又參加過多次賑災義演，直到一九九八年他八十一歲，還為抗洪救災與兒子郭寄雲同臺演出了《追韓信》。

由於他畢生醉心於京劇藝術，與京戲有著太多太深的感情，對當前京劇振興，常有一些憂慮與急燥情緒。關肅霜在世時，郭叔鵬曾向她談過自己的思想。關肅霜說：「要說京劇衰亡，我不相信。多少年來，京劇這個劇種總是忽冷忽熱的。問題在於我們應當研究我們的服務對象。觀眾要看好戲，看喜聞樂見的戲。所以京劇的振興，還是要靠我們自己，要提高質量，要進行改革。」

郭叔鵬也曾與戴綺霞探討過振興京劇的問題。戴說：現在是多元文化、百花齊放的時代，國劇已失去了過去那種獨一無二的崇高地位。不僅在大陸，在臺灣也不怎麼景氣。但國劇對我來說，是我的藝術生命。我活著，就要做我演員該做的事。趁現在還能唱，爭取多上舞臺。實在唱不動了，就讓我的學生上舞臺，讓觀眾看了說：「唉呀，這個有點像戴綺霞，」我就滿足了。

郭叔鵬因與宋寶羅十分知己，說話從無顧忌，有時觸及這個話題時也不免流露出自己的耽憂，甚至發一點牢騷。有一次，郭叔鵬在寄給宋寶羅的信中又談起自己的看法，並將自己寫的一首詩：

「八十逾一不信邪，心戀紅毯舞偃月。空懷滿腔振興志，一片丹心遇傾斜。」抄給了宋寶羅，宋接信後，以老友和兄長的身分，直率地批評郭叔鵬說：「你真是江山易改，本性難移。怎麼還是幾十年前的那個暴躁性格呢？你不能將你那頑固的性格改一改嗎？」

宋寶羅語言心長地勸說老友：「我倆經過風風雨雨七、八十年，能活到今天就不容易，什麼事都有它自身的規律，有些事不是我們操心就解決得了的，什麼事都有它自身的規律，一切要順乎自然，辦不到的事，不可強求。一切都由其自然發展吧，千萬不要生真氣、招真急，還是多保重身體要緊。」

老朋友一番肝膽相照的話和開朗豁達的襟懷，使得郭叔鵬為之豁然開朗。宋寶羅不僅是摯友，也是他對詩的後兩句作了修改：「常懷滿腔振興志，希冀後人再超越。」

十多年來，宋寶羅已為郭叔鵬寫過十多封信，還給郭叔鵬和郭的女兒永紅寄了《白雞紅梅》等三幅作品，每幅作品上都蓋有一方白文印：「我的畫不換錢」。每當接到老友的信，郭叔鵬心裡就是一陣喜悅，真是人生難得一知己啊！

郭叔鵬一生勞碌奔波，將畢生精力都獻給了京劇藝術，八十多歲還擔任了荊州市老年大學長青京劇團總藝術顧問，並積極參加一些票房活動，每週兩次與票友聚會，切磋和傳授京劇藝術，還每天早

晨到公園教一些中年人學劍舞。中央電視臺《夕陽紅》欄目以《癡心不忘的京劇人》為題介紹了郭老與京劇為伴的事蹟。節日主持人沈力在結束語中稱：「郭老勤勤懇懇的一生，把自己所有一切都獻給了京劇藝術，是一位名符其實的京劇表演藝術家。」

二○○八年，郭叔鵬已九十一歲，元宵節還未過完，郭叔鵬因患大腦萎縮住進了醫院，此時他已神志不清，很多熟人他已叫不出名字，但他卻記得京劇的唱詞。有一次，他的大女婿陳無憂到醫院去看他，伏在他的耳邊說：昨天我看了電視《徐策跑城》，第一句是「湛湛青天——」郭馬上接著說「——不可欺。」有時精神好時，他還給同病室的病友斷斷續續地來一段《追韓信》，他還囑咐他的大兒子郭寄生帶把胡琴來，他想唱一段《跑城》……

二○○八年八月十一日中午一點三十五分，郭步鵬帶著他滿肚子戲告別觀眾謝幕人生，一群戲迷朋友敲打著《鑼鼓經》（戲曲打擊樂）在火葬場為老人送行，癡迷京劇藝術近一個世紀的老人踩著京劇的鑼鼓點駕返天國，這又應了中央電視臺主持人沈力的另一句話：「郭叔鵬先生難捨戲緣啊！」

（載二○○五第一期《戲劇之家》、個別處小有補充）

鐵女寺的當代傳奇

臺灣《湖北文獻》《編者按》：臺灣是當代佛教的重要道場，正信中國佛教在臺灣得到充分的發展，佛光山、中台山、法鼓山、慈濟、華藏等諸大道場信眾遍及寰宇，弘法利生，廣布慈音，我們無法體會何謂「法難」。湖北省《沙市日報》前社長邱聲鳴寫下荊州重點文物保護單位鐵女寺在住持宏法法師護教衛寺的經過。在感動中，或許我們更能體會〈楞嚴咒〉「願將身心奉塵剎，是則名為報佛恩」的殊勝功德。護廟固屬不易，能夠護持一份理想，護持般若智慧，這才是宏法師父了不起的地方。

歷史文化古城湖北荊州，北門內有一條長長的青石板老街，拐彎是一條幽靜的小巷。小巷深處，有一座唐代古廟鐵女寺。寺內除供奉有如來、觀音、彌陀等佛像，還供有兩尊鐵女鑄像，並廣為流傳著一個淒美壯烈的動人故事：傳唐貞觀三年，江陵府有一叫孫坤的冶鐵監官，被陷入獄。孫氏有二女，長名大姑，次名二姑。二女痛父含冤，又投告無門，遂奮身跳入鐵爐

中，與鐵水渾為一體，化為兩尊鐵女。皇上感其孝烈，釋其父罪，並詔賜立祠祭祀。明朝初年，明太祖朱元璋第十四子、封藩荊州的遼王朱植親撰《鐵女寺碑記》以記其事。

千百年來，鐵女寺以其儒釋合一的特有文化和「鐵女」故事流傳久遠。一九五二年，中國著名詩人李季來荊州參觀荊江分洪工程，慕名到鐵女寺。他看到這兩尊「宛若兩個秀麗的少女形象」，又聽「老鄉繪聲繪色講了關於鐵女的故事」，久久不能忘懷，在夢縈魂牽二十八年後，一九八○年，詩人滿懷激情寫下了他生前最後一首敘事長詩《荊江鐵女》、發表在《羊城晚報》的《花地》副刊上。

離詩人李季來鐵女寺，已整整過了半個世紀，歷盡滄桑的鐵女寺，又經歷了一次血與火的洗禮，其間出了一位當代佛門「鐵女」。她不畏邪惡，智勇雙全，以血肉之軀神話般地夜移千斤鐵女；她歷盡艱辛，四處尋訪，收回了古鐘古佛等傳世文物；她弘揚佛法，當眾手劈鋤柄，取出二十年苦苦勞動所蓄，重修寺廟；她結緣四方，贍養孤老、收養孤兒，資助貧困學生上大學……這位頗具傳奇色彩的當代「鐵女」，就是鐵女寺現任主持、荊州市佛教協會副會長、市政協委員、比丘尼釋宏法。

結緣鐵女寺

宏法尼師俗名曹金秀，一九二八年生於湖南省安鄉縣安宏鄉潘田村的一個富裕農民家裡。

一九四五年陰曆九月初三在湖南南縣麻河口竹林寺出家，法名普光。師父勝凱出身豪門家庭，祖母篤

信佛教，捐資建廟。一九五〇年土改，勝凱俗家被劃為官僚地主，廟產被沒收，勝凱被逐出廟門，普光與眾師兄弟靠織襪、織土布為生。一九五六年當地政府動員小尼姑還俗，普光因出家時發過「終生誓不反戒」的大願，改為蔡姓，女扮男裝，一路輾轉流浪到湖北荊州，裝做聾啞人，與乞丐為伴，夜宿荊州古城北門城樓，靠割馬草、砍茅草、挖藕、撿麥穗、拾黃豆為生。流浪中，普光認識了一位元好心的老婆婆。婆婆見她對佛門一片虔誠，便悄悄告訴她，北門三義街有座鐵女寺，廟裡住持比丘尼演靈帶著徒兒寬量已關閉山門，不接待外界，讓她去試試，有無緣份。

一九五六年九月的一天早晨，普光一路詢問來到鐵女寺，果然大門緊閉，敲了一陣門，不開。第二天清早，她又去敲門，仍不開。她沒灰心，第三天再去敲門，終於感動了一位街坊，告訴她，鐵女寺喊門有個暗號：輕輕扣打三下門環。

普光扣動門環，大門果然「吱呀」一聲開了。演靈師徒見普光衣衫襤褸、滿面灰塵，形同丐兒，吃了一驚。「丐兒」見有人開門，一下跪倒在地，揭開布帽，露出光頭，演靈將她讓進廟內。普光見菩薩就磕頭。在大雄寶殿的鐵女像前，普光看著佛龕兩旁用繁體字書寫的對聯：「孫姓兩姐妹，跳爐救父身。」念出了聲。

「啊，你還認得字！」演靈看著這個女丐兒。

「我小時讀過六年私塾，認識幾個字。」

「那你念幾段書給我聽聽。」

普光便念了小時候讀過的蒙學《四言雜誌》《六言雜誌》和《論語》中的幾段書。演靈送過一把椅子讓她坐了下來。

「我來問你，你姓什名誰，家住哪裡，為何到此？。」

「討來的就是我的食，屋簷下就是我的家。」普光向演靈、寬量詳詳細細講述了自己的身世和意願。以手合十：「師傅慈悲，讓我留在廟中吧。」

演靈又將普光仔細端詳了一番，讓她伸出手來。「嗯，耳垂厚大，指尖無縫，手心有窩，食指比無名指長。勤勞、心盛、留得住，是我佛門中人。」

第二天，演靈將普光領到後院，指著幾畝菜地和一片棗林，對她說：「佛門規矩，一日不作，一日不食。每天除做早晚功課，就整整這菜園吧。」

一月後，演靈見普光虔誠禮佛，做事勤勞，便決定收她做么徒弟。普光說，「您年紀大，輩份高，我就拜寬量師父為師吧，你是我的師爺。」演靈給普光重新取了法號：宏法。那年演靈五十七歲，寬量四十四歲，宏法二十八歲。

說起演靈，也是一位有德行、有文化的尼中大德高僧。她俗家姓王，本名開芬，生於一八九九年，祖籍湖北省枝江縣。青年時就讀於湖北省武昌高級女子學校，聆教於董必武等老師的教誨。土地革命時期，王開芬與志同道合的六個同鄉同學結為「七姊妹」，返鄉參加農民運動。一九二七年被國民黨地方武裝捕殺了六人。王開芬在組織和友人的掩護下得以死裡逃生，改名換姓潛逃到沙市。聽章

華寺高僧本一法師講《金剛經》有悟，拜本一為師受具足戒削髮為尼，秘密住進沙市十方庵，潛心修行，又閉關三年，不面世俗，刺指血為墨，晝夜無間，手抄《妙法蓮華經》血經一部共七卷。可惜其中六卷在文革中被紅衛兵抄走燒毀，幸宏法奪回一卷。筆者近日看到了這卷《血經》。一行行殷紅字的繁體楷書，字字端莊渾健，一筆不苟，有如一卷小楷字帖。

開關後，演靈為找個清淨的寺廟修行，一九三一年託胞妹變賣自己分得的一份祖業，用五百吊錢從一個姓楊的和尚手裡將鐵女寺典置過來，對廟堂進行了全面修繕，又購置園田數畝，帶著自己的侄女、比丘尼寬量（俗名胡家欽），在寺內「朝夕禮誦經卷，敬奉佛像，墾荒種菜，培果養蜂」，過著修行人的農禪生活。

抗日時期，廟堂被日軍強佔，演靈師徒奮力抗爭，轉移佛像，保護文物，勝利後，重修廟宇，再塑金身，以至梵剎日新，僧譽日隆。解放前夕，國民黨憲警軍方在鐵女寺前殿設置監獄，關押被捕的共產黨人和革命同志。演靈與寬量以佛門行善為由，常為被關押的革命同志送飯送水，暗中幫助與外界聯繫。一九五二年，時任湖北省人民政府主席的李先念和省軍區司令員曾來鐵女寺，同演靈圍坐品茶，談了一個多小時，並問及當年枝江一帶農民運動受挫的情況，演靈一一作了回答，只是不講自己或以合十相謝，笑而不言。

演靈愛國愛教，德高望重，解放後被選為江陵縣人民代表、政協委員、江陵縣第一任佛教協會會長，她不僅深悟佛經，且工書法、善談吐、能詩文，常與友人詩文酬和，生前她曾在一首題詠友人的

七言律詩中，表達了她愛國愛教的熱忱。

何懼風雲彌大千，自有壯士赴涅槃。

華夏眾生攪黃龍，騰起蒼茫還青天。

仰仗旭日光萬丈，勝似佛頂無限環。

願為國人長稽首，合十祈福祝萬年。

從此，宏法跟師爺、師父侍弄著院前院後的八畝菜地，二十多顆棗樹、枇杷樹及三十多箱蜜蜂，過著自耕自食的生活。演靈一心一意想培養宏法繼承鐵女寺衣缽，除了教她誦讀佛家經典，還找出了自己在抗日戰爭時期被日寇逐出山門，教了幾年私塾所留下的《孟子》、《幼學》等書籍，為宏法逐段圈點和講解，宏法感到無比充實和喜悅。宏法說：「來到鐵女寺，是我人生的轉折。」演靈師爺精通佛法、學識淵博、持戒嚴謹、善良溫和，特別是她高尚的人品，是我終生仿效的楷模。」

一九六一年陰曆七月初三，演靈法師在鐵女寺圓寂，世壽六十有一。

寬量、宏法痛失師父、師爺，無限悲痛。她們按佛門習俗，先將師爺安放在兩口合蓋的大缸中，周圍用木炭層層密封，安放在大殿一角。宏法想到師爺為振興鐵女寺所立下的功業，想到師爺收留自

己和對自己的教誨之恩，在大缸附近支一床鋪陪伴師爺整整三年，直到一九六四年師爺火化，得舍利子數粒，宏法視為寺中之寶，將其珍藏在一精緻的玻璃瓶內。筆者近日看到了這些晶瑩堅硬的寶物。

挖地數尺　夜移千斤「鐵女」

演靈園寂，師父寬量又體弱多病，千斤重擔都落在宏法的肩上。她每天要忙田間的農活，協助師父料理寺內的雜務，還要挑菜到市場上去賣。她們的菜現摘現賣，鮮嫩，又不濕水，還剔除了殘根敗葉，紮成一把一把的，買一把還送一小把，她們的蔬菜賣出了名，特別是醃製的鹹菜、蘿蔔乾、泡菜。別人都叫宏法為「菜師父」。雖然清貧勞累，但也有出家人的清靜和自在。

這種農禪兼修、平穩安定的生活沒有過幾年，就被一場席捲全國的紅色風暴徹底摧毀了。

一九六六年陰曆五月十六日上午，宏法正在挑糞，突然一大群紅衛兵沖進了鐵女寺，砸的砸、甩的甩，菩薩、經卷、佛幡、香爐、燭臺、法器……統統被砸毀，滿地殘破碎片，一片狼藉。砸了觀音、韋馱、十二圓覺，又砸鐵女。用榔頭打，打不爛；用石礅撞、撞不開；又上去幾人用力推，還是推不動。小將們砸累了，下午四時臨走時，指著宏法說：「小尼姑，明天上午九點，我們派吊車來吊，你把鐵女菩薩看好，不見了，我要你狗頭一個，狗命一條！」

「宏法啊，鐵女菩薩是鐵女寺的鎮寺之寶，你說怎麼辦哪?!」寬量淌著眼淚。

「師父，您不著急，我們來想想辦法。」

晚上，天已黑定。宏法讓師父看守山門。她拿起一把鋤頭、一把鐵鍬，撬開鐵女像前的地磚，挖起坑來。挖了一尺多深，出現了地下水，宏法跳進坑裡繼續挖，直到凌晨三點，挖出了兩個一人多深的地坑。宏法跪在鐵女像前拜了三拜，祈禱說：「鐵女菩薩啊！現佛門遭劫，弟子存上上菩提心，請二位菩薩委屈一下，暫時避避難，只要有我宏法在，終有一天，讓您們重見天日。我師徒身單力薄，還求菩薩運轉法力，助徒弟一臂之力，阿彌陀佛！」

祈禱完畢，宏法用一根酒盅粗的麻纜繩挽住鐵女身驅，讓師傅拉著，自己拿起一根鐵釺，墊在鐵女身下，凝神運氣，用盡平身之力，喊了一聲：「阿──彌──陀──佛！」兩尊鐵女菩薩，先後不偏不倚，端端正正落入坑內。填上土，重新鋪好地磚，又在上面蓋上許多白天被砸的鐵菩薩碎片……等這一切做完，天已濛濛亮，這時宏法才發現自己兩手已血肉模糊，渾身上下又是泥又是汗。

第二天，紅衛兵果然開來吊車來搬菩薩，見鐵女菩薩沒有了，火冒三丈，逼著宏法問，鐵女菩薩哪裡去了？

「你們走後，又來了一批紅衛兵，把鐵女菩薩砸了。」宏法鎮定地回答說。

「是哪個學校的？」

「這我哪裡知道，都像你們一樣戴著紅袖標。」

紅衛兵看到地下到處是鐵塊碎片，料想兩個女尼也搬不動這千斤鐵女。又在殿前殿后搜尋了一遍，未見鐵女蹤影，便將滿地廢鐵搬上車，拖到鑄造廠化鐵去了。

兩尊鐵女終於躲過了人間劫難，絕處逢生，化險為夷。

但是，小將們的「革命行動」並沒有結束。幾天後，又來了十多個紅衛兵，拿著斧頭、鋼鋸要來拆廟。他們找了一架木梯，爬上大雄寶殿屋頂、掀開蓋瓦，準備動手鋸大殿屋樑。宏法見他們毀廟，再也忍無可忍了。她隨手拿起一根短粗銅棍，也登登登上了屋頂，一把將拿鋸子的紅衛兵推倒，奪過鋼鋸，擺好架勢，威武地對紅衛兵喊道：「紅衛兵小將們，鐵女寺是國家文物保護單位。你們要拆廟，我宏法今天就和你們拼了！我是個出家之人，無兒無女，無牽無掛。你們是早晨八九點鐘的太陽，前途遠大，死了不值得！」說著，猛地撲了上去，一下子撂倒了三、四個。互相扭作一團，一起滾落在殿下。紅衛兵見慈眉善目的宏法今日一反常態、怒目圓睜，力大兇猛，有招有式，一下子驚呆了。悄悄說：這個尼姑有武，快走，快走！喊了幾聲「要文鬥，不要武鬥」，拔腿就跑。

宏法又一次用血肉之軀，保護了這座「肇建于唐」、「明代重建」的古廟。

時隔二十年，一九九六年，華東政法學院教授洪不謨先生和上海《新民晚報》主任編輯曹政、戴逸如、作家魏肇漢等一行來鐵女寺參觀，聽縣文管部門工作人員介紹宏法保護文物古蹟的故事，十分欽佩，撰文說：「文化大革命中，風暴席捲。寺裡老尼以身護寺，使古廟和千年文物躲過了這場空前災難，曠世浩劫。可見在世道最危難的時日，善良的人們出於對人類文化的熱愛，還是有人拼死想出

辦法，千方百計加以保護。看著老尼淳樸的臉，我想中國人民畢竟是好樣的，即使是在風雨飄搖最昏暗的歲月裡。」

行文至此，有必要交代一下宏法的武功問題。

原來，宏法在俗家時（當時叫曹金秀），父親為免受鄉間地痞欺負，特延聘了湖南益陽縣一位叫冷欽玉的武師教兒子學武，金秀就在一旁「剽學」，記下了一些招式，也暗暗地練了起來。什麼洪門拳、短棍、金拳、高蹺拳都略懂了一點。出家後，竹林寺有一老尼，法號演明，已近八旬，身健目明，有一身佛家內功。一次，幾個強盜聽說寺裡廟產甚豐，結夥前來打劫。演明正在給牛喂飼料，便對這夥強盜說：「你們在前殿等著，讓我給牛洗了腳，給你們送錢來。」說著用手托著一大水牛的一雙前蹄，騰地舉起，輕輕放進飲水石槽中，強盜大驚，吐著舌頭，抱頭鼠竄而去。

演明老尼見普光有一些武術基礎，便向她傳授了佛門絕招「十八羅漢功」和「佛門內功」。並再三向她交代，佛門以慈悲為本，習武是為了強身健體，切切不可輕易出手。宏法牢記師太教誨，從不向人言及自己有武功。只是八○年代後期，有一次宏法在政協開會，休息時，政協委員們講起她隻身護寺的故事，再三請她展示一下武功的風采。宏法不便拂大家的意，便讓自己的俗家弟子，縣汽車運輸公司保衛幹部孫斌（法名惟功）先表演了幾招佛門輕氣功，然後自己捋起衣袖，用一根粗長鐵針洞穿肘部，在上面吊起一桶水，挺胸揚臂，面不改色）。此事傳開後，不少人要拜宏法為師習武。宏法婉

言謝絕說，佛家武功，恕不外傳。況且佛門乃清淨之地，怎能變成習武場所。從此以後，宏法對武術更是緘口不言，即使有人問及，也是輕輕把話題岔開。

十年護寺　不畏邪惡

「毀廟」與「護廟」的鬥爭還在繼續。一九七一年鐵女寺又經歷了一場「拆牆風波」。

早在一九六七年，鐵女寺就改成了北門小學，一九七一年轉給了江陵中學，「殿堂」變成了「課堂」。

「做學校就做學校吧，只要大殿不毀掉，總有歸還的一天。」宏法喜歡這些天真、充滿活力的孩子。當時鐵女寺還沒有自來水，宏法每天都從寺內的一眼千年古井裡挑滿一缸清洌甘甜的井水供孩子飲用，還經常為沒有錢買早點的學生送去稀飯、高粱粑粑、野藕、紅莒、鹹菜。

但樹欲靜而風不止，有幾個工廠的造反派頭頭卻看中了鐵女寺這塊「風水寶地」，挖空心思想擠進來辦工廠。

開始，他們是來軟的。有家工廠的造反派頭頭找到宏法說：「你把廟讓給我們做車間，你就到我們廠裡拿五級工人工資，你師父我們負責養活，你看沙市的章華寺，不是也改成了無線電廠……」

提起章華寺，宏法師徒更加惱火。被稱為湖北省「三大叢林」的章華寺，「文革」時改成工廠

後，殘垣斷壁，僧人星散。她們很清楚，如果鐵女寺也改成了工廠，就會遭到更大的破壞，永無恢復

之日了。任對方怎麼做「思想工作」，她們就是不同意。

這夥人見軟的不行，便來硬的。他們在一夜之間，將廟裡圍牆拆了幾十米，理由十分「革命」：

將傳播封建迷信的場所改造為抓革命、促生產的戰場。

面對這夥人的胡作非為，宏法選擇了抗爭。她拖來賣菜用的那輛只有鋼圈、沒有輪胎的破板車，

對寬量說：「師父，上車吧，我們去找張縣長，我就不相信沒有個說理的地方。」

張縣長就是張美舉，當時他已被結合進縣革委會，當了革委會副主任。張美舉解放前曾在江陵縣

搞過地下工作，解放後擔任江陵縣縣長，他知道演靈、寬量解放前夕對地下黨作的貢獻，也認識巨集

法。他見宏法師徒這般模樣，以為是讓他解決生活困難。宏法說：「我們今天找你，一不是要錢，二

不是要物，是來告狀的，有人拆了我們的牆，要佔我們的廟……」

張美舉雖被「解放」不久，也心存餘悸，但鐵女寺的文物價值他是知道的，一九六○年鐵女寺作

為文物重點保護單位的檔也是他親自簽署的。他當即表示：「鐵女寺不能做工廠，誰拆了牆，誰負責

重新修好。」

一場「拆牆風波」宣告平息，鐵女寺再一次得以虎口餘生。

從這以後，造反派更將宏法師徒視為眼中釘，挖空心思要將她們趕出廟門。他們先是無中生有，

說寬量有麻風病，要將她送到麻風病院，宏法拿出了醫院的檢查單，證明師父沒有麻風病，當眾戳穿

了他們的謊言；後又逼著宏法還俗嫁人。

一天，他們領來一個老頭，對宏法說：「蔡宏法，你每天種菜、挑糞、服侍師傅，好苦。現在你的出頭之日到了，我們給你介紹個對象，再把你師父送到孤老院。」

「我不嫁人，我願意挑糞，我願在廟裡服侍師父。」

「你真是花崗岩腦袋，嫁人有什麼不好。我們革命造反派勒令你跟這個老頭結婚！」

「你們不是講婚姻自由嗎？我不同意，我死也死在廟裡。」

這夥人還是不死心，繼續和她糾纏。宏法憤怒了，她操起一柄糞勺，舀了一勺大糞，厲聲叫道：

「你們要再逼我嫁人，我就要你們有好看的！」

老頭見勢不妙，趕忙溜走，口裡咕嚕說：「你們沒有說好，把我弄來搞什麼呢？」造反派的勇士也知道宏法不好惹，一邊退，一邊說：「這個尼姑瘋了，瘋了。」

這真是一個淒風苦雨的年代。從「文革」開始，宏法和她的師父寬量就遭到無休止的批鬥，寬量腳骨被打斷，不能行走。造反派勒令宏法揹著師父，或用板車拖著師父掛黑牌遊街。接著又將師徒轉移到郊外一間陰暗潮濕的小屋裡關了三天三夜。「文革」中，鐵女寺廟前的一片六畝多的菜地被人佔去，在上面蓋了房子，斷絕了師徒的生活來源。信願堅貞的宏法師徒，相信「道心之中有衣食」。為了活下去，宏法除繼續守著寺院後面的一畝多薄田，還到處去挖野藕、拾穀穗、撿紅苕、割馬草、捶磚渣、砍柴禾、販蔬菜維持師徒生活。宏法除了每天繁重的勞動，還要侍奉已被打成跛子的寬量師

父，經常用那輛破板車將師父拖到二十多里外的沙市，找一位專治跌打損傷的民間醫生治傷，受盡了人間的苦難。她們只有一個信念，只要僧不離寺，這座古廟就能得以保存，苦苦堅守了十年。在那艱難的日子裡，師徒道心不屈，堅守廟宇，自力更生，農禪兼修、護持三寶，不畏邪惡，堅持挺了過來。她們堅信，總有一天，共產黨的宗教政策會得到落實，鐵女寺終有枯木逢春，佛幡飄揚，法炬重燃的一天。

五尺鋤柄　暗藏玄機

宏法師徒期盼的那一天終於到來了。

一九七九年秋。一天，鐵女寺來了三位外地口音的陌生人，他們說要看鐵女菩薩。

正在後院給蔬菜施肥的宏法，見前面有人說話，丟下糞勺，來到大殿。

「我們是北京考古隊的。在一個資料上得知荊州鐵女寺有兩尊千年鐵女菩薩，是特地來考察的。」來人說，「我們只是想看看，沒有別的意思。」說著，遞過了名片和工作證。

「讓我們看看鐵片行不行呢？」

「也沒得。」

「沒得，早就被紅衛兵砸掉了。」師傅寬量冷冷地回答說。

宏法向師父遞了個眼色，對來人說：「你們過幾天再來吧，我們找找看。」

等客人走了後，宏法對寬量說：「師父，我看名片上都印有單位，還有工作證，不像是造反派，恐怕鐵女寺有希望了。」

宏法請了八個人，挖了一整天，怎麼也搬不上來，最後又找來了鐵葫蘆，才將兩尊鐵女菩薩搬了上來。

考古隊的同志看到這兩尊暗黑色的實心鑄鐵菩薩，似鐵似石，堅硬無比，遠看髮髻高綰，宛若人形，近看鐵銹斑駁，憐憐弱質。連呼：國寶，國寶！

考古隊的同志見寬量臉上流露著很大顧慮，便向她耐心講解了當前形勢，說黨的十一屆三中全會已經召開，落實宗教政策只是早晚的事。

宏法從北京客人的講話和自己在賣菜時所看到、聽到的很多事情中，隱隱感到政策確實在變，寶鏡重光、山門重開的一天快要到來了。

從此，她更以雙倍的辛勤勞動，為重修廟寺積攢資金和做著其他各項準備工作。每天，她賣完了菜，侍弄完菜園、安頓好師父，便拖著那輛破板車，穿街走巷，挨村到戶，四處去尋找舊石料。荊州是座歷史古城，散落在民間的舊石料還真不少，有的蓋了牛欄豬舍，有的鋪了過路小橋，有的埋在地下，還有的被拋棄在路邊水塘。宏法只要聽到一點資訊，便想方設法去搬、去挖、去討、去要、或者用菜換、掏錢買。有一次，她聽說城內某機關拆屋建樓，挖出了一塊大石板，上面還有花紋。她趕忙

去找建設單位將它拖了回來，後經人鑑定，竟是唐代的一塊石雕，上面刻的是錦鳳圖。這塊石板後來做了大雄寶殿中間的供桌。十多里外的安家岔附近有一根二米多長的石條，做了過路橋。她花了一千元錢買了一些水泥預製板，徵得附近生產隊同意，將其置換過來。在換石板的過程中，她又發現橋板下還墊著一座石獅、一座石像和三尊石菩薩，便雇了兩臺拖拉機，一併將其拖了回來。還有一次，有人向他報信：城外一塊荒野的亂草叢中，有一根二米多長的石方，聽附近的農民說，這是倒塌了的古時貞潔牌坊上的一方橫樑，宏法請人運了回來，後來用以做了韋馱殿的門檻。

宏法就以這種精衛銜石的精神，積數年而不懈，跑遍了江陵縣周圍的村村鎮鎮，收回了各種石板、石條、石墩、石碑、石桌、石柱、石鼓、石獅、石象、石香爐……後經維修廟宇的一位叫朱祚浩的老石匠清點，僅各種大小石板就有六百三十餘塊，鋪地三百二十平方米，其他石器難以計數。

一九八五年五月二十三日，天光頓開。江陵縣政府作出決定，將鐵女寺從江陵中學收回，還寺於僧，作為全縣第一個對外開放的寺廟。

可惜寬量師傅沒有等到這一天，這位對鐵女寺也作過很大貢獻的老尼已於一九八一年陰曆十一月八日在鐵女寺圓寂，終年六十九歲。宏法接任為鐵女寺住持。

這年宏法已五十八歲，是鐵女寺唯一的孤身老尼。在政府的支持和信士們的幫助下，她以驚人的勇氣和才幹，承擔了重修鐵女寺繁重而艱巨的任務。

古鐘銅佛　滄海浮生

一九八五年，宏法接任鐵女寺主持，是一座空廟，除了那兩尊鐵女菩薩，沒有一尊佛像，鐘磬、

年之心血，今日終於派上了大用。

內，白天用它鋤草，夜晚放在身邊，走到哪裡就隨身帶到哪裡。五尺鋤柄已被摸得黃中發亮，積二十

節的竹柄，每隔一段時間，她就把勞動積攢的小錢換成大鈔，裹成條狀，又用牙齒咬緊，塞進竹柄

拼命一點一滴攢錢。她怕被人偷走，又不敢存入銀行，就找鐵匠定打了一把粗柄耨鋤，接上已打通竹

原來，在鐵女寺遭到破壞，她和寬量師傅正在受苦受難的日子裡，就盼望著山門有重開的一天，

透了宏法師傅多少年的心血和汗水啊！

工匠們一下子驚呆了。當時一個工人一月的工資只三四十元錢，這來之不易的二萬多元錢，該浸

萬零五百元。

開竹柄，只見一紮紮疊成條狀的鈔票散落了一地，有的已受潮發黴，有的粘在一起。數了數，共計二

錢和料錢，我一分錢也不會少你們的。」說著，從裡屋取出一柄耨鋤，又拿了一把菜刀，當著眾人劈

錢我們可以暫時不要，磚瓦石灰總要錢買，我們總不能空手修吧！」宏法說：「你們儘管放心，工

此時的鐵女寺已周垣盡圯、殘破不堪。宏法首先請來維修殿宇的工匠。工匠說：「宏法師傅，工

法器等更一無所有，處處白手起家。於是宏法又開始了到處尋訪失散宗教文物的艱難之旅。

她還是拖著那輛有輪無胎的破車。有一天，她打探到荊州城南門外梅村七隊水塘邊有一口清代古鐘，生產隊用它作開會喊工用。宏法找到生產隊隊長，隊長說：「你是不是今天起來早了，憑什麼說是你的？」宏法說：「大鐘上鑄有我們鐵女寺的字，怎麼不是我的？」隊長一看，果然鑄有：「鐵女寺」、「同治四年」字樣。隊長說：「你拖走可以，要給錢。」「本來就是我們廟裡的東西，為什麼要給錢你，是你們搶來的，我今天不拖了，你給我送到廟裡去。」隊長只好讓她拖走。

在荊州北門外北湖村荊城大隊，還有一口鑄於元代至正六年的大鐘，高一點五米，直徑一米，重一千多斤。宏法一連幾天圍著這口古鐘轉悠。經探聽口氣，她得知隊裡不會輕易給她，便事先在搬運隊請了十二個工人，天不亮就將人帶到北湖村，將鐘抬到車上。搬運隊工人說：「宏法師傅，要是打起來怎麼辦？」宏法說：「你們儘管拖走，我留在後面，出了問題我負責。」果然生產隊聞訊起來一大夥人，攔著不准走。宏法站在道路中間，對來人高聲說道：「這是我們廟裡的文物，現在落實宗教政策，各級政府都下了檔，要清理歸還散失的宗教物品。你們如果不讓我搬走，我就告你們盜竊文物！」圍觀的人群中，有好幾個認識宏法，知道她是鐵女寺的師傅，就悄悄給隊長說：「是人家的東西，就讓人家拖走吧！」宏法以手合十：「阿彌陀佛，你們為鐵女寺積了大功德，求菩薩保佑你們人畜興旺、五穀豐登。」

接著宏法又找人從荊北路一處水塘附近挖出了一口鑄於明代萬曆十年的古鐘。這三口各重千斤的古鐘現在都置放在韋馱殿旁，敲撞時，清亮絕響，音質各異，餘音繞樑，久久不息。

宏法老尼重建鐵女寺的事，在荊州城內四處傳聞。有人發現哪裡有菩薩、法器，都主動給她通風報信。

一天，一個曾在江陵中學讀過書的學生告訴她，某文化單位院內水溝裡，有幾尊菩薩。文革時他曾和幾個同學從銅菩薩法身上敲過銅片拿去換了糖吃。說著將宏法法師帶到這個單位的院牆外面。宏法讓這個學生托著她的腰，縱身躍上了兩米多高的院牆，果然水溝中露了韋馱菩薩的一截法身。學生說：「爺爺，你站在我肩上下來吧！」宏法說：「不用，你閃開！」微微彎腰，身子輕輕飄落地下。

第二天，宏法找這個單位交涉，單位領導不給。請縣宗教局、地區文化局、文物局、統戰部出面做工作，仍不給。後來由縣宗教局找到省政協和省有關部門，跑了一年多，仍無結果。一天，湖北省政協主席黎偉在荊州視察，荊州地區領導陪著黎偉參觀鐵女寺，宏法和縣宗教局的同志抓住機會反映情況，再三懇求，黎偉親自簽了字，文化局也下了調撥單，這個單位的領導還是有些不想給。宏法一連三天，坐在這個單位的辦公室裡，天天哭：「我要我的菩薩呀……」單位領導拿這個老尼實在是沒有辦法，只好給了她。

這批多年沉睡在水溝裡的佛像，有釋迦牟尼佛和觀音、文殊、普賢、韋馱菩薩等共五尊。佛身最大的高一點七米，最小高一點四米，均為紅銅鑄成，各重千斤。佛身背後嵌有《弘治通寶》製錢，考

證係明弘治（一四八八至一五〇六）年間所鑄。宏法視為至寶，將五尊佛菩薩重裝金身，供奉於大雄寶殿，觀音殿和韋馱殿內。

現在荊州和沙市城內，已開放、重修了幾座寺廟，但真正的佛教文物，大多集中在鐵女寺內。鐵女寺每年都要接待數以萬計的中外客人，除了善男信女，眾多的中外遊人，是特地慕名前來瞻仰千年鐵女和古佛、古鐘的。

宏法尼師光大佛門，重振廟宇，弘揚佛教文化的善舉，得到政府的大力支持和社會各界的鼎力相助。江陵縣政府於一九八七年和一九八九年分兩次共撥款三萬元，助鐵女寺維修大殿。副縣長蕭旭組織織修建寺前道路，並親任指揮長。縣宗教局康世美局長多次赴省反映情況，還親赴北京請趙朴初老題寫「鐵女寺」和「大雄寶殿」匾額。

欣逢盛世，宏法充分展示了她的聰明才幹，「雖為女眾，卻有丈夫氣魄」，渾身有使不完的勁。她嘔心瀝血，歷時四年，對原有的大雄寶殿，韋馱殿進行了全面維修，重塑十八羅漢等佛像，又從緬甸、河北、福建請來臥佛、飄海觀音、千手觀音、地藏王菩薩等八尊玉佛和銅佛，使佛殿煥然一新。接著宏法又以七旬之身，殫精竭慮，篳路藍縷，歷十五年之艱辛，新建了觀音殿、彌陀殿、鐵女殿、念佛殿、藏經樓、龍井亭、智慧亭、淨塔園、山門、知客室、僧舍、齋房等十多處建築。使這座千年古剎殿宇古樸雄渾，紅牆環抱，綠樹掩映，氣象清幽，重放光彩，是鐵女寺建寺以來最輝煌的時期。

臺灣佛院教育基金會為宏法尼師弘揚佛法、振興佛院的精神所感動，一九九八年冬跨海捐贈鐵女寺大藏聖典九十二箱共五千餘卷，佛經音像磁帶一千餘盒，現珍藏於一九九九年竣工的藏經樓內。

寶剎有心燈

宏法尼師在修復廟宇，光大弘法道場的同時，秉承慈悲為懷、利益眾生的佛門宗旨，以一貫的慈悲之心，贍養老人，收養孤兒，資助貧困學生上大學……數十年如一日，實施著她一貫奉行的慈悲事業。

有位八十一歲的老居士韓龍惠，蒙古族人，吃齋四十年，終生未嫁。人們叫她韓八爹。老年貧病交加，靠姪男姪女接濟度日。宏法見其長期臥病在床，生活實在困難，將她接進廟內。老人在廟中安穩度過二年，直到在廟中歸西。臨終前，宏法在她床邊另設一鋪，侍候了三十九天。至今鐵女寺念佛殿還供奉著韓龍惠的遺像。

退休老職工谷又萌和老伴胡家禎，也是一對無兒無女的孤老。這兩位老人都有很好的文化。胡家禎曾為宏法用文言文撰寫師爺演靈、師傅寬量的《靈骨塔碑記》。二老晚年雙雙癱瘓在床、度日艱難。宏法又發慈悲之心，於一九九八年請人將二老背上車，接進廟裡，還專門請人照料二老的生活。谷又萌、胡家貞在廟裡活到八十多歲，直到一九九八年、二○○○年先後去世。

還有一個不知姓名的棄兒。那是一九八八年的一個深秋。宏法賣菜回來，見大殿內蜷縮著一個五、六歲的小孩，衣衫破爛，滿面污垢。經細聲詢問，原來是他那狠心的農民父親，因家貧子女多無力撫養，將他裝進麻袋，用板車將他拖到廟裡，從麻袋中放出來後，轉身就走了。宏法念了一聲「阿彌陀佛」，領著他洗了澡、理了髮，給他配齊了衣帽鞋襪，取了個名字叫和平，將他收養在廟裡。白天給他吃、夜晚同他睡，賣菜也將他帶到身邊。有人問，他就笑著說，這是我的小孫子。

一年多後，小和平長得又白又胖，「好漂亮的一個小男孩」。不少人都找到廟裡要領養這個小孩。宏法心裡有數，要選一個有根有底，有撫養能力的家庭，經過仔細考察，她選中了沙市一個姓盧的工人。小盧夫婦沒有生育，為人忠厚。宏法又給小盧講了不能虐待孩子等條件，才放心地讓他領走，改名盧偉，現已長成了二十歲的小夥子，中學畢業後現已參加工作。每年逢年過節，盧偉都要到廟裡來看望「宏法爺爺」。

宏法扶危濟困、積德行善的事不勝枚舉。近十多年來，宏法先後將十多位高齡多病的孤寡或在家生活有困難的老人接到廟中贍養照顧，收養了二個孤兒和棄兒，資助了三名貧困學生上了大學。還給了不少人以零星布施和幫助。

宏法說：「廟裡的錢來自十方，也要用到十方。」「整修廟宇是功德，接濟他人，成就他人也同樣是功德。」

宏法對需要幫助的人盡其可能慷慨相助，而自己仍然六十年如一日，奉行「諸惡莫作，眾善奉行，一日不作、一日不食、愛國愛教、為法為人、莊嚴國土、利樂有情」的佛門清規，過著淡定的苦僧生活。為著節省廟裡開支，前兩年她還到處挑回磚渣、泥土，填補地坪。在生活上，一如既往粗衣淡食，節吃省用。她有自己的飲食方式，每餐用米湯和開水泡飯，再加上幾片小菜和幾個必不可少的辣椒，也從不陪客。她所住的寮房也仍是那間低矮的平房，除了一臺電扇，沒有任何家用電器。她床上常年放著兩個石枕，一個用著枕頭，一個放腳，一塊打坐用的石墊，還有兩個已被磨得十分光滑的鵝卵石，夏天她捏著這兩枚卵石睡覺，說這就是我的「空調」。荊州區宗教局局長康世美見此情況，私人花錢買了一臺電扇送給了宏法，這就是宏法寮房裡唯一的家用電器。

宏法尼師以苦為樂、廣濟眾生的佛門高尚情操，有如一盞長明心燈，燃燒自己，照亮別人。她的所言所行，弘揚了中華民族的傳統美德，體現了「人間佛教」的理念，閃現出她的人格魅力，受到社會各界肯定。連續四屆被推選為江陵縣政協常委、縣佛教協會會長，湖北省佛協常務理事，現任省佛教協會諮議委員會副會長、市佛教協會副會長、市、區政協委員，鐵女寺也多次被評為「五好宗教」活動場所，在佛門四眾中享有較高的聲譽。不少人因感佩宏法的行善為人，常到寺中「護法」，甚至甘願拋卻家庭的天倫之樂，搬進廟中與她為伴。

筆者這次採訪，在鐵女寺邂逅了兩位客人。一位是被宏法叫著「余二哥」的余紹海。他母親龔芳珍在宏法最艱難的日子裡，自願帶著兒子們給她每月的生活費到鐵女寺陪伴宏法，歷時十五年，直到

九十歲辭世。另一位是美籍華人陳萬緒博士，她母親張安欽法名果蓮，生前常與宏法來往，一九八一年曾手抄《慈悲三昧水懺》上、中、下三部，永存鐵女寺。一九八五年在湖南長沙逝世。彌留時留下遺言：死後將骨灰安放在鐵女寺。她說，宏法好，我生前不能和宏法在一起，死後也想與她作伴。

陳萬緒謹遵母意，將母親骨灰安葬於鐵女寺，並先後三次捐資共十八萬元，助宏法維修大雄寶殿和修建念佛殿、淨塔園。

二○○二年十一月陳萬緒博士又遠渡重洋，來荊州鐵女寺為母親祭奠，在鐵女寺住了四夜。守在靈塔《報恩碑》前陪伴先母。他對筆者說：我這次專程回國，一是報答母恩，二是感宏法師傅的恩。我是學習自然科學的，對佛學沒有研究，但佛教是中國千年文化的一部分，教化眾人為善。宏法師傅作為一位女性，保護了千年文物，一生慈悲度人，實在了不起！

在採訪中，筆者看到了現存鐵女寺的一些詩詞楹聯，其中有首詩讚揚宏法：

善以塵勞事，化為方便門。

結緣撥眾苦，依教度蒼生。

敬老樂安養，憐孤喜助人。

莊嚴佛淨土，實剎有心燈。

另一題聯為已故的原湖北省民族宗教事務委員會副主任、湖北省佛教協會副會長、著名的佛學學者萬松亭居士以「宏法」的諧音撰書的嵌名聯。

法遵淨土勝義普被群機登彼岸

弘揚荊楚文化政通人和民安樂

此詩、此聯，正是宏法尼師品格為人的寫照。

本文參閱了陳順華先生《心燈長明》，特此致謝。

（載二〇〇三年第六期《中國宗教》、二〇一〇年第三、四期臺灣《湖北文獻》）

荊楚才女　寶島成名
——金莉的彩繪人生

二〇一二年二月二十二日，春寒料峭。臺北湖北同鄉會、臺灣《湖北文獻》雜誌社領導和同仁一行數人，穿過重重車陣來到臺灣新竹市政府文化局的梅苑藝廊，參加在這裡舉辦的「兩岸風情水彩聯展」開幕茶會，向展會的主辦者、湖北老鄉金莉女士道喜。這次聯展由金莉一手策劃，她邀約了湖北知名畫家、湖北水彩畫院院長、國家一級美術師白統緒及其得意門生王劍波，和新竹當地名畫家連她一共六人，舉辦了她入臺後三十幾次畫展中的又一次聯展。由於此次展出的作品藝術地再現了兩岸的風土人情，對兩岸文化有了更深的理解和詮釋，受到臺灣畫界、政界、新聞界和當地市民的高度關注。在開展第一天的開幕茶話會上，嘉賓雲集，除有國民黨「立委」和當地政府官員出席展會並致辭，臺北湖北同鄉會理事長、總幹事、臺灣中華亞太水彩藝術協會理事長、中華文化交流協會秘書長，臺灣交通大學藝文中心主任，還有畫界同仁、企業界朋友等老友新知以及金莉在臺北，新竹幾個水彩繪畫班的學生，都特地前來參加畫展的開幕式，向她表示祝賀，稱讚她懂得以文化藝術的交流來增進兩岸的了解，共建和諧，並以自己的專業能力受到肯定，是海峽兩地的在地之光。金莉女士堪稱

是湖北女兒、臺灣媳婦的典範，她的努力、她的成功，是所有在臺湖北鄉親的驕傲。

艱難求學路

今年四十九歲的金莉女士，出生於書畫之家。父親金家齊四十年代入武昌藝專（今湖北美院），畢生致力於水彩畫創作和「水彩中國化」的研究與實踐，是一位享譽中國畫壇的前輩水彩大師。金莉幼小時父親就教她學素描，畫杯子、盤子，還刻意教她每天念報紙，訓練閱讀能力。有此家學淵源，加之她從小就很聰慧，具有藝術天賦，天空的雲彩，水上的波紋，牆壁上的水漬，透過她的眼睛，都幻化成各種美麗的圖畫。四、五歲時，她就學著用雕刻小女孩的舞姿和各種動物、花草。所以金莉從小學到中學，她的美術作業一直是全班的最高分。班上和學校的每期壁報也都交給她負責。她個子小，畫刊頭、插圖，要站在凳子上。她的作文也經常被作為範文在班上朗讀，校長還將她寫得最好的作文推薦到市教育局。

一九八○年金莉高中畢業，進入了沙市水瓶廠廠辦美術班。父親金家齊是美術班的主課老師。既是父親又是老師的金家齊，對女兒有著更加嚴格的要求，規定她除了在美術班上課外，每天早晨七至八點，要背誦一小時唐詩，八至九點要臨寫一小時顏真卿《多寶塔帖》，晚上還要畫二至三小時素描。金家齊外出寫生時，也把女兒帶上，金莉隨著父親先後去過貴州、湘西、三峽、北京，繽紛世

荊楚才女　寶島成名

界在金莉眼中留下神奇，五彩在金莉筆下潑出生氣。在父親的親炙下，金莉成長很快。一九八二年「三・八」節，沙市舉辦婦女畫展，金莉的一幅水彩《靜物》，獲得了唯一的一個一等獎，當地報紙對她的作品作了專門評介，時年十八歲的金莉從此開始了她的繪畫人生。

一九八三年，金莉報考湖北美院，在幾百名考生中，金莉的專業分名列第三，但由於文科分數不夠而未被錄取。當時的裝潢設計系主任楊永東教授感到十分惋惜，當他得知金莉就是金家齊的女兒時，提出讓金家齊去武漢商量此事。但金家齊執拗地認為，考大學應該憑真本事，憑關係寧可不去。因此事，金莉憋著與父親有三個月沒講話。一氣之下，她進了沙市第一針織廠的設計室。在設計室裡，她同樣發揮著自己的藝術才能，她所設計的花型圖案在每年中南六省的訂貨會上，是選中率最高的，並多次獲得全省紡織系統百花獎和服裝設計優秀獎。由此，金莉被省人事廳評為工藝美術設計師。

雖然人在工廠，但金莉始終把沒能上成大學看成是自己人生的一大缺憾，一直耿耿於心，她是多麼希望能有機會深造，填補這個空白。為圓她的大學夢，金莉從一九八九年開始，便在心中編織及設計著未來的藍圖，一步一步地實現自己的夢想。她先是利用業餘時間為針織個體戶描畫稿，一月下來所得收入比她當月工資還高。為拼命賺錢，她又買了一臺編織機為人織毛衣，這樣苦苦奮鬥了三年，終於積足了三年學費和生活費，一九九二年她如願以償地進入了湖北美術學院成人班，專修水彩。三年結業後，她又做了兩年服裝生意，積了一筆錢，於一九九六年進入中央工藝美術學院進修，一年後又入中央美院學習三維動畫製作，進修結束後回荊州在一所中學任美術老師。但這並不是她的最終追

求一九九八年，她聽說湖北美院研究生部開辦水彩班，覺得這是自己能繼續深造的好機會，便毅然放棄工作，追隨劉壽祥教授研習水彩。劉壽祥系湖北美院美教系主任、中國水彩藝委會評委、著名的水彩畫家。金莉沉醉在藝術的海洋裡，如醉如癡地汲取、探求。從劉教授研究水彩畫三年，使她對水彩有了更全面、更新的認識，特別是在水份和色彩的運用與技法上有了更深的理解，使她的畫技得到突破性進展。金莉苦苦拼搏，為她後來的發展奠定了扎實的基礎。

以畫結緣　跨海聯姻

金莉自一九八三年第一次獲獎，無論是在工廠當設計師，還是後來一系列進修，她都一直堅持她的水彩畫創作，她幾乎每年都要拿出作品參加各種展會，並頻頻獲獎。由於她在各項技法上的精研，尤其是在花卉、水果靜物及山水風景畫上的成就，一九九八年她受聘為荊州畫院專業畫家，並擔任了荊州婦女畫會副會長。

二〇〇一年，是金莉在湖北美院研究班攻讀的最後一年。這年二月，水彩研究班的同學組織到湖南做畢業采風，金莉因去過湖南，不想再去。這時正好她中央美院的同學一位從北京打來電話，說中央美院水彩研究生班近日也要組織一些研究活動，金莉非常有興趣瞭解北方水彩的風格，欣然前往。不想這次前行，竟成就了金莉一曲美麗動人的跨海姻緣，並因此而啟開了金莉又一段不尋常的藝術人生。

原來此時，臺灣江漢書畫會會長、湖北籍畫家孔依平先生帶著一批書畫家到天津辦展後轉道來北京旅遊。幾年前，孔先生來荊州辦畫展時曾與金莉有過接觸，當他得知金莉也在北京時，便給金莉通電話，相約在北京見面，並邀她一同遊覽長城等名勝。

金莉如約來到北京香格里拉飯店，走出電梯，偶見一位彬彬有禮的年輕人，對人十分熱情。經孔依平介紹，他叫萬仲仁，是臺灣的一位醫生。這次因他父母隨江漢書畫會來大陸辦展和觀光旅遊，他是特地隨團沿路照顧父母的。真是千里姻緣一線牽，據他後來說，打金莉一下電梯，看到她的第一眼，他內心就為之一動，被金莉的品貌與氣質吸引住了。在三十多人的參觀團中，數他和金莉最年輕，兩個同齡人在北京的觀光途中，看故宮、爬長城、遊頤和園，他倆始終在一起，聊得十分開心、投緣，在長城頂上，互相都留下了對方的電話和通訊位址。此時的萬仲仁已知道金莉是個單身，決定追求她。他一離開北京機場就給金莉打來電話，報告自己正在登機；在香港轉機，忍不住又打來電話；到達臺北，他又向金莉報平安。在電話中，他有說不完的話。從此他們便展開了電話戀愛之旅，甚至一天通幾次電話，一聊就是一兩小時，整整聊了兩個多月。隨著電話的頻頻往來，彼此都加深了瞭解，並相互產生了愛慕。

也是機緣巧合，就在這年五月，荊州畫院受臺灣江漢書畫會之邀，赴臺舉辦兩地聯展，金莉作為畫院的專業畫家，名列其中。金莉和萬仲仁都喜不自勝。在臺灣的十天活動中，萬仲仁始終全程陪同。經過又一次面對面接觸，金莉更覺得眼前的這位年輕人舉止文雅、性格開朗、為人正派、真誠厚道。

在此期間，萬仲仁正式的向美麗的金莉小姐提出求婚。萬仲仁是個沒有結過婚的大男，比金莉小二歲。金莉坦誠地告訴他，自己曾有過一次婚史，幾年前已離異。萬仲仁一點也不介意，他說：「三十幾歲的人了，誰沒有自己的人生經歷呢？」金莉被深深感動了，她覺得他確是一個善解人意值得信賴的男人。便滿懷喜悅地應允了這門婚事。後來金莉說，我也不知道為什麼，在此以前，曾有不少人給她介紹男友，見面後都沒有什麼感覺，可是在與萬仲仁的交往中，心裡逐漸產生好感，也許這就是人們所說的緣份吧！

按照臺灣習俗，結婚前要先訂婚。為此，萬家父母特為他倆訂婚舉行家宴，席間，萬母拿出早已準備好的定親禮──一個裝有金首飾的大禮包，送給金莉，正式確定了他們的婚姻關係。

六月，萬仲仁專程來到荊州住了半個多月，金莉的父母和全家人都對這位未來的女婿十分滿意，七月他倆在省民政廳領取了結婚證。十一月，萬家父母親自前往沙市迎娶這位大陸媳婦。

初到臺灣的破冰之旅

金莉初到臺灣，人生地不熟，既無任何社會關係，又無任何背景，她一切都得從零開始。

二○○二年是金莉最辛苦的一年，要盡快安頓自己，要熟悉臺灣的文化、風土人情，又要在夫家的大家庭中，學習當好臺灣媳婦的禮節，更要潛心思考自己的藝術生命。

萬家是個有身分的大家庭，仲仁有兄弟姐妹六人，父親是臺灣交通部的退休職員，向以中國傳統禮教治家。公公、婆婆、兄弟姐妹都特別照顧這位來自大陸的媳婦，父慈子孝、兄友弟恭，夫君更是對她關懷、呵護備至。金莉抱著感恩的心情，盡力遵照中國家庭的傳統禮教，照顧丈夫、孝順公婆、尊重兄弟姐妹。每週她都同丈夫一道，去看望父母，陪老人去超市購物，逢年過節都帶去小禮物，讓老人開心；春節除夕之夜，與家人一道祭拜祖宗、守歲；飯後，搶著洗碗；老人生病，陪侍在病房照顧；父母說話，默默聽著，從不插嘴……她處處奉守著她做媳婦的禮節，很快就融入了夫家大家庭之中。正如後來臺灣在一篇對金莉專訪的文章所做的標題：戀上臺灣郎，金莉他鄉作故鄉。

在臺灣社會，有些人對大陸去的女性懷有偏見，總認為大陸人窮，遠嫁臺灣，是為了找個生活依靠。加之臺灣媒體又不斷宣傳，某地拘獲了來自大陸的偷渡客，某日又抓住了大陸的「三陪妹」等等。對於這些負面新聞，金莉以一顆平常心面對，甚至充耳不聞。她以一個畫家的身分做自己該做的事，走出自己的路。她不斷提醒自己，要爭氣！要讓他們看到大陸人優秀的一面。在開始去臺灣的一兩年，她有意讓自己沉澱下來，做好作品的積蓄，一心一意地閉門作畫，她要用自己的作為，來改變這些人的偏見，儘快地在臺北這五光十色的炫耀大都市中，佔有一席地位。在短短的幾個月內，她就畫了幾十幅以花卉、靜物為主的水彩畫。她畫得是這樣認真、這樣投入。在作品中她以女性特有的纖細情懷，展現出水彩細膩的一面，尤其是花卉，她以水色相融的淋漓的效果，以渲染來描寫影像模糊的花卉，使之猶如雨中的花朵，帶著濕潤鮮美的萬種風情，光影動人，給人以美的享受。

她初來乍到臺灣，一切想法都很簡單，認定只要畫出好的作品，作好充分準備，不怕沒有機會。

所幸是她的夫君萬仲仁在臺北內湖區開有一所「物理治療中心」。她便將自己的畫掛了十幾幅在診所裡，有些來診所理療的人喜歡這些淳樸雅緻、姿態飄逸的水彩畫，她的這些畫陸陸續續就被人買去了。家裡人都很高興，說我們萬家娶個「畫家媳婦」，不用出外工作，也能掙錢。這更增加了金莉的自信，她畫得更勤了。一次，有位湖北旅臺同鄉會的老鄉楊定濤先生請金莉吃飯，金莉出於禮節，給他送了幅畫。楊先生十分高興地將畫拿到「九如印鑑」的畫廊去裝裱，畫廊老闆張先生看到這幅畫畫得這麼清新脫俗，顯露出作者不凡的藝術靈性，便要求楊先生給他介紹，找金莉買了兩幅畫，後又與金莉結為好友，並幫助金莉賣了不少畫作。金莉十分高興：「我可以憑自己的力量在臺灣這塊土地上生存了！」

二○○三年，是金莉到臺灣後繪畫生涯中大轉折的一年。這年八月，臺灣最大的官方銀行——臺北中華開發銀行，為慶祝新任董事長上任，特在銀行大廳舉辦慶賀活動。裏理蔡振祿先生是一位文化人，並身兼劉其偉（臺灣已故大畫家）基金會的董事，他在「九如印鑑」看過金莉的畫，非常欣賞，特邀金莉借慶賀活動在中華開發銀行大廳舉辦個人畫展。金莉精心挑選十幾幅全開水彩畫在銀行展出。「中華開發銀行掛名畫……」臺灣《聯合報》、《自由時報》等媒體都爭相報導，稱她是一位有靈性的女畫家，臺灣東森電視臺等也每隔一小時滾動播出新聞，一時轟動了臺灣畫壇，爭相前來參

觀。這次畫展為時兩個月，展覽結束後，她展出的十幾幅畫全部賣完，更令金莉欣喜的是，通過這次畫展，她結識了很多臺灣水彩名家，如臺灣中國水彩畫會會長舒曾祉、秘書長宋建業、臺灣國際水彩畫畫會會長陳忠藏、臺灣亞州水彩畫會會長鄭香龍、臺灣著名水彩畫大師陳陽春等等。他們交口稱讚金莉的水彩畫「色彩高雅，水份應用恰到好處。」舒曾祉先生還書贈金莉「活著精神──祝金莉小姐畫展成功！」意寓金莉的作品活出了生命來。陳忠藏先生也稱她為「傑出女性」，並將自己數十年的繪畫藝術畫本饋贈給金莉，希望經常相聚，分享創作心得。

開發銀行展覽結束不久，金莉又應臺灣水彩名家展召集人劉木林先生之邀，於臺中市中興大學參加了全臺水彩名家聯誼展。年底，她又加入了臺灣著名的畫會──中華圓山畫會。該會會長郭道正先生是金莉父親金家齊武昌藝專的老同學，曾為蔣介石和臺灣最大企業家張榮發畫過像，是臺灣大師級前輩畫家。金莉為自己能參加這樣有影響的畫會感到十分高興。入會期間正逢畫會理事會改選，全體會員以不記名投票方式，選金莉為畫會理事，接著又獲選為臺灣新世紀藝術協會理事。一連串的欣喜沖淡了這兩年的辛苦，至此，她以自己的實力開始躋身於臺灣畫壇，完成了她稱之為的「破冰之旅」。

寶島成名　盡顯風采

翻過來就是二〇〇四年，是金莉在臺灣的又一個豐收年。這年，她先後參加了六場大的畫展：三月新竹市春天畫廊的個人畫展，六月雲林科技大學全臺水彩名家展，九月淡水國際藝術節展，十月臺中全臺水彩名家展、十一月臺北國父紀念館圓山畫會會員展、十二月新竹縣國際水彩邀請展。金莉頻頻穿梭於臺灣多種展會中，開拓了她在臺灣藝術的新天地，在大陸孕育的美術種子，終於活在臺灣藝術的土地上。讓更多的臺灣民眾親睹了大陸的繪畫藝術，促進了兩岸的文化藝術交流。

展會上，金莉既展畫，又賣畫。一幅全開的水彩畫原來標價三萬元新臺幣，她的畫界朋友對她說，你定價太低，至少應標六萬。臺灣稍有一點錢的人，都喜歡在廳堂裡掛幾幅繪畫原作，特別是名家的作品，認為這是身分的象徵。雖然金莉的作品標價提高了，仍然好賣。她夫家有人半開玩笑說：

「我們一月辛苦，才掙幾萬元，而你的一幅畫就賣幾萬。」家裡人還將她在一次展會上代表大陸女畫家講話的照片放大擺在廳屋裡，分享她的一分光彩。

隨著金莉名聲的傳揚，於是有不少人要向她學繪畫，金莉也希望將在大陸所學的藝術在臺灣得到傳承。從二〇〇三年開始，金莉便在家裡開辦起了美術訓練班，前臺灣歷史博物館館長何浩天先生特別為她的訓練班題字：「金莉水彩畫教室」。次年，臺灣經濟部文化社團又聘他為美術班教師，同時

又兼任臺北信義社區大學及新竹市文化局水彩畫老師。在這幾個班從她學畫的不僅有青年學生、少年兒童，還有六十多歲的老人，有趣的是，向她學畫的還有臺灣本土的畫家和七十多歲的美國老媽媽，她從中又看到自身的藝術價值。她特別感到欣慰的是，通過教學，搭起了大陸與臺灣藝術承襲的橋樑，讓臺灣青年畫家瞭解中國大陸是如何培養出有潛力畫家的道路的。

她在臺灣的一系列藝術活動，都得到丈夫的大力支持，為讓她一心一意從事創作和教學，萬仲仁承擔了全部家務事，還幫她賣畫、陪她寫生、辦展，金莉感到十分幸福。

寶島風情　揮灑入畫

臺灣是個競爭的社會，要想在這裡長期立足，就要不斷有新的創造、有新的意趣的作品問世。

進入二〇〇五年後，金莉已不再忙於奔走於各項畫展之中，她想，要讓自己的藝術深深紮根於臺灣這塊熱土上，使未來的路走得更遠、更穩，就要更多地深入瞭解寶島的風土人情，拓寬繪畫題材，多有一些反映本土文化的作品。為此，她除了教學生，便將自己的主要精力投入到各地寫生和臺灣風景畫的創作上。二〇〇五年她著重於臺灣北部寫生，二〇〇六年轉向南部，阿里山、日月潭、頭城、紅毛城、漁人碼頭、美濃、基隆、金山、宜蘭等等臺灣風景名勝，她都跑遍了。有時是同她先生一起，更多的是與舒曾祉、陳忠藏、劉木林、陳陽春等水彩畫名家、前輩及圓山畫會的畫友結伴外出寫生。每

天日出而作，一塊調色板，一杯清茶，坐在海邊的石頭上，一邊品茶，一邊聊天，一邊寫生。藍藍的天空，藍藍的海水，金黃色的陽光照射在沙灘上的奇妙景色，潮漲潮落的壯觀以及當地的風土人情，一一收入她的眼簾，描繪在畫紙上。她感到特別快樂、特別開心。拿起畫筆，也感覺更輕鬆、更自在了。有一次，她和她的夫君坐在宜蘭海邊石頭上寫生，一股海浪劈頭打來，掀翻了調色板，也打濕了他倆的衣裳，樂得他們開懷大笑。

通過實地寫生，金莉以深厚的中華文化底蘊，去觀察臺灣美麗的山川風景，藉由中華的靈魂，描繪出臺灣風景本質。兩年多來，她以寫生素材，創作出《頭城海邊》、《基隆嶼》、《贛北民居》、《八斗子漁港》、《紅毛城內》、《高雄港》、《美濃木瓜》等一幅幅美麗的寶島風情畫圖。金莉的風景畫題材廣闊、構圖新穎、色彩清新，別有一番風格與韻味，深受當地人的喜愛。二○○五年她又獲選擔任了臺灣新世紀藝術協會理事。二○○七和二○○八年，她著力推出了阿里山系列、日月潭系列，「一○一」系列等作品，將阿里山的翠麗、日月潭的寧靜、一○一（摩天大樓）的雄偉、臺北市的繁華熱鬧，幻化於她的作品中。進入二○○九年後，她又轉向臺灣東北海邊的野柳、淡水、九份等風景名勝區寫生，穿梭於寶島的海岸與山野間，將兩岸文化交織在臺灣的傳統與現代中，透過她的眼睛與畫筆，將臺灣的山山水水及其深厚的文化內涵一一呈現在兩岸同胞的眼中。

隨著時間的推移，她對臺灣本土文化有了更深的理解，作品也更為成熟。如《阿里山之秋》這幅畫，她就說：「每次站在祝山山頂，看著中央山脈在雲霧繚繞中千變萬化，我就心潮澎湃，興奮不

已，就要將我這種心中之象用繪畫形式揮在畫布之上。」期間，她還先後參加了在武漢舉辦的「中國書畫名家善緣書畫展」和在印尼舉辦的「國際水彩畫邀請展」。二○一一年四月金莉在臺灣新竹市舉辦她的第六次水彩個人畫展，展會閉幕的第二天，適逢湖北省委書記羅清泉率省經貿團赴臺訪問，聽說他們這位湖北老鄉在寶島創出了成就，羅清泉等十分欣喜，特到旅臺湖北同鄉會向金莉表示祝賀。羅書記笑著說，我為你的成就感到高興，我也是荊州人，我們還是小老鄉哩！

辦展娛親　恪盡孝道

在大陸時，金莉就秉承父親的志向，著力於運用西方的技法、媒材，導入東方精神，期盼能將中西方文化、技法交融於畫布上。到臺灣後，她也從未停止這一研究，所以她的很多作品，糅合了中西畫之長，「採用中國水墨的筆線與留白的方式勾勒花瓶的器身，以虛靈的花器烘托出實體的花卉，收到中國繪畫簡潔、清爽而又空靈的趣味，更由於她用色的清新優雅，使其作品別具一種浪漫的氣質。」（臺灣師範大學美術研究所專任副教授、英國萊斯特大學博物館學博士曾蕭良：《萬象見氤氳、曖曖內含光——評金莉水彩作品》）

在臺十年，金莉幾乎每年都要回大陸一次，回家探親和與大陸同行進行學術交流。一次她接到父親病重的消息，匆匆趕回家，在病榻前，她想到父親保留了這麼多、這麼好的作品，絕大部分都是沒

有公開露過面的，應在父親有生之年，為父親辦一次個展，讓這埋沒了幾十年的作品公開展出來。她便倚在父親身邊，鼓勵父親說，我要為你出版畫集、辦畫展，你要早日康復，有很多事情我等著與你共同完成。經過一番籌備，《金家齊水彩畫集——有情趣的東方意象水彩》於二〇〇八年一月在臺灣正式出版，金家齊水彩個展也於同年五月在臺北國父紀念館成功展出，展出期間，好評如潮，更有同鄉和畫界朋友同聲稱讚金莉以此種有意義方式娛親，是盡了一個女兒的孝心。二〇一〇年，臺北湖北同鄉會換屆，金莉當選為理事。在新當選的理事中，她是最年輕的一個。

臺灣有一首歌《愛拼才會贏》。金莉憑仗自己的實力，單槍匹馬地在臺灣這塊陌生的土地上，苦苦打拼了十一、二年，以個人的努力拼搏，在臺灣畫壇上牢牢站穩了腳根。她在臺灣畫界交了許多朋友。她的作品被收入《臺灣水彩名家作品選》，有的作品還被前臺北歷史博物館館長何浩天、淡江大學藝術中心、臺中中興大學藝術中心、臺中科技大學藝術中心、臺北國父紀念館典藏及美國、日本、新加坡等國的私人收藏。她的全開水彩畫也由每幅六萬元飆升到十二萬元新臺幣。面對這些成功，金莉一點也沒有自滿，她說：「藝術永無止境。我還年輕，我還要在藝術的道路上不斷精進、提升。」

有臺島畫壇前輩在文章中預言：「假以時日，無庸置疑，金莉將會成為水彩世界裡的一顆璀璨的明星！」

搶救「地上文物」

——王盛漢創辦荊楚民俗博物館的故事

在湖北荊州市沙市區楊林堤路一條幽靜的小巷裡，坐落著一幢飛簷翹角、古樸典雅的二層樓古典式建築，這就是王盛漢創辦的湖北省首家私人博物館——荊楚民俗博物館。館內珍藏有反映荊楚民風民俗的木雕、竹雕、繡品、書畫、老式傢俱、漆、木、石器、陶、瓷器、日常生活用品等民間文物共四千多件，其中有不少是與民國史有關的珍貴文物。開館十年來，已免費接待了上萬餘中外參觀者，特別是吸引了一批又一批的臺灣客人，並與他們建立了經常性的兩岸民間文化交流往來。

讓「地上文物」有個家

今年六十八歲的王盛漢出生於湖北沙市一個殷實的工商業者家庭，曾受過良好的教育，他又是王家三房中惟一的獨子，每年家裡的祭祀、禮儀活動都由他操持，潛移默化，他從小就為荊楚的悠久歷史和燦爛文化所薰陶，也為自己是荊楚之子而自豪。他雖只是荊州供電公司的一個發電運行值長

（值班工程師），但他能書會畫，懂雕刻，還能製作仿古工藝品。因他多才多藝，「文革」時電力局將他專門抽出來塑、畫毛澤東像。他的工作室就安排在一間堆滿了本系統查抄出來的「四舊」物品的屋子裡。眼見著一些精美的字畫、善本書籍、雕花木椅、繡花製品等統統被付之一炬，整整燒了兩天兩夜，他感到十分痛心，焚燒前搶著將其中的書畫拍成照片並趕忙將家裡的一把清代圈椅、一口寧波櫃、一個銅手爐，還有一張父親戴瓜法帽的老照片轉移到岳父家中。

改革開放後，他見一些大賓館、大餐廳都將「文革」時視為「四舊」的書畫和漆木傢俱擺放出來了，激發了他收藏的興趣，閒暇時，也逛一逛舊貨市場，遇到喜愛的東西便把它買了回來。

荊州、沙市一帶是楚文化的發祥地，曾有二十位楚王在此建都，地下古墓葬和出土文物很多，地上以古建築為主的文物也到處可見。王盛漢痛心地看到，各級對保護、搶救地下文物十分重視，而對地上文物的保護卻很少有人過問，特別是進入八十年代後，大規模的舊城改造，一些建於明祖、清時代的古建築成片地被拆除，其間的一些精美木雕石刻也被毀之一旦。王盛漢十分焦急：「文化革命一場浩劫，已毀掉了這麼多的文物，如果我們再不把宗留給我們的東西保護好，這些地上文物就有瀕臨滅絕的危險。」他知道，要把這整片、整棟的古建築保存下來，這是不可能的，但把其中具有很高工藝水平的門窗、雕樑以及房中的老式傢俱收藏、保護下來還是做得到的。

從此，王盛漢只要有空閒時間，就騎著自行車在荊沙城區到處穿街走巷，哪裡有古建築，哪些古建築內的門窗、雕梁獨具特色，他都一一記在心裡，遇到這些房屋要拆遷時，他便守候在那裡以便隨

時將它買走。

位於沙市勝利街的鄧家，曾是沙市的一個大家族，祖先在這裡置下的房產幾乎占了半條街。九十年代勝利街舊房改造拆除鄧家祠堂，鄧氏後人將舊門窗當廢品處理。王盛漢早就盯住了這些工藝精湛、雕刻精美的門窗，一口氣從房主人手裡買下了二十四扇木窗和六張大門。這些門窗做工精細，刻有喜鵲登梅、仙鶴凌雲、鳳穿牡丹等各種吉祥圖案，這些工藝水平很高、精雕細刻的珍品，在當今已屬罕見。在鄧氏老宅，王盛漢還發現房主人書房內有十二扇明清時代的精細竹雕窗戶。王盛漢也曾提出將之買下，但房主人怎麼也不願賣，王盛漢只好用拓片將竹雕上的精細花紋全部拓了下來。哪知不久一場大火將這幢房子燒了。王盛漢心裡惦記著這些竹雕，第二天就趕到火災場，從廢墟中扒了半天，好不容易才扒出了兩扇，儘管在此之前他已拓了拓片，但還是留下了深深的遺憾。

王盛漢為搶救瀕臨滅絕的地上文物，可謂嘔心瀝血，達到如癡如醉的程度。這些年來，王盛漢將自己可支配的時間和錢財全部用在了收藏上，為了得到一件珍品，他可以不顧一切。

拆建江瀆宮時，他發現屋上有一根十分精美的麒麟畫樑，便自告奮勇地登上梯子幫民工拆卸，可不慎腳踩空了，一下子從樓梯上摔了下來，他不顧疼痛眼睛仍盯著這根梁，說：「我出五百元將這根樑買下了。」談妥後，突然冒出個廣州美院的老師，他說願意出一千元買下。王盛漢又氣又急，他一面趕忙讓人把麒麟樑拖走，一面拍著胸脯大喊：「是我先買的，我來付錢！」王盛漢平時省吃儉用，自從染上「收藏癖」後，他不吸煙、不喝酒，也沒有穿一件高檔衣服，買一件高檔用品，住房也沒有

裝修，但購買文物卻出手大方。有一次，他逛武漢古玩市場，發現了一套紅木「八仙過海」螺鈿屏，對方開價四千元一分錢也不少，可他手上只有二千元。他購物心切，趕忙打電話讓妻子給他匯錢，妻子把她在武漢的一個朋友的地址告訴了他，借了二千元，才如願以償將這套螺鈿屏買到了手。

為搶救「地上文物」，王盛漢跑遍了荊楚大地。一次，他聽說潛江某地在拆除一所大宅院時，拆下了八扇雕花格門，上面雕有很精細的人物風景圖案。王盛漢得知消息後，當天就乘車趕往潛江，仔細一看，上面除刻有耕田、捕魚、讀書、紡紗、織布、蓋房等先民的生活習俗圖案，還有松鼠偷葡萄、劉備借荊州等故事。王盛漢喜不自勝，他來回奔跑了多次，經討價還價將其買了回來。因此物年代久遠，上面積滿了一層很厚的灰垢油污，拆卸時又多處損壞。王盛漢整整花了一年多時間，先放在鹼水中浸泡，然後又一一刷洗、修補，才恢復了它的原貌。後經專家鑒定，認為這是一套出自乾隆年間的木雕工藝品，它上面刻雕的「漁樵耕讀圖」，同時採用了平雕、深雕、浮雕、縷空雕等多種雕刻工藝，較全地反映了荊楚先民的民風民俗，有著深厚的文化底蘊，紋飾精美，線條流暢，是不可多得的上乘佳作。

多年來，王盛漢就這樣不辭辛勞，東奔西跑，住最差的旅社，吃最便宜的飯，購回了數以千計的「地上文物」，其中有戰國青銅楚劍；西漢雲紋盒、方耳環；明代三袁故里的門石墩、五噸重的巨型龍頭石龜；清代的神龕、雕花床、宮燈堂掛、三寸金蓮繡花鞋、木製捲煙機、裝早茶、午茶的提籃盒，以及張大千和荊楚著名書法家李寶禪、張濂希的書畫真跡等等。

珍貴的民國文物

在荊楚民俗博物館珍藏的幾千件「地上文物」中，王盛漢認為最珍貴的是他經過千辛萬苦搜尋回來的那些與民國史有關的歷史文物。他說，這些歷史文物奠定了他建館的基礎，也搭建了與臺灣朋友進行兩岸民間文化交流的平臺。

那是一九九一年的一天，一位對荊楚文化頗有研究的徐樹楷老先生跑來告訴他：大賽巷二號沙市教育局的那棟百年老屋要拆除。這棟老房子原是江陵籍國民黨元老、民國大法學家、教育家張知本先生的舊居。一九三七年盧溝橋事變，張知本創辦的北平朝陽大學遷到沙市，張知本曾將自己的這個舊居用作學校校舍。

王盛漢聞訊後，在舊居拆遷工地一連守候了三個月，先是收回了一些門窗、石墩、樑柱，後在拆除一間破舊不堪的中式廳堂時，拉開遮擋的蘆席壁，發現裡面有一堂精緻的雕花圓門，圓門兩旁上端還有兩個雕有鳳凰圖案的「雀替」（中國古代建築用於承接建樑的撐柱），其造型之生動、刀法之精細、堪稱一絕。王盛漢還沒有見過這樣精美絕倫的鏤空木雕，便向工頭提出收買。該工頭先還意識不到它的珍貴，當他看到王盛漢癡迷的樣子，便獅子大張口，開價一萬元。王盛漢怎麼也沒有想到他會要這麼多錢，他和工頭好說歹說，可工頭就是不鬆口。情急之下，王盛漢假裝失手，將雀替錘破，工

頭認為這東西破了就不值錢了，以八百元與王盛漢成交。最後王盛漢又添了一千二百元，用二千元將整個廳堂的雕花門窗、雕花建梁統統收走，整整拖了幾板車。回來後，又花了三天時間，含著眼淚將雀替修復還複。這也是他為得到此文物煞費的苦心。

自從得到張知本舊居的這些寶貝後，王盛漢更把眼睛盯住了它周圍一帶的文化遺存。原來，張知本舊居的斜對面，就是光緒三十二年（一九〇七年）設立的江陵高初二等小學堂。後民國時期的江陵縣縣長官邸、江陵縣法院、民生鎮鎮公所也都設在這不到一裡路的巷內，大賽巷成了當年沙市的軍政中心，有著豐富的文化沉積。在這裡，王盛漢又尋到了民國二十七年國民軍十三師二團三營七連駐軍採買簿，一九三六年十二月二十八日西安事變的日報，蔣介石的「御醫」鄧述微先生的日記、侵華日軍家屬學習課程表，以及國民黨時期的印花稅票、民生鎮公務員證章和民國三十八年的斷代日曆等等。

從此以後，王盛漢除民俗文物，更有意收藏具有研究價值的民國文物。一個意外的機會，他得到了多件孫中山先生的珍貴遺物。

一天，他在舊貨市場閒逛，發現一家舊貨店櫃內，有一包用布包著的東西，打開一看，是一些色彩鮮豔、構圖完整、繡工精細的「腰佩」（清末民初服裝上的腰間飾物）和幾枚紀念章。其中有個「腰佩」上書「壹日不可無此君　逸仙寫」，還有一個孫中山贈楊度上面寫著「友天下士」的腰佩。此外還有省港大罷工紀念章、一九二五年傅作義頒發的奮鬥士兵紀念章和上面寫有「唯大英雄本色」、「名震寰球」、「人品無瑕」的腰佩飾物，共三十餘件。王盛漢一眼就認定了它的文物價值，

他不動聲色地將其全部買了過來。後經多方探尋找到了物件的後人，才得知這包東西的來歷。原來物

主姓楊，早年留學日本，是學醫的，與中山先生有過交往。回國後在國民革命軍中當醫生，北伐軍攻

打汀泗橋與部隊失散，後流落沙市。楊氏去世後，後人從他的枕頭內找到了這些遺物。

王盛漢如獲至寶，又拿到北京和廣東中山市孫中山先生故居翠亨村民俗博物館請專家鑑別，均

認定是中山先生遺物。一次孫氏後裔——武口逸仙京劇團孫建新先生來館參觀，他一見此物便淚如泉

湧，「這是祖宗之寶啊！」他當即賦詩一首：「驚見先祖墨寶鮮，手捧心顫如神面。改朝換代千秋

業，不可一日不念仙。」除中山先生遺物，王盛漢還得到了兩方上面分別刻有「天下為公」和「養天

地正氣，法千古完人」的書簽章和兩冊《武昌開國實錄》（上、下冊）。書簽章是在清末「共和會」

荆沙支部的舊址所得。據史料記載：光緒三十二年（一九○七年），民國革命鬥士胡鄂公（江陵郝穴

人）曾與同學寧敦武、熊得山、錢納水等在江陵組織「輔仁社」，後發展為革命團體「共和會」，宣

統元年（一九一○年）胡鄂公等在沙市（民主街）設立了共和會荆沙支部，書簽章為當年的遺物。

《武昌開國實錄》是王盛漢在武昌首義路的一個舊書攤上所購。該書為首版線裝本，書中逐日詳盡記

載了從武昌首義前後到中華民國建立的這段時間所發生的各項重大事件，其中對革命軍攻佔荆州也敘

述甚詳。這兩件民國文物都是當今十分難得的珍貴之物。

二十餘年建一樓

隨著收藏文物的逐年增多，王盛漢萌發了一個願望：修建一所荊楚民俗博物館，將所有藏品都公開展示出來，弘揚中華民族傳統文化，再現先輩革命歷史和荊楚民俗風情，以啟迪當代，教育後代。

為了實現這一宿願，他除了將自己和妻子的生活費用降低到最低標準外，還利用休息時間為人做園林雕塑、寫字、繪畫和製作仿古工藝品來積累資金。有人見他如此執著，也紛紛向他伸出援助之手。有的主動向他提供收藏線索，有的給他贊助捐款，有的將自己的藏品無償贈送給他。丁紀柏是王盛漢的同學，他家裡有一扇祖父傳下來的清代大門，在征得遠在臺灣的胞姐同意後，他將此門送給了王盛漢；漆宗衍是荊州知名的收藏家，聞聽王盛漢要辦博物館，便將荊沙大書法家張濂希為他刻有字的一方雞血石印捐給了王盛漢；還有一位不願意透露姓名的人給王盛漢送來了祖傳的祭神「背鼓子」，據王盛漢說，這物品他只在北京戲劇博物館見過。這些熱心人的無私援助，更加堅定了王盛漢辦博物館，弘揚祖國民族文化的信心和決心。

為辦好博物館，王盛漢還擠時間潛心讀書，多年來他先後研讀了美學、考古學、《楚文化史》、《荊楚研究雜記》、工藝製作等有關書籍。還經常向荊州博物館、群藝館、地方誌辦公室的專家學者虛心求教。在領導的支持和社會各界的大力幫助下，王盛漢多年謀劃和辛辛苦苦奮鬥了二十多年的民俗博

物館終於建成，一九九九年四月，經文化、民政部門批准，湖北省首家私立荊楚民俗博物館正式開館。

該博物館以張知本舊居為主體，原型異地建築而成。整棟樓房為磚木結構、有石刻柱墩、木梯、雕花格子門、拐子龍鳳窗、雕樑畫棟等，再現清代江陵典型民居風格。其所用材料，包括每扇門、每扇窗、每根樑柱、每個石墩以至一磚一瓦，都是從古民居上拆下來的舊料。樓內堂屋、書房、客廳、佛堂以及小姐繡花房中的陳設和所用的衣物，也都是他多年搜集來的「地上文物」，可以說整個博物館就是一座「文物樓」，置身其間，彷彿穿越一百多年的時光隧道，又回到了過去人們日常生活起居的具體環境。

為兩岸文化交流搭橋

荊楚民俗博物館建成對外開放後，受到了領導和社會各界的廣泛關注，中央電視臺一頻道、四頻道都作了專題報導。建館十年來，已免費接待了很多學者、藝術家、古建築家、民俗學者和包括美、德、英、法、日本、韓國、新加坡、加拿大以及港、澳、臺等眾多的中外參觀者。客人們對展廳內精美絕倫的民間文物倍加讚賞，特別是一批批來自臺灣的客人，睹物思情，勾動了他們的濃濃鄉情。荊楚博物館已成了又一個民間兩岸文化交流的平臺。

一九九九年七月，旅臺湖北江陵同鄉會鄉親，得知在他們的家鄉建立了一個民俗博物館，十分高

興，立即在他們的《會刊》上作了詳細報導。該會當時的理事長錢江潮先生親筆寫信向王盛漢祝賀，

稱讚他「對社會、對國家貢獻至大」，表示「甚為欽佩」。並給王盛漢寄來了一至十五期《江陵同鄉

會訊》和《旅臺湖北江陵同鄉通訊錄》。

二〇〇一年五月，錢江潮偕同鄉會常務監事李大俊先生親赴荊州，來館參觀。錢江潮，祖居江陵

郝穴。父親錢納水，一九〇八年留學日本，先後加入孫中山先生領導的革命團體「共進會」和「同盟

會」，曾任國民黨《中央日報》主筆。錢江潮本人早年曾是葉挺將軍部下，長期從事新聞工作，曾任

《中央日報》總務處長、臺北市政廣播電臺副臺長等職。錢先生熱愛祖國、熱愛家鄉，大陸開放後，

他多次回荊州訪問探望父老鄉親，著文向臺灣同胞介紹大陸改革開放和建設成就，並發起旅臺同鄉設

立助學基金，獎勵家鄉學生，並為長江「九八」抗洪捐款。

此次他來到民俗博物館，身臨其境，一進門就驚喜地說：「我離開大陸時，江陵的很多人家就

是這個樣子！」當他仔細觀看了館藏的許多民國文物後，感慨萬千。他說，我真想不到你們將張懷老

（張知本）的舊居復原得這樣好！他還指著「天下為公」等兩個書簽章說：「現在臺灣國父孫中山先

生紀念堂內，就寫有這兩幅字。」錢江潮高興地拿過紙筆，寫下了「蒐集荊楚文物，發揚歷史光輝」的

題辭。回到臺灣後，錢先生又熱心地將荊楚民俗博物館介紹給了私立臺灣歷史博物館館長李吉昆先生。

李吉昆也是一位熱心民俗文化的收藏家，他投資四千五百萬元新臺幣，歷二十年之艱辛，收藏

散落在寶島上的漢文物數千件，他認為「臺灣的漢文物，是世界上最優美的庶民文物」。當他得知大

陸也有一位同他一樣的文物癡迷者，十分高興，便寫信給王盛漢說：「我們都是文化人、為後人子孫而努力的人。所不同的是，您位於荊楚，保存荊楚文物；我處於臺灣，保存明代以來、承傳於臺灣的漢文物。和您一樣，我的博物館也是免費開放的，並立志將此作為向青年一代進行臺灣史和先民拓墾歷史的活教材。」多年來，李吉昆先生一直保持著與王盛漢的書信聯繫，相互交流同一祖先的漢俗文化，並互贈藏品和圖片。

二○○二年四月，荊楚民俗博物館又迎來了一批臺灣貴賓。這就是臺灣中華書畫學會理事長、著名書畫家孔依平先生夫婦及旅居臺灣朋友的金莉、關美玲等。孔依平，譜名祥玉，系孔子七十五代孫，湖北宜都人。他熱心於弘揚中華傳統文化藝術，又是一位大孝子，在天津辦展時，他恭恭敬敬將老母請到臺上介紹來賓：「我給你們介紹一位出生於清朝的國寶，這就是生我養我的母親。」孔先生每年都有三、四次往返於大陸、臺灣之間，或探親、或參觀訪問、或舉辦兩岸書畫展覽，被譽為兩岸文化交流的使者。這次來館，他不僅興致勃勃地參觀了荊楚博物館收藏的數千件文物，還先後參加了在該館舉行的「兩岸文化交流座談會」和與臺灣、韓國藝術家的聯歡會。在參觀時，孔依平特有興趣地看到了王盛漢珍藏的一本乾隆年間刻印的《宜都縣誌》，該縣誌完整地記錄了荊楚一帶有關祭祖、過年、過節以及婚喪禮儀等各種民風民俗，從而激起了他對故鄉的戀眷之情，當即欣然揮筆，為「荊楚民俗博物館」題寫了館名。從此他與王盛漢結下了深深的情誼，每次回大陸他都必來博物館，他還在沙市購置了一所住房，將荊州當作他的又一故鄉。二○○三年元月，王盛漢和他的幾位朋友特地

到宜都去拜望了回鄉探親的孔依平先生，並向九十八歲的孔母敬獻了壽禮。孔依平也領著王盛漢一行探訪了宜都枝江古河道，尋訪古屋、老人和百年寺廟，尋找失去的記憶，趣談鄉情。

孔依平熱心致力於祖國統一大業，為臺灣中國文化統一促進會理事，通過他的介紹，王盛漢又結識了該會理事長任昌鼎先生。

臺灣中華文化統一促進會成立於一九九一年，其主軸活動是與北京中國和平統一促進會共同舉辦兩岸文化交流研討會，除此主軸活動，該會還頻頻開展兩岸藝文書畫聯誼活動和邀訪接待工作。二○○五年九月，王盛漢受該會理事長任昌鼎先生之邀，率荊楚民俗博物館赴臺訪問團一行七人，先後訪問了臺灣該促進會和旅臺湖北江陵同鄉會、臺灣故宮博物院、臺灣歷史博物館、中山紀念堂、張大千先生紀念館、臺灣國藝研究所、金甌高級女中、臺灣佛學院等單位，會見了任昌鼎、彭振剛、錢江潮、呂定邦、李吉昆、童中儀、戴綺霞、王釗達等各位新老朋友，就弘揚中華傳統文化、促進兩岸文化交流進行了廣泛交談。訪問團在臺期間，到處受到歡迎。一到臺北，任昌鼎先生就為訪問團舉行了隆重的歡迎會；九十高齡的錢江潮先生當天晚上就偕同同鄉會鄉親到訪問團下榻處看望了大陸來的朋友；特別是七十三歲的孔依平先生和他的夫人王本富女士，更是從早到晚始終全程陪同訪問團參觀和到機場迎送，體現了兩岸一家親的深厚情誼。此次赴臺訪問，更進一步增進了兩岸情誼，幾年來，臺！灣不斷有人和組團來館參觀訪問。

「獄中弟子」與西泠印人的摯愛真情

在中華的藝術殿堂中，金石篆刻可稱是中國特有獨具、至高至雅的藝術奇葩。這一有近三千年的古老藝術傳至當代，得其精髓並發展創新者為數不多。被譽為「當今湖北篆刻一把刀」、「荊楚一絕」的著名篆刻家、現任湖北省書畫研究會副主席兼印學專業委員會主任、湖北中流印社社長、《中國書畫印》主編、國家一級美術師的昌少軍，就是其中的一位佼佼者。他從藝三十年，刻印數千方，在實踐中創造的「中鋒滾刀法」達到一般刀法難以企及的渾穆蒼莽的藝術效果，曾六次獲得全國和國際書法篆刻大賽一等獎。在其從藝經歷中，他二十一歲時，作為一名員警，曾拜獄中高人、中國著名西泠印社早期社員汪新士為師，並終生結下了猶如父子的師生情緣，其頗具傳奇色彩的真情故事，成了篆刻界廣為傳頌的一段佳話。

獄中拜師千古奇

昌少軍，一九五九年十二月生於湖北省仙桃市漢水旁的昌灣村，九歲隨家遷至洪湖市汊河鎮沙咀村。他從小喜愛繪畫，熱愛書畫藝術，但苦於找不到名師指點。一九八○年十月，他中專畢業後分配到荊州監獄成為了一名員警，在監獄企業管理辦公室從事統計工作。一九八一年他在《湖北新生報》上看到刊登有荊州監獄服刑人員汪新士的兩方篆刻。經打聽，得知汪新士是一九四六年與一代國畫大師張大千同年加入西泠印社、與黃賓虹、方去疾、高式雄等名家同時代的印社早期社員。反右時被劃成右派，定為反革命分子關進監獄。在「文革」中又因前罪和向中央寫信、「大搞翻案活動」，再次被打成反革命，被捕入獄。監獄領導見他有一技之長，便安排他在監獄內的紡織機械廠設計室繪圖。

昌少軍久聞西泠印社大名，知道西泠印社是中國第一個研究金石書畫的學術團體，是中國篆刻藝術的研究中心，便萌發了拜汪新士學藝的念頭。

一九八一年五月三十日，他以統計數字為由，拿著這份刊有汪新士印章的《湖北新生報》到監獄設計室，悄悄對汪新士說：「我想拜您為師。」汪新士看了他一下，默默地點了點頭。當天晚上，昌少軍就寫了一封長達五頁紙的拜師信。信寫好後，他還是翻來覆去的睡不著。第二天清晨，他趁設

計室沒有其他人，便偷偷摸摸地將信遞給汪老看。汪新士認真看後，揭下眼鏡高興地對昌少軍說：

「你每天只要有空就來，我教你刻印。」

當時監獄允許有一技之長的服刑人員不住監號，安排汪新士就近住在設計室三樓的一間小閣樓上。閣樓狹小，只能容下一張床鋪。每天夜深人靜，昌少軍就悄悄溜進汪新士的住處，從五十釐米見方的樓洞口爬上閣樓，然後收上活動樓梯，蓋上木板，以床鋪代課桌從汪新士學治印。師徒二人沉浸在藝術的殿堂之中，經常是「三更燈火五更雞」，刻印至東方發白。汪新士對昌少軍說：「我是在帶你一個研究生。」

時隔三十年，昌少軍憶起當年求師學印的情景彷彿就在昨天，他曾寫過一首詩《獄中孤燈》記述了彼時的境況：

最愛夏夜獄中靜，始是求師好時辰。

活動樓梯鑽上閣，收梯蓋板心定。

閣樓孤燈伴雙影，渾忘獄中寂與寧。

汗水頻滴任它去，蚊蟲無懼滿身叮。

師因勞累任久，欲臥無依憑。

桌邊凳上睡，孤燈到三更。

萬籟俱寂燈不語，獨此軒聲伴刀聲。

忽然石崩驚師夢，修改拙印到天明。

雖然汪新士當時還是服刑人員，昌少軍是一名監獄員警，但老師對學生的要求卻十分嚴格。他多次告誡：「學篆刻要從摹刻古印入手，奠定基礎。」並指導他循序漸進，先臨漢印，複窺秦印，再試浙派、兼及鄧（鄧石如）、吳（吳讓之），然後深鑽悲翁（趙之謙）、缶老（吳昌碩）、古璽、封泥。他常對昌少軍說：「繼承傳統，吸收營養，為初學之階，切忌好騖遠，不務實際。」汪新士從《故宮博物院藏古璽印》等書中，鉤出數十方印交給昌少軍，指明他首先摹刻哪幾方，然後再刻哪幾方。小昌嚴格按照老師的要求摹刻。汪老師一一用鋼筆或鉛筆點出小昌所摹印蛻的不足之處，有時一方印蛻點上幾十處，讓他帶回磨了重刻，有兩方印小昌臨刻了十多次，直到老師點頭為止。昌少軍回憶說：我刻了磨，磨了刻，不知道磨刻了多少遍，每天磨的石粉可以和成幾團泥，拿刻刀的虎口處也結了厚厚的一層老繭。

有一次，昌少軍將一方精心摹刻的漢印「軍假候印」拿去請老師看，滿以為老師會讚賞幾句。誰知老師戴著老花眼鏡，再用一個十倍的放大鏡看了又看，說「有幾處沒能傳神」，並用刻刀輕輕在石印上晃動了幾下，邊改邊說：「印章範圍只有方寸，而氣象萬千，其差別是極其精微的，不足之處，絲

毫不能放過。杜甫作詩『語不驚人死不休』，故能流傳千古，治印也是這個道理。」昌少軍深受教益，在篆刻領域裡，不敢稍存僥倖馬虎之心，窮研深究，進步快速，讓他從金石韻味中領略出無窮的樂趣。

「師但笑言可暖身」

昌少軍從汪師學篆刻，雖然很隱密，但還是有人察覺了。有個監區教導員得知汪新士「獄中收徒」的事後，十分生氣。但又礙於面子，不便向同事昌少軍發作，就將怨氣發在汪新士身上，一天清早罰汪老鍾磚渣。時值嚴冬，不一會，天空飄起雪花。當值班巡視的昌少軍從一片剛拆過的舊平房空地經過時，發現老師在雪地裡鍾磚渣，一陣心痛。他走到汪師面前，問清由來後生氣地說：「我向你學印的事已向領導報告過，他們怎麼能這樣對待您？我去找他們！」汪新士看了一下自己的學生，淡淡一笑：「不要去找，鍾磚渣還可以暖和身子。」說完又繼續一鍾一鍾地鍾了起來。老師心如止水，寵辱不驚的平靜心態，使昌少軍心靈受到極大的震撼，他聯想到老師平時的教誨「世事能成俱由癖，人非有格不安貧」；「小事糊塗能長壽，待人寬厚是家風」，更感到老師品格之可貴，告訴了女友馮平。馮平也很感動，便熬了一碗雞湯囑昌少軍當晚送給汪老師。老師見學生送來的雞湯，笑著說道：「謝謝你。君子之交淡如水，以後再不要這樣了。我之所以教你學篆刻，是因你學藝心誠，也考慮到我已風燭殘年，恐難以出獄，如不傳給你，就會斷了我祖傳三百年的中華藝寶。」幾

十年來，昌少軍仍念念不忘老師為教他而代之受過的情景和老師虛懷若谷的襟懷。每憶及此，昌少軍就熱淚盈眶。特別是汪老逝世後，當年老師雪中錘磚渣的一幕又浮現在眼前，心潮澎湃地寫下了詩句

《錘磚圖》：

苦雨淒風雪漸深，錘磚聲聲惻吾心。

值班巡走聞聲望，短髮囚衣布雪塵。

錘落聲起隨風遠，孤身心平任雪侵。

恩師授藝遭責罰，見此誰人無淚痕。

我心憂痛欲尋警，師但笑言可暖身。

追思往事心猶痛，承傳西泠報師恩。

昌少軍從汪新士學了兩年後，學業大有長進，他的篆刻作品在一些書法篆刻藝術展覽會上初露頭角。昌少軍便將自己學習篆刻的經歷告訴了時任江陵縣文化館館長、畫家肖代賢。肖代賢與汪新士的老師、西泠印社創始人之一的唐醉石之子唐大康是湖北美術學院同學。他久仰西泠印社這座藝術殿堂，便趕忙來到監獄觀看了汪新士的作品，並請荊州地區領導一同找監獄負責人商量，讓汪新士為縣

文化館舉辦的書法學習班講課，得到獄方支持。招收了三十多名學員，在獄內辦起了一個特殊的書法篆刻學習班。

僅一城之隔沙市的一些篆刻愛好者聞訊後，也趕到荊州監獄來聽課，學習班猛增到九十多人，監獄的會議室裝不下了，縣文化館又央請地委領導同監獄領導商量，並經省勞改局（監獄局）批准，將學習班搬到了荊州地區工人文化宮。開始還派一民警每天督隨，後覺得汪新士表現不錯，便不派了，再後為方便汪新士到縣文化館講課，獄方索性將汪新士調到獄外的基建隊描圖，汪新士講課也更方便了。

荊州監獄發生的這段極富傳奇色彩的「獄中拜師」、「高牆教化」的故事，一時在荊州沙市文化界傳為美談。時任沙市群藝館顧問、副研究館員的常恒先生特為此事撰一聯云：

管教人員暗中擇囚徒為師可謂膽識並俱

各界學子公然逾大牆求教足見仰止高山

橫批：金石為開。

由於汪新士授徒已成受到官方支持的公開事，昌少軍向汪老學藝就不再需偷偷摸摸，工作之餘可以名正言順地跟汪老學習書法篆刻了。

學習環境雖然改善了，但刻印的石章又成了一大難題，尤其是大一點的石章料在鍾祥博物館裡買不到。汪老師說，你去城牆邊找幾塊青磚來，我在鍾祥的時候就是用磚瓦刻印的，現在還收藏在鍾祥博物館裡。小昌一下子弄來十多塊青磚，正想用鋸子鋸，汪師卻要他手工磨。師命難違，昌少軍每天都堅持磨十幾小時，天天都像個「灰人」。整整磨了九天，方按汪師的要求將一塊大青磚磨成了一方印章大小的磚塊。汪老說：「你別以為這磨磚是粗活，它可以鍛煉你的手、膀、臂勁和意志，對你今後寫字、刻印、拓邊款都會有好處。」

此言果然不虛。後來汪新士出獄設攤刻印，有一次，幾十位外國朋友來荊州旅遊，要求在四小時內刻三十六方印。汪新士將印章很快刻好，而邊款一方也沒刻，時間只剩下半小時了，十分焦急，便趕忙打電話要昌少軍速來幫刻邊款。結果小昌用了不到三十分鐘就將三十六方印邊款刻完。後來昌少軍刻「雖處憂患困窮而志不屈」一印的邊款，共二千一百多字，連續堅持十六小時刻就。昌少軍認為這多得益於當年磨磚成印的鍛煉。真是一分耕耘，一分收穫。

一九八三年，昌少軍與美麗賢慧的馮平女士結為伉儷，昌少軍的同事們羨慕地說，昌少軍喜遇良師，又遇到了一位俊俏賢淑、知書達理的伴侶和事業的同路知音，這是上蒼對他忠厚善良、勤奮好學的回報。汪新士亦為愛徒喜結良緣感到特別高興，特為其伉儷撰一喜聯並用小篆書寫相賀：

同鄉同學，喜結同心

十月十六日，昌少軍、馮平旅行結婚到杭州，昌少軍十分珍惜這次來到老師家鄉、西泠印社所在地的大好機會。他和馮平沒有多看西湖景色，專門參觀了西泠印社和浙江省博物館，意外地觀賞到了西泠八大家的部分真印章和博物館歷代藏畫。當天晚上昌少軍還拜訪了汪新士西泠印社的師弟、浙江中醫學院教授、著名篆刻理論家林乾良先生。林老先生十分高興地詢問了汪新士在獄中的近況，又看了小昌自編的《昌少軍摹印集》，十分中肯地說：「一個人一生有走好運，有走壞運的，你是走了一個大好運。汪先生不是因『文革』坐牢，你不說拜師，就是見他的機會也很難；就算你拜他為師，他也不可能幾年如一日，每天手把手地教你，你要好好珍惜啊！」林教授還對昌少軍摹刻的「淮陽王璽」等印章給予好評，稱讚他學有所宗。

「他時自可繼西泠」

昌少軍在獄中學藝時，汪新士曾多次對他講，你若想學有所成，必須全面吸收，不僅書法篆刻要學各家各派，還要學習詩文、繪畫等。並向他推薦說，武漢的書法大家、學者、詩人吳丈蜀老先生，因生性耿直曾被打成右派，其書法、詩文、人品都有個性，你如有機會接近他，就可以向他學習。但

昌少軍有些膽怯，擔心這位蜚聲中外的書壇名家不會接見他這個小青年。汪老聽後發脾氣說：「沒有出息，吳老怎麼了，吳昌碩又怎麼了，你連見這些名家的勇氣都沒有，還學藝幹嘛？」然後一聲歎息。昌少年被老師批評得面紅耳赤。就在這天晚上，他鼓起勇氣，摹仿黃牧甫的印章風格為吳老治了兩方印：一方白文「吳丈蜀印」，一方朱文「恂子詩詞」，並刻上邊款。

一九八四年四月二十五日，昌少軍帶著習作《昌盛印稿》和為吳老刻的兩方印章，到武漢東湖路吳老寓所拜見這位仰慕已久的老前輩。當時吳老開會不在家，吳師母說，要等下午六時才能回來。昌少軍準時再次到吳老家時，吳丈蜀正坐在沙發上翻閱昌少軍的印稿。吳老非常認真地將印稿看了兩遍後說：「你的邊款比印章刻得好，印章有些呆板，與我的字風格不相符，邊款湖北第一，湖北第一，你一定從過高人。」昌少軍便向吳老詳細講述了他在監獄向汪新士學藝的經過以及汪老師的生活情況。吳丈蜀連聲讚歎說：「不簡單，不簡單！請代問汪老師好。」

吳丈老這天興致很高，同昌少軍談了近五個小時，談到了作品應具有個性和情趣，要有書卷氣，千萬別趕時人潮流。吳老對昌少軍說：「學者不一定是書法家，但書法家必須是學者，你要用三分間寫字、刻印，用七分時間去博覽精讀，這樣對提高各方面的修養，豐富創作意識大有益處。」並即興在《昌盛印稿》扉頁上賜題詩一首：

一鈎一畫有師承，展卷披紛入目清

鐫罷還須多讀覽，他時自可繼西泠。

聽到愛徒稟報拜謁吳老的經過，汪新士十分欣喜，並以吳老原韻和詩一首：

不負春風滋雨露，聲清老鳳勝西泠。

一言一字見真情，指引前程愛後生。

還在詩的前面寫了很長一段序文：

「……荷蒙不以駑下見棄，教誨指引，諄諄切切，並賦題七絕一首以勖之。拜讀華章，春風化雨之情躍然紙上。感而謹用原韻奉和，以謝長者之垂注，前輩之獎掖也。他日果如所期，幸得繼承西泠衣缽，更發揚而光大之，則恂老之恩澤不可忘矣，昌盛其勉乎哉！」

昌少軍有緣結識吳老，以後不論是在荊州，還是後來調到武漢，昌少軍經常出入吳老家，親聆吳老關於詩詞、書畫及文學、美學等方面的教誨，吳丈蜀先生對昌少軍好學不倦的精神十分讚賞，破例收昌少軍為入室弟子。

除此，昌少軍還遵循汪師生前鼓勵他「欲有成就，應轉益多師」，要「印外求印」的教導，二

○○七年二月，他還正式拜武漢大學資深教授、博士生導師、全國著名美學家劉綱紀先生為師，成

為劉綱紀先生的入室弟子，從其學哲學、美學。劉先生十分喜歡這個學生，並為他取書齋名「至誠

齋」，鼓勵他努力學習，勤奮創作，不負眾望。此是後話。

這一年，昌少軍喜事連連。一是他的篆刻作品入選由中國書法家協會、中國美術家協會、中華

全國總工會等單位聯合舉辦的「首屆全國職工業餘書法美術作品展」展覽並應邀赴山西太原參加開幕

式；二是八月三日，陰曆七月初七牛郎織女鵲橋相會之日，昌少軍、馮平夫婦喜得貴子。他倆喜滋滋

地特請汪爺爺為小兒取名。汪新士老先生感到是年恰逢中共建國三十五周年大慶，又值改革和建設

「四化」，前景光明，因樂為其取名為昌明，字文亮。並題聯相賀：「生當昌明迎國慶，欣逢盛事喜

月圓。」還寫了很長一段題跋。

助師創建南紀印社

一九八五年汪新士提前三年出獄。為了汪老師的出獄，昌少軍等曾多次向荊州地區政法委和公、

檢、法等部門如實反映老師的情況。在地區政法委和荊州監獄等領導的關懷下，汪新士提前兩年多出

獄。汪新士出獄的當天，昌少軍將老師接到自己家裡住下。此時馮平早已將床鋪好，換上新的被子、

床單等，並邀汪老的其他弟子一起，在家設宴為老師接風。

出獄後，汪老先在荊州師專講授了兩年古代文學課和書法課，接著又在昌少軍等弟子的幫助下，

在東門仿古一條街開辦汪新士書法篆刻藝術中心。

此時，汪老已年逾六旬，幾十年的風風雨雨，幾十年的人生坎坷，使汪老頓悟出「人世無常，藝

術永存」的真諦，決定在楚文化發祥地的荊州創立一個南紀印社，並設館授徒，以秉承西泠精神，承

傳幾千年的中華篆刻藝術瑰寶，培育新時期的書法篆刻藝術人才。

昌少軍十分欽佩老師的舉創，願意傾其心力，具體實施創建南紀印社有關事宜。昌少軍聯絡李

海、江傳國、戴詩春、嚴峰、馬在新等汪老在荊州和武漢的弟子，出資、出力玉成其事。所有社團登

記、起草《章程》、寫材料、發邀請函、籌備成立大會等等，大多由昌少軍操辦。

一九八六年端午節，南紀印社在荊州古城正式創立，由汪新士擔任社長，昌少軍和荊沙書畫名

家楊隨震先生擔任副社長。汪老師徒的此一壯舉，為海內外同道所推崇，視其為當今書法篆刻界一大

盛事。沙孟海、方去疾、吳丈蜀、譚建丞、鄧少峰、錢君匋、王遽舉、陳大羽、顏家龍、葉一葦、劉

江、林乾良、王京甫、陳振濂及香港的佘雪曼等書法篆刻界名家，紛紛來電致函或贈聯題詩相賀。

印社成立後，昌少軍一面協助老師做社務工作，一面繼續向老師學藝。由於印社與全國其他印社

和書畫團體聯繫交流日益增多，使昌少軍在藝術上進一步開闊了眼界，學業更有長足進步，與日俱增。

一九八七年《光明日報》、《中國書畫報》、《團結報》、《華聲報》等單位聯合舉辦首屆「愛國杯」海內外書法篆刻大獎賽，該大賽名家薈萃，陣營強大、規格甚高，評委會主任由中國書法家協會第一、二任主席舒同和啟功擔任，評委則由沙孟海、林散之、趙樸初、唐雲、王遐舉、沈鵬、頓立夫等書壇泰斗和名家組成。昌少軍用一週多時間趕刻了「家祭勿忘告乃翁」、「莫等閒白了少年頭」等八方朱、白文印（均署有邊款）參賽。

這次參賽作品除中國內地，還有來自美國、加拿大、葡萄牙、英國、法國、澳大利亞、香港、澳門等十六個國家和地區的作品參賽，總共一萬餘件。經過三次遴選，最後全體評委投票，評出獲獎者共一千一百三十一名，其中一等獎十二名，內中昌少軍送展的作品獲得了一等獎。（此次獲篆刻一等獎的只有二名），並通知他赴北京參加頒獎大會。

昌少軍十分欣喜，趕忙將此喜訊電告在西安的汪老師，請他也來北京參加頒獎大會，分享喜悅。

汪新士接到電報已是五月三日，並正患著感冒。為不負學生美意，他不顧疲勞，連夜乘火車趕赴北京，參加五月四日在北京中山音樂堂舉行的頒獎大會。當昌少軍和馮平於四日清晨六點在火車站見到汪老時，十分激動，對老師有說不出的感激之情。

頒獎會上，昌少軍從宋任窮等中央領導手中接過了金杯和證書，坐在臺下的汪新士看到弟子得此殊榮，臉上露出了欣喜的笑容。

回到賓館後，組委會負責同志囑昌少軍為有關領導及大獎賽文藝晚會的節目主持人、著名相聲演員姜昆各刻一方印。昌少軍刻完後有些得意，拿來請汪師指教。汪老看後，表情平淡，說：「印章火氣大了點，要多讀多臨摹漢印。」昌少軍當時正在興頭上，聽了此話有似被潑了一盆冷水，當時雖沒有表露。但老師的這句話卻常在他腦海裡浮現。等到他臨刻古印快到七百方而漸入佳境時，方領悟到漢印的蒼勁與厚重及老師常說的學海無涯的真諦。深感老師望弟子成龍的良苦用心。

三年一印成絕唱

昌少軍迷戀篆刻，為了不冷落妻子，每刻成一方印，都要給馮平看看，請她提意見，也讓她分享自己的快樂。善解人意的馮平見丈夫既要忙工作，又要追求藝術，便主動分擔了照顧汪老師生活的責任，代丈夫盡一份孝道。汪老出獄前，與其他服刑人員比，行動相對自由，夫妻倆常將汪老接到家來，由馮平下廚做一些好吃的飯菜，給老師加餐。她聽說汪老師特別愛吃白木耳湯，幾乎每天都做，汪老來不了就要昌少軍交值班幹部帶進監獄。後來汪新土所在的設計室搬出監獄外基建隊大院內。基建隊晚上十一點就要關門上鎖。昌少軍在汪老師那裡學習，一學就是半夜。馮平做好的宵夜無法送給老師，昌少軍就翻出鐵窗門，然後將宵夜從鐵窗中送給老師。後來汪老出獄住在他們家裡，馮平更如同侍侯自己的父親一樣，殷勤周到。汪新土十分感動，有時也親自下廚房，做一餐家鄉的「蘿蔔

飯」。所謂「蘿蔔飯」，是將一斤米、一斤肉、二斤蘿蔔，外加黃酒等調料，用柴灶燒熟，吃起來特別香。汪老晚年授徒傳藝，他的許多弟子都吃過他做的「蘿蔔飯」，後來在學生中流傳有誰沒有吃「蘿蔔飯」，誰就不是汪老真正弟子的笑談。

見著丈夫每天如醉如癡地從汪師學治印，在一旁聽著師徒倆切磋技藝，耳濡目染，馮平亦愛上了篆刻，對印章也能夠看出一點門道，如哪個字不自然、哪一筆太粗等等，也能提提意見，有空時還幫昌少軍磨白芨、拓邊款、鈐印，後來也拿起了刻刀。時間一長，她也有了拜丈夫為師學習篆刻，當一個女篆刻家的志向。一天，她向昌少軍說出了自己的這個想法，昌少軍非常高興地說：「好吧，那你就直接拜汪老為師。」

一九八八年三月十二日，星期六。馮平特別做了一桌飯菜，將昌少軍的幾位師兄弟請來，鄭重地給汪老鞠了三個躬，正式請汪老收下她這個女弟子。這天汪老師也特別高興，平時很少喝酒，這次喝了近二兩。趁著幾分醉意，汪新士拿起筆為馮平題寫了「自古神州原尚赤，於今鐵筆更宜堅」的隸書對聯，用行書題款曰：「馮平女弟乃昌盛賢契之愛侶，協助創作之餘，亦奏刀弄石，遂喜篆刻，蓋近朱者赤，潛移默化故也。歲在戊辰初春，龍年騰飛之際，設宴拜師，並邀李海、馬在新、宋良美等諸弟子歡聚同飲，以為見證，亦藝林盛事也，因題郭沫若詩句並綴數言記之。」

在汪師和丈夫的嚴格指導下，經過幾年的磨練，憑著她的聰慧，馮平很快掌握了篆刻技藝，曾刻「近墨者黑」、「少壯功夫老始成」等印，作品數次參加省級和全國性展賽。並被收入《當代印社

誌》和在《中國書畫報》上刊載，加入了省書法研究會，還擔任過南紀印社副秘書長。印社的一些文件、報告和理論文章，不少出於她之手。

昌少軍的兒子昌明，五歲時也拜汪爺爺學習書法。汪老師說：「我也是五歲時學寫字的，書法就是要從小練起。」汪爺爺十分耐心地把著手教昌明寫毛筆字。一天，有位師兄弟當著大家打趣地對昌少軍說：「你們父子倆都是汪老師的學生，昌明是叫你爸爸？還是叫你師兄？」逗得汪老師及在場的學生們哄堂大笑。

汪老與昌少軍夫婦相處如同一家人。為了鼓勵學生昌少軍和馮平伉儷學藝，他拿出自己的看家本領──鐵線篆刻，為少軍、馮平刻了一方自己最滿意的元朱文印章「昌少軍馮平夫婦同研讀共收藏之記」。這方印章從篆法、刀法、章法都特別講究。為達到至善至美，汪老曾數次易稿，斷斷續續竟刻了三年。在這方三點八公分見方，十二點四公分高的特別印章的五面，汪老刻上他在少軍、馮平結婚時他為愛徒所撰的喜聯，並刻下了長達三百四十八個字的長幅邊款。

據昌少軍回憶，老師最後一次修改印章並署款已連續六個多小時，感到十分疲倦，所以後一段邊款老師要昌少軍代刻。汪老師在邊款上方作了記載：「至凌晨後一段款記，委少軍大弟代刻成之，以見予師生刀法之不同，而又有相同處。新士又記。」

一方印章，竟刻了近三年，直到滿意為止。這在汪老一生所刻的一萬餘方印章中，是絕無僅有的。少軍亦認為汪老的這方元朱文印是他所收藏的印章和所臨刻的元朱文中印最見功力的一方，確為

天工一絕，他曾有《絕唱》一詩以記此事：

書畫詩文重藝林，更挾篆刻逸群倫。

三年一印成絕唱，人世無常藝永存。

青出於藍勝於藍

一九九一年，汪新士應在深圳華富中學任教的弟子江傳國之邀，赴深圳去拓展書法篆刻事業。

汪新士在南國這片開放的土地上，創造了他藝術的最後十年輝煌。他為一代偉人鄧小平和彭真、陳立夫、沙孟海、關山月等領導人及名人所刻的私家印章，就是在此時完成的。

汪新士赴粵後，昌少軍繼承老師衣缽，連任了第二、第三兩屆南紀印社社長。作為西泠第三代嫡派傳人，他又收了十多位弟子，承傳西泠精神，培育後起之秀，其中佼佼者女如蕭翰、柳國良、陳恒等已在全省乃至全國知名。因熱心文化事業，弘揚國粹，昌少軍連續四屆被推選為縣、市政協委員，還出席了湖北省第五次文代會。因他本職工作也十分出色，年年被評為單位先進，還被樹為「十佳青年」。一九九五年上級調他到湖北省監獄管理局工業處工作。

昌少軍與汪新士雖已相隔兩地，遠在千里，但師徒間仍保持著深厚的情誼，彼此飛鴻頻頻，電話往來不斷，昌少軍通過信函、電話繼續向老師求教，將老師的面授改為函授。

一九九六年，湖北省監獄管理局四十年大慶，局領導想請中央有關部門領導為「局慶」題字，但又不能送禮。為難之時，有人建議，我們局裡現成有個「寶貝」在這裡，何不讓昌少軍刻幾方印帶去，既高雅，又不違背原則。於是昌少軍按照局領導要求為當時最高人民檢察院檢察長張思卿、司法部部長肖揚、司法部常務副部長張秀夫、公安部副部長田期玉等九位領導人各刻了一印。昌少軍將這九方印鈐在印箋上，並拓出邊款寄給汪師指點。汪新士看後打電話對愛徒說：作為急就印章可以，特別是「張思卿印」，刀法流暢，章法自然，很好。但有些印章法尚需斟酌，如「蕭揚之印」（白文）顯得有些平淡。昌少軍按老師的指點一一作了修改。

汪新士十分欣喜弟子的每一個進步，希望弟子能獨樹一幟、不斷創新。他常對昌少軍說：「篆刻不繼承傳統，為無源之水；但食古不化，只是印奴而已。」「學古而不泥古，舉一反三，推陳出新，獨創自我，才是藝術的真正出路。」

有一次在湖北宜昌舉辦楊守敬國際學術交流會，昌少軍作為湖北省書畫研究會的常務理事與會。他為宜昌市市長王振有和市政協主席李泉各刻了一方印。印蛻寄給汪老師看後，老師讚許道：「這兩方印既有浙派刀法，又有你創新的『中鋒滾刀』之法，所刻邊款具有六朝及墓誌碑意，自然流暢而富有質感。你的創作可朝這方面發展，這樣就與我的風格不一樣了，你要走自己的路。」

汪新士在很多場合都曾講過「青出於藍勝於藍」，希望學生超過自己的話。有一次，汪新士在湖北省書畫研討會上高興地說：「我的學生昌少軍拓邊款比我快，一小時可拓十三張。」他還當著一百多位專家、學者及代表高興地說：「我的學生昌少軍的名氣比我大，一九九七年我到西安講學，有人問我：『你是誰？』我自我介紹叫汪新士。那人猛然叫道：『哦，汪新士！昌少軍的老師。』汪老話音剛落，全場響起了一陣掌聲與笑聲。會後有人半開玩笑地對昌少軍說，你的知名度已超過了你老師。昌少軍正色回答道：「汪老師精通詩、書、畫、印，他的人品、印品、書品、藝德我一輩子也學不完。不僅我的『名』都是汪老師給的，他還改變了我一生的命運。」

由於汪新士這多年苦授親炙，加之昌少軍本人的精勤不怠，昌少軍的篆刻藝術已達到了相當造詣。「他的作品既有傳統法度，又別有新意。他所創造的新的刀法——中鋒滾刀法，單刀直入，不加修飾、純任自然，看起來樸實無華、真率大方。更可貴的是，他的篆藝不受時下一些人拋棄傳統、追求險怪的影響，保持了篆刻的真正價值。」（吳丈蜀《對昌少軍篆刻藝術的評議意見》）「他的印作邊款猶如魏晉碑刻，古樸稚拙，自然流暢，刀筆俱備，形成了鮮明的個人風格。」（劉綱紀《昌少軍的篆刻藝術》）

昌少軍大器早成，二十八歲加入了中國書法家協會。多年來共獲得省級以上大獎三十多項，其中在全國和國際性書法篆刻大獎賽中獲過六次金獎（一等獎）。曾應武漢大學、湖北省美學學會、湖北省圖書館及武漢市多所高校之邀，為美學博士生做過多場書法篆刻美學專題講座。先後在《光明日

報》、《書法研究》、《中國書法》、《中國書畫報》、《西泠印社》等專業報刊上發表《唐醉石篆刻藝術考論》、《唐醉石年譜》、《當代人文環境下印章的文化功能》、《唐醉石和王福庵的金石緣》等書法、篆刻、美學論文三十二篇，著有《普通高校「十一五」國家級規範教材——書法教程·篆刻》，出版有《湖北代表書家作品集·昌少軍卷》。還在湖北省書法大獎賽現場比賽中當眾奏刀，以最快的速度和力壓群芳的技藝，僅用四十五分鐘就完成了磨石、篆稿、刻印、刻款、拓款等全過程，贏得了一片掌聲，獲得大獎賽唯一的一個篆刻一等獎。

昌少軍因藝術水平達到一定高度，被評為國家一級美術師。他還多次擔任湖北省和武漢地區大學生等有關書畫篆刻大賽、筆會的評委。作品及人名收入《當代篆刻家大辭典》、《當代青年書法百家作品集》等大型辭書。被譽為「荊楚一絕」、「湖北書法界獲獎專業戶」。湖北省前書協主席王俊峰曾稱昌少軍是「當今湖北篆刻界第一把刀」。中央電視臺、《人民日報》海外版，《中國書畫報》、《湖北日報》等多家報紙雜誌都對他作過採訪報導，湖北電視臺還播映了《篆刻家昌少軍》的電視專題片。

弟子掩面送先生

二〇〇一年十一月十九日夜晚，客居深圳的汪新士老先生，與往常一樣手把手地教三個學生刻

印。凌晨三時，他送別學生，又看了半小時的書，那就是他在逝世後床頭邊那本尚未合上的《西泠往事》。次日上午九點多鐘，他起床穿衣時心臟病驟發，於十時四十五分與世長辭。

昌少軍在老師逝世四分鐘後第一時間獲此噩耗，大驚失色，淚水不禁奪眶而出。他立即撥通了汪老在荊州、武漢等地的親朋好友及他的部分師兄弟的電話，告訴這一突如其來的不幸消息，昌少軍當天就同汪老在武漢、荊州的子女趕赴鵬城，為老師奔喪。他萬分悲痛地跪在汪新士的遺體前，撫摸著恩師的美髯銀鬚，失聲慟哭，並以淚和墨奮筆寫下了哀悼老師的輓聯：

二十載師恩如海傷心無奈寒山碧
三千方童印待精掩面何堪暮日沉

汪老逝世後，其他弟子也紛紛從全國各地趕來哀悼先生。汪老一生坎坷，生前沒有組織又客居他鄉。他的喪事和善後事宜全由昌少軍等眾弟子和汪老子女一手操辦。作為汪老的大弟子，昌少軍被公推為汪新士治喪委員會主任。他與眾師兄弟傾其心力，日夜操勞，喪事辦得既簡樸又莊重。在向遺體告別時，昌少軍等幾十位汪老生前的學生慟哭在汪老的靈柩前，長跪不起，撫棺不讓先生遺體火化，昌少軍再一次撫摸著老師髯髯長鬚，哭成淚人。此情此景，讓香港電視臺的記者也一邊錄相一邊掉淚。火化後，骨灰盒由汪老的兒子汪迎超捧回住處，快到一樓樓梯口，昌少軍接過老師的骨灰盒，弟

子們循梯列隊自下而上，手手相遞；當從一樓傳到四樓時，昌少軍等眾弟子又與汪老子女跪在門前，將汪老骨灰迎供靈堂。

追悼會一結束，昌少軍提議並立即與汪老師的弟子們聚會，決定成立汪新士藝術研究會。籌委會主任仍公推昌少軍擔任。昌少軍等眾弟子決定著手編印出版《汪新士紀念文集》，編寫出版《汪新士年譜》，舉辦《汪新士書法篆刻遺作展》和開展紀念汪新士先生誕辰八十周年系列活動等。追隨了老師二十年的昌少軍，滿懷深情地說：「一日為師，終生為父，我在老師生前未盡到孝道，老師走了，我要盡全力為老師做一些事。」他主動承擔編寫《年譜》和出資編輯出版《文集》的任務。昌少軍說到做到，在老師逝世後的兩年多時間裡，他幾乎用了所有可利用的時間廣泛搜集資料，編寫了五萬字的《汪新士年譜》，撰寫了七萬多字的回憶文章《我與汪新士》及十餘首懷念詩詞；又向分佈在全國各地汪老的親友、弟子發出了一百多封徵稿信函，出資出力編輯出版了近五十萬字的《汪新士紀念文集》。

汪新士早年加入西泠印社，五十年代又加入了老師唐醉石在武漢創立的東湖印社，晚年又先後在荊州、深訓分別創建了南紀和北斗兩個印社。生前他曾對昌少軍說，繼西泠、東湖、南紀、北斗，他還想再在武漢地區創立一個帶「中」字頭的印社，這樣，東、西、南、北、中便齊了。

為實現恩師的遺願，昌少軍聯絡了在武漢的師兄弟及印界同仁，得到湖北省政協、省文化廳、省文聯領導和著名書法家及名流吳丈蜀、王峻峰、孫方、楊斌慶、蔣昌忠、劉永澤、陳義經、鍾鳴天、戴浩書、楊祖武、徐本一、譚仁傑、金伯興、張明明、饒興成、舟恒劃、藍干武、李友明等諸先生的

大力支持和熱情襄助，經批准，於二○○二年二月八日正式成立了「中流印社」，昌少軍被推為中流印社首任社長，並連任第二屆社長至今。中流印社現有社員四十一人，均為全省乃至全國著名篆刻家、書畫家。近年來，中流印社在篆刻創作和理論研究上異軍突起，在全國大型權威展覽、學術會議中，有二百五十六人次入選，三十二人次獲獎，出版個人作品和學術專著十八部，舉辦了二屆學術研究會和二次全國印社交流展，成為湖北地區篆刻書畫藝術領域影響最大、活力最強、集聚人才最多的專業性文藝社團。

在篆刻界，昌少軍敢於直陳己見，一度被傳為佳話。二○○五年春，原中共中央政治局常委、國務院副總理李嵐清路經武漢，特邀昌少軍等篆刻家探討篆刻藝術理論。當時李嵐清同志將自己所治的五十多方印章讓大家評點。輪到昌少軍發言時，他非常坦誠地說：「嵐清同志的作品有相當的傳統印學根基，所刻印章有的仿秦漢印、有的仿流派印。加之嵐清同志對音樂有很深的研究，所治印章多有創新，將世界著名音樂家的名字入印，並摻入音樂的符號，為篆刻藝術的發展提供了可供參考的新思路。但作品中，有三、四方印顯得格調不夠高雅、路子有點野。」李嵐清同志點頭表示認同，這幾方印在後來李嵐清篆刻作品集中沒有出現。

昌少軍「獄中拜師」，對藝術的執著追求和與汪新士情同父子的師生情誼，演繹了一段人間真情的當代傳奇，令不少人為之感歎。正如汪新士的師弟、著名書法篆刻家、理論家林乾良教授所說：

「新士兄獄中收徒之事，在印壇中一直傳為美談，特別是他待弟子如兒孫，弟子也報以摯愛的兒孫之

情，恐怕世上的許多真兒孫也是做不到的，我看他與少軍的師生之情在近代篆刻家中是罕有其儔的了。這也是他的最大福分。」

尊師重教是中國幾千年來的優良文化傳統。孔子三千弟子、七十二賢人，武訓興辦義學的千古佳話，一直在人民中傳頌不衰。汪新士、昌少軍的師徒真情故事，弘揚了中華民族的傳統美德，在建設社會主義精神文明的今天，這是何等的可貴和值得頌揚。

（二〇〇二年第五期《世紀行》）

書壇怪傑尹昌期

在湖北荊州書法界，尹昌期是公認的隸書高手。他的隸書雄勁秀實，清雅明麗，特別是他那平正緊結的多字隸書，更顯得質樸凝重，令人賞心悅目。沙市寶塔公園八仙門口石碑上鐫刻的蘇軾、陸游的詩詞，章華寺大雄寶殿內的多副楹聯、條幅，文星樓上的石刻碑文，還有那聳立於長江邊二米多高巨石上的「觀音磯頭」四個蠶頭雁尾的隸書，都出自他的手跡。但使人難以置信的是，就是這位書藝精湛的高手，卻是一個沒有組織、沒有退休工資、家住農村靠吃政府救濟的特別困難戶。

尹昌期生活在貧困線上，他的字正可賣錢，可他又一生傲骨不改，偏偏給自已立下了「三不寫」的清規：依仗金錢權勢，挾貴相要的不寫；格調低沉、談風弄月的不寫；不署他的名、不蓋他的印也不寫。

前幾年有人願出高價批量收購他寫的隸書中堂和條幅，條件是落款處不署他的名，被尹昌期斷然拒絕了。他認為書法藝術是神聖不可褻瀆的，貧窮豈能奪志，為什麼我寫的字就不能署我的名呢？

因為尹昌期的字寫得好，這些年慕名向他拜師求藝的人不少，其中有大學教授、中小學教師、

機關幹部，美國外籍弟子，還有書法協會的會員，而他本人卻至今也沒有參加書法協會、也從來沒有參加過任何書法展覽。一次，有個書畫組織舉辦大型展覽，向他發出了邀請函，這對很多人來說是求之不得的事，但他卻謝絕了。他說：「參加展覽，作品要自己出錢裝裱，還要交參展費，不幹，不幹！」

尹昌期就是這樣一個「怪人」，而且他的這種「怪」如影隨形伴隨了他的一生，並給他帶來了無窮的災難。

禍從口出

尹昌期一九三三年生於湖南湘潭，父親尹邦憲是前清秀才，後在湖南大學教古代漢語。出生在這樣一個書香門第的尹昌期，從小就受到詩書翰墨的薰陶，在父親的嚴格管教下，他四歲開始讀詩臨池，五歲入小學三年級。八歲能背誦很多唐詩宋詞和古文名篇，十歲就給周圍鄰居書寫春聯，十六歲在家鄉教私塾，因此有人贈他家一副對聯：「五六月間無暑氣，二三更裡有書聲。」他也有「少年才子」之稱。

尹昌期從小就喜歡讀古典文學，《三國演義》、《紅樓夢》中的一些詩詞幾乎都能背誦。他生來就有自己的獨立個性，他對書中的觀點總是與眾不同，如讀了《三國演義》，他就很敬佩曹操，認為

曹操確是「治世之能臣，亂世的英雄」，說到曹操了不起的地方，他可以講幾天幾夜；而對劉備、劉表、袁紹等則認為是最不中用的人。所以常受到家鄉耆老的譴責，說這個伢，將來遲早要丟掉詩禮傳家的家風，要給尹家惹禍。

一九五三年，尹昌期二十一歲正式參加工作，在湘潭市第四小學任語文教師。如果他一心好好教書，也許可能會成為一個很有成就的教師，可他又偏偏不安分守已。到了武漢，才知道不是這麼回事。工作不好找，便輕率地丟掉教師的鐵飯碗，與幾個同伴來到漢口。到了武漢，才知道不是這麼回事。工作不好找，回去又不好意思，路費也花光了，不得已，只好到一招待所做雜工。但又偏偏要為右派打抱不平，被發往距漢口六十里的漢陽劃龍克山採石場監督勞動。可是他仍管不住自己的嘴巴，閒暇時喜歡與別人談古論今、評說時政。

一天深夜，他同一個叫羅抒的右派和一個叫鄒欽華的湘潭小同鄉，在寢室裡漫無邊際地聊了起來，從秦始皇、項羽、劉邦談到曹操，又從曹操談到現實。

羅抒說：「現在搞全民辦鋼鐵，真是開玩笑，人人都可以煉鋼，還要鋼鐵學院打鬼！」尹昌期接過他的話茬發表自己的觀點說：「不光大辦鋼鐵，大躍進，人民公社也有很多問題。現在這也是國營，那也是國營，搞得一潭死水，依我看應該允許私人資本存在，允許自由競爭。再就是農民種地，不要搞高級社、人民公社，要允許私人種植，每畝交國家多少錢……」鄒欽華見他們談得津津有味，便開玩笑對尹昌期說：「看不出你還有很多見解，將來國家主席就讓你來當。」「要我當一樣可以當

好，福至心靈嘛。我當主席，你可以當委員長。」

本來這是幾個朋友在一起聊天隨便說的幾句玩笑話，不想竟給他們惹下了塌天大禍。兩個月後，公安局以反革命罪對他們三人進行了拘留審查，一九五九年由武漢市中級人民法院將他們定為「反革命集團」罪，判處羅抒有期徒刑十二年，尹昌期有期徒刑十年，鄒欽華有期徒刑八年。這年尹昌期二十六歲。

獄中練字

經過這場致命打擊，尹昌期長了見識，他想起了一句古訓：「禍從口出」，下決心不再多說話。

但勞動之余的閒暇時光該怎麼打發呢？他一生又是個離不開書的人。在監獄裡他最苦惱的是無書可讀。他曾戲謔稱他獄中生活是「終年談改造，無暇讀文章」。幸好他幼時曾飽讀詩書，許多名篇名句仍爛熟於心，他只好不停地「反芻」，反覆默誦過去讀過的那些經典，以求得心靈的慰藉。

除了「默讀」，他又「默寫」。在書法界有一種學習和練字的方法叫「書空」，就是不用紙筆，用指頭比畫畫虛擬地寫，讓意念將字的視覺形象在腦子裡顯現出來。這樣「默寫」了一段時間，又撩起了他的寫字癮，他便要求獄方給了他筆和墨水，在廢報紙上練了起來。他不敢寫其他內容，每天

閒暇和每月兩天休息，就伏在囚床上書寫毛主席語錄和詩詞，獄中十年，他就這樣一天一天地寫了過來。

一九六九年尹昌期十年勞改期滿。本來刑滿後應該返回家鄉，但尹昌期犯的是「反革命罪」，那時正值「文革」期間，不能將一個「反革命分子」放到社會，便被安排到江北勞改農場「就業」。說是「就業」，實際上和勞改犯一起監督勞動，所不同的只是不剃光頭，不穿囚衣，另外每月還有二十一元的生活費。儘管如此，尹昌期仍有一種比較「寬鬆」的感覺，因為比起監獄，他可以較為自由地讀書寫字了。

尹昌期的書法才能很快被農場發現了。那時正是到處掛毛澤東語錄、貼革命標語、辦大批判專欄的火熱年代。凡有這樣的活動，場方就把他抽出來寫字。由於他的字寫得好，不久，總場也知道了，專門把他抽到總場去佈置大禮堂、寫毛澤東語錄、寫林彪的毛語錄《再版前言》。尹昌期會寫字的名聲越來越大，總場下屬的幾個分場、工廠、烈士陵園也紛紛將他借去寫字。這樣尹昌期一年就有半年時間在外面寫字，字也越寫越好。

有一次，總場為迎接上級和兄弟農場參觀，準備舉辦一個大型展覽，特地將他和另幾個身有專長的勞改、就業人員抽去佈置展廳。在抽出的人中，有一位叫馬友成的畫家。這位畫家原是武漢某大學的教授，因打成了右派，被送到江北農場監督勞動。馬友成見尹昌期寫得一手工整的隸書和楷書，對他十分欣賞，便將自己珍藏多年的一本宋版隸體碑帖本《漢書》送給了尹昌期，並和尹昌期經常在

一起研究書法藝術。從馬教授那裡，尹昌期又增長了許多書法理論知識，結合自己幼時所學和多年的書法實踐，懂得了寫隸書要蠶頭雁尾，要求逆鋒起筆、中鋒行筆、回鋒收筆；每個字都要講究有個主筆，遇到五橫的字形，每橫都要有變化，或平劃、或波劃、點劃……等等。

有了這本碑帖，再加上與馬教授的反覆切磋，尹昌期的隸書更入佳境。

平反前後

中共十一屆三中全會後，改革的春風吹拂神州大地，也吹進了高牆深壘的江北農場。根據黨的政策，一九八三年，摘掉了尹昌期的「反革命分子」帽子。從「戴帽」到「摘帽」，尹昌期在監獄和勞改農場整整熬過了二十五年漫長而艱難的歲月，使他從一個風華正茂的年青小夥子變成了年過半百的瘦小老頭，他人生最寶貴的青、中年黃金時期就這樣在高牆內白白耗磨掉了。這是他個人的不幸，也是與他有著同樣命運的許多知識分子的共同悲哀。

尹昌期由於長期身陷囹圄，五十二歲他還沒有成家，更沒有子女。「摘帽」後，便有好心人給他介紹，認識了附近農村生產隊的一個叫王大秀的婦女。王大秀為人忠厚老實，丈夫早逝，多年拖養一個小孩在農村艱難度日。她所在的生產隊與江北農場毗鄰，她雖然沒有文化，但早就聽說過尹昌期，知道他是一個會寫字，有學問的人，願意和他組織家庭。但尹昌期卻認為像他這樣身分不好的人，如

果拿了結婚證，說不定哪天會給王大秀帶來連累，不如就這樣在一起過。話雖如此，但二十多年來，尹昌期仍然盡到了自己的責任，後來王大秀的兒子結婚、做房子，都是由尹昌期拿出錢來一手料理。

這也是尹昌期的善良之處。

按照中共政策，像尹昌期這樣的「就業人員」，摘帽後可以轉為農場正式職工。但有人卻對他說，抓你的時候，你並不在農場，所以不能在農場轉正。他也懶得和他們爭辯，一氣之下，他帶著王大秀離開農場，來到了沙市。為了糊口，他曾擺過小人書攤，又代人寫過春聯。直到一九八四年的冬天，一個偶然的機會，他才找到了一份與自己書法有關的臨時性工作。

一天，他到寶塔公園去看望他在那裡做木工活的養子王大昌，他見公園門前的「遊園須知」和園內的一些宣傳牌寫得太差，便萌發了求職的念頭，回住處寫了幾個字，讓養子送給沙市文物管理處主任陳應謨看。陳應謨看著這些工整的楷書、隸書，怎麼也不相信這是一個農村小木匠的父親寫的，於是用紙條寫了「湖北省沙市市文物管理處」幾個字讓王大昌帶回去，說：「如果把這幾個字寫好了，我就接受他。」尹昌期又用隸書寫了出來，陳應謨十分欣賞說：「明天就要他來上班！」

陳應謨是個很惜才的人，在他的幫助下曾造就氣功大師劉心宇、微雕大師向家華等幾位全國著名的民間藝人。他見尹昌期有書法專長，不僅收留了他，還安排王大秀在公園門前守自行車。陳應謨對尹昌期的遭遇十分同情，怕有人歧視他，還特別向下屬交代：你們要尊重他，要叫他尹伯。陳應謨對尹昌期的遭遇十分同情，有中央、省領導來公園參觀，幾次竟不顧首長隨行秘書的擋阻，向首長們反映尹昌期的冤情。多少年

後，尹昌期都沒有忘記陳應謨當年對他的關照。一九九二年陳應謨因修建寶塔公園和江瀆宮有功被評為全國文化系統先進工作者。此時，尹昌期已不在文管處，聞訊後，他高興地賦詩祝賀：

今日園林花似錦，惟見陳公雪滿頭。

每逢困難先拼搏，再與同仁共樂憂。

精心設計苦開拓，赤膽奔波謝報酬。

沙津文物急維修，資金囊澀費繆綢。

尹昌期在文物管理處說是當門房，實際上他更多的時間是用於寫字，很快寶塔公園的抱柱楹聯、石碑、宣傳牌都換上了尹昌期剛雅清正的隸書。「文物管理處來了個擅寫隸書的門房」！不僅文化部門和附近單位的人當作新聞講，連市級機關也知道了，市委、市人大幾位愛好書法的領導都跑到寶塔公園看尹昌期揮毫落墨。遇到市里開先進表彰會寫光榮榜和舉辦大型展覽都把尹昌期請去。尹昌期書寫的條幅、中堂也懸掛在寶塔公園展覽室裡，供人參觀。其中不少被中外遊人買去，於是尹昌期的名聲又在市內外傳開了。

一九八六年，武漢市中級人民法院對尹昌期的冤案進行了重新審理，認定「原判反革命集團罪全無事實，應予否定」。並作出了「撤銷原判，宣告無罪」的改判。尹昌期苦苦期盼了二十八年，終於

等來了這遲到的改判，還了他一個清白。但他長達二十多年所受到的無辜侵害，並因之在政治上、經濟上、精神上所受的摧殘和嚴重損失，又有誰來補償呢？

大器晚成

尹昌期在文管處工作了五年，一九八九年經人介紹來到沙市《中華傳奇》編輯部。雖然他仍是一個守門人，但每天主要的工作卻是抄稿、回復讀者來信、保管書籍和雜誌發行，有時還幫助編輯看稿件。生活在這文化氛圍濃郁的環境裡，加上他又是保管圖書的，尹昌期有機會讀了很多的書，小說、散文、詩詞、傳記文學，他無所不讀。中國著名的書法大家吳丈蜀曾對研習書法寫過這樣一首詩：「習字原無捷便途，期成端在下功夫。二分筆硯三分看，餘是還須廣讀書。」尹昌期本身具有植根深厚的古文修養，現在又讀了許多中外文學名著，這就在很大程度上加深了他的字外功夫，提高了他的書法水平，使得他寫的字更加含蘊深厚、質樸凝重、富有書卷氣。

尹昌期是個天生富有文學靈性的人，又有豐富的生活閱歷和文字修養，在編輯部時間一長，也激發了他文學創作的欲望。在他的朋友、在沙市教育學院任教的汪劍白先生的鼓勵下，他試著寫了一個中篇小說，因內容不合刊物要求，未於發表。他沒有氣餒，又繼續他的寫作，整整用了八個月時間，完成了一部十多萬字的長篇小說《紅顏恩仇記》。作品以三十年代社會為背景，用他自己六十年鮮為

人知的奇特經歷，再現了千奇百怪的人生世象，實際上這是一篇自傳體小說。作品於一九九三年分兩期在《中華傳奇》刊登。

一個守門人寫長篇小說，在荊沙文壇引起很大反響。一位作者在報上撰文評論說：「尹昌期的作品隨處可見點點滴滴而又獨特的發現。細微的描寫，生動的語言，起伏的情節，緊緊扣住了讀者的心弦。作者經過艱苦的探索得到了美的發現。」

繼《紅顏恩仇記》後，尹昌期又創作了幾篇短篇作品和詩詞、隨感，他被埋沒有多年的才華，像一粒種子在適宜的土壤、氣候條件下破土而出，得到充分發揮。

在《中華傳奇》工作了五年，收穫頗豐。一九九五年，他又轉到湖北職工醫學院當門房。他之所以「跳槽」，是因為這裡的事情少，使他有更多的時間讀書寫字，而特別讓他看重的是，學院每年有幾十天的寒、暑假，學生放假後，他可以關起門來，一個人靜心地埋頭練字。為此他自作了一軸條幅：「屋小僅堪容膝，心寬方可安貧。」

他雖然想求靜，但他靜不了。他的書法才能很快就被人發現了。學校老師、同學從門房經過時，總見一個古怪老頭子在那裡寫字，便好奇地停下來觀看，見他寫得一手極好的隸書，便紛紛要求向他學藝。這時有人向他建議，乾脆開辦一個書法學習班。於是，尹昌期就在他的門房裡辦起班來。開始只是醫學院的幾個在校學生，後來有的教師和校外的機關幹部、公安民警也要求參加學習。但尹昌期的「斗室」容不了這多人，只好分期辦，每期五、六個人，這樣八年累計下來，從他學書法的前後也

有一百餘人之多。見到自己的專長在老來時還能得到發揮，尹昌期感到其樂融融，特寫了一詩一聯以自慰：

風燭殘年筆一枝，日間思考夜間書。

守車門衛傳書藝，寫盡生時是死時。

讀書寫字做文章這幾樁任我享受；

爭名奪利搓麻將那些事隨他自由。

人書合一

尹昌期教學認真，對每個求藝者都是手把手、口對心一絲不苟耐心地教，對一些青年學子，他不僅教書法，還教文學知識，甚至用自己的經歷和所見所聞教做人的道理，深受弟子們的敬重。幾年教書下來，尹昌期與他的學生結下了深厚的師生情誼。有的學生在報上刊登文章讚頌他的人品和學問，有的醫學院畢業後離校時，還懷著依依不捨的心情與他合影留念，並在照片背後留言：「我永遠站在你的身後，聽從你的諄諄教導。」有位參加了工作的學生，在尹昌期每年生日時，給他寄一百元，並給他寄來自己的結婚照。還有一位中文名叫李文華的美國人，是荊州職工醫學院的外籍教師，她曾從

尹昌期學習書法，她說：「看見尹老師的書法，我便有一種超凡脫俗的感覺。坐下來，提起毛筆，一切事情都忘卻了，眼睛只有純粹的中國文化。」在回國時，她買了很多方塊硬紙片，請尹老師在上面寫了很多漢字，她要帶回去作為自己繼續練字的模本。

在荊州多年，尹昌期結識了不少本市及外地文化圈子裡的朋友，與他們經常在一起談詩論字和酬唱題贈。劉鳳翔是一位在武漢工作的大學教授，與尹昌期相識相交後，對尹昌期的學問十分欽佩，曾題詩填詞兩首，表達對尹昌期的敬仰之情：

贈尹昌期先生

佳作傳來展讀時，斯人竟是雅相知。

栽冰剪雪凌天句，戛玉鏗金落地詩。

筆力欲追王逸少，才情恰比葛常之。

荊沙遙隔連江水，從此神交係我思。

尹昌期先生惠贈書法・調寄臨江仙

柳骨顏筋堪比擬　捧來字字珠璣　一函遙寄贈柴扉　文章追宋豔　書法效王奇

兩度征鴻傳錦句　吟哦不禁神馳　天涯竟有雅相知　知君欣結友　似我愧稱師

二○○二年，尹昌期因患足疾，不得不離開他生活了八年的職工醫學院。學院領導也捨不得這位不尋常的守門人，臨行前再三要他多買一些需要的生活日用品，所有費用拿到學院報銷。尹昌期再三婉拒，但拂不下院領導這份好意，只買了一些牙膏、肥皂之類的東西，依依不捨地告別了醫學院，與王大秀一起回到了江陵馬家寨農村。

尹昌期雖然歸根農村，所幸的他持有吃商品糧的城市戶口，江陵縣政府見他沒有生活來源，便給他辦了個每月一百二十元的低保，後來縣民政局低保辦負責人得知他的坎坷經歷後，歎了口氣說：「唉！二十多歲關進去，五十餘歲放出來，真太冤枉。」又破例為他每月增加了八十元的「生活補貼」。過慣了艱苦生活，對金錢一向看得很淡的尹昌期對此已感到十分滿足，他說，我有了這兩百元錢，過生活、買紙筆也就夠了，可以靜心讀書寫字了。

幾年來，他雖然遠離塵囂，但仍時有人光臨他的寒舍，或拜訪、或索字、或詩文酬唱，他也感到十分欣慰和充實。每天還是那麼不停地研究書法。經過幾十年的滄桑，度過劫波後，他的字更顯得真情顯現，老辣蒼莽，散發出「人書合一」的渾圓境界。除了讀書寫字，尹昌期仍吟詩作對寫文章，通過筆墨抒發他的情懷。最近他又完成了一部十五萬字的長篇記實文學《笑語悲歌》。在文章的《題記》中，他引用了一位已故中央領導人胡耀邦的話：「我就是想造成這麼一種讓人說話輕鬆的空氣。不要讓人不敢說話，人人自危，誠惶誠恐，怕一句話說錯有麻煩。研究問題討論問題，說話可以隨便一點，說話隨便了，氣氛就輕鬆了。」

尹昌期說，我雖然一生顛沛流離、命途多舛，能留下幾張尺幅墨蹟和這些真實的回憶，啟迪當代，警醒後人，我也今生無憾了。

（載二〇〇六年六月十六日《荊州日報》）

天才的磨難
——尹昌期先生後傳

一

到底節氣已過了「大雪」，天氣冷颼颼的，雨也下個不停。我伏在書案上，手裡捧著故友尹昌期的遺作《笑語悲歌》，心裡就同這天氣一樣悲涼。尹先生一生飽經苦難，直到告別人世時，老天都沒有放過他，還讓他受著癌症的折磨，使這位深藏在民間多才多藝的書法家，在劇烈的疼痛中走完了他的人生苦旅。

尹老師是在二〇〇九年十二月十日上午辭世的。得此噩耗，我和他的另一個忘年好友、原荊州市老年大學副校長王平湘女士，於第二天清早就登上了去江陵灘橋的汽車，又轉乘鄉間載人的摩托車，頂著寒風細雨來到江陵縣的蝦湖村。

走進他的靈堂，見兩個道士正敲打著鐘鈸，為尹老超度亡魂，另有兩個鄉間讀書人在一旁用薄薄

的黃紙在為他寫表。靈堂內沒有一個花圈，只有我們送去的一個花圈孤零零地靠放在屋外空場上的一棵小樹前，在寒風中瑟瑟地抖動著。尹老一生都在為人寫字，就在他臨終的半個月前，一位南海艦隊的將軍、軍旅書法家還在沙市園林路的古玩市場，花一千元收去了他的一幅詩軸，可是在他的靈堂上卻看不到一幅輓聯。本來頭天晚上，我在家裡已寫好了哀悼亡友的悼詞，但聽說他們沒有準備開追悼會，也就成了幾頁廢紙，我只能站在他的遺像前，作心靈上的祭奠。

聽尹先生的老伴王大秀說，尹老在臨終前還記掛著寫字。他對老伴說，我還剩有幾百張紙，我希望還活兩年，等我把這些紙寫完了再走！王大秀說，我也希望你能多活幾年，不說兩年，就是五年、十年我也陪著你。王大秀見天氣漸漸轉冷，特地花了一百多元在鎮上給他買了一件棉襖。尹老說，我的時間已不多了，還花這個錢幹什麼呢？王大秀說，你身上的這件棉襖太單薄了，該換件厚的了。王大秀見他許久沒理髮了，胡荏長得老長，又請了個鄉間剃頭師傅為他理了髮。王大秀歡了口氣對我說，我不知道老尹朋友們的電話，無法通知，晚上我準備了一堂「喪鼓」，明早還有一隊腰鼓，為他送行，也算盡我的一份心。

尹老師一生孤苦伶仃。他沒有正式單位、沒有親生兒女，也沒有至親至戚。他臨終前，只有與他半路結為夫妻的王大秀陪伴著他。尹老的病情，老伴是一直瞞著他的。臨終的前一周，尹老周身疼痛難熬，在一個窮鄉僻壤的小村子裡，又得不到有效鎮痛的藥物，他望著王大秀說，你把我揹到醫院去

吧！老伴這才噙著眼淚告訴他：不是我不送你到醫院，你得的是癌症，已經治不好了！尹老重重地歎了一口氣，就再也沒有說什麼了。

聽了王大秀的講述，我心裡十分酸楚。這時我就想起了尹昌期在《笑語悲歌》前言中寫的一段話：「人的一生不外乎是悲歡離合，苦辣酸甜；而在我的回憶裡，不是悲歡離合，也不是苦辣酸甜，非常簡單、清一色——痛苦，災難，無限深淵！」想不到還真的被他一語言中，在告別人世時仍是這麼痛苦。尹老師出身書香門第，擅文學、工詩詞、通戲曲，尤精書法，滿肚子學問，奈何天不佑人，命運多舛，一生都在災難與痛苦中度過，我真為他不平！

二

其實，我與尹昌期的相知相交，也只是近幾年的事，其原由是出於我對他學問的敬佩和不幸遭際的同情。

那是二○○五年春，我到朋友常振威家裡去串門，見他書齋的牆壁上掛著一幅用隸書寫的蘇軾詞《水調歌頭》「明月幾時有⋯⋯」，一行行平整緊結的隸書，雄勁秀實、清雅明麗。我雖不懂書法，但那大小規整、整齊排列的字體，一個個字就好像是印刷而成，令人賞心悅目。當我聽到這是出自一位深藏在民間的書法高手之手，敬佩之心便油然而生。過了一段時間，又聽常振威說，尹先生不僅精

於書法，文章也寫得很好，他根據自己在獄中二十多年的親歷、親見、親聞，寫了一部十多萬字的獄中紀實，內容真實、生動，很有史料價值。

常先生說，尹昌期先生現居農村，靠低保金度日，老伴又目不識丁，如現在不搶著幫他印幾本留存於世，尹老師過世後，就會當作一堆廢紙被燒掉了！常先生說，這不僅是他的意見，尹先生的另一位好友、原沙市教育學院的汪劍白教授也有這個想法。我聽了後，認為這也是一件搶救性的工作，便欣然表示願意參與其事。當即商定，由我出資列印、常振威負責印裝成冊，汪劍白則做好全書的編校工作。

幾天後，尹昌期拄著一根拐杖，提著一個灰色布包，如約來到汪教授家裡同我們三人見面。矮小的身材、瘦削的臉龐、一口道地的湖南口音，微微佝僂的脊背和蹣跚的步履，看上去比他當時七十四歲的實際年齡顯得更為蒼老，額頭上一道道深深的皺紋，更刻下了他人生的溝溝坎坎，這就是我對他的最初印象。

在接著的幾天裡，我在初校列印稿的過程中，通讀了整個文章。這是一部自傳體的報告文學，文中真實地記錄了上世紀六七十年代外界少為人知的監獄情況和犯人的生存狀態，形象地再現了囚徒及管教人員形形色色人物的眾生相。文字通暢、語言樸實，並富有故事性和可讀性。作為一生都在耍「筆桿子」的我，對這位草根寫手，就有了更多的敬佩。於是，我便萌生了採寫尹昌期之心。在一個晴朗的日子，我約同常振威和王平湘女士（她早我幾年就認識尹昌期，並知道一些尹老的人生經歷）

來到尹老所在的江陵蝦湖村，與他進行了半天的長談。嗣後，我又多次用電話對他進行了補充採訪，

寫成了一篇題為《書壇怪傑尹昌期》近七千字的傳記文章。

通過這次採寫，我對尹昌期的悲劇人生有了更多的瞭解。在我的寫作生涯中，也曾寫過不少命

運坎坷的知識分子，但像他這樣悲慘、悲慘得斷送了他的一生，而造成他悲慘命運的原因又是如此荒

唐，實屬少見。

尹昌期一九三二年出生在湖南湘潭的一個讀書人家裡，父親是前清秀才，受父親的薰陶和教育，

他四歲就開始臨池和背誦唐詩宋詞，五歲就能作對聯，為鄉鄰書寫春聯，並能背誦許

多古文名篇和《三國演義》、《紅樓夢》等古典文學中的很多詩詞，十六歲在家鄉教私塾，有「少年

才子」之稱。

一九五三年，尹昌期二十一歲正式參加工作，在湘潭市的一所公立小學任語文老師。二十世紀

五十年代失業人多，能謀到這份職業，應該說是很不錯的，可他偏偏不安份，說當教師沒有出息，

一九五八年，他辭掉了教師職務，跑到武漢來找工作。工作沒找到，路費已花光了，只得在某招待所

謀到了一個打掃衛生、幹雜活的臨時性工作。

一九五八年正值反右期間，他在街上看批判「右派」的大字報，見許多人只是給單位領導提了些

批評意見就被打成了「右派」，他認為不公。本來公與不公並不關他什麼事，不知他腦袋裡哪根筋被

絆著了，竟鬼使神差地用材料紙寫了一張「反右運動不光明正大」的小紙標語。寫好後，沒有漿糊，

他又買了個湯圓，將標語貼在了武漢某公安分局的門口。貼了後，心裡又覺得不踏實，第二天清早又到公安局門前東張西望地去看動靜，被公安人員逮了個正著。關了兩個月後，也審訊不出什麼名堂來，便將他送到漢陽龍克山採石場監督勞動。

應該說，受到這次打擊，應該吸取教訓了，可他仍然管不住自己的嘴巴。一天，又同一個「右派」和一個勞教人員在一起評說起當時的時政來，從大躍進、人民公社、大辦鋼鐵的得失，一直講到西方的民主和南斯拉夫的「工人自治」。同伴見他講得頭頭是道，便開玩笑地對他說：「將來國家主席就由你來當。」尹昌期也開玩笑地回答：「要我當，一樣能當好，福至心靈嘛！我當主席，你可以當委員長。」

本來是幾個朋友在一起說的幾句玩笑話，不料卻給他們惹下了塌天大禍。在那全國幾億人只允許一個思想、一種聲音的年代，這種大逆不道的話豈是你說得的！公安機關和法院將其誇大定性為「組織反革命集團罪」，判處尹昌期有期徒刑十年，其他兩人也分別判處十二年和八年的有期徒刑。

一九六九年尹昌期十年勞改期滿，正值「文革」期間，為了不將他這個戴有「反革命分子」帽子的人放到社會上去，又將他投到江北勞改農場「繼續改造」了十五年。直到一九八三年才摘掉「反革命分子」的帽子，一九八六年才得到平反。此時的尹昌期已五十四歲，已由一個風華正茂的小青年變成了年過半百的小老頭子！為了生活，他擺過小人書攤、代人寫過春聯，還在多個單位當過門房，

七十歲後因為有病，無法工作，回到鄉下，靠著每月一百多元的低保費苦度時光。所幸的是他從小和在獄中練就了一手好字，還能記得起幼時熟讀過的古代詩文，每天以書、字為伴，在翰墨詩書中，尋到幾分慰藉。正如他自己在案頭壁上寫的：不求別人說我字好，但願以此自我逍遙。

這就是尹昌期因一次「失言」而給他招來的人生悲劇。

三

二〇〇六年八月，這應該是尹昌期晚年生活的轉折，在這以後的三年裡，他過了一段較為舒心的日子，他的書法創作又出現了一個高潮期，生命的晚年出現了一抹霞光。這要感謝荊州市和江陵縣的幾位官員，其原由也似乎與我的那篇拙文有關。

二〇〇六年六月，我寫的《書壇怪傑尹昌期》先後在《荊州日報》和《荊州政協》雜誌上刊登後，在社會上產生了一些反響。市政府辦公室的一位姓胡的副主任，看了這篇報導和所配發的尹昌期的幾幅書法作品，對尹的書法藝術十分讚賞，託我介紹他認識了尹昌期，並買走了尹老的幾幅字。回機關後，他把這些字掛在會議室的牆上，又向時任市政府副秘書長的張端方作了推薦。張端方先生看了這些字，也認為尹昌期的字寫得好，是荊州書法界不可多得的人才，並對尹老的不幸遭遇深表同情，便偕同胡副主任驅車蝦湖村去拜訪了這位民間高人，並送去了一點慰問金。

張端方走進他的寒舍，見尹老創作條件很差，生活也十分困難，有意幫他一把，便與江陵縣委領導同志商量，尋求改善尹老創作條件和生活狀況的有效辦法。剛好此時江陵縣按國家級模範福利院標準新建的福利院即將落成，縣委領導同志便建議將尹老搬進福利院，其所有費用由政府負擔，以解決他創作的後顧之憂。八月十日，鄉政府派專人專車將尹老送進了福利院。院方為有利於尹老的創作，又特別為他安排了兩間房，一間做臥室，一間做創作室，還為他專門定做了一張專供他寫字的加寬大書案，購置了紙、筆、墨及各種生活用品。

在尹老搬進院第二天，我來到了福利院。熱心快腸、心地又特別善良的王平湘女士更是在尹老入院的前一天到福利院「打前站」，還把一位教授送給她的一套文房四寶轉贈給尹老。她在福利院做了一天義工，又在福利院睡了一夜作了體驗。我們三人見面後，見尹老師笑了，我們也替他特別高興。

打這以後，我就經常到福利院去看望他，有時是我獨自一個去，有時是約了朋友一起去。福利院座落在長江堤腳下，到了郝穴縣城，還要轉乘三輪車，翻過一道大堤，才能到福利院。返程仍要按約定的時間，由「三輪車」師傅來接。所以我每次去看望他，逗留的時間都不能太長，但他見到我又似乎有很多話要講，所以每次我要離開時，尹老臉上都流露著依依之情，推著輪椅將我送到大院門口，不斷地揮著手與我告別。很多次，我坐在「三輪車」車上回首看他時，仍見他扶著輪椅目送著我離去。

由於交通不便，我們更多的是通過電話聯繫，只要遇到一些高興的事，他就趕忙打電話告訴我：「邱老師嗎？今天民政部的副部長、還有省民政廳廳長來看我了，來了好多人，把我房間都擠滿

了！」「今天，省政協主席王生鐵請我給他寫一幅字，給了我四百元酬勞！」「某局長今天打電話告訴我，說我寫的幾幅字已帶到北大校園，教授們都說寫得好！」「臺灣的胡銘夫老先生給我來信了，還給我寫了一首詩！」總之，事無巨細，凡他認為高興的事，都要打電話告訴我，讓我分享他的快樂。

有一次，荊州市市委書記應代明到江陵縣視察、縣委書記陪同應書記來到福利院，還給他送來了二百元的慰問金，尹昌期也送了一幅書有《孟子》「天將降大任於是人也……」的中堂給應書記，並拍著應書記的肩膀說：「我送孟子這段話給你，振興荊州的大任就全靠你了！」聽了尹昌期這繪聲繪色的講述，我真替他哭笑不得，尹老師不諳世事，更不懂應酬，真是單純得可愛。

他向我所報的這些喜訊，都是事實，但也有個別例外。一次，有位領導同志帶著一位也略懂點書法的「大款」來福利院看他的書法。這位「大款」當著領導的面承諾每月定期給他一筆「紙筆錢」，聽到這個消息，我也為他高興，還以為真的天上掉下了餡餅。可是一年多過去了，直到他去世，也沒有收到他一分錢「紙筆錢」。

儘管有這樣的小插曲，但尹昌期在福利院三年，也確實是「火」了一陣。因為江陵福利院環境優美，設施齊全，是國家民政部確定的對外接待點，所以上級領導和重要客人來到江陵，縣裡領導都要將福利院作為縣裡的「亮點」，帶著他們來福利院參觀，每次參觀又一定要領到尹昌期的書室，參觀他的書法藝術。領導和參觀者看了他的書法，免不了都要讚揚幾句，說想不到你們這裡還藏有這樣一位高水準的書法家，並叮囑縣領導和院方要照顧好尹老的身體。尹昌期聽得高興，一般都要給這些「尊

貴的客人每人送上一幅字，他高興客人也高興。正因為如此，尹昌期的生活也得到了某些格外照顧。

縣領導為方便尹昌期對外聯繫，要電信部門給他裝了一部免費電話，福利院見尹昌期寫字時離不開茶，也把院裡剛買回來供辦公室用的電熱水壺置放在尹昌期住所的客廳裡。縣領導和縣民政局負責人也常來問寒問暖。

一個往日的「囚徒」受到如此的禮遇，尹昌期內心十溫暖，同時也為這戲劇性的變化有些感到意想不到。他曾帶著幾分愜意卻又幾分自我調侃地對我說，「邱老師呀，我現在成了福利院的『寶』了咧，一個活寶，一個現世寶！」

「福利院住進了一位書法家！」隨著消息的傳開，尹昌期在江陵縣書法界和機關、事業單位有了一定的知名度。江陵縣書法家協會聘請他當顧問，機關單位把他的字作為公關禮品用以送給上級領導和往來單位。每次給他的報酬是一兩條煙或者三五百元錢。尹昌期雖沒有錢財，卻是一個把錢財看得很淡的人，他從不計較報酬的多少或有無報酬，凡經福利院或友人介紹前來向他求字的單位和個人，只要你確實是欣賞他的字，尊重他的人格，不管是有錢無錢，他幾乎是有求必應。相反，遇上依仗金錢權勢索要他的字，或書寫的內容格調低俗的，你給他再多的錢，他也是不寫的。

人們能這樣容易得到他的字，並不是他寫得容易。他寫的多是多字隸書，一幅中堂或條幅，少則幾十上百個字，多則幾百字。我曾多次看他寫字，見他每寫一幅字，他都要根據字的多少，事先作好編排，用紅色硬筆在紙上打上格子，並寫出「底稿」，然後將宣紙蒙在底稿上，一筆一劃、蠶頭雁尾

地進行書寫，做到力透紙背。每寫一幅字，都要花上半天甚至一天的時間。他之所以將字輕易送給別人，並不是輕視自己的勞動，而是覺得他的字被別人高興地索去，或收藏、或掛在堂前、或流傳於社會上，就體現了他字的價值，這個價值就不是金錢能買得到的。正由於他的「慷慨」，他一生運筆幾十年，為別人該寫了多少字，有人拿著他的字派上了大用場，而他自己卻兩手空空。在他辭世時，他只留下了一幅字和一個只存有五千多元的存摺，這就是他的全部「遺產」！

四

尹昌期雖然沒有錢財，但在福利院三年，他的精神生活是比較充實的。在寫字之餘，他不是寫詩作文，就是背誦古文名篇，有時也跟著ＤＶＤ碟片哼幾段京戲，從與古人對話和優美的京劇聲腔中，驅散自己的孤獨與寂寞。

一天，他不知怎麼忽然心血來潮，要將《史記》中《淮陰侯列傳》的「太史公曰」寫成條幅。因他手頭沒有《史記》這本書，便打電話給我，要我找出原文，與他所記憶的內容進行核對。全文共二百一十六個字，經核對後，只有「吾如淮陰」中的「如」誤記為「入」字（湖南口音如、入同音）。其他一字不差，我十分讚歎他扎實的古文根底和驚人的記憶。六七十年前讀過的文章，而且並非常見的名篇，他也記得如此清清楚楚。我問他為什麼要寫這段話，他說他要用司馬遷的「不伐己

功，不矜其能」這八個字規勸當今的為官者，且莫要恃功而驕，忘乎所以，否則會自取其禍。我心裡說，尹老的呆氣又發了！

近幾年，我曾寫過幾位京劇名家的傳記，其中浙江京劇院高派老生宋寶羅七歲登臺，一九二四年馮玉祥將宣統皇帝驅逐出紫禁城，八歲的宋寶羅受邀為馮將軍唱慶功堂會，在《斬顏良》中飾演關公，一把大刀他拿不起，剛舉起就把顏良「斬」了，引起哄堂大笑。宋大師作為一代名伶，一生曾先後為蔣介石、張作霖、毛澤東、周恩來、葉劍英、朱鎔基等諸多政要唱過戲。還擅書、畫、篆刻，九十歲在央視雞年春晚會上邊唱邊畫，表演唱雞畫雞。我見尹昌期十分喜愛京劇，便將宋寶羅的錄影碟片和我在雜誌上發表的傳記送給了他，尹昌期看後對宋寶羅的才藝十分推崇，一時詩興大發，便根據宋寶羅八十年的藝術生涯詠七言古詩一首，用宣紙書好，託我送交給宋寶羅大師。詩云：

藝苑奇才八歲童／顏良白馬戰關公／青龍未落頭先斷／笑煞全場喝彩人／演罷紅生唱老生／嗓音高亮氣如虹／總裁愛聽《空城計》／主席開懷《二進宮》／能書能畫能篆刻／多才多藝贊奇人／意隨畫筆成飛鳥／篆刻如龍舞太空／藝術精湛意兩分／同時唱戲畫難公／筆停戲止雄戲唱／祝福期頤大壽星。

短短的十六行詩、一百二十二個字，就將宋寶羅一生藝術最出彩之處，形象地表現出來了，我從

心底佩服他的才華，同時也深深為他感到惋惜，這多年對他的「專政」，人為地將他的聰明才智給埋沒了，要不是遭受冤案，幾十年前他就應該是一位詩、書雙精有作為的文化人了。

在福利院裡，他還最後為自己做了一件「大事」，就是將他多年用心血寫成的獄中紀事印刷成書。他首先是將我們為他刊印好了的十九篇文章進行了修改，然後又添寫了幾篇，並將原來的書名《高牆殘簡》改為《笑語悲歌》。集結成書後，我雖為他做了些打字的後續工作，但印刷費卻成了問題。粗略計算了一下。全書近二十萬字，印一百本至少要四千多元。他是拿不出這筆錢來的。幸好江陵縣委的一位副部長做了件好事，願意由公家出資在機關印刷廠為他印一百本，終於了卻了他多年的一樁心願。

二〇〇八年初書印好後，他分贈給了相關領導和他的朋友。常振威又幫他將書送到市圖書館和檔案館，作內部圖書和史料收藏。

一九九五年，市作協主席、時任《中華傳奇》主編的黃大榮先生，曾在這本雜誌上分兩期刊登過尹昌期寫的長篇小說《紅顏恩仇記》。他和《荊州文學》雜誌社社長周萬年先生看了尹昌期的新作，都認為寫得不僅具有文學性，同時也具有史料價值，其中的某些內容對於研究中國近代政治史、法制史和監獄史，都有一定的參考作用。便從中選了一部分，用長達二十二頁的篇幅，刊登在二〇〇九年第二期的《荊州文學》上，也許是冥冥中的安排，搶在尹老辭世以前，為他做了一件讓他十分欣慰的大好事。

五

尹昌期為人真誠，特別是對朋友真心實意，凡對他有過幫助的人，哪怕事隔多年，也不忘感恩圖報。

一九八三年他離開江北農場，那正是他最困難的時期。一個偶然的機會，時任沙市文物管理處主任的陳應謨，因欣賞他的書法，收留了他。說是當門房，實際上是讓他書寫寶塔公園的楹聯、石碑和宣傳牌，並將他書寫的條幅、中堂掛在公園展覽室供人參觀、購買。尹昌期始終沒有忘記陳應謨對他的這一滴水之恩，時隔八年，一九九二年陳應謨被評為全國文化系統先進工作者，此時尹昌期已不在文管處工作，他聞訊後高興不已，特賦詩一首，投寄在《沙市日報》上刊登，以示祝賀。又隔了十年多，二〇〇六年，尹昌期打探到早已退休的陳應謨的家庭住址，便將當年為陳寫的詩句書寫成條幅，又另為陳寫了幾幅字，特從江陵蝦湖農村趕到沙市，拄著柺杖，爬上陳所住的三樓，將這些字送到陳應謨手中。

尹昌期為人耿直、正派、講義氣、重感情、有才華，但也存在著性格上的弱點。幾十年來，他屢遭打擊，經歷了這麼多的風風雨雨，但他的那種孤傲、偏激、任性的個性到老也沒有改變。

本來他的冤案早在一九八二年就該平反的，當時武漢市中級人民法院曾派人到江北農場，向場領導通報說尹昌期是錯案、是無罪的，但法院工作人員在找他本人談話時，尹昌期聽來人說，法院只負責平反不負責安排工作，也不賠償損失，一切善後問題自行解決。尹一聽就火了，說這叫什麼「平反」，不平反我在農場還有一口飯吃，平反後我連這碗勞改飯也保不住了，這還不如不平反，我不要「平反」！法院同志就將他的話寫成筆錄，並要他按上手印，結果他的平反硬給推遲了四年，直到一九八六年法院才作出判決，認定原指控的反革命罪「均無事實」，「撤銷原判」，宣告尹昌期等人無罪。這遲到的判決還讓他寫了不少申訴信，頗費了一番周折。

我列舉上述這個例子，並不是說尹昌期的「拒絕平反」，就並非沒有理由。試想，一個人平白無辜被關了二十五年。出來後孤身一人，又因已年老沒有單位願意接收他，他要求給予賠償，安排一個工作，並非苛求，但是他沒有考慮到我們的「國情」，過去在左的路線下，該有多少冤、假、錯案，當時又沒有《國家賠償法》，作為法院，它能管得了嗎？國情如此，你又何苦拿自己的「政治生命」來賭這口氣呢？

尹昌期一生該吃了多少苦頭，其原因如統統歸咎於他的脾氣，顯然是顛倒了主次，是不公平的。但他的個性也確實起到了「助推」作用，尹昌期這次臨終時所受的痛苦折磨，在一定程度上也是吃了他脾氣的虧。

二〇〇九年五月，尹昌期開始發現自己患病，起初是消瘦、頭昏、吃不下飯，接著背部疼痛。

他沒有去看醫生，而是對著電視廣告，買了些治頭痛、背痛和胃痛的藥自己服用，病情便一天天嚴重起來。福利院將他送進醫院，他嫌病房病人多，嘈雜，進院不幾天就要求出了院。出院後，病情繼續加重。一天，縣政府一位領導同志來看他，見他病成這個樣子，便使用小車將他再次送進了醫院。住了一個多月，病情未見好轉還日益沉重。他火了，就衝著醫生說，你治不好病，還當什麼醫生呢，真是「庸醫殺人」！其實，這時醫院已檢查出他患了癌症，並且已由肺癌轉移到肝部，只不過瞞著沒有告訴他本人吧了。我聽到福利院何院長在電話中告訴了我這個不幸的消息，匆匆趕到醫院，尹老卻在一個多小時前出院了。聽醫生說，他是吵著要出院的。還威脅說，你不讓我出院，我就自殺！我們也拿他沒有辦法。

在福利院見到尹昌期，他說話發聲已十分困難，很多時候要借助於「筆談」。他在紙上寫道，我這病是治不好了的，沒有幾天了，恐怕這次是你見我的最後一次面了！我再三安慰他，並勸他到醫院去治療，他痛苦地搖了搖頭。

又過了幾天，我再去看他，並約了兩位衛生界的朋友一起去勸他，比長比短地要他住進醫院。我們並不奢望醫院能把他的病治好，只希望在醫院能延長他的生存期和減少他的痛苦。不知是不是我們的勸告起了作用還是另有原因，第二天，他就再一次住進醫院去了。

在病痛的折磨中，尹昌期曾想用極端的手段來結束自己的生命，並寫下了「遺書」。

我看到過這份「遺書」，上面寫有四條：一、少許存款和舊衣物由老伴帶走；二、我是多病纏身

走此絕徑的：三、對不起黨和福利院領導對我的治療和照顧；四、請領導多多安慰邱聲鳴老師，要他不要以我為念，人總是要死的。看到這份遺書，我心裡一陣顫抖，大聲對他說：你怎麼會有這種念頭呢？你連想想也不該這樣想呀！我當著他的面把遺書扯碎了。離開福利院後，我心裡仍然十分酸楚：自己病入膏肓，甚至意欲離開這個悲慘世界。心裡還牽掛著友人，足見他對人之真誠。回家後，我又把「遺書」張貼起來，留著對老友的永久懷念。

十月二十二日，我接到尹昌期老伴姨侄小張的電話，說尹老已出院，準備搬回蝦湖。病成這樣，怎麼能離開醫院呢？我頓時一驚，急忙約了王平湘趕往福利院，只見他的老伴等人正在為他打包衣物，村裡派來接他的車已停在門外，王大秀的媳婦也正在樓上同福利院領導簽訂「出院協議」。眼前的一切告訴我，已經無法改變了。此時的尹昌期，手已提不起來，不能與我「筆談」了，我從他艱難發出的微弱的嘶啞聲中，並借助他老伴在一旁的「翻譯」，我弄懂了他要回家的理由：一、他的病已治不好了，多住醫院無益；二、老伴在這裡已陪伴他半年，家裡還有一個患腦溢血的兒子和幾分薄田，需要她回去照料；三、他本人也想葉落歸根。我長長地歎了口氣，鬆開牽尹老的手，把王大秀支出門外，嚴肅地對她說，癌症病人在臨終前是十分痛苦的，一般要靠杜冷丁鎮痛，出院後誰來為他打這種鎮痛針呢？王大秀說，昨天縣裡李縣長也來了，做了他的工作，要他就留在醫院為他治療，但他還是堅決要回去。縣長只好同意了他的要求。事後我的一位朋友埋怨我，已經到了這個時候，你們就應該將病情如實告訴他，他也許就不會吵著要出院了！

這時，王大秀的兒媳已從樓上下來，手裡拿著一張《離院協定》、《協定》的大致內容是，由福利院一次性拿出四千二百元，作為尹老出院後的生活、治療和安葬等費用，出院後的一切就再與福利院無關了。我拿著這紙沉甸甸的《協議書》，猶如拿著一張「賣身契」，心裡一陣發酸，這四千多元錢，就是對他這個半世含冤的老人的最終補償，也是他享受到的最後一次「公共福利」！但是作為一個小小的福利院，他們已盡到了自己的力量，特別是富有同情心的何院長，在得知尹老去世的消息後，他帶著福利院工作人員到尹老靈前祭奠，並送去了五百元慰問金。

尹老回蝦湖後，我曾幾次與他老伴通過電話，要她向在電話機旁的尹老師轉致我的問候。後來他的電話因未交費被停機了，怎麼也聯繫不上，只好通過在郝穴工作的尹老老伴的姨侄小張打探尹老的病情。聽小張說，尹老渾身疼痛，還長滿了褥瘡，我預感到尹老的時間不會太長了，決定自己去一趟蝦湖，無奈天一直下著雨，老伴又擔心我年老獨自一人去（當時王平湘孫兒正生著病，離不開），對農村道路又不熟悉，很難放心，因此遲遲未能成行。

十二月十日，我突然接到小張的電話，告訴我，尹老已與世長辭。臨終前尹老沒有說什麼，只是交代老伴，將他剩下的兩幅字，送一幅給為他治病的醫生，他錯怪了這位大夫。

在趕往蝦湖弔喪的路上，悲痛之中，我特別感到自懺自責，我沒有在他臨終前與他作最後一次的話別，這成了我內心永遠也抹不去的陰影。來到蝦湖，我跳下摩托車，三腳兩步地走近他的遺體前，揭開蓋在他臉上的冥紙，對著靜靜躺著的尹老遺體朗聲說：「尹老師，我來遲了！你坎坷一生，空手

而來，空手而去，但你也應該感到安慰，因為你給世間留下了你的這麼多墨寶和文章，你的精神是永存的！」

尹老已經永遠地離開我們而去了，他的人生悲劇也從此謝幕。但他的學問、他的遭遇，還有那個年代人為的折騰，卻都給活著的人們留下了深深的思索。

（載二〇一〇年第二期《荊州文學》）

許光國：十四年重鑄越王劍

二〇〇五年七月，國務院新聞辦公室系列電視專題片《中國文物》攝製組專程來到湖北荊州，拍攝郢都青銅研究所所長、民間工藝師許光國仿製越王勾踐劍的生產工藝。一年前，中央電視臺曾先後在一套節目《科技博覽》、十套節目《走進科學》欄目中播放過許光國歷十四年艱辛，破解千古名劍鑄造之謎的故事，還有新華社和全國近百家報刊、網站競相報導了許氏高仿劍的有關消息和專訪。一把小小的仿真劍為何會造成如此大的反響，在社會上引起眾多人的關注，其間究竟發生了什麼故事？

王者之劍

時光回溯到二千四百年前的春秋時期，那正是中國古代燦爛青銅文化的輝煌期。當時列國爭雄，烽煙四起。為應付連綿不斷的戰爭，各諸侯國不斷改進和製造各式各樣的兵器。地處長江下游的吳國和越國由於水網縱橫，不利於車戰，因此步戰和近戰利器——青銅劍便成了兵器中之翹楚，並應運而

生地湧現出諸如歐治子、干將、莫邪等當時及中國歷史上最傑出的鑄造高手和千古名劍，無論其鑄造工藝還是實戰價值，均堪稱中國寶劍鑄造史上輝煌的巔峰。作為春秋晚期的著名軍事霸主越王勾踐，

據《越絕書‧寶劍篇》記載，就擁有莫邪、純均、湛盧、魚腸、巨闕等五把青銅寶劍。其堅韌鋒利

「肉試則斷牛馬，金試則截盤匜」（《戰國策‧越策》）。隨著歲月的流逝，這些千古名劍及其鑄造技術早已湮沒在歷史的煙塵之中。

時間又過了二千四百多年，一九六五年十二月，中國考古工作者在湖北省江陵縣郢都紀南城故址七公里處的望山一帶進行考古發掘。紀南城是春秋戰國時期楚國的國都，在此前後經歷了二十個國王在此建都，歷時達四百一十一年。紀南城周圍分佈著上千座密集的古墓葬，其中包括十八個楚王的墓葬。考古人員在考古發掘時，驚奇地發現在望山一號貴族楚墓墓主骨架左側，有一柄裝在黑色漆木箱內的名貴青銅劍。該劍與劍鞘吻合得十分緊密。拔劍出鞘、寒光耀目。它雖在地下埋藏了二千四百多年，仍光可鑒人，保存完好，鋒利無比。有個考古隊員不經意地碰了一下，頓時手被劃破一道血口，後來有關單位又再次小試該劍鋒芒，稍一用力，一次竟劃破十九層普通白紙。

這把做工精細、精美絕倫的青銅劍全長五十五點六釐米，其中劍身長四十五點六釐米、劍格寬五釐米，劍身滿布菱形幾何暗花紋，劍格正反兩面分別用藍色琉璃和綠松石鑲嵌成美麗的紋飾。劍柄以銅線纏縛，劍首向外翻卷作圓箍，內鑄有十一道極其精細的同心圓圈。在這把劍的劍身一面近格處有

兩行鳥篆銘文，共八個字。這種古文字，史稱「鳥蟲文」，是篆書的變體，釋讀頗難。考古工作者在

現場沒有資料參考的情況下，初步釋讀出銘文中的六個字為「越王自作（乍）用劍（左金右僉）」。

古越國自允常於西元前五一○年稱王起，經勾踐、鹿郢、不壽、周勾......至無疆於西元前三三四

年被楚滅亡，先後有九位越王，這把劍又是哪位越王自作的呢？後經方壯猷、郭沫若、于省吾、唐

蘭、容庚、史樹青等十多位著名考古學家、古文字學家、歷史學家歷時兩個多月的書信交流，最後意

見趨於一致，認定最難認的兩個字是「鳩淺」，而「鳩淺」就是「勾踐」的通假字，八個字的銘文，

則為「越王勾踐，自作用劍」。越王劍的主人終於浮出水面，原來就是春秋晚期那位赫赫有名的霸

主、臥薪嚐膽的勾踐。「物以人名」，越王勾踐劍的出土，轟動了世界，被中外考古專家視為中國先

秦兵器中的稀世珍寶，譽為「天下第一劍」，列為國家一級文物中的極品。郭沫若曾有詩贊曰：「越

王勾踐破吳劍，專賴民工字錯金，銀縷玉衣今又是，千秋不朽匠人心。」

這柄越王勾踐劍出土後，一直由湖北省博物館收藏，其間曾先後三次在日本、香港和新加坡展

出，但古劍中的很多疑團一直沒有破解：勾踐劍在墓中被水浸泡了二千多年，為何仍鋒芒畢露，寒氣

逼人？劍身上整齊排列的絢麗菱形花紋是如何產生的？在沒有現代精密製造設備的情況下，古人又採

用何種精密技術鑄造出劍柄上厚度只有零點一毫米的十一道同心圈......

近四十年來，多少有識者，仰慕此劍，意欲收藏，但可賞而不可得；又有許多科研工作者，為探

究它高超的工藝，進行著一次又一次的科學實驗；還有不少匠人為仿製這把文物國寶嘔心瀝血，因得

其形而不能傳其神，最後半途而廢。許光國先生也是眾多仰慕者之一。從八十年代後期開始，他便立下宏願：破解越王勾踐劍的千古之謎，將這把「中華第一名劍」仿製出來。

與劍結緣

許光國一九四五年出身於三代鐘錶匠世家。許的祖父許春山，九歲學修鐘錶，清末民初從南京遷來，在湖北沙市開設了一家許義順鐘錶修理老店。許光國子承父業，也從小愛擺弄鐘錶。他是怎麼與劍結緣的呢？這可以追溯他的青少年時代。許光國從小就喜歡閱讀古代劍俠小說，也喜歡聽評書。

下學回來常站在人群中聽說書人說書，什麼《封神榜》、《七劍十三俠》、《血滴子》……書中那些仙人、劍客駕劍光、發劍氣、揮劍斬妖魔、行俠仗義的故事，在他幼小的心靈中深深紮下了根。除讀書、聽書，他也愛好書法與繪畫，更喜歡擺弄工藝品，常用肥皂刻成各種小器物。讀初中一年級時，他就被吸收進了學校美術組，他的書法繪畫作品曾多次被選送在全市展出並獲獎。幼小的許光國暗暗立志，長大後要當一名出色的美術、書法家或工藝師，對社會作出貢獻。上世紀七十年代他在沙市工藝美術廠貝雕車間負責技術工作，他所設計製作的《岳陽樓》、《嫦娥奔月》、《洛神》、《雲霧山中》等貝雕工藝品，多次送到每年春秋兩季的中國廣交會展出，深受外商青睞，不少作品被選中出

口。其中特別是他精心設計製作的一幅三米多長的大型貝雕工藝品《黃鶴樓》，被國家某部門相中，重金購去作為珍貴禮品贈送給美國友人，陳列於美國某政府部門的會客大廳。

許光國習文又習武，精於拳術、單雙槓和游泳，曾橫渡長江獲第一名，自幼練就了強健的體魄和堅忍不拔的毅力，凡是要幹就要幹成功，成了許光國一貫的性格。

許光國得知出土越王勾踐劍時，剛二十歲，正隨父親在家修鐘錶。許光國所在的沙市，離勾踐劍發掘現場只有二十多公里，當時大街小巷都哄傳著江陵望山挖出了一件稀世珍寶的事，很多人都騎著自行車，有的徒步趕到實地參觀，許光國也是夾在人群中的參觀者之一。當他聽到周圍的村民說這把出土的寶劍劃傷了一個姓張的女考古隊員的手時，只是感到驚訝，當時連他自己也沒有想到，這次發掘出土的這把青銅寶劍，竟與他的後半生結下不解之緣，並因此改變了他的人生命運。

繼越王勾踐劍出土之後，上個世紀七十年代和八十年代初期，又在紀南城周圍的楚墓中相繼出土了越王勾踐劍、越王盲姑劍、越王鹿郢劍。鹿郢是勾踐之子、盲姑之父、州勾之祖父。連續四代越王的「自作用劍」相繼在江陵楚墓中出土，不得不引起考古學家和歷史學家的深思：地處長江下游的越國國君之劍何以會累累出土於地處長江中游的楚國墓葬之中呢？學術界為此再次展開了熱烈的討論。

大多數學者認為，它們是楚越戰爭中，作為楚國的戰利品由武士們帶回楚國用以炫耀自己赫赫戰功的，這些武士們死後當然也將擁有的越王劍作為陪葬品而隨之埋入墓內。但也有專家認為，其中某些劍，如越王勾踐劍，是越女嫁到楚國時的陪嫁品，因史書曾記載勾踐之女是楚昭王的寵姬。

正當學術界在進行熱烈討論時，劍迷許光國卻萌發了仿製越王勾踐劍的念頭。

那是一九七八年他尚在沙市工藝美術廠擔任工藝設計師時，有一次為搜集古代的紋飾圖案，他來到湖北省博物館。當他在展館大廳看到了仰慕已久的越王勾踐劍時，他一下被驚呆了。在荊州博物館他也曾見到過許多出土的青銅寶劍，雖然品相也很好，但只是一般的光板劍，上面沒有花紋，而這把劍卻與普通劍不同，它做工精細，上面佈滿有美麗的花紋，而且一點也未銹蝕，像新的一樣閃著寒光。他久久地凝視著這把珍貴的「王者之劍」，想到報刊資料上對該劍的讚美之詞，都不過是實至名歸，一點也沒有誇張。就在他與這把劍對視的一刻，他就突發奇想，既然我們的祖先早在二千多年前就將這把劍造了出來，作為炎黃子孫，也應該繼承和發揚古代大師的精湛技藝，追尋古人的足跡，將這把曠世奇劍仿製出來，讓中國古代的文明和輝煌再現。

一九七九年，改革開放的春風吹拂祖國大地。這年的十二月，沙市工藝美術廠的領導突然接到許光國的一份辭職書，辭職書中提出他不要單位一分錢，自願退職離開工廠。領導為他的這一舉動感到困惑不解，那時廠裡正欣欣向榮，許光國又是廠裡的技術骨幹，他為什麼要突然提出退職呢？便勸導他說：「你現在不是幹得很好嗎？你又有這麼多年的工齡，你捨得丟掉嗎？」當領導和同事們都在為他丟掉「鐵飯碗」而感到惋惜時，他卻在市里的一條小街上開起了一家許氏鐘錶修理老店。許光國打定主意，要通過自己修理鐘錶手藝賺一些錢，為仿製古劍籌集一筆資金。許光國埋頭苦幹了六年，又

做了四年生意，果然籌集了一筆可觀的資金，並做了一些前期技術準備工作，這時他生意也不做了，鐘錶也不修了。而將自己的全部精力投入到探尋歐冶子鑄劍的千年玄機之中。

尋求千古鑄劍之謎

為了實現自己的夢想，從一九九〇年開始，許光國便更加留意收集古代青銅器的殘片、斷件和相關資料。荊州市的古玩市場是他經常去的地方，而出入更多的是荊州博物館，幾十年來荊州陸續出土的許多青銅劍成了他最直觀的教材。他又曾幾度到湖北省博物館去觀賞那柄他心目中至高無尚的「王者之劍」。觀賞時他湊得很近，一看就是半個小時、一個小時，以致引起管理人員的懷疑，幾次詢問他是幹什麼的？由於反覆地看，省博珍藏的這把越王勾踐劍的外形、色澤、花紋他都已爛熟於心。為了弄清各地出土青銅器的特徵，他還先後專程赴北京故宮博物院、石家莊民俗博物館、荊門博物館等處參觀揣摩。在此基礎上，他又悉心研讀了《青銅時代》、《青銅器鑒定》、《古文字研究》、《銅器的精密鑄造》、《銅器的化學處理》、《化工手冊》等相關專著，特別是對《周禮・考工記》等古人有關青銅器製作的典籍進行了深入學習。在做了大量的資料積累後，許光國開始踏上了他穿越歷史造訪古人的艱難鑄劍之旅。

據專家論定，古時的青銅劍以紅銅與錫的合金為主，並含有鉛、鐵、鎳、硫等元素，且劍身、劍

刃、劍格、花紋等處的元素成分各不相同。劍背含銅較多，韌性好，使劍不易折斷；而刃部含錫高，硬度強，使劍非常鋒利。

為探求古代青銅冶煉技術，許光國租了一所院子，壘起了一座鑄造爐，用幾乎原始的方法進行反覆試驗。剛開始，他沒有掌握銅與錫的配比，鑄出的劍坯雖外形似劍，但很軟，用手輕輕一搣就彎曲了，原來是錫的比例不夠。於是他又增加了錫的成份。可是冶煉時又影響了銅液的流動，銅液到達一半就流不動了。為了找到最佳的配比，許光國在大熱天蹲在火爐旁，細心觀察銅水液體的顏色變化、純度，不斷改變或調整配方，調節爐溫。同時他還採取古人「複合金屬」工藝，根據劍身各個部位不同的銅、錫比例分兩次澆鑄，並使之複合成一體。這種「複合金屬」工藝，許多國家在近代才開始使用，而中國古代能工巧匠早在二千多年前就開始採用了。許光國是當代工匠將此工藝用於仿製古劍的第一人。經過數十次試驗，他終於取得成功，所鑄出的劍坯與戰國人所著《周禮‧考工記》中所記載的完全相符，其合金強度、硬度、塑性以及斷面的顏色和敲擊時發出的聲音，都與青銅器殘片幾無二致。

鳥篆銘文是越王勾踐劍出彩的關鍵部分之一。古人用純金絲鑲嵌銘文的技藝可謂爐火純青。有人意欲仿製而不能得其奧妙，只能先將字刻好了，然後塗上金泥，十分俗氣，不成其為珍品。許光國從小就善修理鐘錶，他能將斷裂的油絲，擺芯退火鑽孔後重新接好。憑藉他的高超精微技藝和對古文字的深入研究及書法功底，許光國完全按照古人採用的錯金工藝手工操作，用純金絲將鳥篆銘文鑲嵌到劍上，使之與劍身渾然一體，一鈎一點都看不到絲毫接縫痕跡。

許光國說，仿製越王勾踐劍要追求質似、形似、神似。他說，質似就是選用的材質、重量、質感及敲擊時所發出的聲音與原劍相似；形似即鑄造的精密度、造型、劍身明暗變化、花紋、飾物等相似；神似則要求通過「做舊技術」再現古劍的神采和氣韻，充分體現出古物的文化內涵。神似在仿製中最為難求。

在勾踐劍的劍柄首部空端，刻有十一圈厚度只有零點一毫米的同心圓薄壁，壁與壁之間的空隙處密佈有精密的細繩紋。這十一道同心圓體現了古代精密鑄造之精華，這在古時也是高難技術，當時只被歐冶子等少數鑄劍名師掌握。前些年，有人用精密車床加工出了同心圓，但凸現不出網底，一看就是「現代品」。許光國經反覆揣摩後，認定這是古代鑄劍高手用陶范工藝即「失蠟法」澆鑄而成。也就是先在蠟質的模具上，用針雕刻出那十一道同心圓，再用細泥做成「範」（古時「模」與「範」是分開的），泥范加熱後將蠟融化，然後加鑄銅水，這樣帶有同心圓的劍才就此成型。許光國採用這種「陶範」鑄造工藝，破解了這一難題，而重現古劍神韻。

五年的最後攻堅

要製成一把名貴仿古劍，從冶煉、製模、加工到錯金、鑲嵌等共有近百道工序。許光國歷時九年，將帶有同心圓和錯金銘文的光板劍製造出爐後，他終於觸及到歐冶子在鑄劍過程中最高深莫測的

部分，這就是劍體上那些神秘莫測呈幾何圖案的菱形花紋和劍身上的防腐處理。

自一九六五年勾踐劍出土後，中外的一些科研人員就在對劍身上的菱形暗格花紋進行研究。二十世紀七十年代，上海復旦大學、中科院上海原子核研究所和北京鋼鐵學院的一些研究人員，運用質子螢光非真空分析對越王勾踐劍進行無損檢測，認為紋飾處理可能使用了硫化物，也就是中國古代工匠可能用化學方法對劍體進行過加工。但有的科學家對相類殘片進行掃描電鏡分析，卻沒有發現硫，他們估計古代鑄劍工匠當時用了一種特殊的工藝對銅劍表面進行了高錫處理，而形成了黃白相間的圖案。還有些研究者認為花紋的形成，根本沒有採用化學方法，而是通過物理方法，用傳統手段直接將紋飾刻在泥範上通過鑄造而成。

許光國沒有從這些科研中找到明確的一致的定論。作為一個民間工匠，他不可能擁有現代精密科學儀器，他決心通過自己的手工方式來探尋歐冶子製作菱形花紋的秘方。他在閱讀了大量文獻後，從中選擇「硫化」路線，經過無數次的改變化學配方，採用「多次反覆變色化學處理」的方法，終於將劍身上的菱形花紋製作出來了，為仿真劍「穿上了一件古代美麗的衣裳」。這個工藝是否就是當代歐冶子所採用的方法，他無法與二千多年前的古人對話，他只希望這樣處理後的劍體能出現與越王勾踐劍表面一樣的直觀效果，以實現仿真劍的文化內涵和藝術美。

許光國在歷時十四年的攻關中，最後觸及到一道最難攻克的關口，即越王勾踐劍的防腐技術。也就是破解這柄千古名劍埋在土裡歷二千多年而不鏽的奧秘何在。許光國說，為攻克這道難關，他整整

花了五年時間。

古人造劍，特別是古青銅名劍，劍身都經過防腐處理，外有一層薄薄的保護膜。又經過幾千年的地下深埋在水中浸泡，吸天地之精華，納萬物之靈氣，劍的表面形成了如同玉器的「包漿」的一層氧化膜，並與空氣隔離使之歷經千年而不銹蝕。這種氧化膜又因南北兩地土壤所含化學成份不同導致劍上的鏽色各異。荊楚大地多為潮濕土壤，出土的青銅劍表面有一層「水坑文物」所特有的斑駁「水銹」（北方多為紅斑綠鏽）。

古人是如何進行防腐處理的，「包漿」又是如何形成的？史籍上沒有文字記載，經今人用現代X射線衍射測試發現，劍的表面有一層十微米厚的鉻鹽化合物。鉻是一種極耐高溫的稀有金屬，地球岩石中含鉻量很低，提取十分不易，而且它是一種耐腐蝕的金屬元素，它的熔點大約在攝氏四千度。

二千多年前，當時又沒有鼓風設備，是怎樣熔解鉻金屬，這確實是個謎。為了攻克這一難關，許光國將自家廚房改作了實驗室，不論是嚴冬還是酷暑，每次試驗，他都將自己關在實驗室裡，一連三天三夜，每隔兩小時觀察一次。夏天的夜晚，為了不打瞌睡，他常常用冷水澆頭；冬天夜裡他和衣而臥，以致多次患了感冒，兩手也經常被各種化學物質侵蝕。有一次，他在進行高溫化學處理時，一不小心手套滑落了，劍掉在池水之中將高溫的液體濺到了他眼睛裡，頓時眼內感到一陣劇烈的疼痛，他不顧一切地一邊往洗澡間裡跑，一面呼喊妻子為他沖洗，致使他眼睛紅腫了好幾天。為了探索氧化膜即「包漿」形成的條件，許光國還將越王劍出土地的土壤弄回一些進行深入研究。許光國就這樣以越王

勾踐臥薪嚐膽的精神研製勾踐劍，歷數百次失敗而不輟，穿越二千多年的時空隧道，終於在二○○三年秋解開了「氧化膜」及「水銹」形成的奧秘，使仿製出來的越王勾踐劍晶光內含，花紋色彩變化既統一又豐富，從深色到亮色，虛實明暗、層次自然；其鏽色古樸、溫潤逼真、宛如天成，獨具典型的楚墓出土青銅劍特徵，還散發出一股淡淡的泥土芳香。

氧化膜的研製成功，是許光國對仿真劍技術的重大突破，也是他至今不肯外露的「核心機密」。

攜劍尋師訪友

就在此時，許光國遇到了一位高人，他就是荊州市群藝館顧問、研究員、年逾古稀的老作家常恒先生。

許光國央人請出了常恒，請他擔任藝術顧問。常恒仔細觀賞了許光國的高仿勾踐劍，認為許光國確是深藏在民間的一位不可多得的藝術人才，便語重心長地對他提出了三條建議：一、高仿劍已達到相當高的水平，但不應該鎖在「深閨」，而應送到北京，請專家鑒定和提出進一步改進意見。二、要進一步提高自己的文化藝術素養，常恒說藝術家與一般的匠人的區別就在於他是否具有深厚的文化藝術修養，他的作品是否得其精髓、神韻和具有豐富的文化底蘊。三、青銅文化藝術有著豐富的研究內容，研究的範圍十分廣闊，應建立一個青銅高仿藝術的科研機構，深入探討以越王勾踐劍為標誌的中

國青銅器高超藝術。

二〇〇三年十二月一日，常恒、許光國等人攜帶高仿越王劍赴北京「以劍會友」，先後拜訪了故宮博物院原院長譚斌、國家文物局原秘書長、現任國家文物鑒定委員會委員劉東瑞、中國人民軍事博物館副研究員、文物鑒定學碩士楊萍。專家們對許的高仿「越王劍」寵愛有加，譚斌在細細觀賞「越王劍」後說：「這把劍足以亂真，關鍵是二千年前的『衣服』穿得好，再現了二千多年前越王勾踐劍的神韻。」劉東瑞觀劍後評價說：這把劍上的八字鳥篆錯金銘文鑲嵌得非常逼真，技藝非凡。與此同時，他們對許氏劍的不足，也提出了一些改進意見，希望他能精益求精更上一層樓。

在京期間，常恒還帶著許光國去拜訪了他五十年代的老同事，中央美術學院教授、中國書畫函授大學校長姚治華。姚治華除觀賞了許氏劍，還看了許光國的書法和繪畫作品，認為許的書畫也有一定的造詣，特聘他為中國書畫函授大學的研究員。

離開京城，常恒又帶著許光國來到浙江去拜訪他在浙江的一些朋友。浙江是越王勾踐劍的故鄉，浙江紹興有個歐冶子山莊，因二千四百年前古代著名鑄劍巨匠歐冶子曾在此地為越王鑄劍而得名。浙江寧波還有一座被譽為「天下第一藏書樓」的「天一閣」。該藏書樓的徐館長也是一位著名的青銅器專家。徐館長見楚地有人攜劍來訪，便讓一位女士戴著手套，小心翼翼捧出天一閣收藏的一把仿製「越王劍」，讓常恒、許光國等觀賞。當許光國將隨身攜帶的高仿越王劍請徐館長指教時，徐館長十分讚賞，並詢問是否轉賣，許光國婉言謝絕了。

這次攜劍尋師會友，使許光國進一步開闊了眼界，也進一步體會到各項藝術都有共通之處，要善於從各門藝術中汲取養料，提高自身修養。他一面抓緊讀書、練字和繪畫，一面又按專家們的意見，對仿真劍作了進一步的改進。

文物泰斗給劍打九十分

二〇〇四年二月五日的一個雷雨交加之夜，許光國用他佈滿傷痕的老手，把一顆藍色琉璃牢牢地鑲嵌在青銅劍劍格上，耗了他十四年心血和上千斤銅的仿真越王勾踐劍，經過再一次改進，終於完成了它最後一道工序，宣告出爐。這時許光國長長舒了口氣，十四年，他完全是用原始的手工方法探索古人的鑄劍工藝，他所耗費的精力恐怕比歐冶子還要多。

這把仿真劍長五十六點二釐米，寬五點一釐米，與真劍尺寸稍有差異，許光國說這是他故意為之，其用意在於區別於真劍，以表示他對古人的敬畏。因為在他的心目中，歐冶子高超的技藝是他永遠難以企及的高峰。

二〇〇四年三月二十七日，「許氏高仿越王劍專家研討會」在北京舉行，國家文物鑒定委員會副主任委員、中國收藏家協會會長史樹青、北京故宮博物院研究員杜迺松、國家文物局研究員劉東瑞等享譽海內外的青銅專家學者十餘人參加研討。

研討會上，八十四歲的中國文物界泰斗史樹青說：「我以前也看到一些越王勾踐劍的仿製品，現代味很濃，許先生仿製的越王勾踐劍，很有古韻味，幾乎亂真，特別是防腐膜做得很好，現代的科學水平都很難達到，從工藝上看，許先生下過很大功夫，是他的心血之作，很了不起，我看可以打九十分。」

著名青銅器專家杜迺松評價說：「許氏高仿劍利用了古代的傳統鑄劍技藝，融匯了現代科技，很不簡單。要做好一件好的青銅製品，必須符合四個條件，即『型范正、金錫美、工冶巧、火奇得』，許氏高仿越王勾踐劍在這幾個方面都做得很好。」劉東瑞、尚弓、張曉聲等專家學者也在會上對許氏高仿越王劍給予了高度讚譽。一致認為，許氏高仿劍的研製成功，正應了時代要求，弘揚了民族自強精神，它將是愛國主義的生動教材，意義十分深遠。

研討會上，史樹青先生欣然揮毫題詞：「佩陸離之長劍，張楚越之雄風——許光國先生再造越王勾踐劍今之干將也，題句贊之。」杜迺松、劉東瑞也分別題了詞。

而特別令人欣喜的是，研討會期間，中國國家博物館、中國人民革命軍事博物館和中國故宮博物院同時收藏了許氏高仿越王勾踐劍和越王州勾劍，並頒發了收藏證書。國家三大博物館同時收藏許氏高仿越王劍。這在中國收藏史上實屬罕見。

許氏高仿越王勾踐劍為專家認定，並同時被三家最高的國家博物館（院）收藏的消息，在輿論界引起很大反映，新華社為此發了通稿，《文匯報》、《深圳特區報》、《北京青年報》、《湖北日

報》、《長江日報》、《武漢晨報》、《東方瞭望》等多家報刊都用整版篇幅刊登了有關許光國的報導和專訪。

二〇〇四年十月，中共湖北省委宣傳部、省文化廳聯合在武漢舉行湖北省楚文化國際洽談會，特邀許光國在展會上向中外參觀者介紹和展示他研製的許氏高仿越王勾踐劍，並為他專門設立了展位。

同年十二月，許光國受馬來西亞華人文化協會之邀，率民間文化交流團赴馬來西亞「以劍會友」，進行了為期半月的文化交流，期間，馬來西亞各大報刊分別以《中國青銅大師首站訪大馬》、《鑄劍大師許光國十四年光陰鑄成「越王勾踐劍」》等大標題在頭版顯著地位進行了報導。一些華人社團還向許光國贈送了「馬來劍」。二〇〇五年五月，許氏越王勾踐高仿劍又被陳列到外交部禮賓司的國禮大廳，受到國外友人的青睞。

（與程曦合作。載二〇〇六年第六期《名人傳記》）

「神雕才女」和她的微雕珍品《八十七神仙卷》

自古唯楚有才。畢業於西安美術學院的沙市女青年王宜蓉，將中國唐宋名畫《八十七神仙卷》整幅引入神奇的微雕藝術世界。在一截4.7×0.8釐米的象牙上刻進八十七位像貌、神態、服飾各異的各路神仙和徐悲鴻大師為這幅名畫的題跋。

四點七釐米，也就是大半截香煙大小，零點八釐米正好是香煙的直徑。每位神仙所佔據的位置不到半根繡花針。而要在這微小的空間裡，將每個人物、冠帶佩環及其分捧的法器寶物，按照原畫的風格，用千萬根細密的線條，原汁原味地刻了下來，再現原畫天衣飛揚、滿幅飛動的神韻，這在已有三千年歷史的微雕藝術，可以說是前無古人。

從小就對美術入迷

王宜蓉一九七四年出身在一個工人家庭。父親王友方年青時就酷愛美術，特別是擅繪人物肖像。

「文革」時廠裡將他從從車間調出來專畫毛澤東畫像。一九八〇年調入沙市人民劇院畫廣告宣傳畫，後又被市群藝館相中，調去專門從事美術工作，現是湖北著名美術家唐明松七人工作室的成員。

王宜蓉自小受到父親的薰陶，耳濡目染，喜愛丹青。六七歲時，她經常隨父親到劇場去玩。小宜蓉對戲劇人物和服飾產生了濃厚的興趣。每次都帶著速寫板，將戲劇人物的臉譜、頭飾、服飾以及扭動的身姿速寫下來，積以時日，她的舞臺寫生已積累了厚厚的幾本，什麼《貴妃醉酒》中的楊貴妃，《拾玉鐲》中的孫玉姣，《楊門女將》中的佘太君，《打龍袍》中的包拯以及現代歌舞劇《絲路花雨》和霹靂舞中的人物形象都進入了她的畫筆。小宜蓉對繪畫入了迷，電視中的舞蹈動作，奶奶和父親的肖像，同班的小朋友，江邊的輪船……她見到什麼畫什麼。有一次她坐在江邊寫生，她停在附近的自行車被人偷去也沒有發覺。

不斷地練習，從小奠定了她繪畫線條的基礎，並顯示出她驚人的觀察能力和記憶能力，只要是認真看過了的，她就能將其用繪畫表現出來。讀小學時就開始嶄露頭角，她九歲時畫的戲劇人物穆桂英發表在《中國美術報》的少兒版上，並有作品在湖北省少兒美術展覽會展出，在全省少兒書畫電視表演賽上獲獎。

父親王友方看出了女兒在美術上的天賦，便著意培養。王宜蓉進入中學後，王友方有意帶著宜蓉到市群藝館看各位老師作畫，引導王宜蓉學習素描、色彩，對著石膏像作靜物寫生。

高中時，父親王友方詢問過學文科的女兒志願，王宜蓉不假思慮地說：「美術」。但世間沒有平坦的路，一九九三年，她高中畢業後報考湖北美術學院時，竟以幾分之差而落榜。

臨摹千古名畫

沒有考上夢寐以求的美術學院，使王宜蓉一度陷入十分苦惱之中。曾在全市中學生散文寫作競賽中獲過獎的王宜蓉寫了一篇文章《徘徊的路》，投寄沙市人民廣播電臺，文章表達了她落選後的惆悵、失落和徘徊在十字路口的心緒。意想不到的是，這篇文章在播出後的幾天內，她就收到了幾十封來信，有與她同病相憐的落榜生，也有幾經挫折通過繼續努力獲得成功的青年，還有一些諄諄誨人的教師。他們飽含深情在尺尺素箋上與她談心交友，鼓勵她落榜不落志，永往直前去追尋自己的夢。一封封熱情洋溢的信，給了她很大的鼓舞和信心，同時也啟迪她進行冷靜的思考，讓她既看到了自己在線條上的優勢，又看到了在色彩、素描上的欠缺，決定再下兩年苦功將基礎打牢。她自降門檻，進入了沙市工藝美術中專學校。

進入中專後，王宜蓉注重基本功的訓練和提高。並開始臨摹敦煌壁畫、永樂宮壁畫。這些石室壁畫出自六朝隋唐之筆，色調鮮明，線條飄逸，畫品的作者最大限度地發揮了白描的表現力，體現了一種獨特感人的藝術美。王宜蓉通過這些壁畫的臨摹，對線條的神奇表現力和色彩的妙用體會日深，特

別是在線條的運用上漸入佳境。

一天，王宜蓉在一本美術雜誌上看到了一幅由當代畫家劉蒼凌臨摹的唐宋名畫《八十七神仙卷》，高興得愛不釋手。這是一幅描寫道教東華天帝君、南極天帝君偕同扶桑大帝，帶領仙伯、真人、神王力士、金童玉女等八十七位神仙，旌幡招展，浩浩蕩蕩去朝謁道教的最高權威——元始天尊居住地三清的圖像。這幅氣勢恢宏的長卷，一反「計白當黑」、注重畫面空白的常規，採用「繁筆」的特殊手法，將擁擠細密的線條佈滿在二米多長的整個畫幅上，體現了八十七個群像的整體美。

這幅宏偉的畫卷，同中國許多歷史文物一樣，一度流入外國人之手。一九三六年，中國一代繪畫大師徐悲鴻去香港舉辦個人畫展時，在一德國人處驚見這一中華藝寶，不惜重金贖回此畫，使這一國寶重回祖國。從此竭誠保管，並加蓋「悲鴻生命」印章，以表永不流入外人之手的拳拳赤子之心。

但名畫多難，一九四二年，在日寇侵華的國難期間，此畫又在昆明突然被竊，悲鴻大師為此「魂魄無主」、「心凄切痛」，恨自己未能效藺相如保護「和氏璧」那樣，保護好這一重要國寶，以至「日夜憂惶」、「愧恨萬狀」，後雖多方偵察，得知藝寶下落，重出鉅資，將其贖回，但他始終未能原諒自己，題詩「負此鬚眉愧此身」以自懺自責，乃至重病纏身，直到生命的最後一息。

王宜蓉看到這幅名畫的臨摹版本，感到這幅畫的線條和造型都有著深厚的傳統功力，特別是通過繁雜的線條將神仙的衣袂皺折表現得如風中飄蕩，頗有唐代著名畫家「以衣當風」的神韻，深為這一千古名畫的絕倫藝術和圍繞此畫所發生的故事所震撼，決定將此畫臨摹下來。此時的宜蓉對運用線

條和人物造型的基本功更臻成熟，她只用了五天時間，不打草稿，在三米長的淨面宣紙上直接落墨，臨出了《八十七神仙卷》。是年，她才十八歲。丹青中依稀閃爍著這位女青年的天賦和靈氣。

小試牛刀顯露鋒芒

一九九五年，王宜蓉美術中專畢業後，水到渠成，以優異成績順利地考入了西安美術學院。當年湖北考區十多名學子報考西安美院，最後優中選優，只錄取了王宜蓉一人。她兩年前的落榜，壞事變成了好事，使她積蓄力量為步入更著名的美術學府打下了牢固的基礎。

在大學期間，她的才華受到了西安美術學院院長、中國著名的美術大師、西北黃土畫派的創始人之一劉文西教授的賞識。一次，王宜蓉繪了一本《大紅燈籠高高掛》的連環畫，呈給劉老師指點。劉老師十分讚賞，為她寫了「在生活中發現美」的條幅，鼓勵王宜蓉多進行創作。王宜蓉成了當時能進入劉文西畫室少有的入室女弟子，使她頗得劉老師真傳，其繪畫理論和藝術修養都有了質的飛躍，同時也萌發了她將美術作品引入微雕藝術的遐想。

八十年代初，王友方在劇場工作時，當時還默默無聞，後來成了微雕大師的向家華在劇場隔壁開著一家刻字社，兼或搞一點微雕。當時只有六七歲的小宜蓉有時隨著父親到刻字店裡去串門。她在放大鏡下看到了向家華伯伯的一些微雕作品，感到十分驚奇：怎麼在一粒米大小的象牙上能刻出一百多

字？這是怎麼刻上去的？在幼小的宜蓉腦海裡打下了許多問號。一九八二年向家華的微雕作品在中國廣交會上受到國外友人的讚譽，並被選中赴美國展出。王宜蓉為向伯伯感到高興，專門畫了兩幅彩繪《為向家華伯伯微雕赴美國展出高歌》，畫面上兩個活潑可愛的小姑娘，亦歌亦舞，為微雕藝術的奇蹟「高歌、祝賀」。向家華十分喜歡這兩幅童趣盎然的彩繪，特地將其隨同他的微雕作品送到美國一起展出。這件往事在王宜蓉心裡一直打下很深的烙印，當時誰也沒有想到，這兩幅兒童畫竟為十多年後王宜蓉跨進微雕藝術殿堂設下了伏筆。

向家華成名後，離開了荊州，去南方發展他的微雕事業，向的弟子王立平承繼老師的衣缽，並光大微雕藝術，將名畫《清明上河圖》刻入了微雕。王友方看了這件微雕作品，進一步認識到微雕藝術的價值，他想到女兒有一定繪畫基礎和造型能力，如能涉足微雕藝術，一定大有可為。於是產生了讓女兒跟王立平學習微雕藝術的念頭。當時王宜蓉讀中專，一天他將女兒帶到王立平住處，王立平讓宜蓉繪一幅畫給他看，王宜蓉當場揮毫潑墨，畫了一幅三國人物黃忠。王立平大加讚賞說：有這麼好的繪畫基礎，學微雕是手到擒來的事。許諾待王宜蓉中專畢業後再教她。並要王宜蓉為他繪了一幅六七米長的橫幅日本風俗畫。

王宜蓉中專畢業後考入了大學，從此就再沒有提及「拜師收徒」這件事了。

王友方雖然自己不會微雕，但他知道這是一種超智慧、超功能、充滿著強烈自我表現欲的技藝，藝人們一般都秘不外傳，也就打消了讓女兒從師學藝的念頭，但他仍沒有放棄讓女兒涉入微雕藝術的

初衷。

一九九六年，王宜蓉進入了大二，父親看到宜蓉學業與日俱進，想到女兒的繪畫基礎和造型能力以及美學修養，搞起微雕來不會比民間藝人差，再一次萌發了幫助女兒自學微雕的念頭，王宜蓉也同父親的想法不謀而合。於是王友方便自己製作刀尖比繡花針尖還要細薄的雕具。又到市場買回一些零星的象牙片，利用王宜蓉當年的暑假，父親陪著女兒在一間斗室裡，悄悄地學起微雕來。也是王宜蓉天姿聰慧，心靈手巧，小試鋒芒，竟無師自通地執刀如執筆，在一些零石碎片上刻了紅樓夢中的金陵十二釵、水滸人物、楊貴妃社游圖、如來、觀音佛像以及王羲之、顏真卿的書法等近三十件微雕小品。一位微雕藝人看到這些微雕作品後，讚歎說：出手不凡，日後定成大器！王友方將其中一部分作品贈送給了友人，有的還送給了出國人員，作為珍貴禮品贈給國際友人。

絕世珍品引入微雕藝術

小試牛刀，便有了成果，這對王宜蓉是一個巨大的鼓舞，使她看到了自己的潛能。她更有了信心繼續探索微雕王國的奧妙，創出微雕精品。

一九九七年，又是一次偶然的機會，王宜蓉在外地看到了一幅石版印刷的《八十七神仙卷》，雖不是原件（原件珍藏在徐悲鴻紀念館，作為鎮館之寶），但它通過現代技術複印原版本，保持了真跡

的韻味和原畫的風貌，與原來看到的臨摹作品不可比擬。她決定以此為藍本，將《八十七神仙卷》刻進微雕。

王宜蓉重讀《八十七神仙卷》，再一次被這一千古名畫的意境神韻所傾倒，夢繫魂牽，如影隨形。通過反覆研讀，認真領會其精髓真諦，竟進入了爛熟於心、閉目成影的境界。那種「骨鯁在喉，不吐不快」的感覺令她再一次操起了自製的雕刀，沉浸在這微雕的藝術世界裡。

微雕藝術要講究靜。有人說人的呼吸急緩和脈搏跳動的頻率都會影響微雕的「微」與「精」，更不說手指的顫動。王宜蓉進入工作時，都要斂神靜氣，使自己進入「靜」狀態。這時雕刀下的物件就變成了一張白紙，作品的人物都成了「小人國」的子民。

王宜蓉創作微雕《八十七神仙卷》正值大熱天，手臂被蚊蟲叮咬，她亦不覺。她先在零碎象牙片上打小樣，一個一個神仙單個刻，然後再組合起來整體刻。每刻一次，王友方都要問她能不能再縮小。這樣屢刻屢廢而不輟，使其越刻越微。經過三十多個不眠之夜，她以嫻熟的技法、超人的毅力，終將《八十七神仙卷》這一絕世珍品原汁原味地引入了微雕藝術。由於其專業功底深厚，其作品無論是線條表現力、人物造型、文化底蘊都超過了一般微雕藝人，在微觀藝術世界再造奇葩。

使人想到敦煌壁畫中飛天的形象；

時間又過去了四年。一九九九年王宜蓉大學畢業後，一直在南方為自己的事業奔忙。先是在一家電子公司從事卡通片設計，後又到一家廣告公司，出任技術業務經理。繁忙的工作使她暫時擱下了她鍾愛的微雕藝術，她那件微雕珍品《八十七神仙卷》亦「鎖在深閨人未識」。

二○○一年夏天，王友方到廣東去看望女兒，順便又到珠海、廣州去考察微雕市場。在著名的廣州民俗博物館，王友方看到了當代的微雕作品，大多是書法、山水和單個人物微刻，像《八十七神仙卷》那樣基本達到原作效果的整幅繪畫作品尚未見其匹。回到荊州後，王友方又攜著女兒刻的這件珍品去請教對微雕藝術研究了近二十年的常恒副研究員。

常恒先生少小在漢孝陂遊擊隊就是活躍的文藝戰士，一九五○年任《湖北文藝》雜誌編輯，後任沙市群藝館研究館員和《神州故事報》主編。從八十年代開始，他將自己的主要精力投入到微雕藝術的研究之中，著有《中國微雕史話》、《微雕奇人評傳》。

常恒先生在高倍放大鏡下仔細觀察了王宜蓉的微雕《八十七神仙卷》，連稱「神品，神品！」他高興地說：「六十五年前，徐悲鴻大師發現並重金贖回了流失國外的唐宋名畫《八十七神仙卷》，成為上個世紀中國美術界一件大事；現在，我們又看到這幅名畫被濃縮數千分之一而進入微觀藝術世

界，可以說是中國微雕藝術上一件值得一書的大事。」常恒先生見過許多微雕珍品，相比之下，認為這件作品無論是人物形象、線條表現力都有其獨到之功。它不僅忠實原畫，一絲不亂地再現了原畫的神韻，且對一代國畫大師的手筆題跋，也摹刻得神形兼備，酷肖其跡。常恒老師還進一步指出了這件微雕作品的珍貴之處。他說，據張大千、齊白石等名家考證，《八十七神仙卷》與晚唐壁畫同風，可能是唐代名畫家吳道子的壁畫粉本或宋人李公麟的作品。他們的作品以繁取勝而又繁而不亂，通過一根根飄逸的線條，表現衣袂飛動、空中飄蕩的動感，看到王宜蓉的作品，使人很快想到敦煌壁畫中「飛天」的形象。審美的最高標準是人物，宜蓉將這麼多的人物互為關聯、完整、有機地刻地一小片象牙上，將原畫的精髓摹刻得如此爐火純青，沒有深厚的美術修養、文化功底、歷史知識和審美水平，是達不到如此境界的。常恒先生表示一定不遺餘力地向海內外的有識之士推介這一巧奪天工之作。

百歲壽星張銘傳奇

九十七歲能背誦二百多首唐詩

說出來不怕嚇你一跳，一位九十八歲的老人能背誦二百多首唐詩和許多古代散文名篇，還能與外國朋友用英語交談。這位老壽星名叫張銘，是荆州市港務局的退休職工。

如今生活安定，人的壽命延長，活到百歲已不算稀奇，但有如此驚人記憶力，尚屬少見。

一九九九年六月二十六日下午，筆者來到老人家裡，老人正坐在椅上聽收音機。我們說：「老人家，聽說您現在還能背誦二百多首唐詩，您能不能背給我們聽一聽？」老人爽朗地說：「可以」。我們便從他的書架上抽出一本《唐詩三百首》，翻出五言絕句第一首王維的《鹿柴》，老人便朗誦起來：「空山不見人，但聞人語響，返影入深林，復照青苔上。」起承轉和，抑揚頓挫，都表達得恰到好處。我共報了二十九首唐詩，老人只有兩首忘記了，其餘二十七首都一一背得出來，且背誦得一

字不差。念完詩後，老壽星又同我談起了古代散文。張老說：學習古文，必須熟讀名篇，有的還要背誦。我現在還能背出歐陽修的《醉翁亭記》、曹操的《短歌行》、蘇東坡的《前赤壁賦》、《後赤壁賦》……老人一口氣說了二十多個篇目。說著又搖頭晃腦、有滋有味地給我們背誦了陶淵明的《歸去來辭》，劉禹錫的《陋室銘》，李白的《春夜宴桃李園序》，還邊背邊做講解。老人興致很高，由詩韻談到詞牌，由漢魏六朝文講到唐文、宋文，侃侃而談，從下午三點五分一直談到五點五十分，意猶未盡。我們耽心老人太疲勞了，才起身告辭。

八十六歲登廬山不用拐杖

張銘老人不懂文化素養高，記憶力驚人，身體也很健康。他面色紅潤、步履穩健，腰不彎、背不駝，聽力、視力也都不像是一位期頤之壽的百歲老人，與他交談不需用大聲。老人能聽收音機、能讀書看報，腿腳也都還靈便有力。

老人有位姓蕭的叔岳父，世居香港，說是父輩，其實年齡比他小十二歲。一九八八年叔岳父來沙市看望他的孫輩外甥女和九江的姪女。那年張銘已八十六歲高齡，他自告奮勇隨小女兒陪叔岳父一起登廬山，遊仙人洞、爬好漢坡、逛花徑、看東林寺，觀廬山瀑布，在廬山盡興遊玩了三天，一路上

不拄拐杖，且遊且行，談笑風生，還對這位叔岳父詼諧地說，有句老話叫做「六十杖於鄉，七十杖於朝」，我現在八十六歲登廬山不用拐杖，可說是勝過了古人。

從廬山歸來他又同這位香港來的長輩到葛洲壩參觀。眼望腳下湍湍激流、洶洶江濤，他心不驚，眼不花。隨行的女婿龔傳高要上前攙扶他，老人連連擺手：「不用！不用！」

五十至八十年代，張老常到沙市中山公園練太極拳，與荊沙著名老中醫劉雲鵬、花圃園藝師王雲結為好友，互相演習、切磋拳技，近幾年來，家裡人不放心，沒有讓老人到公園去。一九九七年，張老已九十四歲，他二女婿余慶福見老人常在庭院練拳，便徵求老人的意見：「太公，您是否想到公園去會一會老朋友呢？」老人聽後非常高興。約定星期日早晨去。這天清晨，老人六點鐘就起了床，洗漱完畢。女婿說：「我們『打的』去吧！」老人執意要步行，翁婿倆便從沙市江邊六碼頭的家中一路步行，路程約有一公里多，於七點鐘到達中山公園。老人氣不喘、腿不軟，與老拳友一起打了幾遍二十四式太極拳才返回家。

用英語同外國遊客對話

張銘老人於一九○三年（清光緒二十八年）農曆正月廿五出生在廣東省中山縣前壟村的一個職員家裡。七歲發蒙入本村私塾，念《三字經》、《百家姓》，十歲隨祖母、母親到上海父親處（其父

當時在大安客棧做事），先後在三個私塾讀四書五經。先生是前清的一個舉人、兩個秀才，都是廣東人。他們要求學生很嚴格，所授的課都要學生熟讀熟背，每天要寫楷書大字和小字，特別是那位名叫馬仿舟的舉人，他只收十個學生，每個學生一年收束脩現洋一百元。張銘的二個表兄弟從馬老先生讀書，他伴讀。學生背誦不出來，馬老夫子就要將書擲在地上，摔到哪裡，你就得站在那裡讀，如果摔到孔夫子的牌位下，你還得跪著讀，直到背熟了，才能起來。因此，他幼時讀過的一些書，至今還能熟記。寫字也有厚實的根底。

張銘十二歲那年（民國四年）由私塾考入私立培德小學五年級。入學時考試語文、算術。而張銘對算術一竅不通。幸虧他的一篇作文打動了主考老師，將他作為第一名錄取。小學畢業後，十三歲的張銘考入由廣東人辦的上海私立震亞學校，後又在私立英華學校學習，這兩所學校均開設英語課，有的還由英籍老師任教。

在上海讀書時，他曾作為學生代表，聆聽過孫中山先生的演講，孫中山用廣東口音說的「中國要強盛，就要使用『洋槍洋炮』」這句話，時隔八十多年，至今他還記得清清楚楚。

一九一九年，張銘十七歲。因他父親做事的大安客棧關閉，父親失業後，到漢口謀生。他隨父轉到漢口，在聖保羅教會中學讀書。這所學校更重視英語課程，張銘學英語下了一番苦功。因此他的英語基礎打得很牢，加之他以後多年在英商太古輪船公司做事，都是直接用英語講話，所以直到現在他還有相當的英語水平。

二女婿有個外甥女李翔玲，一九九八年讀初一，開始請外公余慶福輔導。余雖是五十年代的大學生，又在中學教過物理、數學、俄語等課程，唯獨英語比較欠缺，便請岳父大人幫助輔導。老人接過重孫的課本，讓翔玲背給他聽，他當即糾正她的發音，隨後關上課本當場背給她聽。老人的英語聽讀能力和記憶力使二女婿驚歎不已。

張老所住宿舍，與港務局四碼頭相距不遠，旅遊船常在此停靠，時有外賓上岸溜達，老人也常往碼頭散步。一天，有幾位外賓見到這位穿著整潔、鬍子刮得乾乾淨淨的高齡健行的老人，親切地用英語打招呼：「HELLO!（喂）」張銘也隨即用英語回答：「HELLO!How are you?（喂，您好！）」並問外賓是不是來旅遊的。外賓見這位老人會講英語，異國遇到知音，十分高興。繼續詢問老人的姓名、年齡、健康等情況，老人均用英語一一回答，外賓聽後哈哈大笑，伸出大拇指，連聲稱讚：「OK！OK！」

精武會拜師學藝

張銘小時不僅苦讀詩書，還熱愛體育，喜習拳練武。十二歲在上海培德小學讀書時，曾到學校附近的精武體育會拜師學藝，成了精武會的一名小會員。

精武體育會創辦於一九一〇年（清宣統二年），創辦人為清末中國著名的武術家霍元甲。該會提

倡推廣各門各派武術以及其他運動，是一個馳名海內外的民間體育組織。張銘在精武會學習霍氏外家拳和十二路彈腿。後張銘在漢口聖保羅中學讀書時，又堅持在課餘時間踢足球，由於球藝過人，被推選為隊長，經常率隊與外校比賽，載譽而歸，師生視若英雄凱旋，夾道歡迎。他還喜愛打網球，當時網球傳入中國不久，漢口的海關、洋行、外輪公司、教會學校的外籍人員喜愛這項運動。在漢口西商俱樂部（今解放公園）辟有網球場、高爾夫球場。他因在教會學校讀書，也常同外籍老師一同前去練習網球，由於他練球十分刻苦，進步很快，被一留美老師看中，精心培養指教，以致後來在九江工作時，參加了南昌舉行的江西省網球比賽並榮獲冠軍。

他除了積極參加學校的各項體育活動外，還繼續練武。當時漢口也設有精武體育分會，他常在課餘時間到武館習武，學節拳、力拳、八卦刀、五虎槍等各種拳術。當時精武會按徒弟的武技評定等級，分別授予紅、黃、藍三色星記。張銘因武藝高強，先後得過兩顆星記。有一次，精武會在武昌舉辦武術表演，他與師弟陳尚義表演空手奪雙刀，驚險萬分，獲得觀眾陣陣掌聲。這時張銘的武藝已有相當水平，一兩個人與他交手，他都不得使其攏身，但他從不無端傷人。

中國的武師傳授武藝，不僅教徒弟練藝習武，而且十分注重武德的修養。教弟子要扶弱抑強，行俠仗義。有一天傍晚，張銘到精武會去練武，路過漢口水塔附近，見有父女兩人攔住去路，因其女兒誤踩了此人的鞋，被其動手打了女兒一巴掌。這時張銘正值青春年少，血氣方剛，便一

個箭步跨上前去，向這個無禮男子揮去一拳，將他打翻在地。附近的員警看見張銘出手打人，便要罰他的款。此時的張銘身無分文，小女的父親連忙從身上掏出錢來才將此事了結，並對張銘仗義相助十分感謝。

日寇鐵蹄下義救兩船工

一九二三年，張銘二十歲，正當他即將完成中學學業，準備入文華學校讀大學時，他在永泰和煙草公司任職員的父親突然生了一場大病，為了保住這個飯碗，他的父親只得叫他為其「打替」，做理賬員。其間他仍不忘習武，經常用業餘時間到漢口跑馬廳學習騎術。由於他有武術基礎，很快就學會了跑馬技術，技藝日臻長進。那時騎師出場跑馬，要穿專門製作的號衣、馬褲，頭戴軟帽，腳蹬馬靴。他這身行頭連同在精武會所得的星記保存箱內達四十多年之久，直到「文革」初期被紅衛兵以破「四舊」之名抄走，至今他仍深感惋惜。

一九二七年，英商太古輪船公司在漢口招收員工，張銘因中、英文俱佳，考入公司當文書，用中、英文抄抄寫寫。因他工作踏實肯幹，被提升為倉庫副主任，一九三〇年又將他調到九江太古輪船公司擔任棧務主任、躉船主任，一直到二戰爆發。

一九四一年，日軍接管了太古輪船公司，公司全體員工被日寇逐走，因無處棲身，公司男女老少

只得一起暫住躉船。公司的「溫州」號輪將躉船拖到九江附近金雞坡的美孚、亞細亞洋油棧附近水域避難，由張銘照料他們。船上人員所需的柴、米、油、鹽，派人用小木船從九江運送。

張銘雖身處日寇鐵蹄之下，但民族氣節和俠肝義膽仍一如繼往與他的哥哥在江中打魚，用小魚船販賣香煙。一天被巡邏艇上的日軍發現，令其將小船划往檢查，葉氏兄弟見事不妙，急將船掉頭快速划走。日軍便開槍射擊，打中葉立富的下身，鮮血直流。張銘見日艇已去，連忙邀人將葉氏兄弟二人救上躉船，並請醫生為其治傷。解放後，張銘調到沙市工作。

一九五二年在路上碰見葉立富，雖然事隔十餘年，葉立富對張銘的搭救之恩還記憶猶新，感激不已。

老壽星自作《健康長壽歌》

一九四五年日本投降後，張銘又回到了太古輪船公司，一九五二年奉調到沙市太古輪船公司任房產管理員。一九五五年中國政府與英國政府談判，太古公司退出長江航運，由長航全面接管，五十二歲的張銘成了沙市港務局的一名理貨員。他月工資二百元，當時沙市港務局局長每月才七十元，他便主動申請，將工資降到一百元，後又再次降到六十元，直到一九六四年退休。

張銘老人一生歷經光緒、宣統、民國、新中國幾個朝代。他先後娶過兩個妻子，一九二五年與髮妻黃玉珍結婚，生有一子四女，黃玉珍於一九四〇年生下雙胞女嬰，因產褥熱病，不幸去世。

一九四一年他與蕭志文結婚，生有一女，蕭於一九六八年病故，那年張銘六十五歲，此後老人一直獨身至今。他對兩個妻子都很懷念。他說，我一生喜交三教九流，嫖、賭、酒、煙不沾。

張銘共有六個子女，十六個內孫外孫，十三個重孫，現個個健在。全家四代共五十三口，可謂四世同堂，兒孫繞膝。逢年過節和老人生日，都前來拜年、賀節、祝壽。「爺爺！太公！您好！」的喊聲不絕於耳，老人樂得呵呵大笑。大女兒張玉香已七十三歲，小女兒也已退休，最大的曾孫二十歲。

老人年青時愛運動，年老仍堅持鍛煉，每天清晨七點醒來後，就在床上從頭到腳進行周身按摩：用手做梳頭、揉眼、鳴天鼓、擦鼻、摸耳、引頸、捶背、捶腰、搓腳、點湧泉穴……這套動作每項都要做三十六或一百零八次，做完這套自編的保健功，需時約一個小時，他已堅持了三十多年。

老壽星的生活很有規律，上午聽收音機、放磁帶、翻看唐詩宋詞、《古文觀止》等古典名著篇。午覺後，到附近的江邊走一走，散散步，和老人們聊聊天或澆澆花，修整一下假山；有時幫女兒摘摘菜，洗一洗自己的手巾、襪子等小件衣物。八點準時上床休息，入睡前聽聽廣播和默讀古典詩詞、散文。他認為老人也應經常動腦，堅持早晚讀書，背書就是在用腦，他說，優秀的古詩文能陶情冶性，背誦時進入了文章意境，這對健康是很有益處的。

老人的飲食定時定量，一天兩大餐（午飯、晚飯）、兩小餐（過早、過中），每餐飯量二兩左右，不再吃零食。

老人認為，健康長壽除了堅持鍛煉，注意健身，更重要是養心。他說，有人講，老人要求得健康

有四句話：「走路不要跑，穿衣不要少，吃飯不太飽，遇事不要惱」，前三句話好做到，第四句遇事不要惱就難以做到了，有的人活到八十歲還看不透，還在爭這爭那。為什麼叫心猿意馬呢？猴子和馬都是喜歡亂跑亂跳的。老人要健康，所以修心養性，把心管住是最難的。老人要健康，就一定要豁達大度，不要再爭名爭利，不要再計較個人恩怨和得失。他十分欣賞陶淵明《歸去來辭》最後的兩句「聊乘化以歸盡，樂夫天命復奚疑！」和李白《春夜宴桃李園序》中的「會桃李之芳園，序天倫之樂事」，他說，這好像就是寫他現在的心情和生活，他現在就是樂天安命，享受天倫之樂。

為此，張銘老人曾自編了一首《健康長壽歌》，歌曰：

光陰似箭，歲月茫茫，走不盡楚峽群山，填不盡心潭慾海，力兮項羽，智兮孟德，烏江赤壁空煩惱。

春冰薄，人情更薄，江湖險，人情更險，得安閒處且安閒，留得些許過明日。

今年陰曆正月廿五日是老人九十七歲生日，他又為自己作詩一首：

九十七年歲月增，是非榮辱兩不侵。

國富民康逢盛世，恬靜悠游百歲成。

老人處事淡泊、寧靜修身、安樂自在的心境流露於詩的行間。

（與余慶福合作，載一九九九年十二月三十一日《湖北法制報》）

國際理論化學界升起的一顆新星

——記三十六歲的終生教授、年輕化學家王焰博士

西元二〇一二年十二月十一日，由香港大學主辦的「複雜體系的計算方法」國際研討會在該校會議大廳舉行。四十一歲的海外華人學者、加拿大溫哥華英屬哥倫比亞大學化學系理論化學終生教授、博士與博士後導師王焰，受邀向到會的一百多位專家學者作題為《自洽場快速計算的收斂藝術》學術報告。這是王焰博士歷時六年於近日突破的一項重大科研成果，該成果改變和取代了由美國科學家創立的傳統的計算方法，為計算量子化學領域的能量方程，開闢了一條快捷、精確的嶄新途徑，受到與會專家、教授的高度關注並紛紛向他表示祝賀。

王焰，這位已在國際理論化學界嶄露頭角的新星，是從湖北荊州走出的大器早成的化學家。他不到二十四歲在美國獲得化學物理哲學博士學位，三十歲擔任了博士與的博士後導師，三十六歲晉升為終生教授。任職十一年，已在國際一流科學雜誌上發表學術論文八十多篇，並取得十多項令人矚目的科研成果。他的研究發明有的推翻了前人的結論或填補了本領域的研究空白，有的以他的名字作了命名。此外，他還擔任了世界科學出版社《無軌道密度泛函理論最新進展》、美國《理論計算納米科

學》、德國《現代化學與物理的進展》、《交叉科學：計算生物科學》等五家專業叢書、雜誌的主編和編委及二十多家國際權威學術期刊的審稿人。這些年來，他頻頻參加各種學術會議並作學術報告逾百次之多，其中擔任過十三次國際科學大會的主席、組委會成員和分會主席。

從小與化學結緣

王焰一九七一年十二月出生在湖北荊州沙市一個知識分子家庭。父親王長榮畢業於軍事院校，是沙市內燃機配件廠的工程師，母親謝美蘭是任教三十多年的沙市二中的語文高級教師。王焰從小就很聰明，五歲半入學，不久就跳了一級，但由於貪玩調皮，心思沒有完全放在學業上，從小學到初中二年級學習成績平平，沒有顯露出太多的才華。可是奇蹟在初三時發生了，開始自覺地勤奮學習，初中畢業時竟以沙市五中全校第一名的好成績進入了全省重點高中湖北省沙市中學。

是什麼激發了王焰的學習熱情呢？化學。那是在初三時上化學實驗課，老師對著玻璃杯中的石灰水吹了一口氣，石灰水竟頃刻變得渾濁起來；再吹吹氣，立刻又還原成清澈。老師拿著一根鎂條在火上燃燒，他眼前立刻閃耀出一束耀眼的白光；而將鋅片投放在鹽酸裡，則產生了一股氫氣……經過化學反應物體產生色彩、形態的一系列奇異變化，給王焰帶來了特別濃厚的興趣，他愛上了化學。在課

餘時間，他除了閱讀有關化學的課外讀物，還從老師那裡借來儀器和設備，拿回家做實驗。初三時，他成了班裡的化學課代表。

有一次，他在一本課外讀物上，看到周恩來總理講的一段話：到目前為止，化學元素週期表上還沒有一個元素是我們中國的科學家發現的。這給了王焰幼小的心靈極大的震撼，他暗暗立志，自己將來要當化學家，在科學研究上有所作為。

上高中後，他除仍鍾愛化學外，又愛上了物理與數學。在學校組織的三次高中化學競賽中，他都獲得了第一名，物理和數學競賽也頻頻得獎。一九八七年他參加了全國高校統考，以五百九十一分（總分六百四十）的好成績被吉林大學化學系錄取，學有機化學專業。

在大學，他的成績一直名列前矛，且品學兼優，年年都被評為優秀學生。大學四年，連續三年獲得一等獎學金，一年獲二等獎學金。校裡組織化學實驗技能競賽和科技作品專項獎勵，在最高獎的獲獎學生名單中，也每次有他的名字。他還獲得過全校羽毛球比賽冠軍，真可謂是德、智、體全面發展。一九九一年七月，王焰以全系（一百五十多人）第二名的優異成績完成了大學本科學業，並獲得吉林大學優秀學士稱號。

初出國門：過語言關

王焰通過大學化學系的四年學習，從複雜深邃的化學知識中找到了無窮的樂趣。在父母的支持下，他決定出國深造。

一九九一年十二月底，王焰告別了家鄉，來到美國印第安那大學布魯明頓分校（全美化學排名並列十四），如願以償地成了該校化學系化學物理專業的一名博士生。隨導師恩勒思特·大衛森教授學習研究傳統的「從頭算的量子化學計算」理論。

離開故土，來到異國他鄉，開始難免生疏，遇到諸多不便，特別是語言不能很好溝通，更成了他求學的主要障礙。在大學求學期間他雖然通過了英語六級考試，但口語和聽力都遠遠不相適應。他聽不懂老師的講課，不知怎麼應對，也缺乏與人溝通的能力，只能靠抄筆記，從教科書上學習知識。

在入學三個月時，王焰同他的導師和同組的一位博士後一起到密歇根州的藍星城參加一次美國中西部理論化學年會。這個會議是專為美國中西部的大學理論化學領域的博士研究生、博士後交流而設置的。這對他來說，是一個很好的學習機會，王焰也準備了一篇十八頁的論文。但因語言上的障礙他未能在大會發言，只是將其作為報展在會上展出。這使他進一步認識到語言溝通的重要，深深感到要想在美國學有所成，必須花大力氣迅速突破「語言關」。

為訓練英語口語能力，許多中國留學生大都走參加補習培訓的途徑，由於仍是在中國人圈子中生活，語言環境沒有多大改變，收效甚微。甚至有的學生出國二三年還在繼續讀外語。王焰決定走另一條路，即儘快改變自己的語言環境，更多地與美國同學生活、接觸，同他們廣泛聊天，在交往的過程中學習他們的語言，同時瞭解他們的文化背景、生活習慣和熟悉他們國家的文明規則。為此，王焰毅然決定從與中國留學生合租的公寓裡搬出來，與美國學生住在一起。儘管這樣會改變他熟悉多年的生活環境，給他生活帶來了諸多不便，並碰到各種局促和尷尬，為了學業，他義無反顧地這樣做了。

他與美國同學一起去看電影，參加各種聚會、喝啤酒、吃冰淇淋，在宿舍看錄相帶，吃他們的女朋友做的沙拉、爆米花、義大利空心粉，王焰也給他們做中國菜，還請他們及他們的女朋友吃了一頓他自己親手做的一桌豐盛的中國餐。王焰同他們打成一片，很快成了好朋友。有一次王焰與他同寢室的外國朋友一起去酒吧，在美國進酒吧必須要達到二十一歲的法定年齡，當時身分證上顯示王焰還差幾個月，他的這幾位美國朋友幫他蒙混過了關，大家樂得哈哈大笑。

為了提高英語水平，儘快融入美國的主流社會，王焰還參加了美國的教堂活動，聆聽美國傳道士講《聖經》課。他知道，《聖經》（新舊約全書）就同中國儒家的四書五經一樣，是西方人的文化內核。《聖經》英文版是集中了最有成就的英語專家、文學家精心翻譯而成的。語言規範流暢，文字優美。聽講《聖經》，既可學習英語，又可從中瞭解西方的文化背景。王焰每天晚上都閱讀《聖經》半小時，週末再去聽一次傳道，上兩次《聖經》課。

一年半後，王焰完全突破了「語言關」，聽得懂也說得了一口流暢的英語。同時對美國的文化淵源、風俗習慣、文明規則也有了更多的瞭解，為他的專業學習和與人交往掃清了障礙。

節衣縮食　打工求學

王焰遠離家鄉，他最思念和牽掛的是他家鄉的親人，是生他養他培養他上大學、出國留學的生身父母。

王焰的父母雖然都有工作，但那個年代工資都很低，能將他和小他四歲的弟弟王燦撫養成人，並培養他兄弟倆人上大學，確實付出了太多的艱辛。特別是為了送他出國，不僅傾全家之力，將多年省吃儉用積蓄下來的幾千元錢全部用光，還欠下來四萬多元的債務。每當他腦子裡閃現出他父母當年四處奔波求人借債的情景和借款已經到期，面臨還本付息的焦慮與尷尬，王焰心裡就有一股說不出的愧疚，這筆債款成了壓在王焰心上的一塊沉重石頭。他在美國的生活稍稍安定下來以後，便下定決心省下錢來，為父母盡快還清這筆債務。

為節約錢，王焰基本不在外面吃飯，飯菜全是自己做的。在攻讀博士生的三年半的時間裡，他沒有添置一件衣服，身上穿的全是從家裡帶來的。王焰就這樣艱苦生活、節衣縮食，不僅沒有讓父母再寄生活費，還整整用了兩年時間從獎學金裡省出了一筆錢，幫父母還清了所欠債務的全部本息。

按美國大學的規定，要取得博士學位，不僅要有研究成果和寫出有份量的畢業論文，還必須有流暢的英語寫作能力。為了達到學校的語言要求，王焰決定自費修習英語寫作課，這又使他面臨要交付一千美元學費的窘境。王焰咬了咬牙：打工去！

他找了三家餐館，每週三次輪流到這三家餐館當侍應生。端盤子、洗碗、清洗油污、拖地板、打掃衛生、做外賣……，所有最髒最累的活都要幹。每個晚上從六點到深夜十二點，每小時只能掙不到五美元工資。有的老闆還十分「精打細算」，洗碗不用洗潔精，而是用劣質的洗衣粉，每晚上下來，王焰兩手全被浸泡白了。有的顧客也不那麼禮貌。一次，餐廳的訂單很多，王焰做外賣給一家住得較遠的客人送速食，稍遲了一點，他們不僅沒有給王焰小費，還用言語諷刺他。王焰就是這樣整整幹了四個月，才籌集到了這一千美元的學費。

在臨近博士畢業的這段時間裡，是王焰在美國生活最艱難、最勞累的日子。打工回來，洗完、收拾完，再聽一聽西方古典音樂或觀賞一下西洋經典歌劇，讓緊張的神經慢慢弛下來，方能慢慢入睡，這時已是深夜兩點。第二天早晨八點鐘就要起床開始新的一天的學習和科研，一天只能睡不足六小時的覺。每週還要上三次英語寫作課，週末還要到教堂聽講《聖經》，他從早到晚都處於緊張狀態。

有耕耘必有收穫。經過四個多月的努力，王焰參閱了一千七百多篇文獻資料，寫成了長達四百頁的畢業論文。畢業考試包括《英語寫作》，各門學科成績都獲得了「A」，其中在物理系選修的量子

力學還得了兩個「A＋」。

王焰回憶當年艱苦的學習生活，特別是那段在餐館打工的日子，他說：人的一生，經受一些困難、磨礪，是非常必要的，這使我更加懂得了所得成果的來之不易，也可使我在漫長的生活、工作中吃得起苦，吃得起虧。並且還能提升一個人的人格人性。比如到餐館打工，因為自己有過這段做「下人」的經歷，就使我學會了怎樣平等待人，尊重別人的勞動。在自己進餐時，就會注意提醒自己：別忘了給足人家小費，因為這是體現對別人勞動的尊重。

手撫琴弦　目送遠鶴

王焰在美國九年，上了三所大學，師從了三位導師。王焰說：「我的這三位導師都學識淵博，他們以不同的方式造就了我的成長。」

王焰在美國的第一個導師是印第安那大學布魯明頓分校化學系主任恩勒思特‧大衛森教授。大衛森六十多歲，是美國國家科學院院士和美國文理學院院士，曾獲美國國家科學最高獎——總統科學獎。這位聞名於世界的科學泰斗雖地位崇高，但從不顯任何驕氣，在學術上能聽取不同的意見，且性情隨和。王焰是經過這位導師反覆看材料、思考了好久才親自選定的第一個外國弟子。王焰認為自己

能找到這樣好的導師，是自己的幸運。因此，他特別珍惜，也更加發奮努力。師生關係處理得十分融洽。一九九二年六月，在他入學半年時，曾給自己的表姐謝倫琴女士寫過一封長信。信中說：

「我能幸遇這樣好的導師，以後的路可能順當一些，但師傅引進門，成功在個人，今後的路還要靠自己去奮鬥。」

「導師有名，有好處也有壞處：如果自己不努力，導師看不中你，你自己也學不到真功夫，僅在外面吹牛時有些榮光。自己努力，導師欣賞，練就一身真本領，日後成功才會接踵而至。」

「求學猶如登山。有些人剛登上一個小土包就洋洋自得；有些人登過幾個山峰，就獲得滿足，中途而返；還有些人則從不退卻，一直攀登下去，在不斷攀緣中獲得最大的幸福……如果你覺得在這一層還未獲得這種幸福，那就再向上攀吧！幸福之前一定是痛苦。從痛苦到幸福的經歷是奮鬥的果汁。」

王焰在布魯明頓分校學習研究的前三年（後半年多寫畢業論文），在大衛森教授的指導下，先後在美國《化學物理雜誌》、荷蘭《化學物理》和《化學物理快報》、澳大利亞《物理雜誌》等學術雜誌上發表了九篇論文，為他後來的研究打下了牢固的基礎。一九九五年十月，王焰取得了化學物理哲學博士學位元，並獲得了學校博士最高獎：印第安那大學斯塔爾獎學金，此年王焰不滿二十四歲。

獲得博士學位後，王焰感到自己「翅膀還是軟的」，還需要充實學術經驗，拓寬研究領域，提高科研能力。一九九五年十月，他進入了美國北卡羅萊納大學教堂山分校（全美化學排名十四名）化學系擔任理論化學博士後研究員。

這任博士後導師是八十多歲的羅伯特・帕爾教授，也是國際理論化學界赫赫有名的一棵「超級大樹」。四十年代即開始成名，他不僅是美國最高學術機構——國家科學院、國家文理學院兩個學院的院士，還是國際量子科學院院長。王焰跟著帕爾導師研究「密度泛函」基礎理論。這時，王焰遇到了麻煩。

帕爾教授與王焰在美國的第一位導師大衛森教授的個性迥然不同。他不太喜歡聽取別人，特別是學生的不同意見。王焰有幾次與帕爾教授在學術上發生爭執，讓帕爾教授很不快。有一次，王焰在《密度泛函理論中的化學勢》的研究課題中，所得的結論與導師以前發表的論文所作出的結論相反，師生間發生了激烈的爭論。年青氣盛的王焰還用嚴格的數學推導證明自己結論的正確性，企圖說服導師，但卻引起帕爾教授的極大反感，他當即發火說：「你是不是想摧毀我的科研成果，取而代之向上爬呢？」這令王焰感到十分尷尬。以後王焰又寫了幾篇論文，尊重性地寫上了導師的名字，都被帕爾教授一一劃掉了。於是，他進行了冷靜的反思。為探討科學的真理與導師發生爭論，這並沒有什麼不對；但自己討論問題的方式過於激烈，態度也不夠平和，完全沒有考慮到對方的心理承受能力，傷了導師的自尊心，因此造成了嚴重的誤解，這的確是自己的最大教訓。

在美國，雖然不講「尊師重教」和「為人師表」，但作為一個中國學子，承傳中國傳統的民族文化，尊敬師長，與導師和諧相處，對自己的學習研究和未來的發展仍是相當重要的。他似乎從中悟出了什麼。王焰在一封家書中這樣寫道：

「一個人只靠努力奮鬥，並不一定能夠成功。因為還有很多因素在制約、在起作用。要意識到研究社會的重要性，研究人的重要性，做到主體與客體的協調統一。世間上的事都是有得必有失，就像下圍棋，為了獲得全局的勝利，有時要不惜捨子割地。一個人如果能做到不喜不怒，平靜如水，達到手撫琴弦、目送遠鶴的境界，那就是他最強大的時候。」

王焰在北卡羅萊那大學只待了一年半，共寫出六篇學術論文，分別發表在美國《物理評論》和荷蘭《化學物理快報》上，便轉入美國加州大學洛杉磯分校（全美化學排名十二）化學系擔任理論化學博士後研究員，繼續對「從頭算」與「密度泛函」作更深入的學習研究。

初步奠定學術地位

在加州大學洛杉磯分校，王焰的導師愛米麗‧卡特教授是一位四十歲的女士，任美國科學進步促進院院士和美國加州納米級材料研究所理論化學研究室主任。她學術思想開放、前沿，作風務實，沒有「大美國」心態，與學生基本沒有代溝。他帶博士及博士後完全是按商業模式運作，逼著學生多出成果、快出成果。有的博士生和博士後感到難以承受，甚至半途而返，而王焰卻求之不得、如魚得水。

這次，王焰吸取了在北卡羅萊納求學的教訓，主動與導師和諧相處，埋頭工作，不怕吃虧。卡特

教授帶的博士生及博士後比較多。有一次組裡來了一位新的博士後研究員，卡特教授一時拿不出什麼課題讓他研究，便指定他與王焰合作完成一個課題。這個課題王焰研究了近一年，已接近尾聲，王焰反而降為第三名。王焰雖感到有些委屈，但他知道，這類不公平待遇在留學的過程中是可能常常遇到的。

還在他來美國不久，他就聽人說，有的中國留學生由於受不了這種委屈，或者承受不了沉重的學習壓力、快節奏的生活方式和其他精神負擔而中途退學，有的還患上了精神病，甚至走上殺人和自殺道路。王焰已在生活實踐中學會了容忍、謙讓和合作的精神，對此他僅一笑置之，很快就又投身到新的研究課題中去了。

王焰在加州大學時間最長（一九九七年六月至二〇〇一年八月），出的成果也最多。四年中王焰在世界一流科學雜誌上共發表具有較高學術水平的論文九篇，其中《高精確度從頭算與密度泛函相結合嵌植理論》（發表於荷蘭《化學物理快報》一九九八年第二九五期），提出了許多前人沒有提及的新的理論觀點。他還研究發明了兩個「動能密度泛函」，後來這兩個「動能密度泛函」以他名字作了命名。王焰還與他的導師卡特教授合作並負責撰寫了一本專著《凝聚態化學的理論方法》（荷蘭克魯維科學出版社二〇〇〇年出版）中的重要一章《無軌道動能密度泛函理論》。這一長達七十頁的章節，通過對過去七十三年間發表的四百二十八篇專著和論文的歸納，第一次對「動能密度泛函」理論

從誕生到發展進行了系統的總結，並提出了未來發展前沿的展望。其無軌道密度泛函理論計算方法與傳統的量子化學方法相比（包括曾獲諾貝爾獎的科學成果）至少要快三、四個數量級（即一千至一萬倍）以上。計算的範圍也由傳統的幾百個原子組成的體系擴展到一萬個原子體系，從而能夠從理論上闡述與日常生活密切相關的化學過程，使其應用更加廣泛。

他的這些論文和專著，引起了國際化學理論界的關注，六次應邀在國際學術會議上作報告、兩次作國際學術會議的分會主席。從而初步奠定了他在理論化學界的學術地位。二○○一年，王焰獲得了美國加州大學洛杉磯分校博士後的最高獎項：傑出博士後研究校長獎（該校一千多博士後僅有七人獲此殊榮）。

系裡最年輕的博士生導師

二○○一年，加拿大溫哥華英屬哥倫比亞大學在美、英等幾家世界一流科學雜誌上刊登廣告，招聘一名理論化學助理教授。世界各地有三百多人申請報名爭取這一職位。經過全系教授投票，從參加應聘的三百多人中篩選了五人參加面試，王焰是其中之一。這個系實力雄厚，教授中加拿大皇家科學院院士就有十四人。面試十分嚴格，甚至近乎苛刻，整個面試安排了整整兩天時間，每天從上午六時到晚上十時，讓應聘者與系裡近二十位教授逐個見面，回答教授們提出的各種問題，甚至連吃飯也

要和教授在一起，以對應聘者的語言表達技巧和坐立、走路、吃飯的姿勢進行觀察。應聘者還要給全系的研究人員作兩次學術報告。通過這一系列嚴格考核，然後進行全系教授再一輪投票，最後確定人選。二〇〇一年八月，王焰終於在三百多名應聘者中奪冠折桂，脫穎而出，被聘為該校化學系理論化學助理教授、博士及博士後導師。

是年，王焰還不到三十歲，他是系裡五十多名教授中最年輕的博導，甚至比他帶的那位匈牙利籍博士後還小九、十歲。有一次他監考大學本科生期末考試，有個學生問他：「你跟哪個老闆（導師）搞研究，幾年級？」王焰笑了笑，開玩笑地回答說：「我跟我自己搞研究，現在是大學十一年級的學生。」

王焰在系裡主要從事科研和教學。他有個人獨立的研究室，由他掌握使用的科研基金一年為三十二萬加元（折合人民幣一百六十多萬元）。他領導的研究組對量子化學的兩個分支「密度泛函」和「從頭算」所從事的研究是處於化學、物理、數學、電腦科學、材料科學、生物科學之間的交叉邊緣前沿學科。他的研究方向是對「密度泛函」和「從頭算」作理論上的發展，進一步鞏固這兩個領域的理論基礎，然後再逐漸應用到實際體系中去，如分子篩、催化、生物製藥（如防癌、抗流行病藥品）、新型材料（如納米材料）、超導現象、大氣化學以及量子化學的軟體發展等等。目前世界上專門對「動能密度泛函」作理論發展研究的研究組（室）只有三個，分別是英國的牛津大學、西班牙的

國立遠端教育大學和王焰所在的加拿大溫哥華英屬哥倫比亞大學。其他國家的研究組則主要從事理論的應用研究。王焰對從事這項有益於社會、造福人類的崇高事業感到任重而道遠，他立下宏願：傾其畢業精力，獻身於量子化學的研究，登上這一前沿科學的最高殿堂。

在英屬哥倫比亞大學，王焰除為本科學生授課外，已先後帶了八位博士生、四位博士後和六位訪問學者，並接受了近二十位本科生做畢業論文和研究論文。最先來到他的研究組的博士生是美國人，畢業於美國明尼蘇達州聖約翰大學；博士後是在美國獲得博士學位的匈牙利人，四十二歲，原是美國新澤西州盧格斯大學的博士後，王焰是他的第二任博士後導師。嗣後又先後從加拿本土和中國、美國、墨西哥來了十位學子。其中中國學子分別來自北京大學、中科院化學研究所和北京師範大學。來自中國的三人中有一位是獲得英屬哥倫比亞大學化學系最高的研究生獎學金──拉爾德獎學金和麥克道爾獎學金的碩士研究生。他們中有人已經學有所成，回國擔任了哈工大的教授和南京理工大學的副教授。

王焰與研究組的成員相處得十分融洽。有幾個春節，王焰博士將他所帶的博士生和博士後，還有他們的家人都一起請來，按中國的傳統習俗，熱熱鬧鬧過了一個歡樂的中國節日。

回國講學　報效祖國

王焰除了在本校教學、帶研究生、搞科研，他還經常活躍在國際理論化學界講壇上和學術交流活

動之中。他擔任了國際交叉科學學會諮詢委員、國際理論化學物理學會加拿大代表、荷蘭克魯維科學出版社《無軌道密度泛函理論方法的最新進展》主編、「國際理論化學物理大會論文集」客座主編和美國《理論計算納米科學》、德國《現代化學與物理的進展》、《交叉科學：計算生物科學》等三家專業叢書、雜誌的編委，以及美國《物理評論快報》、《美國化學學會雜誌》、《物理評論》、《化學物理雜誌》、《荷蘭化學物理快報》、《加拿大化學雜誌》等三十多家國際權威期刊的審稿人。這些年來，他還要頻頻參加各種國際學術會議，就在他到這所大學不久，他就參加了全加化學年會，擔任理論化學分會（約二百人）的主席。

每年暑期，許多國家的大學院校和科研單位都利用專家、教授的暑假時間，舉辦國際性的學術會議，這也是王焰最忙的時候。有一年暑假，他參加了在法國里昂歐洲原子分子理論計算中心舉辦的「動能密度泛函研討會」後，馬上趕赴青島參加了由青島海洋大學、國際《分子》雜誌、國際分子結構保護組織聯合召開的「國際分子科學前沿研討會」。該研討會有世界各地和國內共六百多人參加。王焰是這次研討會一個分會的主席。會議結束後，他又應邀奔赴北京師範大學、中科院大連化學物理研究所、遼寧師範大學三所大學、科研單位前往講學。十一年來，他共參加各種學術會議並作學術報告和講學逾一百次之多，其中擔任過十三次國際科學大會的主席、組委會成員和分會主席。在這些講學中，最多的是在中國。十一年來，他曾先後在北京大

學、上海交通大學、浙江大學、吉林大學、廈門大學、香港大學、香港科技大學、中科院大連化物所、北京師範大學、深圳大學、南京理工大學及遼寧師範大學等十多所高校、研究所作過學術演講和交流訪問，並受聘為中國海洋大學（青島）計算科學與工程研究所理論化學客座教授。

執教十一年　碩果累累

　　王焰在英屬哥倫比亞大學工作十一年，充分展露出他的超群才華。他任職還不到一年，就擔任了本系幾個委員會的委員，參與系裡重要事務的決策。二〇〇二年他與系裡的同事們合作從加拿大聯邦政府的科技發明基金委員會申請到了三百六十六萬加元的經費，建立「高級結構闡述中心」，開展有關可控制性的、有序的試驗與理論相結合的化學合成的科研。這是該校迄今為止拿到的數額最大的一筆聯邦政府科研經費。二〇〇三年四月，他獲得了該校彼特・沃爾高等學術研究所設立的「彼特・沃爾年輕學者獎」，同年五月又在第三屆國際蛋白質科學年會上獲「科學創新報展金牌獎」。二〇〇四年，他的研究室與加拿大生物科技製藥公司、國際商用電腦公司、美國三角架科技軟體公司聯合建立了「計算生物化學中心」，從事有關生物制藥的研究，為防治癌症和人、畜傳染性疾病（如非典、禽流感）開發新的消炎免疫藥物。二〇〇七年他在佛羅里達大學主辦的量子化學年會上獲得了「年輕學者獎」。是年，王焰被晉升為理論化學副教授。接著，通過校內外知名教授按國際標準對其所取得

的科研成果、學術地位、教學能力以及對本校作出的貢獻進行全方位評估，經系裡所有教授的一致同意，再報院、校兩級核准，王焰被晉升為本校的終生教授。還同時兼職於本校的應用數學研究所和太平洋理論物理研究所。

十一年來，王焰所取得的科研成就更是碩果累累，十分喜人。十一年間他和他的科研組，已取得了十多項科研成果，這些科研成果已通過先後發表在美國《化學物理雜誌》、《物理化學雜誌》、《化學理論與計算》等國際一流科學雜誌上的八十多篇科學論文和專業書的章節中向世界發佈，其學術及應用價值令人矚目。

如他所研究的「化學勢數值」的課題，前人已經研究了四十多年，共得出了六個不同的結論，因不能確定究竟哪個是正確的，而長期困擾了理論化學界近半個世紀。王焰經過長達九年的研究（包括任職前六年的博士後研究基礎），用嚴格的數學推導，確立了「電離勢負值」是唯一正確的化學勢的數值，推翻了前人作出的其他五個結論，使理論化學界長期爭論而未能得出確切結論的問題得到了完全的解決。其論文《伐克空間普遍密度泛函的微商》在美國物理學會最具權威的雜誌《物理評論》上發表後，在國際理論化學界引起了很大的震動。二〇〇四年，他在「第十五屆加拿大理論化學大會」上，面對來自世界各地的一百五十多位著名專家、教授宣讀了這篇論文後，許多專家學者都紛紛向他表示祝賀。

還有他和他的研究生歷時六年研究的科研課題「自洽場的收斂方法」，已於二〇一一年取得了突破。這項科研成果找到了通過現代資訊，用最少次數和最快捷、最精確的方法，計算量子化學領域的能量方程公式，從而取代了已沿用三十多年由美國大科學家彼得‧普雷所創立的解能量方程演算法。王焰和他的研究團隊通過七篇科學論文向世界公佈後，它的應用程式和計算方法已被本領域的多個科研機構和計算程式套裝軟體採用，這是王焰博士對理論化學的發展作出的又一項重大貢獻。

此外，王焰取得的「納米材料的理論計算」科研成果，在世界上第一個提出了運用精准的化學方法把碳納米管中選定的碳原子取代為氮原子，並率先設計出了納米級的催化體系，為納米科技提供了廣闊的應用前景。還有他所取得的「密度泛函微商連續性」、「無軌道密度泛函理論中的虛勢設計」等科研成果，也都為密度泛函理論的廣泛應用拓寬了道路，受到學術界的廣泛關注。

王焰是個孝子。這些年他曾三次回到家鄉，在家裡小住一周或半個月，除了拜見他從小學到初中、高中的各位師長，回母校沙市中學作演講，每天都是足不出戶，隨侍在父母身邊。但他還是覺得與父母相聚的時間太短。二〇〇二年十月，他將父母接到溫哥華住了九個月。因自己整天忙於工作，白天難得同父母在一起，他只能在晚上下班後，才能陪父母親說說話，敘敘家常，或在校園散散步，為求彌補，他將自己的雙休天全部拿了出來，陪著父母親先後到溫哥華市內的加拿大廣場、中國城、維多利亞島、固蘭島、植物園、天體海灘等風景名勝各處去遊覽了一番，才於心稍安。

王焰雖身處國外，但魂牽夢縈的還是偉大的祖國和父老鄉親。他說，我今後還要爭取多回國講

學，將量子化學最新成果和世界科技發展的新資訊帶回祖國，為二十一世紀中國科學技術的發展，盡一個海外赤子的拳拳報國之心。

（載二〇〇四年十一期《名人傳記》、二〇一三年春夏卷《春華》）

母親逸事

今年三月九日，是母親辭世十五周年忌日。十多年來，我經常憶及那個揪心的日子。那是一九八八年的春天，我八十三歲的老娘心力性哮喘病又犯了，而且病得很厲害。那時我正「雄心勃勃」將一門心思放在辦報上。準備赴省新聞出版局申請增出《星期刊》，並同幾位編輯、記者到《武漢晚報》、《黃石日報》學習辦星期刊的經驗。躺在病榻上的母親說：「你去吧，公家的事大。」臨走前的那天晚上，我摸到為我母親開設家庭病床的醫生家裡，懇求醫生用針、用藥將我母親保住，我說我三四天就能趕回來。

第二天，我們辦完了武漢的事，第三天趕到了黃石，下午主人設宴招待我們。席間，黃石市委宣傳部部長和報社的領導還熱情地和我們頻頻碰杯。席終人散後，黃石日報社社長將我拉到一旁，滿臉的嚴肅，說：「告訴你一個不好的消息，你母親今天凌晨去世了！」接了電報怕你吃不下飯，所以等到飯後才告訴你。」我感到一陣顫抖，兩行熱淚奪眶而出，悲痛伴著羞愧，身為人子，對父母應養生送死，我卻兩俱有虧，是個不孝之子。

多少年來，這份愧疚成了我終生抹不去的心病。每當我參加別人的一次追悼會，或者看到別人用輪椅推著自己的老父、老母在公園散心，就會觸動我的痛處、觸發我的自慚自責，也引起我對母親生前的種種追憶。

自作「苦命歌」

母親一九○六年生於湖北隨州淅河鎮鄉下，姓任，叫什麼名字，我至今也不知道。解放前隨夫姓，戶口牌上寫的是邱任氏。作為一個家庭婦女，在那個時代，似乎用不著名字。解放後換戶口簿，大哥將「氏」字改成「潔」字，寓意表明母親純潔無私、潔身自守。從此，戶口本和後來的身分證上一直寫的是邱任潔。

母親七歲喪母，繼母對她十分虐待。聽母親說，小時睡在柴草房裡，經常受凍受餓，幼時我見母親洗腳，左腳上少了兩個腳趾。母親說，這是她小時冬天烤火，腳掉在火爐裡，旁邊又無人，被火燒壞的，可見母親童年生活的苦況。

母親十八歲來到邱家。公公、婆婆倒是很慈祥的。我祖父邱健章，是沙市當時的名中醫，家境也不錯。但三四年後，祖母、祖父相繼去世，祖父的繼室將家裡的財產席捲而去。父親本來是準備繼承祖父的中醫，正在讀醫書，不想學醫未成，祖父就早早去世了。父親又沒有一技之長和固定職業，人

又特別老實忠厚，無奈之下，在街頭擺了個小攤，賣一點餅乾糖果、毛巾襪子之類的東西藉以維生，日子過得十分艱難，所幸的是母親勤勞節儉，夜以繼日幫人洗衣、做針線活和接些手工活，掙點錢貼補家用，夫妻兩個苦苦支撐著這個貧寒的家。

母親是個舊式農村婦女，沒有上過一天學，但她具有那與生俱來的聰慧，記憶力也特別強，她腦子裡裝滿了許多兒歌和童謠，她常常一邊紡著線一邊教我唱歌。有一首叫《倒唱歌》的兒歌，我至今還記得：

倒唱歌、倒唱歌，河裡石頭滾上坡。先養我，後生哥。媽媽出嫁我打鑼，爹爹坐轎我抬著。我從家家（外婆）門口過，舅舅還在坐搖窩。手裡拿著糊鍋粑，屁股還有黃巴巴。

我七歲發蒙讀私塾，讀的第一本蒙學課本是《三字經》。私塾先生嚴格要求熟讀熟背，油燈下，我舅舅念《三字經》，就默默記在心裡了，以致多年後她還能將《三字經》全文一字不漏地背誦下來。聽母親說，她小時聽我舅舅念《三字經》，就默默記在心裡了，以致多年後她還能將《三字經》全文一字不漏地背誦下來。

為了掙點手工錢貼補家用，母親接回來很多針線活。有時我半夜醒來，總見房裡那盞小油燈還亮著，母親不是嗡嗡嚶嚶地用那架手搖小紡車紡著線，就是做著針線活。她做的針線活又細又密，而且還有一點手工工藝，能恰到好處地在上面配上一些花型圖案。母親的針線女紅在我們所住的那條堤街上很聞名。我幼年時常見街坊鄰居婦女，拿來紙請她剪繡花鞋、童帽、荷包的花樣，什麼喜鵲登梅、鴛鴦戲水、荷花蓮藕、富貴牡丹……她拿著剪刀一剪而就。母親的這些小手藝，伴了她一生。多少年

後，我女兒上幼稚園，妻子用一塊白細布縫了個小兜肚，媽說，女孩子的兜肚上應該繡上花，她也不用筆墨打樣，穿上針，只一個多小時，就用彩線在上面繡上了一幅蝴蝶鬧金瓜。

除了紡紗和幫人做針線活，母親還出去給有錢人當女傭，做奶媽。在大哥和我之間，母親曾生過一個女孩，如果活著，她大我4歲，但不幸在襁褓中早夭。母親還在坐月子期間，就給一個軍官的太太當上了奶媽，用自己的乳汁餵養太太的孩子。不想在行軍途中又被這個狠心的太太拋棄，晚年她將這不幸的遭遇編成順口溜，讓我尚在讀小學的女兒給她寫下來，由她口授一句，我女兒寫一句，記下了這段傷心的往事：

天大雪返回沙市。她似乎一輩子也沒有忘記這一刻骨銘心的不幸遭遇，

舊社會，我好苦，年紀只有二十五。臘月天，下大雪，我生小孩在「月裡」。小孩生下就「不好」（病），活了七天就死了。我給太太的女娃當奶媽，用我的奶水餵養她。軍隊換防到普濟，要我跟著一起去。太太抱著娃兒坐轎前頭走，我一雙小腳後頭跟，趕不上她的腳後跟。一邊走，一邊跑，跑得我的冷汗冒。走罷二更走三更，聽不見前頭的軍號聲。兩邊是水塘，嚇得我心發慌。路邊屋裡有燈光，拍門遇見老大娘。「大娘、大娘，我問你，你看見軍隊在哪裡？」大娘指著前面的地，要我趕往東邊去。「太太、太太我來了！」「你來了，我不要，新的奶媽已請到。」我坐在地下號啕哭，真是黑天沒有路。一位奶奶看著我：「這個姑娘好年輕，這個姑娘好傷心；你跟我小媳婦過一夜，明天趕路回家去。」小媳婦睡在柴草房，渾身

癢，渾身抓，渾身的蝨子像芝麻……

這段順口溜，講不上什麼文理、韻律，但敘述得十分生動、清楚明瞭，有情有景有事，她那不幸的悲慘遭遇，躍然紙上。

我常為母親惋惜，她聰明、能幹、美麗（有人看了她年輕的像片，說她好像宋慶齡）、善良，又有很強的奮鬥精神，可惜卻被社會和貧窮埋沒了。如果她生在一個好時代，或富貴人家，也可能是個才女。可惜她生在貧家，又嫁在貧家，她的聰明、才智、能幹只能用於操持家務、撫養兒女和謀求生計上。

撐起一片藍天

沙市淪陷後，市面蕭條，父親的攤子擺不下去了，改作長途挑販，家裡的日子也更加難過了。為了生存下去，母親越加拼命紡線。父親將這些手工線挑到鄰縣鍾祥縣的舊口、沙洋一帶，置換回一些土布和小百貨，賺點錢用以糊口。一九四五年夏天，父親因長途奔波受熱和逃土匪，又驚又累，身染重病，與世長辭。當時母親才四十歲，在病榻上足足躺了三個多月。在那個年代裡，一個身在外鄉、無親無故的貧窮寡婦拖著三個幼子（還有一個遺腹子，因無力撫養，生下後送給了別人），其艱難可

想而知。母親每天從早到晚守在父親靈前啼哭。淚水流乾了，她還得挺下來，用自己柔弱的肩膀支撐著這個家。為了一家人能活下去，她白天到一家英國人辦的棉花打包廠做工，夜晚在油燈下或月亮的亮光下紡線和做針線活。

當時在打包廠做工是季節性、臨時性的打短工。那時窮人多，工作機會少，要得到這份臨時工作，打工者必須半夜起來，早早地擠在廠門口，等到天亮巡捕打開廠門，便潮水般一湧而進。搶到了號房的鐵籤、籬筐，這五六天就有工做了。搶不到的只得打轉回家。當時我還只有十一二歲，每到冬天我跟著母親去趕打包廠做童工。當時窮人家是沒有鐘的，夜晚掌握時間是憑聽雞叫。媽說雞叫頭遍，太早了；雞叫三遍，又太遲了；雞叫二遍起床正合適，這時趕到廠門口，可以搶站在前面。我記得每當我睡得正香正甜的時候，母親輕輕喚著我的乳名，將我慢慢推醒，幫我將兩手籠進袖管；然後摸著很長一段夜路，再翻過一道堤趕到廠裡。母親是怎樣分辨雞叫一、二、三的，為了聽雞叫她一夜只睡了幾個小時？我至今也說不清楚，但是有一點我是很清楚的，母親忍受著常人難以忍受的艱辛，是盼望將我們撫養成人，這就是她的全部希望所在，也是她不知勞累的無窮動力。

不求回報

十多年後，我們三兄弟在母親的呵護下一個個長大成人，先後參加了工作，娶親完配，有家有

室，有兒有女。從表面看來，母親勤勞一生，晚年兒子、孫子一大排，而且有的還做著「官」，福氣不小。但這都是虛的。兒子們長大後都自立門戶，又各自忙自己的事去了。同天下所有的偉大母親一樣，她含辛茹苦將我們撫養成人，並不求兒子的回報，直到高齡還在奔波，她在服裝廠當過副工，擺過茶水攤，還做過一些雜活。

在上世紀六十年代、七十年代初期，城市有的家庭還在使用煤油燈。她能將松了或脫了的燈頭、燈爪重新接好焊好，使之整舊如新。那時還沒有美容業，母親能用棉線交叉著，為婦女們將臉上的茸毛絞掉，讓她容光煥發，面貌一新。她的這無師自通的小手藝，起初只是用於為街坊鄰居和熟人幫忙，後來竟成了她晚年謀生的手段。

她還有許多巧妙的節約方法。比如，為了節約用電，她夜晚極少開燈，利用路燈射進的光亮照明；為了節省燃料，夏天她將臉盆蓋上一塊玻璃，用太陽的能量將水曬熱，代替熱水使用；她一天燒二餐飯，可以只用一塊蜂窩煤，其竅門是恰到好處地啟閉爐門和將煤塊兩頭置換，使其燃盡⋯⋯這些在今日看來不可思議的節約措施，即令在當時也是個極端，其目的無非是為了減輕我們兒子們的負擔。

改革開放前，我們的工資都很低。很長一段時間，我們三個兒子每人每月給她五元錢生活費，有時我將「爬格子」所得的額外稿費補貼她幾元錢，鄰居還誇我是孝子。其實我心裡明白，我給母親這點「私房錢」，並不是我有多麼盡孝，只不過是求得心理上的平衡。儘管這微不足道的一點錢，母親也捨不得自己花掉，總是買回一些蛋糕、桃酥等一類的小食品，放在她那個小花瓷罐裡，等著我們

去了，彎腰從床底下抱出這個小瓷罐，用她那只枯瘦的手抓出一些往我們的手裡塞。雖然我們都已

四五十歲的人了，在她眼裡卻永遠是個孩子。有一次，她餵的那只下蛋的老母雞突然病了，我當時正

出差在外，母親將雞殺了燜熟後，每天加一次熱，將它「冷藏」在盛著涼水的臉盆裡，等了我半個

月，直到看著我吃了這碗雞，她才寬了心。

母親在世時，從不向我們提出什麼要求，她唯一的希望，是兒子們能多與她見見面，陪她說說

話，就十分心滿意足了。可是，兒子們都在各忙各的事，事情一多，就忘了在那間低矮的平房裡，還

有一位倚門望子的老母親正殷殷地盼望著愛子的歸來。有時我去了，也像應付差事一樣，見她沒有大

病大災，很快就離開了。「唉！」母親歎口氣說：「你比世人都忙！」這就是母親責備我最重的一句

話了。這句話的含意，只有在我也步入老年人行列後，才有更深的體會。每當我想起母親的這句話，

我就深恨自己，怎麼當時就不理解老人的心呢？我還想，如果母親有一個女兒，能體貼她，照顧她，

她的晚年可能就不至於會如此孤單。

「無路庭前能見母」

兒子沒能時時把母親放在心上，母親卻時時為兒子牽腸掛肚。她見我冬天穿的橡膠底布鞋腳下老

是出汗，怕我凍著了，特請人編了一雙毛線襪，又親手納了兩雙密密厚厚的鞋底，讓我穿上了這暖和

的布棉鞋。她從天氣預報裡聽到寒潮大風警報，從老遠地趕到我的住處，叮囑了一遍又一遍：「廣播裡說了，寒潮快來了，出門多穿一點衣服，不要受了涼！」她七十二歲那年，在擺茶攤時，不幸將股骨跌成了粉碎性骨折，落下了終生殘疾，靠扶著一條木凳走路。有一次，她見我好幾天沒有去，以為我病了，實在放心不下，扶著木凳一步一移，走了整整兩個小時，從勝利街找到我的住處，我見老母親累得疲憊不堪，滿頭大汗，臉上卻露出慈祥的笑容，我感到有說不出的酸楚。

母親離開我們已整整十五年。母親在世時，我不知道珍惜母親對我的愛。當我永遠失去了母親，再也享受不到母親的疼愛時，才體會到母愛的珍貴。母親生前，我很少夢見她；母親去世後，她卻常與我在夢中相見。夢裡依稀慈母淚，為人之子難報恩，雖然我在夢中也心裡明白這只是夢，但我還是希望這夢能無限延續下去。近日，我採訪荊州鐵女寺，見寺中「淨塔園」內立有美籍華人陳萬緒博士為亡母刻的一塊墓碑，上有一聯：「無路庭前能見母，有時夢裡一呼兒」，這何嘗不同樣是我內心的呼喊！

博大父愛，讓女兒生命如歌

——水利工程師王理謙與女兒的血淚深情

二○○二年三月二十四日，福建東南衛視臺的《有你有我》談話欄目，播出了主題為「生命交響曲」的專題節目。現場邀請的佳賓有福州大學社會學博士副教授郁貝紅女士和來自長江之濱、湖北省荊州市紀南鎮的一對有著血淚親情的父女。八年前，這位父親為了救治身患敗血症的女兒，義無反顧地辭去副局長官職回鄉務農，養殖甲魚；兩年前，他為滿足劫後餘生的女兒用愛心回報社會的心願，又心甘情願地在愛女創辦的農村希望幼稚園裡當了一名勤雜工。那博大深沉的父愛，盪氣迴腸的舐犢深情，使許多現場和電視機前的觀眾不住地抹著眼淚……

妻子身染重病，丈夫卻揮手而去

節目中的女主人公、今年三十四歲的王靜，出身在一個知識分子家庭。父親王理謙一九六四年大學畢業後一直從事水文工作，是一位出色的水文專家、高級工程師、荊州市水文資源勘測局副局長；

母親倪高玉是一位小學教師。一九八五年，王靜高中畢業後在沙市中聯商場當營業員，因工作出色，曾被評為「銷售能手」和先進工作者。一九九○年結婚，丈夫也姓王，承包著一個小型印刷廠，做起了絲網印刷生意。夫妻恩愛有加，他們還有一個活潑可愛的小女兒。同事們都羨慕她有一個好家庭，王靜也感到自己是一個十分幸福的女人。

可是一九九三年夏天，一場病魔卻徹底改寫了她和她一家人的命運。

這年的八月四日上午，正在上班的王靜突然感到心慌乏力、手腳發麻、胳膊上還凸起了一個血包。王靜強忍著疼痛來到醫院，經檢查，色血素含量僅為三點一克（正常為十克以上），血小板也大大低於正常值。醫生初步診斷為「惡性貧血待查」，不由分說地給她開了住院單，讓她作進一步的檢查和治療。

女兒的病情使王靜的父母十分緊張，他們輪流日夜守在病床前，單位的同事也成群結隊地到醫院探望她，但一向恩愛的丈夫卻很少到醫院來，哪怕偶爾來一次，也是一晃而去，王靜雖然納悶，但是她還是自勸自解：可能是他生意忙，丟不開。

為了確診，醫生決定為她做「骨穿刺」手術。就在做手術的前一天，丈夫卻忽然提出要出差。王靜的父母費了很多唇舌，怎麼也留不住。做手術的那一天，儘管醫生施行了局部麻醉，柔弱的王靜仍嚇得渾身發抖，父親緊緊握住她的雙手。手術持續了近兩個小時，王靜已疲憊不堪、動彈不得。儘管

父母一再安慰她，王靜還是流著委屈的眼淚：在我最艱難的時刻，丈夫為什麼不來？在他心裡，還有比我生命更重要的事嗎？

王靜一直被隱瞞著病情。九月初，她終於從一個實習醫生口裡，得知自己被確診為「尿毒癥」。王靜開始明白了自己病情的嚴重性和危險性，感到一種深深的恐懼。此時此刻，父母親只能強作鎮靜地勸慰她：「不要緊的，你還年輕，你還有單位，有組織，有我們父母，現在科學又這麼發達，你的病是一定能治好的……」二老的眼淚只能往肚裡吞。

九月底，父親決定送王靜到武漢同濟醫院治療。在父母的敦促下，丈夫終於同意陪王靜到武漢。

住進醫院後，丈夫就稱手頭生意丟不開，頭也不回地回荊州去了。

二十多天後，醫生為了排除她血液上的疑點，決定再做一次「骨穿刺」。為了減輕她的痛哭，醫生破例同意以沙市第一人民醫院骨穿刺診斷結果作為分析依據。父親立即打電話給王靜家的鄰居，請他們通知王靜的丈夫立即到醫院將王靜的骨穿刺結果複印送到武漢來。當鄰居敲開王靜家的門時，王某正在家裡打麻將，口裡雖連說好，好，但五天後仍不見前來。王靜見她父母萬分焦急，便淚流滿面地對醫生說：「醫生，我不怕，您再做一次吧……」

做手術的那天，父親王理謙跪在病床前，哭著對女兒說：「靜兒，別的爸爸能代替，這件事爸爸代替不了你，你一定要挺住啊！」因王靜體質太弱，骨髓抽了兩次才抽出來，抽得王靜大腿都麻木了。想到無情寡義的丈夫，這天王靜又大哭了一場，父母親也跟著女兒在一旁淌淚。

在同濟醫院進行了兩個多月的保守治療，王靜和父母親都回避著她丈夫王某的話題，但醫生在宣佈保守治療已無效、要治好王靜的病，只有進行腎移植手術，希望早作準備時，他們還是想到了王某。

換腎手術至少需要十多萬元。王靜的父母抱著一線期盼，指望做生意的女婿能籌出一部分錢來，然後再向親戚、朋友借一些，以挽救已受到死亡威脅的女兒。

十一月二十四日王靜只有出院回到荊州。王理謙雖是副局長，但兩袖清風，整個家產加起來也只有一萬多元。

就在回荊州的當天晚上，王理謙以近乎乞求的聲音對女婿說：「她沒有幾天了，看在孩子和你們夫妻的份上，救她一命吧⋯⋯」「感情歸感情，實際歸實際，我沒有錢！」王某不等岳父說完，便匆匆離開客廳，走到另一間房裡，隨後「砰」的一聲，關上了房門。

在回家的幾個月裡，籌錢的事一無進展。父親買了近百副中藥，王靜的病毫無轉機並還在繼續惡化，一家人憂心如焚，肝腸寸斷。而她的丈夫卻似陌路人一樣，不僅對妻子的病不聞不問，反抱怨家裡死氣沉沉，沒有人給他洗衣服；又說快過年了，逼著王靜把手上僅有八百元的存摺交給了他。終於有一天，他說他在這個家已再也待不下去了，拖著女兒回到了他自己的家。

這時，王靜萬念俱灰，想到自己不久於人世，便掏出了自己身上僅有的二十元錢，讓妹妹王芳買了個生日蛋糕，提前為母親做生日。她跪在母親身前，恭恭敬敬地磕了三個頭，眼淚汪汪地對母親說：「今生我不能為母親盡孝道了，我這一走，什麼也顧不上了⋯⋯」母女相擁大哭了一場。

一九九四年三月，王靜開始出現心衰，水腫也從腳下發展快到心臟。三月二日晚上，父親急速

3
8
3

地將她再次送到沙市一醫院進行血液透析，以延緩他脆弱的生命。王靜卻哭著死抱住床欄柵拒絕治療。

母親一把將她抱在懷裡，臉挨著臉顫聲地說：「娃兒，你怎麼這樣苦啊！你只要有千分之一的希望，我和你爸就要盡百分之百的努力。你要是走在媽的前面，媽怎麼活得下去呢……」王靜見母親滿面淚痕，花白的頭髮輕輕地拂在自己的臉上，一把倒在母親的懷裡失聲痛哭起來。

進院後，醫生很快下達了病危通知書，病床上插上了紅牌。住院的第三天，丈夫來了。僅待了片刻，就推說放在外面的摩托車沒有上鎖，匆匆地離開了病房再也沒回來。

丈夫剛走，護士就拿著一張透析單來到病房，問：「剛才在這裡的家屬呢？」王靜淚眼模糊，滿室的病友也默默無語。坐在病床邊的王理謙邁著沉重的步子走了過去，從護士手裡接過手術單對女兒說：「這個字爸爸跟你簽。你放心，只要爸爸還有一口氣，也絕不會放棄一線希望！就是砸鍋賣鐵，傾家蕩產，拼上老命也要為你治病！」

無數顆仁愛的心，讓她獲得第二次生命

由於心靈上的創傷，加之體內避孕環及透析藥物的共同作用，導致王靜的經期延長到二十二天，不得不靠大量輸血來補充失血。有一天深夜，只有王理謙一個人在病房守護著女兒，王靜突然覺得下身有一血塊落下。父親急忙去找護士，剛好護士不在值班室。父親見女兒臉上露出了非常難過的神

色，便一咬牙對女兒說：「兒啊，這時候我們也不能講這麼多了，你就閉上眼睛吧！」說著，王理謙為王靜換上了乾淨的衛生巾。

「父親，這就是生我養我的父親啊！」王靜的心碎了，恨不得一刀將自己捅死，她的心在滴血：

寡情的丈夫啊，你在哪裡？

幾星期後丈夫終於來了，這次他帶來了一份離婚協議書。趁王靜的父母不在病房，他整整「開導」了王靜兩個小時。他說：「我還年輕，不可能這樣老拖著。我沒有錢給你，也不可能給你借錢。借了錢，今後我怎麼還，萬一落個人財兩空，我不見鬼了？我還是做一件有良心的事，替你把女兒帶著，你就安心地去吧⋯⋯」

丈夫這番絕情的話，刺得了王靜的心像刀紮一般：這就是昔日與自己相戀、相親的丈夫說的話嗎?!

王靜記得很清楚：一九八八年冬，王靜二十一歲，還是一個十分美麗動人的姑娘。經人介紹，她認識了當時在沙市一家機械廠當銑工的王某。在相戀的一年多的日子裡，王某對她體貼入微、關懷備至。那時王靜每天晚上八點才從商場下班，王某總是風雨無阻地騎著自行車早早地守在商場門前等候，然後一路情話地伴她回家。當時王某家住離市區有三十里的東郊，他從王靜家騎車回家至少有一個半小時。有一天下著大雪又遇上王靜那天下班後還要盤點，王某就一直在商場門前傻乎乎地等候了三個多小時。地下的雪漫過了他的腳踝，王靜感動得眼眶都紅了。一九九〇年四月他倆結婚後，感情依然很好。為了使經常感歎懷才不遇的丈夫「施展才華」，王靜央求父親找親戚幫忙，讓王某承包了

一家印刷廠，在荊州做起了最早的絲網印刷生意，並從東郊遷住到市內父母的家裡……可就是同一個人，卻在妻子身處絕境，最需要人幫助的時候，他竟忍心說出這樣絕情的話。當王靜氣憤地質問他當年的海誓山盟時，王某撕去了最後的面紗，兇狠地說：「別癡情了，那都是逢場作戲，你別逼我了，錢我不出一分，力我不盡一分，婚必須離，否則，我就讓你父母沒好日子過！」

當年曾經把愛情演繹得那麼極致動人，今天卻真實得如此冷酷無情，這時的王靜已是欲哭無淚。

丈夫的絕情寡義，使王靜曾一度想到了死。「只有一死了之，才能求得身體和心靈上的解脫，也才能讓親人減去磨難。」她的這一想法剛一露頭，就受到父親的嚴厲斥責。父親說，你的丈夫可以無情無義，但你必須為了生命的尊嚴和價值頑強地活下去。活下來就有了一切，因為生命可以創造一切，要用自己的生命證實：比丈夫活得更好，否則，你就不要做我的女兒。

為籌錢給女兒治病，王理謙耗盡心血四處奔走。情急之中，王理謙想到了輿論的力量。他找到當時的《沙市日報》、《荊沙廣播電視報》、沙市有線電視臺、沙市人民廣播電臺等新聞媒體。聽到他的訴說，新聞單位都非常同情，毫不猶豫地刊播了王靜的「求助信」，沙市人民廣播電臺的《荊江夜話》欄目還為救助王靜開通了專線。

一石激起千層浪，王靜的不幸遭遇，激起了社會的廣泛同情，紛紛為她奉獻愛心。一位中年人冒雨站在江津郵局匯出了他剛拿到的四百元工資，他對郵局的同志說，我的妻子也曾癱瘓過，我相信她能站起來，後來她果然站起來了，請你們將這四百元錢寄給昨夜打電話給荊江夜話的年輕媽媽。一位下

崗的女工，趕到王靜的病床前，硬塞給王靜一百元錢，鼓勵她樹立信心，戰勝病魔。她所在的財貿部門的職工更是紛紛解囊相助，共有四十多個單位、五千多人參加捐助。更令她刻骨銘心的是，一位不願留下姓名的中年婦女，找到王靜曾工作過的商場，將一千元現金和一封沾滿淚水的慰問信交給商場負責人。飽含深情地在信中說：「二十五年前的我，也正好是你今天的年齡，也曾有過危及生命的病患。我非常瞭解一個渴望得到第二次生命的弱女子的心情⋯⋯」

這些凝聚著社會綿綿關愛的捐款，使王靜一家人深切地感受到這寶貴的人間真情，進一步增強了與厄運抗爭的信心。

時間再也拖不得了。收到捐款不久，父親王理謙做出了果斷決定：在結清沙市住院治療費用後，帶著剩下的錢到武漢同濟醫院邊做透析，邊準備進行腎移植手術。

在不長的時間內，王靜共收到來自方方面面好心人的捐款共六萬三千五百七十七點九元。收到了臨行前的頭天晚上，親戚們忽然來了一個屋子，王靜的幾個舅舅竟然把犯著哮喘病的七十多歲的老外公也從鄉下接來了。老外公老淚縱橫將外孫女從頭摸到腳，又摸王靜千瘡百孔的胳膊，然後顫巍巍地塞給她一個用手巾裹著的包。打開一看，裡面全是一元、二元、一角、二角的零鈔，王靜一頭撲進外公的懷抱，放聲大笑⋯⋯

一九九四年的八月二十九日，天氣酷熱，王靜由母親陪著來到被稱為中國三大火爐城之一的武漢。已先期到達武漢做準備工作的王理謙將母女接到武漢市水文局免費為他們提供的一套宿舍。父親

告訴她，在腎移植前等待配型的日子裡，在門診進行透析，這可節省一筆住院費用。父親還告訴她，已從沙市帶來了一部舊自行車，上醫院就用這部自行車或乘公共汽車，以節約交通費。大熱天母親用自行車推著她，大汗淋漓地在武漢街巷中穿行，竟幾次熱得暈倒，可憐天下父母心啊！

在等待腎移植手術的三個多月的日子裡，王靜一直面臨著死神的威脅，血壓陡升或陡降，失去聽力和視力，還有每月二十多天的子宮大出血。在短短的幾個月裡，她被緊急搶救了五六次，但每次都奇蹟般地闖過了鬼門關。

身體上的折磨，王靜能夠承受，讓她最放心不下的是她三歲的女兒王熹雯。手術生死未卜，王靜強烈希望在手術前見一見她心愛的女兒。在王靜的一再要求下，丈夫的家人將雯雯帶到武漢醫院病房看望母親。見到日夜思念的女兒，王靜脆弱不堪地大哭起來。以王靜的病情，是容不得女兒在她身邊待久的。在醫生一再催促下、送走女兒的時候，趴在母親身邊的雯雯突然恐懼地將媽媽緊緊摟住：

「媽媽，你說了最喜歡我的，別讓我走啊！我不吵，我乖，我給媽媽餵藥，我要阿姨輕輕給你打針，媽媽，我不走……不讓我走……」女兒終於被王靜的母親強行拉走了，走廊裡還傳來了雯雯的哭聲：「媽媽，我求你，好媽媽，不讓我走……」

王靜的心全碎了，大聲嚎哭起來，發瘋似的捶打著自己的腦袋，恨不得一下子撞死在牆上。父親拼命地全力按住她，大聲說：「王靜，要堅強。我們現在欠她的，可你只有活著下去，才能償還她啊……」全病房的人都哭了。

王靜終於等到進行腎移植的那一刻。手術前，父親給了王靜一張「全家福」照片。王靜心裡明白，這是要她堅強，手術臺前，有她的父母與親人與她相依相伴。

一九九四年十二月二十日晚六時四十分，王靜被推進了手術室，手術整整進行了六個小時。手術的第二天，王靜在無菌室裡從昏沉中醒來，發現明媚的陽光灑滿了她的病房，爸爸、媽媽被一大群病友簇擁著正隔著玻璃噙著眼淚朝她笑：「看！這丫頭嘴唇變紅了。」

三十七天過去了，王靜又度過了急性排斥反應關，手術完全成功了。一九九五年二月五日，王靜帶著「新生」的喜悅，回到了闊別半年的故鄉。

為了治好女兒的病，父親辭官務農

就在王靜慶幸自己從死亡線上又活了下來的時候，她哪裡想到，與她有著血淚深情的慈愛父親，為了拯救她的生命，已作出了一個驚人決定：辭去官職和放棄自己鍾愛的水文事業，提前退休，回鄉務農。這對王理謙來說，「是他的一個十分痛苦的決定。」

王理謙一九六四年從湖北省水利電力學校（大專）畢業後一直從事水文工作，一九八五年他開始擔任荊州地區（現荊州市）水文資源勘測局副局長，分管全局業務技術工作。王理謙是一位卓有成就的出色水文專家，在湖北省乃至全國水文系統都有一定的知名度。早在一九六六年，他就發明了「手

搖岸上操作測流絞關設備」，這項科技成果的推廣使用，替代了多年沿襲的測量水文資料必須乘船下水的不安全辦法，使人在岸上就可以準確地測量出水的流速與流量，這項成果直到現在還在應用。

一九七八年，他又首編了《涵閘站水文資料電算整編程式》，使水文資料在自動化、電算化方面向前大大邁進了一步。他還在湖北省水文局主辦的電算培訓班上主講《電腦演算語言》，並參加了全國水文系統電算程式研製工作。王理謙為官清廉、踏實肯幹、雖然當了副局長，仍常年累月揹著一個黃挎包，深入到江、河、湖、堰實地指揮勘察、測量，掌握第一手水文資料，受到全局上、下一致好評。

作為一位在水文戰線工作多年並卓有成就的高級工程師和領導幹部，確難割捨他情繫三十多年的水文工作。但是現實也是明擺著的：為了女兒治病，他已經欠下了十多萬元的債務，換腎後，女兒每年還至少要吃三、四萬元的抗排斥藥，他說：「我一不能偷、二不能搶，更不能貪」，巨額的債務和女兒的後續治療費用，這錢從何而來？

一九九四年十一月，當他萌發了辭官務農的想法後，他陷入了十分痛苦的選擇之中，深夜坐在女兒病床前的一張小木櫃前，流著眼淚，辭呈報告寫了又撕，撕了又寫……局黨委接到王理謙的辭呈後，再三勸說他不要辭職。同事們也開導他，說你的責任已盡到了，再說，你除了王靜，還有二女兒王芳，正是經驗豐富、年富力強、幹事業的時候，怎麼能丟掉你熱愛的技術工作呢？王理謙說，這幾十年，我一直在外面跑，很少在家，哪怕王靜出生時，我也沒有在家裡迎接她。現在我眼巴巴地望著女兒掙扎在生死線上，哪怕只有一線希望我也要盡

力爭取，只有拼到哪一步是哪一步了。

一九九五年四月，王理謙向家人又宣佈了一個令人吃驚的決定：回荊州郊區紀南鎮老家農村，搞甲魚養殖。他告訴妻子和女兒：以王靜每年高額的藥費消耗，做任何小生意都不行，只有投資高利潤、高風險的甲魚養殖才能最終挽救女兒的生命。在做了市場考察和一些技術、設施等準備工作後，王理謙於當年底和一九九六年春靠著從農村信用社貸來的高息貸款，真的在舅老表張炳清無償提供他使用的一塊一點三畝的水塘旁，蓋起了一間約二十平米的簡易農舍，帶著王靜的母親，在紀南鎮雨臺村做起了真正的農民。

養甲魚是一個十分辛苦的重體力勞動，要投放魚苗、餵食、升溫、消毒、防病、治病……每年深秋到初春季節溫室升溫就需燒二萬塊蜂窩煤，要拖幾十板車，王理謙需一板車、一板車地拖到魚池邊，又一車車將煤渣運到二百米開外地方倒掉。甲魚有個習性，只要咬住了人就不鬆口，你越掙扎，它就咬得越緊，初入此行的王理謙的十個指頭都幾乎被它咬爛了。王理謙一天要兩次脫光衣服進入溫室，幾次王理謙因在封閉的溫室裡待得過久，導致煤氣中毒，其中一次因煤氣中毒被昏倒在地，幸好旁邊有人將他抬了出來。還有一次，王理謙為修補溫室，從二米高的棚頂上跌了下來，至今他肩上還留有傷痕。

養甲魚最擔憂害怕的是甲魚生病。有一年王理謙利用種甲魚孵化了七百隻小甲魚。初春時節，已漸長大的甲魚突然出現了爛甲病，如不及時救治，將血本無歸。王理謙不顧寒冷，穿著一條短褲跳

進了泥濘的池塘中，一隻一隻地將甲魚從爛泥中翻找出來，然後遞給在岸上的妻子倪高玉一隻隻地治療，身裏一件軍大衣的王靜則在一旁負責記數和給母親幫忙。等到把最後一隻甲魚翻出來治完，已是第二天的凌晨五點。由於王理謙經常滾在泥中水中，又捨不得花一百多元買水褲，得了嚴重的關節炎，每次下水，都疼得兩腿抽筋，妻子倪高玉就給他用開水燙，緩解後，又繼續下到水池裡。

戶虧本的情況，他卻每年能賺到一萬五六千元。

但是，王理謙的艱辛並沒能感動上蒼，似乎是故意考驗他的毅力，就在他從事甲魚養殖的第一年，甲魚的市場行情發生了急遽的變化，每斤甲魚由投資時二百八十元，猛跌到八十元左右一斤，一年辛辛苦苦幹下來，不僅沒有賺到錢，反而虧了本。但是他沒有氣餒，他說，我雖然沒有養甲魚的經驗，但我會看書。我就不信，養甲魚比我搞電算編程還難。第二年他繼續摸索，充分發掘自己的智商，採用科學養殖的方法，使甲魚多長肉、快長肉，果然於當年扭虧為盈，在不少農村養殖甲魚專業

在親情的感召下，她用健康的心態面對磨難

命運之神似乎一刻也不想停止與王靜這個身受重創的弱女子作難。就在王靜出院後只一個多月，一九九五年三月，王靜她所在的商場以「勞動合同制工人患病醫療期已滿，又不能繼續從事工作」為由，單方面解除了王靜的勞動合同。同年底，王靜的丈夫又繼續逼著王靜離婚，並將要求離婚的訴狀

遞交到人民法院。

於是，遍體鱗傷的王靜又被捲進了兩場沒完沒了的官司。從一九九五年到一九九八年，從勞動仲裁庭、沙市區法院解放路法庭、荊州市中級人民法院一直打到湖北省高級人民法院。官司整整打了三年，究竟上過多少次法庭，連王靜本人也記不清楚了。

第一起「勞動合同糾紛」官司，法院判決：「雙方解除勞動合同，但公司一方應補償王靜醫療費九點八萬元」，可是法院的判決沒有得到完全執行，只補償了三點四萬元，公司一方說，他們的職工已有幾個月沒有發工資了，王靜這個「贏家」成了「輸家」。

第二起「婚姻糾紛」官司，因王靜已為這場失敗的婚姻和絕情的丈夫傷透了心，同意離婚。法院判離，孩子判給前夫王某撫養，九點八萬元的債務由夫妻雙方各承擔一半，王某另付五千元給王靜。

但法院只執行了五千元，王靜經過許多周折，才從前夫那裡拿到他應付的錢。這兩場官司打完，王靜已精疲力盡，她已一無所有：她沒有錢財，沒有了組織，沒有了丈夫，身邊也沒有了可愛的女兒。他看著這幾年迅速衰老的父親，還不到六十歲，鬍子都變白了，頭又謝了頂，還在沒日沒夜地勞碌奔波。這些年來，父母親為了支付每天不斷花去的昂貴的藥費，背了一身的債務。一家人在盡最大限度節衣縮食，從自己生病後，八年來父母親沒有添置一年新衣服；菜大部分是自己種的，很少買肉；父親抽的是一點二元錢一包「君健」牌的劣質煙，甚至連吃的大米也是買的穀子拿到米廠加工的。這種日子到底還要過多久，何時才是盡頭，父母親究竟要為自己付出多少犧牲

才是彼岸。王靜再一次感到此路漫漫，精神上的折磨到了極點。

一九九八年夏天，正是長江洪水肆虐的危急時刻，王靜所在的家鄉——荊州，更是危急萬分。

王靜發現她的父親王理謙越來越沈默了，每晚父親都要守候在農舍中那臺破舊的黑白電視機前，注視著當天的汛情，然後搬著一把小板凳坐在屋外的那片菜地前，一坐就是半夜。八月八日，長江沙市段水位達到了四十四點九五米，超過了歷史上最高水位，朱鎔基總理第二次親赴荊州抗洪第一線，指揮抗洪軍民背水一戰。在這萬分緊急的時刻，王理謙心情十分沈重，深恨自己這個受黨和人民培養了這多年的水文戰士，此時此刻卻不能挺身而出為戰勝洪魔去衝鋒陷陣，心裡十分難過，便衝出屋子哭了起來。王靜看到父親這樣，心如刀絞，追出房外，雙膝跪倒在父親身後，失聲痛哭：爸，爸，這都怪我，怪我……

父親擦乾眼淚，將淚眼漣漣的女兒扶了起來，「這不怪你，誰教我是你血肉相連的父親呢？」王理謙深深知道女兒心的痛楚，十分動情地說：「你現在沒有了組織，沒有了丈夫，但還有你的親人，還有社會上這麼多關心你的人。最艱難的時刻都已過去了，你一定要挺起胸來，天無絕人之路，困難總是會過去的……」

三天後，八月十一日一大清早，父親換了一套衣服，帶著王靜來到水文局，以一個老水文工作者的身分為抗洪救災捐獻了二百元，還提了兩隻甲魚，送給戰鬥在抗洪第一線的舊日同事補養身體。接著又要王靜陪著他上了荊江大堤，來到一個熟悉的水文觀測點。

王靜站在江堤上，面對往來如梭的抗洪大軍和奔騰咆哮的江水，她的心頓時豁然開朗，這個世界好偉大、好寬廣；置身其間，個人只是江河中的一滴水，顯得多麼渺小。她看了看身旁父親，父親一生投入水文事業，對家庭、對女兒這樣地負責，他的胸懷就像長江、大海一樣寬廣。自己也應該像父親那樣能夠包容一切，包括真、善、美、醜，用健康的心態面對命運的挑戰，重新構建自己人生的新天地，給生身父母和所有關心過自己的人一個滿意的答卷。

回到家裡，王靜再一次進行了冷靜的思考。她要認真地審視自己，找准她今後的人生座標，重新揚起生活的風帆。

在靜靜地思考中，王靜驀然想起不久前在農村裡的一件事：一個農村老奶奶牽著孫子上街，因沒有滿足孩子要買東西的要求，孫子瞪著眼對奶奶大罵起來，老奶奶歎息說：「只有叫你上學，讓老師去管你。唉！你又不到上學的年齡。」

「是呀，這些像野馬一樣，每天玩泥巴，只知道調皮、罵人的農村孩子，如果像城市裡的孩子一樣上幼稚園該多好啊！」王靜心裡有了主張：「對，我就在雨臺村辦一家私人農村幼稚園。」

王靜從小喜歡唱歌、跳舞、繪畫，普通話也說得很好，還十分熱愛幼兒教育。一九八五年她高中畢業後，沙市一家很有名的街道幼稚園「五・一幼稚園」招聘五名幼師，當時有近三百人應聘，王靜由於綜合素質高，錄為第一名。只因當時人們觀念還沒有改變，她嫌「五・一幼稚園」是集體單位，而選擇了國營商場。她想，如果辦所農村幼稚園，既可為發展農村幼教事業貢獻一份力量，既用行動

回報了社會；又能自立自強，減輕父母負擔，實現再就業，讓生命得以延續；更可以充分發揮自己的特長，走出一條實現自己人生價值再就業之路。

王靜將自己的這個打算告訴父、母親後，得到了他們的充分理解和支持。王靜的母親倪高玉早年畢業於江陵縣師範學校幼師班，是位科班出身的幼兒教師，現已退休。她表示願意到幼稚園協助女兒開拓農村幼教事業。父親也願意抽出時間為女兒幫忙。

得到父母認同後，王靜同家人一起同心盡力地租房子、做課桌椅凳、購買幼兒圖書、玩具⋯⋯忙得不亦樂乎。王靜為幼稚園取了個名字：希望幼稚園。她說：「親人和社會上的許多人都給了我希望，我要把希望的種籽撒播在希望幼稚園，培育孩子們明天的光輝和燦爛。」她還親自為希望幼稚園設計了園徽：由三顆愛心拼組成圖案，中間最大的一顆心代表父母和全社會的愛心，寓意她的生命是在父母和全社會的關愛下獲得新生的；左邊這顆心指她新生的第二次生命獻給農村幼稚教育事業；右邊這顆心是指對未來充滿了希望的孩子們。

經過一翻緊張的籌備，一九九八年九月一日，紀南鎮第一家私立農村幼稚園成立了。開學的第一天，迎來了首批十個小朋友。她好高興。她想，我真的是與幼教結了緣，當年沒有能從事幼教工作，十三年後，經過了人生磨難，轉了一個圈，今天終於圓了她辦幼教的夢。

多少年後，她在回顧當年的命運選擇時說：當我擁有一個家庭、工作的時候，我覺得自己好幸福，我曾想過，如果我失去了家庭和工作，我願意選擇死。而當我面臨絕境，變得一無所有時，我在

親情和社會關愛的感召下，我選擇了生存和自立自強，因為我的生命不屬於我一個人，我還有很多很多的事情要做。

讓「愛心組合」的生命在農村幼教中閃光

為了將希望幼稚園辦成一所具有農村特色的規範幼稚園，王靜抽出時間到荊州城區辦得最好的荊州市機關幼稚園、實驗幼稚園、沙隆達幼稚園學習取經。在這些幼稚園裡，她與孩子們一起做遊戲、學舞蹈、訓練普通話，就是自己每次上武漢做身體例行檢查，也不忘到當地幼稚園去看一看和聽一聽家長們的反映。為了提高自己，她還買回了《幼兒心理學》、《現代幼教》、《怎樣當好園長》等幼教書籍，在燈下研讀。

王靜將一門心思都撲在幼稚教育上。她根據農村實際，在農忙季節延長孩子的入園時間，連雙休日也可以入園。孩子生了小病，馬上接村醫來診治，並將小孩的名字貼在所服的藥瓶上，並在放學時認真向家長交代清楚。對個別貧困家庭的孩子，還減免了學費。為辦好幼稚園，王靜經常召開家長會聽取意見，期末還舉辦「與爸爸媽媽同樂」聯誼會。她還苦苦探索實施農村規範教育的路子。

一九九九年她從電視中聽到李嵐清副總理有關農村幼稚教育的一段講話：「我們農村的幼教是一個大問題，關鍵是怎樣做到合理和適度。」使她深受啟發，為此，她按照規範幼教的要求和農民家長的傳

統習慣，除開設國家規定的幼教課程，還適當增加了識字、寫字和簡單算術，全面提高幼兒素質，深受家長歡迎。二〇〇〇年，入園幼兒增加到五十多人，原來雨臺村的校舍已經容納不下了，二〇〇〇年，她將希望幼稚園遷到了紀南鎮。

看到女兒的事業蒸蒸日上，王理謙將自己的甲魚塘轉給別人，用轉賣的錢，在紀南鎮修了一座二百多平米的兩層幼兒教學樓。新的教學樓於去年秋季開學前落成，使用面積七百平方米，有寬敞明亮的教室、音樂室、電教室、兒童遊樂場……父親王理謙因已不餵養甲魚了，便將自己的全部精力投入到協助女兒辦好希望幼稚園上，甘願在幼稚園當了一名「勤雜工」，修理桌椅板凳、鞦韆、翹翹板；木工活、瓦工活、電工活樣樣都幹。鑒於有的農村孩子離幼稚園較遠，特別是因有慕名而來鄰近荊門市磚橋、四方鋪等地的小朋友在希望幼稚園就讀，希望幼稚園添置了二輛接送孩子的汽車，王理謙又學會了開汽車和修汽車。每天孩子上學、下學由他開車接送小孩，希望幼稚園辦得紅紅火火，入園兒童又增加到近一百人，分成學前、中、小、托兒等六個班，教職員工也發展到十人。最近王靜還在與有關教育部門聯繫，準備今秋再聘請幾個幼師畢業的幼教老師。希望幼稚園成了荊州市唯一的一家實施規範幼教的農村私立幼稚園。荊州市、區政府有關部門和市、區、鎮婦聯及民政、教育部門的領導都曾先後到希望幼稚園檢查工作和祝賀，市機關幼稚園的園長也帶著老師來希望幼稚園參觀，要老師學習他們自立自強的辦學精神。

面對各級領導和社會的關心、支持和鼓勵，王靜十分激動。二〇〇一年九月三日，希望幼稚園秋季開學的第一天，她面對九十多名孩子、家長和前來祝賀的各級領導，深深鞠了三個躬，她說：「希望幼稚園就是我的希望，也是我的生命和寄託，幼稚園的孩子就是我的孩子和終生伴侶，我什麼都可以不要，但是我不能沒有幼稚園。」她還說：「我幾度徘徊在生死邊緣，在親人和社會的感召下，讓絕望中的我燃燒著希望之火。劫後餘生，我要活好每一天，將愛延伸得更加廣闊。我還要告訴別人，如果你摔倒了，還可以站起來，因為困境之中，女人還可以發掘自身的內在潛能。」

王理謙說：「我希望我的女兒過得愉快、事業有成，為了她，我甘願付出一切。」

行文至此，筆者想以東南衛視《有你有我》欄目主持人侯東升先生和特邀嘉賓、社會學博士郁貝紅女士的一段話作為本文的結尾。侯東升說：「親情、愛情、友情，而親情排在第一位，因為流淌在我們血液中的親情，沉澱下來的是一種真摯的感情，有很多、很深。所以說我們的親情，對於我們每一個人的成長都有著非常重要的意義。」郁貝紅說：「對一個事業有成的專業人員來說，他的專業對社會的貢獻，肯定比起一個養甲魚的農民高得多，甚至不可比，但是我們不能用這把尺子來衡量。因為他是為了挽救一條生命，他要創造錢財和用精神力量鼓勵女兒與病魔作鬥爭。」

【後記】從人生際遇見證時代風雲

我寫人物傳記和其他紀實文章，是近十年的事。起因是二○○一年的夏天，中國著名的篆刻大師汪新士的女公子汪新立給我打來電話，請我為她父親寫一篇人物傳記。

汪新士，我早已聞名，他是被稱為中國篆刻藝術殿堂的西泠印社早期社員，與一代國畫大師張大千同年入社。一生命運多舛，直到晚年才重現輝煌，曾為鄧小平、彭真、陳立夫、沙孟海等名人治印。對於寫好這位在當今印壇資歷最深的藝術大師，我心存膽怯，但又不便拒絕。所幸汪老為我講述的材料十分詳細，從採訪到寫成初稿，我只花了半個多月時間，又請汪老進行了認真修改、補充，幾經反覆，被同時刊登在二○○二年第一期的《名人傳記》和臺灣《傳記文學》上。此次寫作的成功，讓我嘗到了寫人物傳記的個中的艱苦與喜悅，也為我後來寫人物傳記鼓起了信心。

當時我有了想法，能夠入我人物傳記中的傳主，大多是經歷豐富、事業成就突出的七八十歲以上的老人，如果不趁著他們還健在，將其輝煌而又坎坷的人生，發掘和用文字記錄下來，恐怕就會永遠被湮沒在歷史的煙塵中了。所以我所作的工作也是一件有意義的搶救性的工作。事實也正是如此，十

年來我寫的二十多篇人物傳記中的汪新士、李青萍、郭叔鵬、張銘、尹昌期，都已先後作古，他們的家人和弟子都多次對我說，幸虧我搶在老人辭世前，把他們的生平事蹟寫下來了，為後人留下了一筆寶貴的精神財富，這也是做了一件功德無量的事。

話雖如此，但我在寫作的過程中確也頗吃了一番苦頭。

首先第一苦是尋找能入傳的合適傳主。一些刊登傳記作品的雜誌對選的人物要求比較高、甚至是苛刻的。像《名人傳記》，刊名就冠有「名人」兩字，非是名人或新奇突出的人物不能登該雜誌的大雅人堂；而臺灣的《傳記文學》，更在刊登的「稿約」上公開寫明來稿要「與近現代史有關的真實人物紀事作品。」由此，能入選我文章中的傳主必須是在社會上有一定知名度、在某一學科領域中是全省、全國最拔尖的，並具有某些傳奇色彩。這樣在進入採訪之前，就要費心盡力地去發現、去尋找、走掂量、去揣摩、去篩選。儘管如此，荊州畢竟只這麼大，而今健在且能入傳的名人並不多，這就逼著我去努力擴大題材，並把視野由市內擴大到市外，只要有人提供了這方面的線索和一些基本材料，再困難，我也要把他寫出來。

有一次，我在採訪京劇老藝人郭叔鵬時，無意間在其往來信函中，發現了浙江京劇團的著名京劇演員宋寶羅和臺灣菊壇皇后戴綺霞寫給他的許多信函。這兩位京劇大師都是梨園界前輩，宋寶羅曾先後為馮玉祥、蔣介石、毛澤東等諸多政要唱過戲，並能邊唱邊畫；而戴綺霞則是已逝的著名京劇表演藝術家關蕭霜的恩師，幾十年來一直在寶島傳承京劇藝術。看了這些信函、材料、錄相，又聽了郭叔鵬

的娓娓介紹，他們頗為傳奇的經歷和藝術成就激起了我的寫作慾望，決定將其選定為我寫傳記的題材。

這兩位大師都遠距千里，有的還隔著一個臺灣海峽，瞭解他們的材料是十分困難的。但我沒有退縮，我想無非是多花一些時間、多費一些精力，借助於現代通訊工具，還是能將他們的材料挖掘出來的。於是我便通過向他們索要資料、剪報和網上進行查詢，在作了大量案頭準備工作後，再列出具體的採訪提綱，將所要瞭解的每個問題分解成若干個小問題，一項一項地進行詢問。宋老為答復我的問題，一次就給我寄來他用鋼筆寫成了密密麻麻長達十二頁紙的回答，戴綺霞也在電話中逐項回答了我的問題。其間，我也親赴杭州採訪宋老，和委託我的好友赴臺島之便，按我擬的提綱採訪了戴綺霞老人。經過努力，終於將兩人的傳記寫成，並在兩岸的權威雜誌上發表。更讓我感到特別高興的事，宋寶羅幾十年工作在杭州，也很有知名度，當地人沒有系統地去寫他，而我寫宋大師的傳記，卻在杭州《政協通訊》上分四期連載。我寫的戴大師的那篇傳記更在臺灣的《傳記文學》上頭條發表，並上了當期的封面人物，還配上了該雜誌社社長成露倩博士親自寫的很長一段「編輯室手記」，真是一分耕耘，一分收穫。

　　第二苦是苦在採訪發掘材料上。人物傳記屬於報告文學或稱紀實文學。寫這類作品必須完全忠於事實，不允許絲毫虛構，作為長期從事新聞工作的我，一貫以真實為新聞的生命，將之視為恪守職業道德的準則，從不搞虛構，加之我又生性笨拙，缺乏想像力，也不會虛構。但人物傳記要求事實完整，情節生動具體，並具有一定的文學審美價值。為彌補我自身的不足，我只有在採訪上下苦功，深

入發掘大量生動、具體的情節與細節來增添文章的吸引力和感染力。我深信，生活的本身才是最美的，只有把生活的本來原貌挖掘出來，展示給讀者，你的文章才會有感染力、有鼓動性。好在多年的新聞生涯和長期積累的採訪經驗為我幫了大忙。每寫一個人物，我都要採訪許多人，聽取多方面的意見。而在採訪過程中，又特別留意捕捉某些精彩的情節與細節以及當時的環境和人物對話。

寫李青萍，可以說是其中的一個例子。除找了她本人，我曾先後採訪了他的家人、朋友、弟子、同道等共十多人，其中包括曾辦過她案件的公安人員，為她落實政策的省僑辦幹部，晚年在他身邊的「秘書」，過去曾寫過她文章的作者，還有常出入她家的「小混混」等等。為採訪一個對她的知情者，我曾穿過幾條街巷到處尋找；為採訪那位公安幹部，我也曾三次登門造訪。文章中的一些生動材料和細節就是從他們那裡一點一點挖掘出來的。

寫《傳記》的第三苦是要在文章中反映出人物當時所處的時代背景，把個人的命運與整個時代聯繫起來，體現出歷史的滄桑，增加文章的厚重感。我文章中的傳主很多都是八九十歲的老人，甚至還有百歲的世紀壽星，他們一生經過了幾個朝代，從北洋軍閥、日偽政權、民國政府到新中國成立，歷經了近百年滄桑，更親歷了一九四九年後大陸的歷次政治運動，他們的命運遭際，榮辱沉浮，無不與當時的政治環境緊密相連，打下了時代的深深烙印，也從時代的變遷和見證那特殊年代的政治風雲。所以我在採訪搜集材料和寫作的過程中都充分考慮了這一要素，去追尋其沉浮的社會原因。用他傳記的目的和追求之一，就是通過展示他們的人生經歷，看到時代的變遷和見證那特殊年代的政治風雲，構成了他們輝煌而又坎坷的一生。我寫

們的大起大落，反映出一九四九年前的社會動盪和詮釋一九四九年後那連續不斷的政治運動給中國知識分子帶來的災難，使之成為當年社會的縮影。正如我在《菊壇耆宿宋寶羅演藝人生》一文中開頭所說的：「宋寶羅從藝八十年，他的傳奇經歷和奮鬥足跡，從一個側面反映了近百年的歷史景況和政治風雲，從他走過的足跡中，可以回望到中國社會和藝壇的昨天。」

說起搜集歷史背景材料，我就想到至今都尚未謀面的臺灣朋友、臺北市松山慈善堂國樂團團長胡銘夫老先生。他聽說我寫戴綺霞為寫出她在臺灣從藝的歷史背景，很想求得一本臺灣出版的《臺灣京劇五十年》（臺灣清華大學教授王安祈著）書籍後，照著電話簿上臺北各大書店的電話號碼逐家詢問，最後以八旬之身，親赴臺北市最大的一家書店三民書局四樓將書購到，並給我以最快的速度，將這洋洋五十萬言的上下兩冊書籍用掛號寄來，為我寫出戴綺霞在臺灣曾有過的十多年的顛沛流離，同當年臺島的政治環境的關係，以及如實反映臺灣京劇藝術的興衰的歷史幫了大忙。所以至今我都對胡老先生心存感激，在每年的傳統節日，我都要向胡老致電問侯。

第四苦，是每篇文章都要過一道專業技術關。我的傳記作品主要是著重於寫傳主的人生命運，而不是專門評價他的藝（技）術。就如章詒和女士寫《伶人往事》所聲明的，是「寫給不看戲的人看的」，即著墨於寫人，非寫藝。但寫人又離不開寫藝，不寫出他們技藝的精妙處，怎能突出人物的成就？只不過是著重點放在哪裡的問題。這就給我的寫作帶來了一大難題。我寫的人物是各行各業的，有唱戲的、繪畫的、書法篆刻的、搞微雕的，還有從事文物複製與收藏及理論化學研究的。每門藝

術、每項學問，雖不要我去深入研究它，但涉及到它的時候，也要說在點子上，至少不能說外行話。

這就要求我在寫每位藝術家和科學家時，甚至進入採訪之前就要硬著頭鑽進去，學習各相關方面的知識，以取得與被採訪對象的共同語言和深入淺出地在文章中加以表述。為突破這一難關，我的「法寶」就是勤於學習，不恥下問，虛心向傳主和其他朋友求教和閱讀相關方面的書籍。如寫京劇演員，我就向郭叔鵬、任微生等老藝人求教，每遇到一個難題就找到他們家裡去詢問，《中國戲曲曲藝辭典》更放在手邊隨時進行翻閱。寫微雕藝人，就向對微雕藝術素有研究的常恒老師請教，並請他寫出對某些微雕珍品的權威評價，凡此種種，幫我驅走了專業上的攔路虎，獲得了傳主和業界的認同，好像我的文章說的還是外行能夠看懂、內行不反對的「行內話」。

總之，這些年來我寫傳記文章是費了一番苦功的。為寫文章，這些年我坐壞了三把座椅，座下的地板也被完全磨掉了上面一層油漆，露出了很大一塊凹痕。

儘管如此，但讓我聊以自慰的是，寫這些文章相伴了我十年，極大地充實了我晚年枯寂的生活，每翻閱已先後發表在多家雜誌上的人物傳記、紀實文學，我就感到有些許充實感和成就感。覺得在自己的暮年中，還有這夕陽的一抹霞光，我總認為，一個人只要精力還沒有完全枯竭，就應永遠保持那種求知、求新的欲望和追求成功的喜悅與熱情。

最後，我還要藉此感謝秀威公司為我提供了出書的機會，感謝責編蔡曉雯小姐、好友張傳新先生、才女崔黎莉女士，分別為我精心編稿、校對和作序。在我寫作和成書過程中，黃大榮、崔忠培

周萬年、陳順華、郭叔鵬、常振威、鄒大政、昌少軍、任全方、王盛漢、李美壁、王平湘等諸位老師，都給了我很大幫助，在此一併致謝。

（二〇一三年十月）

血歷史61　PC0412

新銳文創
INDEPENDENT & UNIQUE　藝術大師的苦樂人生

作　　者	邱聲鳴
責任編輯	蔡曉雯
圖文排版	周妤靜
封面設計	秦禎翊

出版策劃	新銳文創
發 行 人	宋政坤
法律顧問	毛國樑　律師
製作發行	秀威資訊科技股份有限公司
	114 台北市內湖區瑞光路76巷65號1樓
	電話：+886-2-2796-3638　傳真：+886-2-2796-1377
	服務信箱：service@showwe.com.tw
	http://www.showwe.com.tw
郵政劃撥	19563868　戶名：秀威資訊科技股份有限公司
展售門市	國家書店【松江門市】
	104 台北市中山區松江路209號1樓
	電話：+886-2-2518-0207　傳真：+886-2-2518-0778
網路訂購	秀威網路書店：http://www.bodbooks.com.tw
	國家網路書店：http://www.govbooks.com.tw

出版日期	2014年8月　BOD一版
定　　價	480元

國家圖書館出版品預行編目

藝術大師的苦樂人生 / 邱聲鳴著. -- 一版. -- 臺北市：新
　銳文創, 2014.08
　　　面；　公分. -- (血歷史；PC0412)
　BOD版
　ISBN　978-986-5716-19-6 (平裝)

　1. 藝術家　2. 傳記

909.9　　　　　　　　　　　　　　　　　103011826

讀者回函卡

感謝您購買本書，為提升服務品質，請填妥以下資料，將讀者回函卡直接寄回或傳真本公司，收到您的寶貴意見後，我們會收藏記錄及檢討，謝謝！如您需要了解本公司最新出版書目、購書優惠或企劃活動，歡迎您上網查詢或下載相關資料：http:// www.showwe.com.tw

您購買的書名：＿＿＿＿＿＿＿＿＿＿＿＿＿＿＿＿＿＿＿＿＿＿＿

出生日期：＿＿＿＿＿年＿＿＿＿＿月＿＿＿＿＿日

學歷：□高中 (含) 以下　　□大專　　□研究所 (含) 以上

職業：□製造業　□金融業　□資訊業　□軍警　□傳播業　□自由業
　　　□服務業　□公務員　□教職　　□學生　□家管　　□其它＿＿＿

購書地點：□網路書店　□實體書店　□書展　□郵購　□贈閱　□其他

您從何得知本書的消息？

　　□網路書店　□實體書店　□網路搜尋　□電子報　□書訊　□雜誌

　　□傳播媒體　□親友推薦　□網站推薦　□部落格　□其他＿＿＿＿＿

您對本書的評價：(請填代號　1.非常滿意　2.滿意　3.尚可　4.再改進)

　　封面設計＿＿＿　版面編排＿＿＿　內容＿＿＿　文／譯筆＿＿＿　價格＿＿＿

讀完書後您覺得：

　　□很有收穫　□有收穫　□收穫不多　□沒收穫

對我們的建議：＿＿＿＿＿＿＿＿＿＿＿＿＿＿＿＿＿＿＿＿＿＿＿＿

＿＿＿＿＿＿＿＿＿＿＿＿＿＿＿＿＿＿＿＿＿＿＿＿＿＿＿＿＿＿＿

＿＿＿＿＿＿＿＿＿＿＿＿＿＿＿＿＿＿＿＿＿＿＿＿＿＿＿＿＿＿＿

＿＿＿＿＿＿＿＿＿＿＿＿＿＿＿＿＿＿＿＿＿＿＿＿＿＿＿＿＿＿＿

11466
台北市內湖區瑞光路 76 巷 65 號 1 樓

秀威資訊科技股份有限公司 　　　收

BOD 數位出版事業部

..

（請沿線對折寄回，謝謝！）

姓　　名：＿＿＿＿＿＿＿＿＿　　年齡：＿＿＿＿　　性別：□女　□男

郵遞區號：□□□□□

地　　址：＿＿＿＿＿＿＿＿＿＿＿＿＿＿＿＿＿＿＿＿＿＿＿＿＿

聯絡電話：(日) ＿＿＿＿＿＿＿＿＿＿＿ (夜) ＿＿＿＿＿＿＿＿＿＿＿

E-mail：＿＿＿＿＿＿＿＿＿＿＿＿＿＿＿＿＿＿＿＿＿＿＿